장함, 극적효토X

하니면서 세련됨
드레스에 브라써머플러 느낌
민소 느낌 (통일)
→ 패턴에 여러가지요소 중
어느것 하나라도 변형하면
안될것 같은 느낌!!
※무언가과 더이상 바꿀 안될것 같은 느낌

끔

동의변화, 입체, 색변화, 위치의이동, 라인의형태/두께, 방전
형이변화 아니다 크기변화, 곡선과직선, 방향과합치
일러명템
표현방법의다양성

각한 집단의 결과물. → 심리적위제★
차라고 진짜 더럽게 표현X
단하자
서로 합체X
친:하여 한다음에 그 주변것을
째으로 표현할맘없옻으로 축숭가

터흐한 자붕
이를 터 끝이셀수라다

심으로 비무실적으로 접근해야한다.
결하는 내꾸 이만 증변력인 내겨음으

진아니면 캐릭거처를 해야한다
스테그 목준록 그대로가져옴 직화 없다

개슈독트심리학 (형태심리학)
① 전체는 부분의 합보다크다.
② 전체는 부분의 합+x다.
③ 전체는 부분의합 · 상 · 따
④ 전체는 부분의 합 라따인다
⑤ 전체는 부분의 합이 아니다.
— 근접성의법칙
— 유사성의법칙
— 연속성의법칙
— 간결성의법칙
— 페피소성의법칙
— 공동운명의법칙
독일 베르려 막파이주심

STARS & STRIPES
By Kit Himicle.

게슈탈트 심리학 (형태심리학)
① 전체는 부분의 합보다 크다.
② 전체는 부분의 합 이상이다.
③ 전체는 부분과 함께 다르면.
└ 부분의 합이다.

good | bad

※ 우리는 늘 변화에 열린 사람들

돈오점수(頓悟漸修)

깨달음은 일순간이지만
수행은 점진적이다.

지눌 知訥 (고려 승려)

디자인 문법

The Grammar of Design

2016년 7월 13일 초판 발행 · 2021년 9월 30일 3쇄 발행 · **지은이** 원유홍 서승연 송명민
펴낸이 안미르 · **기획·진행** 문지숙 · **편집** 신혜정 강지은 · **디자인** 송명민 안마노 · **표지 디자인** 강경탁
디자인 도움 박유빈 · **커뮤니케이션** 김봄 · **영업관리** 황아리 · **제작** 스크린그래픽
종이 슈퍼파인스무스 148g/m², 백상지 260g/m², 뉴플러스 100g/m² · **글꼴** SM3신중고딕, SM3태고딕

안그라픽스
주소 우 10881 경기도 파주시 회동길 125-15 · **전화** 031.955.7755 · **팩스** 031.955.7744
이메일 agbook@ag.co.kr · **웹사이트** www.agbook.co.kr · **등록번호** 제2-236(1975.7.7)

ISBN 978.89.7059.859.8(93600)

디자인 문법

THE
GRAMMAR
OF DESIGN

원유홍·서승연·송명민

안그라픽스

차례

본질 편

I 디자인 기초

A 관찰과 표현

이 책『디자인 문법』에서 말하는 '디자인 해법' 혹은 '디자인 교수법'은 어디에서 출발했는가를 먼저 소개하고자 한다. 오래된 짧은 일화이다. 방학을 코앞에 둔 어느 여름날, 사무실의 전화벨이 요란하게 울렸다. "원 선생, 내 연구실로 좀 오지." 간결하지만 단호한 요청이었다. 평소 어지간한 일이 아니면 호명조차 없던 교수님의 부름에 뜨악해하며 당시 조교 신분이었던 나는 '내가 뭘 또 잘못했구나.' 하는 불안한 예감을 품고 한걸음에 교수 연구실로 향했다. 복잡한 심경을 억누르며 연구실로 들어섰는데 웬걸, 교수님은 당시만 해도 구하기가 참 어려웠던 양담배 한 갑을 건네시며 "원 선생, 담배 피우지?" 하시는 것이 아닌가. '정황상 담배를 주시려나 본데 왜지?' 지금도 그렇지만 하늘 같은 교수님께서 까마득한 조교에게 다른 것도 아닌 담배를 주시려 하다니…….. 불길했던 짐작은 아예 틀어졌고 더더욱 알 수 없는 상황이 되었다. 한참 어리둥절하던 차에 나는 탁자에 놓인 지난 학기 대학원 과제물을 발견하고 나서야 조금 안정감을 찾을 수 있었다.

학부로부터 장장 대학원 3학기까지를 다니는 동안, 게다가 조교였음에도 교수님의 관심권 밖에서만 맴돌던 나는 이 터무니없는 대접에 거의 실신할 지경이었다. 정말 그랬다. '더 찍히지는 말자.' 하는 각오에서 나름의 고심 끝에 제출한 과제가 있었는데 그것은 기존의 형상을 조금 비틀어 새로운 해석이 가능하도록 표현한 연작이었다. 그렇더라도 늘 그랬듯이 큰 기대 없이 제출했던 과제가 이번에는 먹힌 것이다!

"작품 좋아! 개인전 한번 하지." '개인전? 이건 또 무슨 소리? 내가 무슨…….' 그리고 그 교수님은 정확히 한 달 뒤, 훌쩍 미국으로 떠나셨다. 개인전을 하라니 안 할 수는 없고 막상 그분

1

2

은 만날 수도 없고 당시의 나는 정말 벌판에 홀로 선 느낌이었다. '대체 내 작품이 왜, 어때서 좋다는 거지?' 칭송을 듣기는 했으나 정작 무엇에 대한 것인지도 모른 채, 그분이 남긴 한두 마디만을 곱씹으며 일련의 작품 제작에 착수했고, 대학원 졸업과 동시에 종로구 경운동에 있었던 아랍문화회관에서 개인전이라는 과분한 이름으로 작품들을 선보였다. 기억을 더듬자면 그 개인전은 그래도 여러 선배와 동료들로부터 나름대로 관심과 격려를 많이 받을 수 있어 다행이었다.[1-8]

돌이켜 보면 이 일화가 수십 년이 지난 오늘도 나를 이끌고 고무하는 '결정적 순간'이었음을 세월이 아주 많이 흐른 뒤에야 깨달았다. 당시의 이런 디자인 해법이 기억 지층 아래에 무의식으로 자리 잡아 오늘까지도 나를 지배하고 있음이 새삼 놀랍다.

내가 오늘까지 디자이너로서 그리고 교육자로서 나름의 역할을 할 수 있었던 것은 분명 그날의 사건 아닌 사건이 있었기 때문이다. 어설프기만 했을 내 작품에서 약간의 가능성을 발견하고 특별한 격려로 큰 깨달음을 주신 그분께 감사하지 않을 수 없다. 그분은 홍익대학교 시각디자인학과 교수로서 한때 총장을 역임하신 뒤, 이제는 나와 함께 상명대학교 시각디자인학과에 석좌교수로 계신 권명광 교수님이다.

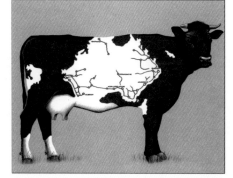

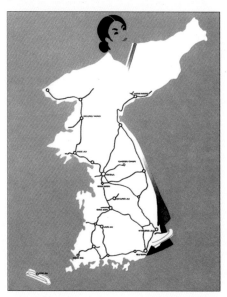

나에게는 학문적 영향을 주신 스승이 또 한 분 계시다. 이 분에 관한 일화 또한 소개하지 않을 수 없다. 대학이라는 직장에 막 햇병아리 교수로 부임해 출근을 서두르던 어느 날 아침, 역시 전화벨이 울렸다. "원 선생, 나랑 교과서 좀 써보지 않겠어?" 당시의 나는 모든 관심을 오로지 실기에만 쏟고 있던 터라 글을 쓴다는 것이, 게다가 교육부에서 발행하는『고등학교 시각 디자인 교과서』를 집필한다는 것이 무척이나 부담스러웠지만 이 기회를 빌어 평소 존경하던 스승님을 더 자주 뵐 수 있으리라는 욕심이 앞서 선뜻 그 제안에 응하고 말았다.

그 뒤로 나는 여러 해 동안 그분과 제6차, 제7차 교육 과정의 고등학교 시각 디자인 관련 교과서를 무려 여섯 권 정도나 집필하게 되었다. 이 과정에서 그저 막연히 생각하던 디자인의 다양한 이론서들을 처음부터 다시 꼼꼼히 공부해야만 했고 한동안 책과 씨름하는 과정에서 서서히 디자인의 이론적 근거를 마련했다. 그러나 무엇을 알고 있더라도 그것을 글로 옮기는 것은 사정이 달라 읽고 쓰고 고치는 과정을 무수히 거듭해야만 했다. 이 과정이 나에게는 연단이 되었는지, 이후 여러 잡지사나 신문사로부터의 빈번한 기고 의뢰를 기꺼이 수락했고 현재까지 적지 않은 수의 단행본도 출간할 수 있었다.

이 일화 또한 여러 면에서 지식과 능력이 부족한 내가 비록 졸필이나마 오늘까지 길고 짧은 글들을 지어낼 수 있게 한 '또 한 번의 전환점'이었음을 앞선 경험처럼 세월이 많이 흐른 뒤에야 새삼 깨달았다. 이 책을 포함해 내가 그간 몇 권의 책이라도 집필할 수 있었던 것은 그날

한 통의 전화로 시작된 스승의 특별한 제안이 있었기 때문이다. 국정교과서 집필진으로 나를 추천해주시고 미숙한 글솜씨이지만 항상 따뜻한 격려를 아끼지 않으신 그분께 감사하지 않을 수 없다. 그분은 내가 홍익대학교에서 조교로 근무하던 시절 직접 모시던 학과장이셨고 지금은 명예교수로 영예롭게 정년 퇴임하신 최동신 교수님이다.

2016년 6월
원유홍

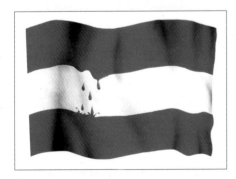

5

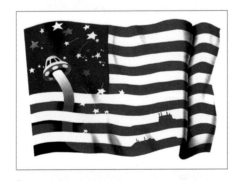

6

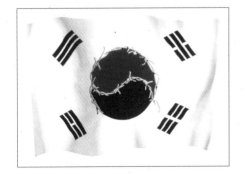

7

8

| 이 책을 시작하며 |

『디자인 문법』은 저자들이 대학에서 학생들과 진행한 디자인 이론과 실습 수업의 결과물이다. 강의실에서 이루어진 디자인 실험이 어느새 수북이 쌓였고 이를 정리하다 보니 한 권의 책으로 체계가 갖추어졌다. 이 책은 우리나라의 디자인 고등교육계에 종사하는 이들에게 알리는 일종의 '디자인 교육 보고서'이자, 디자인 분야에서 창의성을 기르고자 고군분투하는 많은 초심자에게 스스로 능력을 향상할 수 있는 지름길을 안내하는 구체적 지침서이다.

책의 제목에 '법(法)'이라는 글자가 있으니 우선 거북하고 딱딱하다. 법이란 구속력을 발휘하는 온갖 규칙과 규범인데, 그 내용이 한결같이 엄격하다. 그래도 어떤 분야든 바람직한 체계와 규모를 갖추려면 그에 걸맞은 규범을 제정하고 익히는 것이 마땅하다. 더욱이 디자인은 대중과의 '소통'을 전제로 하는 영역이므로 디자이너라면 누구나 디자인의 체계적 규범을 익히고 따라야 한다.

이른바 '소통법'이라는 것이 있다. 소통법은 대중 민주정치의 산물인 웅변에서 문학으로, 음악으로, 미술로, 그리고 디자인까지 이르는 경로를 따라 전수되었다. 언어가 있기 이전의 소통은 물론 신체(body) 동작에 의존했을 것이며 이후 말(voice)에서 글(letter)로, 소리(sound)로, 이미지(image) 그리고 형태(form)에 이르는 궤적 속에서 오늘날 대중과 소통하는 체계, 즉 '디자인 문법'이라는 소통법이 구축되었다.

그러니 디자인 문법은 어느 날 갑자기 나타난 누군가의 주장이 아니다. 디자인에 몸담았던 수많은 선구자의 꾸준한 노력과 시도가 모여 이루어진 결실이다. 그러므로 여기서 말하는 '문법'이란 언어학적 입장을 따르는 것이 아니라 디자인의 시각적 체계를 말하는 것으로, 디자인의 핵심 가치를 명시적으로 드러나게 하는 커뮤니케이션의 형태론, 구문론, 의미론, 어용론 등을 말한다.

이 책을 집필하는 목적 중 하나는 대학에서 오랜 기간 디자인을 전공하는 수많은 학생을 지도하며 직접 체험한 다양한 노하우를 우리나라의 디자인 교육자들과 공유하는 것이다. 제시된 실습 중에는 다소 중복되거나 유사한 내용도 있을 수 있다. 그러나 이 모두가 교육 현장에서 힘쓰는 어떤 이에게는 나름대로 의미 있는 토양이 될 수 있으리라는 믿음에서 가감 없이 책에 담았다. 저자로서 아무쪼록 이 책이 우리나라 대학의 디자인 교육 시스템에 마중물이 되기를 기대해본다.

2016년 여름을 맞이하며
원유홍, 서승연, 송명민

| 책의 구조에 대해 |

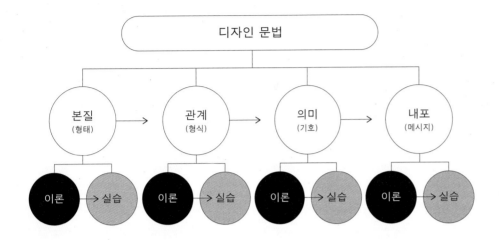

이 책의 구조는 2개의 트랙으로 이루어졌다. 하나의 트랙은 디자인 이론을 전개하고 또 하나의 트랙은 학생들과 직접 실습한 과정이다. 서로 보완적인 두 트랙은 이론과 실습이 씨줄과 날줄처럼 맞물리면서 전개된다. 이론과 실습의 난도는 책이 후반부를 향해 진행되면서 점차 높아진다. 이 책에서 다루는 실습 과제는 총 44개이며 크게 다섯 범주로 구성되었다.

이 책의 단원은 '본질' '관계' '의미' '내포'라는 네 편으로 구성되었다. 본질 편에서는 형태, 관계 편에서는 형식, 의미 편에서는 기호와 시지각, 내포 편에서는 메시지와 커뮤니케이션의 관점을 다룬다.

본질 편은 이론 「Ⅰ 디자인 기초」와 실습 「A 관찰과 표현」으로 구성되었다. 이 단원은 디자인의 문을 여는 의미로 과거 여러 선각자가 "디자인이란 무엇인가?"에 대해 풀이한 어록을 소개한다. 독자들은 이 어록의 행간을 읽으며 디자인에 대한 큰 틀을 이해할 수 있다. '관찰과 표현'은 디자인의 첫 입문 과정으로 11개의 실습 과제를 소개한다. 이 실습들은 주로 사물을 충분히 관찰하고 이에 대한 주관적 표현에서 출발해 점차 객관화된 표현으로 이동하는 과정이다. 독자들은 이 과정을 통해 사물의 형상이 구상으로부터 추상화되는 그래픽 표현 또는 기하학적 표현 그리고 디자인의 본질에 대한 이해를 갖출 수 있다.

관계 편은 이론 「Ⅱ 디자인 형태론」과 실습 「B 형태와 의미」로 구성되었다. '디자인 형태론'에서는 '형태 요소'와 '형태 속성'이라는 2개의 주제를 가지고 형태를 탄생시키거나 형태에 영향을 미치는 여러 요소와 속성을 상세히 설명한다. 디자이너가 형태를 생성하는 데 꼭 필요한 최소한의 지식인 이러한 이론을 통해 형태라는 존재와 그 존재가 발휘하는 시각적 호소력이 과연 어떤 관련성이 있는가를 익힐 수 있다. '형태와 의미'에서는 12개의 실습 과제를 소개하는데 선이나 점 또는 사각형이나 삼각형, 원과 같이 간결한 추상적 도형으로 인간의

감정이나 일상의 사소한 사건에 대해 거의 1:1에 가까운 대응적 표현을 익히는 과제가 주를 이룬다. 각각의 실습에는 그 과제만의 독특한 진행 방법을 제시하고 있다. 독자들은 이 단원에서 질서와 규칙이 낳는 미학, 구조적 체계의 아름다움, 디자인의 각 속성이 변수로 작용해 나타나는 다양한 결과를 경험할 수 있다.

의미 편은 이론 「III 디자인 지각론」과 실습 「C 그래픽 메시지」로 구성되었다. '디자인 지각론'은 크게 '형태지각론'과 '형태지각 원리'로 나뉘는데 이 장에서는 관찰자가 형태를 지각하는 과정에 개입하는 여러 이론을 설명한다. 형태지각론에서는 게슈탈트 심리학자들의 빛나는 연구 성과, 형태와 바탕의 관계, 항상성, 공간지각, 착시 등 여러 이론을 상세히 소개하며 형태지각 원리에서는 관찰자가 형태를 지각하는 과정에 나타나는 근본적인 원리와 입장들을 소개한다. '그래픽 메시지'에서는 8개의 실습 과제를 소개하는데 앞에서 다룬 이론과 연관해 피상적인 관념을 어떻게 축약하고 개념화하며 시각화하는가를 학습한다. 전반부는 주로 노트북, 다이어리, 시간표, 태극기, 코카콜라 병, 로고타입과 같이 정형화된 시각적 형상을 임의의 콘셉트나 메시지에 동조시키는 실습이다. 후반부는 기하학적인 기초 도형을 사용해 다소 긴 스토리텔링의 내용 변화를 추적하며 이를 도형의 시각적 변화로 동조시키는 실습들이다. 독자들은 이 단원에서 메시지 또는 콘셉트의 의미가 어떻게 시각적으로 구현되며 이를 위해서는 과연 어떠한 접근과 과정이 필요한가를 경험할 수 있다.

마지막 내포 편은 이론 「IV 커뮤니케이션론」과 실습 「D 비주얼 메시지」 「E 오브제 메시지」로 구성되었다. '커뮤니케이션론'은 두 가지 주제, 언어적·비언어적 커뮤니케이션과 기호론으로 구성되었다. 이 장에서는 시각언어, 암호와 해독, 커뮤니케이션 과정은 물론 시각언어로서의 기호와 기호현상, 학자들의 이론 등을 소개한다. 이 단원의 실습 과정은 두 가지이다. 하나는 평면 상태로 진행하며 다른 하나는 공간에서 입체로 진행한다. 그러나 이 모든 실습은 어떻게 효율적이고 효과적인 커뮤니케이션이 가능한가라는 점에서 같은 목표를 가진다. 또한 이 책에서 가장 난도가 높은 편이다. '비주얼 메시지'에는 7개의 과제를 소개한다. 이 과제들은 앞에서 주로 다룬 도형 단계를 벗어나 자동차 번호판, 동상, 병, 자, 쇼핑백처럼 실물에 대한 드로잉이나 사진으로 진행된다. 앞 단원의 과제들보다 난도가 한층 더 높아졌을 뿐 아니라 실습에 임하는 사람의 상상력과 창의력을 더욱 요구한다. 또 하나의 실습 '오브제 메시지'는 6개의 과제로 구성되었다. 이 과제들은 우산, 하회탈, 옷장, 모빌, 건축물, 자연환경과 같이 실물을 동원해 입체적이고 공간적인 상황에서 실습한다. 여기서는 실습자가 사물의 물성과 구조, 빛, 다양한 재료 등을 활용해야 한다. 독자들은 이 단원을 통해 한층 높은 차원의 디자인 능력을 함양하고 골똘히 생각하는 과정을 통해 시각적 메시지의 놀라운 힘과 역할을 익힐 수 있다.

｜ 실 습 과 제 총 일 람 표 ｜

디자인에서 요구되는 '문제 해결 능력'에는 어느 하나 중요하지 않은 것이 없다. 평면이든 입체나 공간이든, 또 이미지나 도형이든 아니면 제품이든, 디자이너는 숙련된 기술력, 표현력, 조형력, 논리적 사고력, 직관적 통찰력, 상상력, 창의력, 인문학이나 타 학문과의 융합력 등 자신의 모든 잠재력을 발휘하게 된다. 이 모든 능력은 사실 별개의 항목으로 구분 지을 수 없이 서로 긴밀하게 작용해 주어진 문제를 해결한다.

그러나 여기서는 각각의 실습 과제에 적합한 난이도와 강조하려는 주요 관점이나 지향점을 명확히 하기 위해 부득이 몇 가지 항목으로 구분 지었음을 밝힌다. 실습마다 짙은 색으로 표시된 것(●)은 다른 항목보다 특히 더 주력해야 하는 것, 즉 '실습 지향점'이다. 때로는 필요 여부에 따라 복수로 표시되어 있기도 하다. 그리고 흐린 색으로 표시된 것(◉)은 극히 주력해야 하는 것은 아닐지라도 실습 지향점에 버금갈 정도의 중요도임을 알린다. 또한 별도의 표시가 없는 항목일지라도 그 실습과 전혀 무관하다는 뜻은 아니다.

'문제 해결 능력'을 구성하는 각 어휘의 차이점을 서로 명확히 구분하기는 어려우나 이 책에서는 다음과 같은 범주로 정의하고 이에 따라 표시했다.

- 표현력(表現力, 사상이나 감정 따위를 기능이나 기술로 드러내는 능력): 여기서는 대상을 이미지로 재현하는 데 필요한 숙련된 기술이나 기능 등의 수준을 말한다.

- 조형력(造形力, 형태를 이루어 만들어내는 능력): 여기서는 주로 기하학적이거나 추상적인 도형과 형태나 구성을 통해 디자인 원리와 디자인 속성 등을 적용하는 수준을 말한다.

- 사고력(思考力, 사물의 이치를 궁리해 깨닫는 능력): 여기서는 디자이너가 논리적 사고를 바탕으로 콘셉트나 메시지 등에 관해 통찰력을 발휘하는 수준을 말한다.

- 창의력(創意力, 새롭고 뛰어난 생각을 해내는 능력): 여기서는 콘셉트나 메시지에 대해 주로 조형이나 시각적으로 남보다 뛰어난 결과를 탄생시키는 수준을 말한다.

- 융합력(融合力, 둘 이상을 하나로 모아 조화롭게 발휘하는 능력): 여기서는 인문학이나 공학 등 인접 학문과의 연계성 및 다양한 재료와 재질 등을 통합하는 수준을 말한다.

본질 편 / A 관찰과 표현	차원		난이도			문제 해결 능력				
	평면	입체	기초	고급	심화	표현력	조형력	사고력	창의력	융합력
A1 관찰기록문	●		●			●		●		
A2 관찰과 표현	●		●			●				
A3 해석적 드로잉	●		●			●	●			
A4 사물의 실루엣	●		●				●			
A5 디자인, 헤쳐 모여!	●	●	●				●			
A6 화이트 스페이스	●		●			●	●			
A7 미드나잇 인 파리	●			●		●				
A8 스팀펑크	●			●		●		●	●	●
A9 I wanna be a star	●			●		●	●		●	
A10 전체와 부분	●		●			●			●	●
A11 코리안 모티프	●		●			●	●			

관계 편 / B 형태와 의미	차원		난이도			문제 해결 능력				
	평면	입체	기초	고급	심화	표현력	조형력	사고력	창의력	융합력
B1 그래픽 퍼즐	●		●				●			
B2 60장 그래픽 카드	●		●				●			●
B3 유닛과 모듈	●	●		●			●			●
B4 기하학적 착시	●	●		●			●			●

항목		평면	입체	기초	고급	심화	표현력	조형력	사고력	창의력	융합력
B5	디자인을 부수자!	●			●			●			
B6	시각적 시퀀스	●	●	●			●	●		●	
B7	대립적 형태	●			●			●			
B8	16 people: 도형	●			●			●	●	●	
B9	16 people: 사물		●						●		
B10	그래픽 매트릭스	●			●			●			
B11	형태 증식 틀	●				●		●			
B12	내 삶의 기록	●				●	●		●		●

의미 편	C 그래픽 메시지	차원		난이도			문제 해결 능력				
C		평면	입체	기초	고급	심화	표현력	조형력	사고력	창의력	융합력
	C1 시각적 삼단논법	●			●				●	●	●
	C2 노트북·다이어리	●				●	●	●	●		
	C3 아~ 대한민국!	●				●		●	●		
	C4 로고타입 변주	●				●	●		●	●	
	C5 한정판 코카콜라	●	●			●	●	●	●		
	C6 시각적 동조	●				●	●	●	●		
	C7 비주얼 스토리텔링	●	●			●		●	●	●	●
	C8 세계가 만일 100명의 마을이라면……	●				●	●		●		●

내 포 편	D 비주얼 메시지	차원		난이도			문제 해결 능력				
		평면	입체	기초	고급	심화	표현력	조형력	사고력	창의력	융합력
	D1 시각적 수사학	●				●	●		●	●	●
	D2 Before & After	●				●	●		●	●	
	D3 자동차 번호판	●	●			●	●		●	●	●
	D4 유쾌한 상상	●	●		●		●		●	●	
	D5 앱솔루트 상명	●				●	●		●	●	●
	D6 15cm 오마주	●	●			●			●	●	●
	D7 비주얼 후즈 후	●				●	●		●	●	●

내 포 편	E 오브제 메시지	차원		난이도			문제 해결 능력				
		평면	입체	기초	고급	심화	표현력	조형력	사고력	창의력	융합력
	E1 난 스무 살!		●	●			●			●	
	E2 풍자적 인물		●	●			●			●	
	E3 정크 아트		●		●		●	●		●	
	E4 비키니장		●			●	●		●	●	●
	E5 모빌		●			●	●			●	●
	E6 그라피티	●	●			●	●		●	●	●

본질

本質

이 책은 크게 본질, 관계, 의미, 내포로 나뉘어 순차적 흐름으로 진행된다. 이 네 가지 범주는 논리학이나 철학, 문학, 교육학, 인문학 등에서도 흔히 사용하는 용어이다. 그러나 학문마다 이에 대한 정의는 조금씩 다른 태도를 보인다.

이 책에서는 여러 학문이 표방하는 기본 틀에서 크게 벗어나지는 않지만, 특정 학문의 입장을 따르기보다는 책의 구성을 4개의 영역으로 구축하고 커뮤니케이션 디자인 메커니즘의 절차를 이해하며 책에 담는 내용의 수위를 점차 높여가기에 적합한 어휘와 순서를 채택했음을 밝힌다.

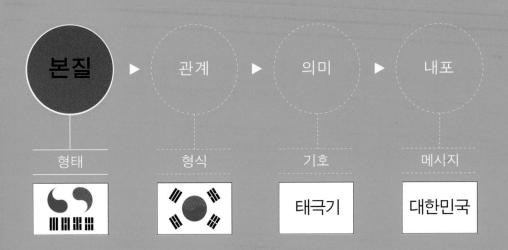

본질(本質, real nature, essence)이란 어떤 것을 다른 것이 아닌
바로 그것으로 만들어주는 성질이다. 일반적으로는 사물이나 사태를
그 자체이게끔 하는 것으로서, '무엇임'을 있는 그대로 보이게 하고
그 사물이나 사태가 근원적으로 지니는 성질과 존재 방식을 말한다.
그러므로 본질은 '실체'에 담긴 고유한 '속성'을 가리킨다.

여기서는 시각 디자인을 본격적으로 시작하기에 앞서 학습자가
꼭 체험해야 할 통과의례로서, 어떤 사물을 있는 그대로 상세히 관찰해
그 사물의 물리적 구조나 구성 물질의 고유한 질료 또는 성질 등을
이해하는 것이 목표이다.

본질 편에서는 먼저 거장들이 말하는 디자인이나 예술의 개념을 이해하고
'관찰과 표현'이라는 범주 안에서 다양한 실습을 시도한다.

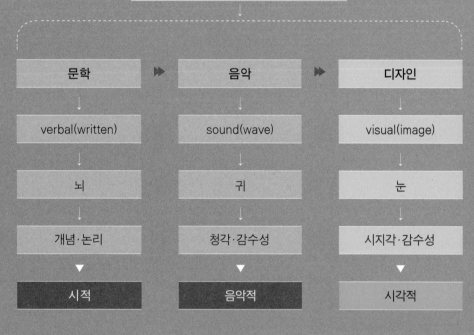

커뮤니케이션 유형과 발달

Ⅰ 디자인 기초

디자인 어록

진정 가슴속 깊은 곳에서 나온 것이 아니라면
그것은 결코 사람들의 마음을 움직일 수 없다.

요한 볼프강 폰 괴테 Johann Wolfgang von Goethe (시인, 극작가, 정치가)

상상력은 영혼의 눈이다.

조제프 주베르 Joseph Joubert (작가, 비평가)

나쁜 디자인에 변명이란 있을 수 없다.

존 호켄베리 John Hockenberry (저널리스트)

아이디어란 낡은 요소들의 새로운 배합이다.

제임스 웨브 영 James Webb Young (광고인)

감성으로부터 시작되지 않은 예술품은 예술이라 할 수 없다.

폴 세잔 Paul Cézanne (화가)

디자인의 단순성은 무의미한 요소들이 배제된 정수이다.

폴 랜드 Paul Rand (그래픽 디자이너)

반쯤 부서진 불완전한 건물이
완벽한 형태보다 더 주의를 끈다.

마셜 매클루언 Herbert Marshall McLuhan (문명비평가)

완성이란 더는 무엇을 더할 수 없을 때가 아니라
더는 무엇을 뺄 수 없을 때이다.

앙투안 드 생텍쥐페리 Antoine de Saint-Exupéry (소설가)

만약 돈을 벌려고 디자인을 하는 사람이 있다면
그 사람은 건달임이 틀림없다.

조지 로이스 George Lois (그래픽 디자이너)

적게 드러낼수록 더 좋아 보인다.

알렉세이 브로도비치 Alexey Brodovitch (편집 디자이너)

잘 팔리는 디자인이 좋은 디자인이다.

레이먼드 로위 Raymond F. Loewy (디자이너)

매번 성공한다는 것은
그만큼 목표가 시시했다는 것이다.

믹 파울러 Mick Fowler (산악인)

관람자의 시선은
시각적으로 만들어진 길을 따라 여행한다.

파울 클레 Paul Klee (화가)

극단으로 가는 것은 자연스럽지 않다.
그러나 그것이 이해되고 주목받는 최선이다.

밥 길 Bob Gill (그래픽 디자이너)

아이디어는 정보와 지식에서 나온다.

스티브 베이커 Steve Baker (일러스트레이터)

화가는 그림을 손으로 그리는 것이 아니라 눈으로 그린다.
무엇이든 그것을 명확히 보기만 한다면 그릴 수 있다.
중요한 것은 명확하게 관찰하는 일이다.

모리스 그로세 Maurice Grosser (화가)

나쁜 디자인은 가치 없는 것을 만드는 것이고,
좋은 디자인은 알기 쉽고 기억하기도 쉬운 것을 만드는 것이고,
위대한 디자인은 기억하기 쉬우면서 의미 있는 것을 만드는 것이고,
비범한 디자인은 가치 있고 의미도 있는 것을 만드는 것이다.

디터 람스 Dieter Rams (산업 디자이너)

실패는 시도하는 자만의 특권이다.

알베르트 아인슈타인 Albert Einstein (물리학자)

디자인의 임무란 미묘하고 모호한 것에 구체적으로 형상화된 실체를
제공하는 것이다. 즉 혼돈 속에서 질서를 만드는 작업이다.

에드워드 터프트 Edward Tufte (정보 디자이너)

단순함의 중요한 특징은 중복과 규칙이다.
적은 수의 규칙이 발휘하는 복합성은 예상할 수 없을 만큼의
다양성을 만들어내며 이것은 매우 충격적이다.

제러미 캠벨 Jeremy Campbell (디자이너)

당신들은 보고 있어도 보고 있지 않다.
그저 보지만 말고 표면 뒤에 숨은 놀라운 것을 찾아라.

파블로 피카소 Pablo Picasso (화가)

창조력의 필수 요소 중 하나는
실패를 두려워하지 않는 것이다.

에드윈 랜드 Edwin Land (과학자, 폴라로이드사 공동 창업자)

조선의 도자기는 지극히 실용적이다.
실용이 없으면 아예 만들지도 아니한다.
그것은 복잡한 기교를 부리지 않은
단순함으로 인해 더욱 아름답다.

야나기 무네요시 柳宗悦 (일본 민예운동 창시자)

중요한 것은 감동하고 사랑하고 소망하며 사는 것이다.
예술가가 되기 전에 사람이 되라.

오귀스트 로댕 François Auguste René Rodin (조각가)

디자인 문법 체크리스트

형태 요소

점	
선	
면	
입체	

형태 속성

명암(밝기)								
톤(계조)								
색	색의 3속성	색상	명도	채도				
	색대비	명도대비	색상대비	채도대비	보색대비	동시대비	계시대비	연변대비
	색조화	보색조화	삼각조화	사각조화	유사조화	단색조화		
	색균형							
	색현상	잔상현상	광삼효과	원근효과				
	색혼합	가산혼합	감산혼합	병치혼합				
	컬러 모드	CMYK	RGB	그레이스케일	비트맵	모노톤	듀오톤	
질감		촉각적 질감	시각적 질감					
차원	투시	1점 투시	2점 투시	3점 투시	혼합			
	레이어링	투명	불투명	반투명	혼합			
공간	2차원(평면)							
	3차원(부피)	직선 원근법	대기 원근법					
비례	정적 비례							
	동적 비례	수열	루트 사각형	황금비	피보나치 비율	모듈러		
조직	중앙 집중적	직선적	방사적	군생적	격자망			

1.3 디자인 문법 체크리스트
디자인에서 어떤 문제를 해결하기 위해 형태의 요소를 생성하거나
형태의 속성을 결정하거나 형태를 지각하는 것에 대해 분류한
세부 항목이다. 이 표는 이 책에서 설명하는 내용 전반의 핵심
키워드를 중심으로 만들어졌다. 디자인을 보는 관점에 따라 다른
방식의 구성이 가능하다.

형태지각론

게슈탈트	형 우수성	단순한	규칙적	대칭	균형		
		인식하기 쉬운	기억하기 쉬운	익숙한	고유성		
	프레그난츠 법칙						
	그루핑 법칙	유사성	근접성	폐쇄성	연속성	연상성	친숙성
형태 식별 차이							
마흐의 띠							
형태와 바탕	환상 형태	모호한 형태	불가능한 형태	위장 형태			
항상성		크기 항상성	형 항상성	색 항상성	명도 항상성		
공간지각	크기						
	위치						
	명암·톤	투명	흐림	채워짐	중첩	그림자	
방위							
착시							

형태지각 원리

통일				
균형	대칭 균형	비대칭 균형	모호한 균형	중립적 균형
반복	이동	회전	반사	결합
변화	리듬	점이		
조화	유사조화	대비조화		
대비				
지배·강조	시각적 강조	시각적 위계		

형태지각 조건

형과 바탕
밀집과 분산
긴장과 이완
지배와 강조
시각적 계층구조
구조감(질서감)
조형성(심미성)
공간성(차원성)
통일감

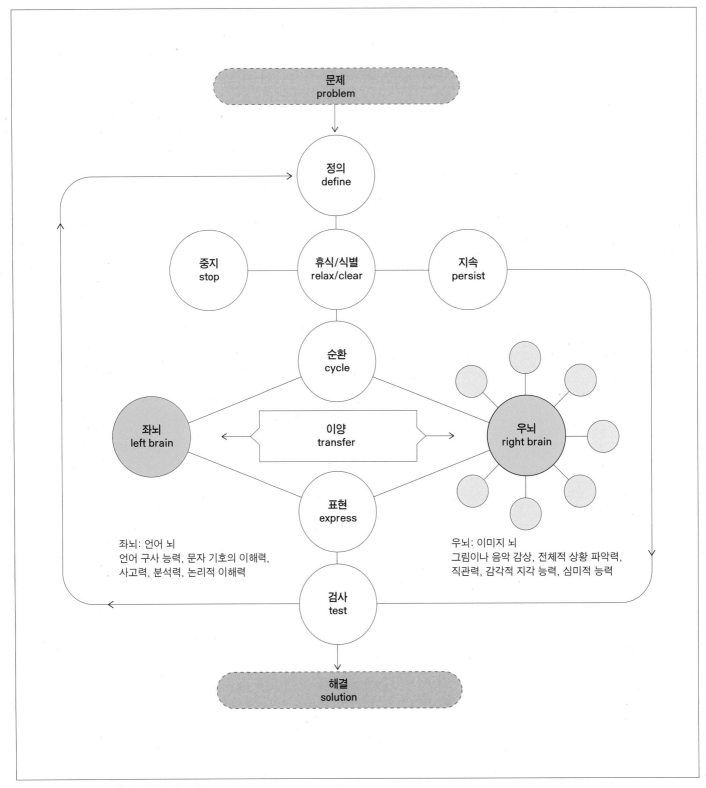

1.4 우뇌와 좌뇌에서 문제를 정의하고 판단하는 사고 절차

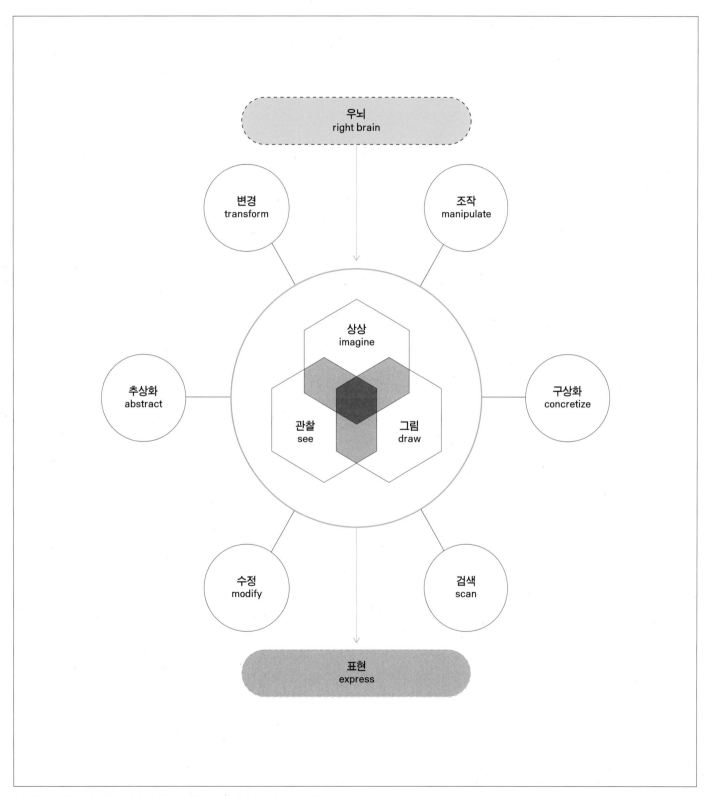

1.5 관찰하고 상상하고 그림을 그리는 우뇌의 작용에 영향을 미치는 여러 가지 인자와 표현 과정

디자인 과정

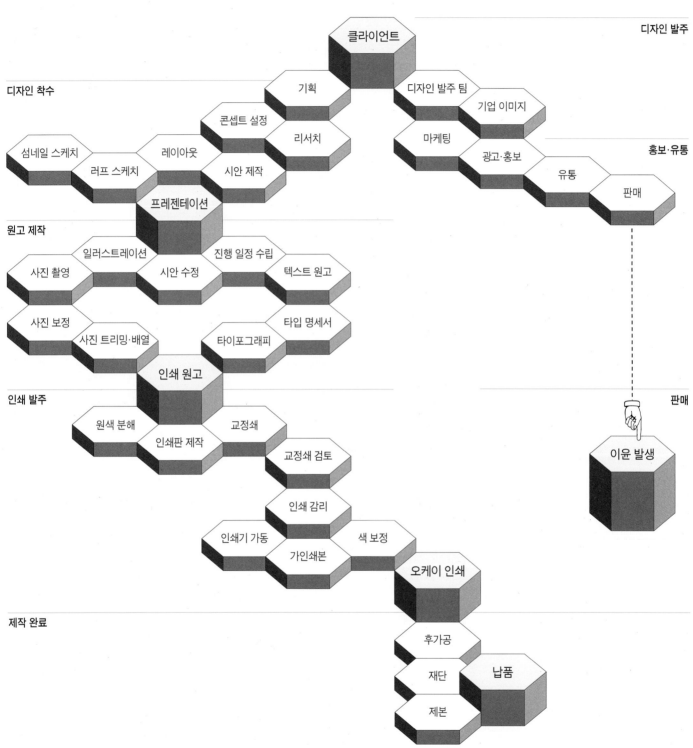

디자인 발주

디자인 착수

클라이언트

기획

디자인 발주 팀

기업 이미지

콘셉트 설정

리서치

마케팅

섬네일 스케치

레이아웃

광고·홍보

홍보·유통

러프 스케치

시안 제작

유통

판매

프레젠테이션

원고 제작

일러스트레이션

진행 일정 수립

사진 촬영

시안 수정

텍스트 원고

사진 보정

타입 명세서

사진 트리밍·배열

타이포그래피

인쇄 원고

인쇄 발주

원색 분해

교정쇄

인쇄판 제작

교정쇄 검토

판매

인쇄 감리

이윤 발생

인쇄기 가동

색 보정

가인쇄본

오케이 인쇄

제작 완료

후가공

재단

납품

제본

1.6 디자인 제작 과정
클라이언트의 발주로부터 디자인 착수, 원고 제작, 인쇄 발주,
제작 완료, 홍보 유통, 판매까지의 전 과정이다.

디자인의 새로운 위상

'디자인'이라는 용어는 어느덧 우리 삶의 일부가 되었다. 모든 생활이 디자인을 떠나서는 생각할 수 없을 만큼 그 위상도 높아졌다. 생활 수준과 문화적 소양이 향상되면서 일상의 삶 속에서 무언가를 선택하거나 상품을 구매할 때에 가격, 기능, 성능, 사용성, 자신의 취향에 앞서 디자인의 우수성을 최우선으로 고려하는 태도가 점차 증가하고 있다. 이러한 경향은 생활·문화 수준의 향상과 더불어 디자인에 대한 관심과 의식 수준이 월등히 높아진 결과이다.

디자인에 대한 높은 관심은 대중의 구매 행위에만 국한된 것이 아니다. 대도시나 지방 자치단체, 나아가 한 국가의 정체성이나 경제력 강화의 방편으로 디자인을 주목하고 있음은 놀라운 변화이다. 공학이나 경제학 등 여타 학문에서도 디자인의 가치를 새롭게 인식하고 있다. 자체의 논리 체계가 이미 과거의 것으로 지나치게 정형화·규격화된 까닭에 타 학문과의 융합을 시도하지 않고서는 스스로 한계를 벗어날 수 없음을 깨달은 공학이나 경영학 등이 디자인의 문제 해결 능력과 프로세스, 즉 디자인의 알고리즘이나 메커니즘을 빌어 변신을 꾀하려 노력하고 있음은 주지의 사실이다. 이처럼 오늘날의 여러 학문은 일명 DT(design thinking)라 하여 디자인 행위에 관련된 디자인의 창의적 사고방식, 디자인의 쌍방향 의견 개진 프로세스, 디자인의 독특하고 유연한 논리 전개, 디자인의 문제 해결 모델, 인간 중심적 사고, 사용자 중심의 문제점 발견과 해결책 등을 신속히 접목하고 있다. 모르는 사이에 디자인은 벌써 인식의 변방으로부터 모든 삶과 학문의 중심에 서게 되었다.

그만큼 디자인의 부피는 날로 커가고 있다. 우리나라에서 디자인에 대한 구체적 개념이 정립되기 이전인 멀지 않은 과거에는 디자인이 미술을 일부 응용한 것 또는 공예와 비슷한 일을 하는 정도로 밖에 인식되지 못했다. 미술이나 공예와는 출발부터 목적과 기능이 근원적으로 다른, 게다가 융합적이고 창의적이며 인간을 중심에 두고 늘 고민하는 오늘의 디자인 위상은 이제 우리가 짐작하는 것 이상으로 더 높아졌다.

디자인의 새로운 환경

디자인의 위상만큼이나 디자인의 환경 변화 또한 상상 이상이다. 연필, 종이, 로트링 펜, 물감, 스프레이 접착제, 제도기, 환등기 등으로 대변되던 시대와 달리 이제 데스크톱, 모니터, 노트북, 스마트폰, 다양한 소프트웨어, 거의 모든 크기와 재질에 제한 없이 인쇄 가능한 프린터 등의 막강한 디지털 도구와 장비들이 과거의 모든 것을 한순간에 유물로 만들어버렸다. 디자인은 습식에서 건식으로 이동했다.

디자인의 환경 변화는 늘 당대의 과학기술이 주도한다. 필기구가 갈대 펜으로부터 잉크나 먹을 사용하는 펜과 붓이 되고 또 볼펜이 되었듯, 죽간(竹簡)과 파피루스 그리고 양피지가 종이가 되었듯, 목판인쇄에서 금속인쇄가 되고 석판인쇄가 되고 사진식자가 되고 오프셋인쇄가 되었듯, 납 활자에서 디지털 폰트가 되고 타자기에서 키보드가 되었듯……. 분명히 오늘날 디자인의 급격한 변신은 컴퓨터와 인터넷이 주도했다. 어도비 포토샵, 어도비 일러스트레이터, 어도비 인디자인 같은 그래픽 소프트웨어는 지금도 하루가 멀다고 발전을 거듭하며 더 많은 것이 가능하도록 새로운 버전으로 출시된다. 디자이너뿐 아니라 일반인조차도 마우스와 손가락을 움직이는 것만으로 그럴듯한 디자인을 얻게 되었다. 또 태블릿 PC나 스마트폰으로 사진 이미지에 더 익숙해졌으며 간단한 프로그램을 이용하면 누구나 손쉽게 사진 보정을 할 수 있게 되었다. 하물며 최근에는 일부 초등학교에서도 그래픽 프로그램 교육을 수업의 하나로 편성한다고 한다.

게다가 IT 시대를 훌쩍 넘어 사물 인터넷과 3D 프린터까지 탄생해 누구나 원하기만 하면 무엇이든 훌륭히 손쉽게 구현할 수 있는 시대가 되었다. 아이디어만 있다면 그것을 구현할 기술의 한계는 이제 사라졌다.

디자인의 새로운 문제점

그런 가운데 요즘은 디자인을 본연의 모습보다는 여러 입장에서 이해하고 설명하려는 경향이 나타난다. 예를 들면 정보 디자인(information design), 에코 디자인(eco design), 그린 디자인(green design), 공공 디자인(public design), 감성 디자인(affective design), 유니버설 디자인(universal design), 그래픽 유저 인터페이스 디자인(graphic user interface design), 사용자 경험 디자인(user experience design) 또는 UX 디자인, 서비스 디자인(service design), 지속가능 디자인(sustainable design), 소셜 디자인(social design), 커뮤니티 디자인(community design) 등 디자인의 중심축이 새로운 패러다임으로 이동하고 있다.

과거와 비교하면 디자인의 영역과 사회적 기능이 더욱 중시됨을 알 수 있다. 디자인의 확장성을 생각한다면 이러한 현상은 바람직한 진전임이 틀림없지만 그렇게 태어난 시각적 결과물들이 지나치게 가벼워지고 있음은 그냥 넘길 수 없는 큰 문제이다. 하기는 우리 주변의 말이나 글 그리고 감정 표현이 과거에 비해 많이 경솔해졌다. 이러한 현상이 절망적이라고 단언할 수는 없겠지만 가히 위험 수위에 이른 것은 사실이다. 최근 우리나라에서 주최하는 국제 행사나 서울과 같은 대도시의 엠블럼을 살펴보더라도 디자인에서 정작 그 격에 어울릴 정도의 품위는 찾아보기 어렵다. 아니 애초부터 그것은 고려의 대상이 아니었으리라고 말해야 옳다. 디자인의 질적 수준이 그런데도 오히려 그것을 화려한 언어로 해설하기에 급급한 소음만 무성하다.

과연 물성을 떠난 디자인이 존재할 수 있을까? 청각이나 시각 또는 감촉 등의 정서적 감흥을 떠난 디자인 생태계가 존립하는 것이 가능할까? 그렇다면 디자인에서 말하는 품위는 무엇일까? 2차원 평면이든 3차원 입체이든 혹은 게임이나 영상물이든 그 형상의 존재만으로도 절로 빛나는 고고하고 수려한 자태, 보는 이를 압도하고 숨 막히게 하는 에너지, 더없이 정제된 까닭에 드러나는 순결함, 그것이 디자인의 품위가 아닐까? 오늘날의 디자인, 특히 시각 디자인에서는 그것이 매우 경시되고 있다.

오늘의 디자인은 꽃가마라도 탄 듯 열렬한 환대를 받으며 대중의 삶 속에 급속히 퍼지지만 그 반대급부로 이처럼 뜻하지 않게 큰 문제점들이 대두하고 있다. 다시 말해 사회와 대중과 여타 학문이 디자인에 보내는 찬사와 환대 그리고 영향력 확장으로 말미암아 고도의 창의력과 전문성만이 책임질 수 있는 디자인의 질적 수준이 하락하고, 나아가 우리 스스로 디자인을 경시하고 있지는 않은지 자문에 빠져든다.

디자인의 새로운 패러다임을 부르짖으면서도 정작 디자인의 물성과 미학적 가치를 경시하는 세태를 보며, 과거 산업혁명의 부산물로 대량생산되는 조악한 제품들이 미적·영적 가치를 상실시키고 있다는 혐오와 개탄 속에서 미술공예운동(arts and crafts movement)의 부흥을 통해 그 '값싸고 천한' 것으로부터 다시금 '예술과 노동의 결합'을 주창했던 존 러스킨(John Ruskin)과 윌리엄 모리스(William Morris)의 깊은 심경을 헤아려본다.

디자인의 출발점

앞에서 디자인은 미술과 공예와는 출발점부터 근원적으로 다르다고 했다. 디자인의 정체성이 정립되기 이전까지는 디자인이 단지 미술의 한 갈래로만 인식되던 때도 있었으며 지금까지도 미술과 디자인의 분명한 차이에 대해 정확한 이해를 갖추지 못한 예를 종종 볼 수 있다.

미술은 작가 자신의 철학이나 사상을 담아 표현한 주관적 성향의 결과물이지만 디자인은 디자이너의 주관보다 오히려 대중의 필요나 요구가 절대적으로 전제된다. 그러므로 디자인은 생산, 유통, 판매, 소비로 이어지는 과정에서 발주자의 의도나 의향 그리고 설득(이 과정에는 종종 이윤 추구가 개입된다.) 등을 목적으로 한다. 나아가 디자인을 전개하는 과정에는 반드시 소비자의 입장과 태도, 취향 등이 모든 판단의 중심에 있어야 한다. 이것이 디자인과 예술의 근본적 차이이다. 그렇게 보면 디자인은 대중 또는 소비자라는 객관적 집단과의 의사소통이 그 출발점이다.

물론 대중이라는 다수 집단이 아닌 특정 소수나 일개인의 요구에 따라 디자인이 성립되기도 하지만 이 역시 디자이너의 측면에서 보면 결국 무엇인가를 주문하는 타자일 뿐이다. 미술이 작가의 주관적 성향을 찾는 것이라면 디자인은 대중의 객관적 성향을 찾는 것이다. 디자인은 대중과 폭넓은 공감대를 형성하고 많은 이들이 선택해 사용하기를 기대하는 전략적 기획이다. 디자인의 출발점은 대중, 사용자, 다수 집단이다.

디자인이란

그러면 디자인이란 무엇인가? 사실 디자인에 대해 그것은 이렇다 할 만큼 명쾌히 설명하는 어떤 정의는 존재하지 않으며 오히려 각기 다른 디자인 영역마다 조금씩 다른 의미로 해석하고 있다. 그렇지만 디자인이 사물을 창조하는 행위 또는 그 행위의 결과임은 분명하다.

디자인(design)이라는 어휘는 '지시하다, 표현하다, 성취하다'라는 뜻을 가지는 라틴어 데시그나레(designare)에서 유래했다. 디자인은 동사이기도 하고 명사이기도 하다. 디자인은 다양한 평면적 형상이나 입체적 사물 혹은 체계(다이어그램, 아이덴티티, 사인 시스템, 패턴, 매뉴얼 등)를 구현하기 위해 조형 원리를 기반으로 하는 일련의 과정이나 행위 혹은 그 결과이다. 디자인의 본질은 형상이나 사물로 의사소통을 돕는 매개체의 역할뿐 아니라 인간의 삶을 풍요롭고 융성하게 하는 사회적 책무 또한 포함한다.

디자인은 인간의 삶, 문화, 환경 등과 유기적 관계를 맺기 때문에 당대의 시대상을 반영할 뿐 아니라 지역이나 당시의 상황에 따라서 가변적이고 유동적인 성향을 띤다. 그러므로 시대상이 변하고 욕구가 증대할수록 디자인 고유의 개념이나 본질은 다각도의 측면에서 이해해야 한다.

그러면 디자인은 언제부터 시작되었을까? 역사 속에서 디자인의 전신은 인류의 탄생으로부터 각종 도구를 사용하면서 나타났다고 할 수 있겠지만, 일반적으로 디자인은 수공예를 막 벗어난 18세기 중엽 산업혁명으로 기계 문명이 발달하면서 대량생산 체제와 소비문화에 대한 의식이 싹트던 초기 산업 사회 이후에 시작되었다고 본다.

오늘날의 디자인은 시각 디자인, 산업 디자인, 패션 디자인, 실내 디자인, 건축 등 다양한 관점에서 미학적 측면 이외에도 인문학, 사회과학, 문화, 경제, 공학 등과도 밀접한 관련을 맺는다. 초기 산업 시대의 디자인이 심미적 아름다움과 기능적 효율성만을 중요한 가치 개념으로 삼았다면 오늘날의 디자인에서는 앞서 언급한 연계 학문과의 통합적 접근이 중요한 과제로 두드러진다.

디자인 영역

바로 앞서 디자인 영역의 대표적 분류를 간략히 소개했다. 그러나 오늘날의 디자인은 타 학문과의 연계 및 사회적 요구의 증대로 영역이 급속히 확장할 뿐만 아니라 더욱 전문화, 세분화, 다양화하고 있다. 디자인의 영역은 관점에 따라 여러 가지 방법으로 분류할 수 있으나 평면 디자인, 입체 디자인, 공간 디자인 또는 2차원, 3차원, 4차원으로 분류하는 것이 일반적이다.

이 책에서는 디자인 영역을 크게 세 가지로 분류해 시각 커뮤니케이션 디자인(visual communication design), 제품 디자인(product design), 환경 디자인(environmental design)으로 설명하고자 한다. 시각 커뮤니케이션 디자인은 종종 그래픽 디자인(graphic design)이라는 용어로 불리기도 하는데 오늘날 지식 정보 사회의 커뮤니케이션에 불가결한 수많은 정보를 시각적으로 구현하는 분야이다. 이는 타이포그래피, 일러스트레이션, 광고 디자인, 출판·편집 디자인, 포장 디자인, 아이덴티티 디자인, 영상 디자인, 웹 디자인, UI·UX 디자인 등의 세부 영역으로 구성된다. 시각 커뮤니케이션 디자인의 매체는 포스터, 신문, 잡지, 브로슈어 같은 오프라인 미디어와 TV, 영상, 웹, 모션 그래픽 같은 온라인 미디어 등 매우 광범위하다. 시각 커뮤니케이션 디자인의 역할은 공감대를 바탕으로 독자 혹은 대중을 설득하며 쌍방향 소통을 창출하는 것이 가장 중요하다.

제품 디자인은 산업 디자인, 패션 디자인, 텍스타일 디자인, 세라믹 디자인 등 사용자의 욕구에 부합하는 다양한 제품을 디자인하는 영역이다. 산업 디자인은 생활에 필요한 각종 도구 및 가전·전자 제품, 산업용 기기 및 기계 설비, 자동차나 항공기 등의 이동 수단, 군함 등의 군사 무기와 같이, 소소한 일상용품에서 우주선까지 모든 산업용 제품을 디자인하는 영역이다. 패션 디자인은 창의적이고 감각적인 미의식을 기초로 다양한 유형의 패션 소재로부터 의복 전반에 이르는 디자인을 담당한다. 텍스타일 디자인은 의복은 물론 인테리어 소재, 벽지 소재, 시트커버 등 생활 전반에 이용되는 모든 섬유의 원단, 소재, 섬유조직, 패턴 등을 담당한다. 텍스타일 디자인은 패턴, 태피스트리, 염색 디자인, 직조 디자인, 날염 디자인 등을 포함한다.

환경 디자인은 공간의 효율적 창출이라는 명제 아래 건축 디자인, 실내 디자인, 전시 디자인, 조경 디자인, 도시 계획을 포괄하는 폭넓은 분야이다. 주거용 생활 공간은 물론 업무용 사무 공간, 쇼윈도 등으로부터 도시나 공항 또는 공원과 같은 광범위한 지역의 디자인까지 담당 한다. 또 가로등이나 벤치와 같은 도로 시설물 디자인도 담당한다. 건축 디자인은 건축물의 설계와 시공, 실내 디자인은 건축물의 내부 디자인을 말하며 전시 디자인에는 각종 전시, 박람회, 이벤트, 무대 디자인 등의 세부 영역이 있다. 조경 디자인은 도시나 공원 등의 자연 생태계를 포함하고 도시 계획은 도시환경 전반의 디자인을 담당한다.

감성 디자인, 서비스 디자인, UX 디자인, 인터랙션 디자인, 지속가능 디자인 등의 신개념이 등장하고 디자인이 미학, 인간학, 심리학 등과 불가분의 학제적 관계를 맺으면서 더욱 영역을 넓혀가고 있다.

디자인의 조건

디자인에는 몇 가지의 조건이 있다. 합목적성, 심미성, 경제성, 독창성, 통일성, 이 다섯 가지 요건을 두루 갖추어야 일반적으로 바람직한 디자인(good design)이 될 수 있다.

합목적성이란 실용적인 면에서 기능의 적합성을 말하며 종종 실용성 또는 효용성이라고 한다. 디자인에서 목적을 잘 달성하려면 불분명한 여러 요소나 문제를 해결해야 한다. 그만큼 목적에 맞도록 디자인한다는 것은 매우 복잡하고도 어려운 문제이다. 합목적성을 실현하는 과정은 주로 디자이너의 지적 판단에 좌우된다. 예를 들어 디자인에서 소재 선정, 색채 계획, 제작 방법 또는 인쇄 방식, 재료의 질과 크기 선택 등은 다분히 전문성을 갖추어야 가능한 부분이다. 합목적성 이외에도 심미성, 경제성 등을 종합적으로 판단해야 한다. 합목적성은 디자인을 성공으로 이끄는 첫째 조건이다.

심미성은 미학적 관점에서 아름답다는 느낌, 즉 미의식을 말한다. 아름다움에 대한 경험은 주관적인 것으로 인종이나 세대, 국가 또는 민족에 따라 서로 다를 수 있다. 특정한 유행이나 스타일 등도 대중이 느끼는 공통의 미의식이라 할 수 있다. 그러므로 디자인의 심미성은 종합적으로 판단해야 한다. 디자이너는 이러한 종합적이고도 공통된 심미성에 자신의 디자인 감각을 개성 있게 입혀야 한다. 가장 바람직한 디자인은 심미성과 합목적성의 어느 한 편에도 치우치지 않는 균형을 이룰 때 얻을 수 있다.

경제성은 최소의 노력으로 최대의 효과를 얻고자 하는 것이다. 이는 생활에서 통용되는 원칙이지만 디자인에도 적용된다. 한정된 예산으로 최상의 디자인을 창출해야 하는 것은 어쩌면 일반화된 상식이다. 값싼 것이 비싼 것보다 질이 떨어진다는 것이 사실일 수도 있으나 가격과 품질이 항상 비례하지는 않는다. 또 같은 경비가 소요되어도 그중에 좋은 것과 나쁜 것이 있을 수 있다. 한정된 예산으로 더 좋게 만드는 것이 디자인이다. 많은 경비를 들여야만 좋은 품질을 얻을 수 있다는 생각을 벗어나 디자인을 통해 가능성을 보여 준 여러 사례가 있다.

경제성과 심미성의 관계를 살펴보면 어떤 디자인을 아름답게 하거나 아름다울 수 있는 요소를 가미하면 추가 경비가 발생한다는 고정관념이 있다. 그러나 오늘날의 디자인은 심미성과 합목적성을 잘 조화시키면서도 경제성까지 고려하는 기획력이 중요하다. 이렇게 얻은 디자인이야말로 경제성과 모순되지 않을 뿐 아니라 디자인의 다른 요건들도 충족할 수 있다.

독창성이야말로 디자인 본연의 가치이며 핵심이다. 디자이너의 무기는 항상 창조적 입장을 견지하며 독창성을 생명으로 삼는 것이다. 또한 독창성은 모든 디자인을 평가하는 중요한 잣대이다. "하늘 아래 완벽히 독창적인 것은 없다."라는 말이 있다. 그러나 디자이너의 자세는 독창성을 지향해야 한다. 다시 말해 무언가를 있는 그대로 모방하는 것은 결코 바람직한 태도가 아니다.

디자인에서의 독창성은 오로지 아이디어와 그것의 구현 단계에서 합목적성, 심미성, 경제성을 통합하고 조정하는 과정에서만 얻을 수 있다. 그러니 디자인의 의도를 떠나 공연히 보는 이를 놀라게 하거나 현혹하려는 것은 올바른 독창성의 자세가 아니다. 독창성은 새로운 것을 생각해내는 사고력으로, 사물이나 현상에 대해 새로운 관점의 시각을 요구한다.

통일성은 디자인에 등장하는 여러 요소나 원리 각각을 하나의 성분 또는 하나의 질서나 구조로 통일하는 것이다. 하나의 디자인은 하나의 통일체이다. 통일체 안에는 하나의 질서, 하나의 구조, 하나의 조직이 존재해야 한다. 이것은 디자인에서 매우 중요하고도 불가결한 조건이다. 이 때문에 디자이너를 종종 '조직화하는 사람(organizer)' '완전화하는 사람(integrator)'이라고 하는 것이다.

디자이너의 조건

디자이너라면 그림을 잘 그리는 사람 또는 미적 감각이 뛰어난 사람으로 생각할 수 있다. 물론 디자이너가 갖추어야 할 덕목 중에 그림을 잘 그리는 능력 또한 중요하다. 그러나 그것은 디자이너의 자질 중 일부이다. 디자이너는 어떤 이미지를 그리기에 앞서 논리적이고 분석적이며 합리적인 생각을 해야 한다. 게다가 창의적이어야 한다.

또 디자이너는 미래를 내다볼 수 있는 안목이 있어야 한다. 디자인은 미래지향적이다. 과거와 현재의 연속된 흐름을 파악해 디자인이 변화하는 추이와 디자인의 트렌드를 이해하며 가까운 장래를 내다볼 수 있어야 한다. 디자이너는 '감각이 좋은 사람'이기에 앞서 '앞을 내다보는 사람'이 되어야 한다. 그리고 디자이너는 자신이 맡은 일에 대해 우수한 전문성과 빼어난 감각을 두루 갖추어야 한다.

그러므로 디자이너는 특이한 사람이 아니라 전문성이 높고 사고력이 뛰어난 사람이어야 한다. 디자인 영역 안에는 세분된 전공들이 많고 각각의 특성이 서로 다르겠으나 의견을 수렴하고 논의하고 아이디어를 창출하고 표현하는 과정에는 공통분모가 있다. 디자이너가 훌륭한 전문성을 갖추고 다양한 분야에 대한 이해력을 확장해나가는 데는 대상을 잘 관찰하고 분석하는 능력이 최종 결과를 크게 좌우하기도 한다. 이러한 능력들을 잘 갖추어야 비로소 굿 디자이너라 할 수 있다.

대학의 디자인 교육

최근 국내 대학의 디자인 교육 체계는 과거와 비교하면 발전적으로 진일보하고 있다. 국내 주요 대학들은 지식 정보화 시대가 가져온 새로운 미디어의 탄생, 소비자 트렌드의 변화, 소비자 라이프 스타일의 변화 그리고 고등교육에 임하는 피교육생들의 학문 탐구 의욕 증대, 지적 갈증, 개인적 성장 과정이나 생활환경 등에 적극적으로 대응하는 편이다.

그런데도 대다수 대학은 아직 오늘날 지식 정보화 사회의 요구에 부응할 만한 진정한 의미의 디자이너를 양성할 수 있는 채비를 마련하지 못한 것이 사실이다. 사회가 요구하는 바람직한 디자이너로서의 인재 양성은 "어떤 인재를 양성해야 하며 이를 위해서는 어떤 내용의 교육 프로그램을 준비하고 이를 어떻게 운용해야 하는가?"라는 문제를 선결해야 한다. 과연 대학들은 진지한 성찰로 이러한 준비를 미리부터 해왔는가? 또 대학에서 마련해놓은 디자인 교육 프로그램들은 과연 학생들이 창의성과 논리를 전개하는 데 충분히 안내자 역할을 할 만큼 체계적이고 주도면밀한가? 오늘의 대학은 이러한 물음에 답해야 한다.

모름지기 중차대한 사회적 역할을 떠안게 된 오늘의 디자인 교육에서는 디자인 고유의 본성을 충실히 지킬 수 있는 최적화된 창의적 교수법을 발굴·개발하고 나아가 그것을 통해 '어떻게 교육하면 맡겨진 책무를 다할 수 있는가'를 '디자인 교육의 내부'에서 찾는 노력이 더욱 절실하다.

표현이란 있는 그대로를 옮기는 것이 아니라,
자신의 감각을 실현하는 것이다.

폴 세잔 Paul Cézanne (화가)

관찰과 표현
observation & expression

A1 관찰기록문

STEP 1 관찰기록문 작성

관찰기록문은 대상을 기록자가 세상에 태어나 처음 대하는 것으로 생각하고 선입견이나 자의적 해석을 배제한 채 객관적 사실만 기록한다.

우선 사물의 물리적 특징을 관찰한다. 관찰기록문은 되도록 사물의 구조나 골격과 같이 전반적인 사실부터 점차 사소한 순서로 기록하는 것이 바람직하다. 크기는 물론 배열, 구조 그리고 색이나 질감 등도 설명한다.

관찰기록문에는 관찰 대상이 무엇인지 바로 짐작할 수 있는 명칭이나 기능 등을 명시해서는 안 된다. 관찰기록문은 다음의 질문에 응답하는 형식으로 기록하면 바람직하다.

- 사물의 기본적인 기하학적 형태(예를 들어 직사각형, 정사각형, 원 등)는 무엇인가?
- 사물의 윤곽은 어떻게 생겼는가?
- 사물의 대략적 크기는 얼마인가?
- 사물은 대칭인가 아니면 비대칭인가?
- 사물의 재질은 무엇인가? 그리고 그것은 투명한가, 불투명한가?
- 사물에는 얼마나 많은 면이 있는가?
- 사물의 색은 무엇인가? 만일 여러 색이라면 모두 나열하라.
- 사물을 이루는 각 부분은 서로 어떤 관계를 유지하는가?
- 사물의 촉감은 어떠한가?
- 사물의 표면에는 어떤 특성이 있는가?
- 사물에는 패턴이 있는가? 만일 그렇다면 서술하라.
- 그 밖의 세부 사항은 무엇인가?

STEP 2 관찰기록문을 읽고 드로잉하기

다른 사람과 관찰기록문을 서로 바꾸어 그 내용을 드로잉으로 표현한다. 이후 관찰기록문의 대상이었던 사물을 확인한다. 그리고 작문과 드로잉에 서로 어떤 차이가 있는가를 비교한다. 관찰기록문이 얼마나 객관적이고 정확한가, 그리고 드로잉으로 얼마나 정확하게 묘사했는가를 평가한다.

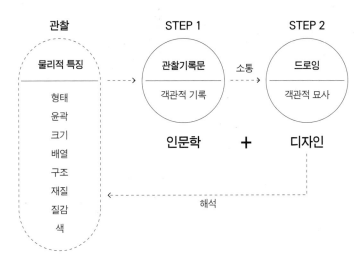

1.7 실습 과제의 진행 단계와 핵심 키워드

관찰기록문

관찰기록문은 동물이나 식물, 자연현상이 일정한 시간 동안 계속 변화하는 모습을 관찰 또는 과학 실험을 통해 기록하는 글이다. 관찰기록문을 쓸 때는 '크다' '작다' 같은 표현보다는 직접 길이를 재고 '몇 cm이다'와 같이 분명하고 정확한 글로 옮겨야 한다. 관찰기록문은 대충 아는 대로 기록하는 것이 아니라 관찰한 사실만을 써야 한다. 그리고 간결한 표현으로 쉽게 쓰고 나아가 자의적 표현도 배제해야 한다.

1 이것은 하나의 긴 판 위에 네모난 블록들이 가로세로로 가지런히 고정되었다. 네모난 블록들은 모두 거의 정사각형이지만 그렇지 않은 것들도 있다. 이 블록들은 거의 100여 개에 이르는데 위쪽 2-3cm 부분에는 블록이 3-4개씩 그룹을 이루어 한 줄로 가지런히 늘어섰다. 아래쪽 약 10-12cm 부분은 크게 세 구획으로 이루어졌는데 가장 왼쪽은 크고 작은 정사각형 블록이 다섯 줄로 가지런히 늘어섰으며 중앙에는 약 10여 개의 정사각형 블록이 있고 가장 오른쪽에는 약 20여 개의 블록이 모여 있다. 이 블록들은 모두 횡과 종의 가지런한 모듈 속에 배열되었다. 각각의 블록 윗면에는 여러 문자가 기록되어 있다.

2 이것은 전체적으로 거의 완벽한 대칭에 가깝다. 구조는 크게 나누어 몸통과 그 몸통의 상단부로 구성된다. 전체 크기는 가로세로가 각각 약 7-8cm이고 두께는 약 1cm 내외이다. 몸통과 몸통의 상단부는 높이가 거의 같다. 몸통의 윗면과 바닥면은 납작한 면인데 윗면에는 좌우 가장자리에 약 0.5cm의 구멍이 뚫려 있고 그 한쪽 구멍에서는 무엇인가 둥근 모양의 물질이 길게 솟아올라 다시 아래쪽으로 구부러졌다. 이 구부러진 물질은 좌우로 움직이기도 하며 다른 쪽 구멍으로 들어갈 수도 있다. 몸통의 아래쪽 평면에는 중앙에 길고 가는 구멍이 깊숙이 뚫려 있다. 이것은 무거운 금속이며 금색이다.

3 이것은 70-80cm의 긴 막대기를 축으로, 그보다 한 뼘 정도 짧고 가는 돌출물 대략 8개 정도가 긴 막대기의 한쪽 끝에서 사방으로 갈라져 있다. 이 돌출물들의 바깥쪽 면은 얇고 유연하며 가벼운 다른 물질로 덮여 있다. 이 돌출물들은 물리적인 힘을 가하면 긴 축의 끝을 중심으로 사방으로 벌어지기도 하고 축으로 모여들기도 한다. 긴 축의 굵기는 약 1cm 이내이며 돌출물의 굵기는 약 0.3cm이다. 긴 축의 다른 쪽 끝에는 축보다 조금 더 굵고 부드러운 물질이 대략 3cm 굵기로 둥글게 만들어져 있다. 이것은 전체적으로 가볍고 방사형 대칭이다.

4 이것의 전체적인 생김새는 직사각형의 양 끝에 둥근 타원이 붙어 있는 모양이다. 길이는 약 25cm 내외이며 폭은 7-8cm, 높이는 약 1cm이다. 윗면에는 아주 작은 융기들이 무수히 솟아올라 있으며 아랫면에는 사선이 교차하는 패턴이 음각과 양각으로 새겨져 있다. 윗면의 3분의 2 지점에는 하나의 구멍에서 손가락 정도 굵기의 물질이 올라와 높이 3cm 지점에서 두 가닥으로 갈라져 바닥의 뒤쪽 양옆에 붙어 있다. 이것은 비교적 부드럽고 탄성이 있는 재질이며 앞뒤로 휘어질 수 있다.

A2 관찰과 표현

디자인에서 말하는 관찰과 표현은 사물을 보이는 대로 재현하는 과정이 아니라 커뮤니케이션을 효과적으로 성립시키는 창조 과정이다. 관찰은 시각적 형태를 얻기 위해 실마리를 찾는 과정이고 표현은 사물에 대해 ① 정제된 형태로 단순화와 간명화 ② 비례를 통한 규칙성 찾기 ③ 질서에 기초한 구조 찾기 ④ 추상성의 극대화를 구현하는 과정이다.

진행 및 조건

- 생물(동물과 식물)
- 크기: 20×20cm
- 적절한 재료를 이용한 극사실 드로잉
- 입체 구조물: 드로잉을 바탕으로 종이를 잘라 제작한다.

문제 해결

- 사물의 질감 표현에 특히 노력한다.

STEP 1	• 극사실 드로잉
STEP 2	• 입체 구조물 만들기

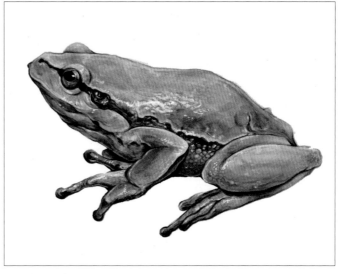

1.9 극사실 드로잉

관찰(觀察, observation)

사물이나 현상을 주의 깊게 조직적으로 파악하는 행위. 관찰은 어떤 대상이나 과정이 어떻게 존재하며 어떻게 생겨나는가 하는 등의 사실 관계를 확인하는 것이다. 관찰에는 감각기관만으로 이루어지는 경우와 관찰을 위해 도구(망원경, 현미경, 온도계 등)를 사용하는 경우 또는 사회현상을 연구할 때와 같이 통계적 수단을 사용하는 경우가 있다. 관찰은 질적 관찰과 양적 관찰로 나뉠 수 있다. 양적 관찰은 관측(觀測)이라고도 한다. 관찰은 구체적 목적을 가지고 일정한 계획에 따라 실시한다.

표현(表現, representation)

관찰자가 알고 있는 것을 묘사함으로써 나타난 결과, 또는 생각이나 느낌 따위를 언어나 몸짓으로 드러낸 결과. 표현은 ① 나타내기 또는 나타난 형상이나 모양 ② 내면적 감성, 심적 상태, 과정 또는 성격, 의미 등 모든 정신적이고 주체적인 것이 형상으로 나타난 것, 곧 표정, 몸짓, 언어, 필적, 작품 등 ③ 작가가 자신의 감동을 예술로 표출한 결과이다.

관찰 ----> 표현

STEP 1 ⟶ STEP 2
극사실 드로잉 · 입체 구조물

형태
비례
구조
재질
명암·톤

단순 → 규칙 → 구조 → 추상

1.8 실습 과제의 진행 단계와 핵심 키워드

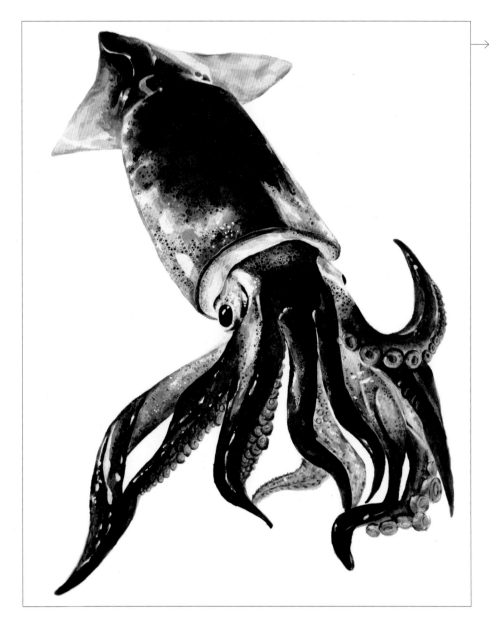

1.10-11 드로잉과 실물 입체 제작

1.12-13 드로잉과 실물 입체 제작

1.14-15 드로잉과 실물 입체 제작

1.16-17 드로잉과 실물 입체 제작

1.18-19 드로잉과 실물 입체 제작

1.20-21 드로잉과 실물 입체 제작

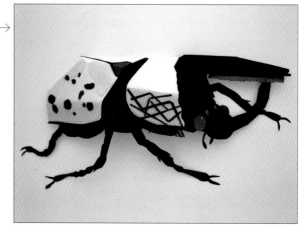

1.22-23 드로잉과 실물 입체 제작

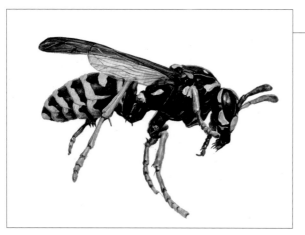
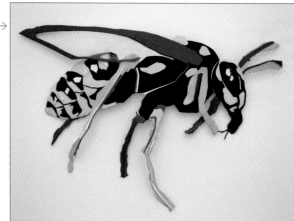

1.24-25 드로잉과 실물 입체 제작

A3 해석적 드로잉

사물을 명확히 이해하기 위해서는 주의 깊게 살펴보고 객관적으로 파악하는 것이 중요하다. 여기서 사물을 객관적으로 판단한다는 것은 관찰자의 개인차에 기인하는 자의성을 배제한다는 뜻이다.

사물을 표현하는 다양한 드로잉은 다음과 같다.

 ① 사실에만 근거한 사실적 드로잉
 ② 사실에 근거하지만 감성이나 감정이 내포된 드로잉
 ③ 제도처럼 치수를 근거로 형상만 설명하는 드로잉
 ④ 단순하고 도형적인 추상적 드로잉
 ⑤ 주관적 해석이나 상상력을 근거로 하는 해석적 드로잉
 ⑥ 상징을 목적으로 개념성을 부각하는 드로잉
 ⑦ 특징만 더욱 과장하는 드로잉

이 과제는 5단계에 걸쳐 진행하는 연속 과제이다. 사물의 형상이 어떻게 그래픽 형태로 변환되는가를 학습한다. 5단계 과정은 복잡함을 단순함으로, 구상을 추상으로, 다양함을 간결함으로, 평이함을 특징적으로 만드는 과정이다.

진행 및 조건

- 주변에 있는 사물
- 크기: 20×20cm
- 색상: 컬러 또는 흑백
- 모든 드로잉은 크기와 시점의 일관성을 유지해야 한다.

문제 해결

- 극도로 정제한다. 절제하지 않으면 디자인에서 살아남기 어렵다.
- 클로즈업하면 전경과 배경의 차이를 강조할 수 있다. 전경에 큰 이미지가 놓이면 원근감이 생긴다.
- 확대한 사진은 대상이 피할 수 없을 정도로 가까이 있음을 암시한다.

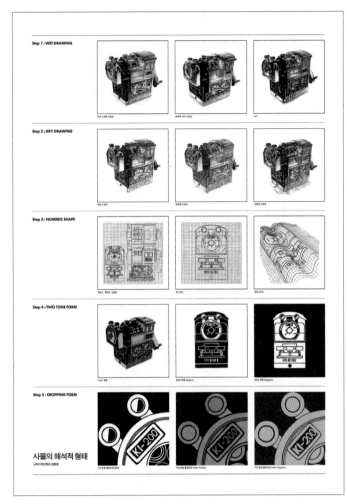

1.26 실습 예시

드로잉이란

흔히 좋은 드로잉이란 세부 내용을 모두 상세히 그리는 것으로 생각한다. 그러나 드로잉은 사실적일 수도 있지만 추상적일 수도 있다. 드로잉은 생각이나 형태에 관한 주관적 인상을 표현하는 것이다. 드로잉은 크게 윤곽선으로 된 '선 드로잉'과 명암의 농담을 표현하는 '톤 드로잉'으로 나뉜다.

드로잉은 스케일, 비례, 균형, 방위 등의 개념이 들어가 이루어진다. 대상은 포크나 스푼 같은 금속성 사물, 양말이나 장갑처럼 표면 질감이 패턴화된 사물, 성냥과 같이 나무 재질인 사물, 카드나 냅킨과 같이 종이 재질인 사물, 크래커나 쿠키 같은 음식물, 붓처럼 털로 된 사물, 테니스공이나 박제된 동물처럼 표면이 솜털로 덮인 사물 등이다.

1.27 실습 과제의 진행 단계와 핵심 키워드

단계			형태	형태 속성		
				명암·톤	색	차원
사실	STEP 1	wet	정밀	투명·불투명	컬러 톤	투시
	STEP 2	dry	정밀	점 명암·선 명암	그레이 톤	투시
도형	STEP 3	numeric	윤곽 + 그리드	×	색조화(1도)	투시
	STEP 4	two tone	단순 + 기하학	×	색조화(2도)	×
추상	STEP 5	cropping	단순 + 강조	×	색조화(2도)	×

STEP 1 wet

- 투명 수채화 드로잉
- 불투명 과슈 드로잉
- 고무판화·목판화·
 마커·콘테·붓펜 등

- 사물의 형태적
 특징이 잘 드러날
 수 있는 시점에서
 드로잉한다.

- 빛의 방향이
 바뀌지 않도록
 주의한다.

1.28(1-15) 1 2 3

1.29(1-15) 1 2 3

1.30(1-15) 1 2 3

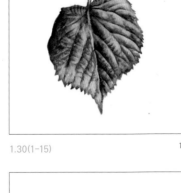

1.31(1-15) 1 2 3

STEP 2 dry

- 연필 또는 펜
 드로잉
- 점 명암 드로잉
- 선 명암 드로잉

- 물체의 고유색을
 관찰하고 표현한다.

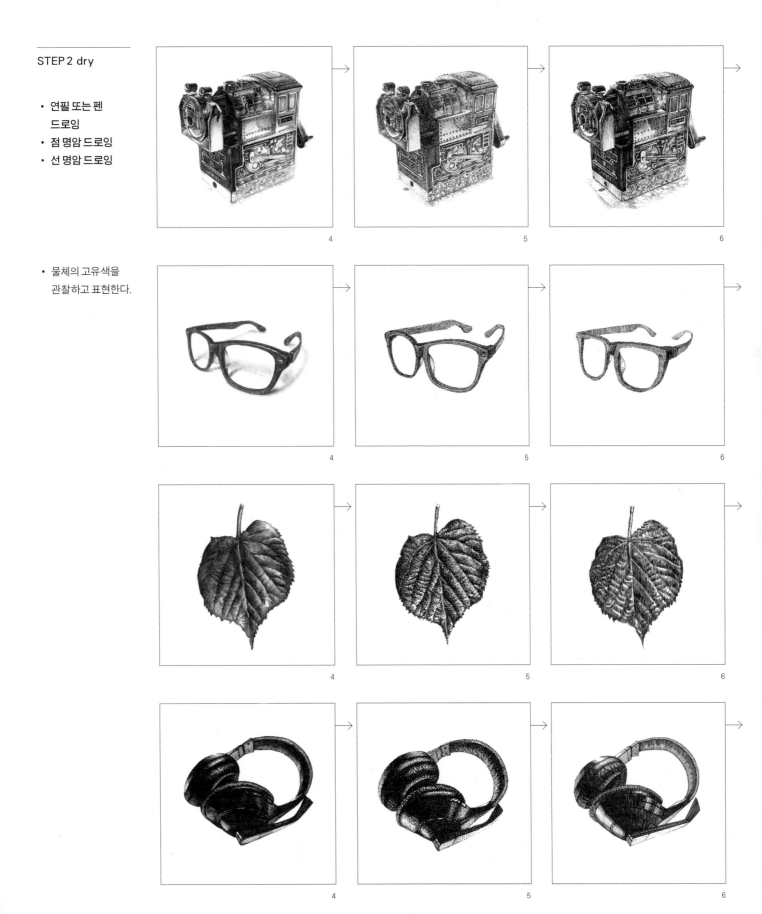

STEP 3 numeric

- 정면도·측면도·
 입면도
- 정그리드 정면도
- 변형 그리드 정면도

- 모눈종이에
 그리드를 그리고
 사물의 수치와
 비례를 고려해
 중앙에 자와
 테크니컬
 드로잉펜으로
 대상을 그린다.

- 변형 그리드는
 정그리드와 같은
 위치에 놓인다.
 정그리드와 변형
 그리드의 크기와
 위치는 상관관계를
 유지한다.

STEP 4 two tone

- 2도 단순화
- 흑백 기하학적 포지티브
- 흑백 기하학적 네거티브

- 사물을 간결하고 유기적이며 기하학적이고 대칭적 도형으로 표현한다.

- 사물을 도형화하기 위해 먼저 사물의 물리적 특성을 연구한다. 사물의 시각적 특징을 강조하려면 세부 사항은 과감히 생략해 최소화하는 것이 바람직하다.

10 11 12

10 11 12

10 11 12

10 11 12

STEP 5 cropping

- 흑백 클로즈업
- 컬러 클로즈업 1
- 컬러 클로즈업 2

- 이미지의 특징적인
 부분을 잘라
 확대한다. 최대한
 잘라낸다.
- 회전해 각도를
 조절한다.

STEP 1 wet drawing

투명 수채화 드로잉

불투명 과슈 드로잉

먹 드로잉

STEP 2 dry drawing

정밀 드로잉

점 명암 드로잉

선 명암 드로잉

STEP 3 numeric shape

정면도·측면도·입면도

정그리드

변형 그리드

STEP 4 two tone form

컬러 투톤

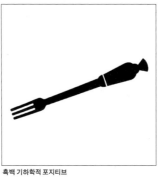

흑백 기하학적 포지티브

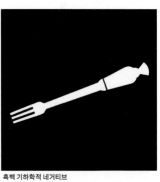

흑백 기하학적 네거티브

STEP 5 cropping form

익스트림 클로즈업 흑백

익스트림 클로즈업 컬러

익스트림 클로즈업 컬러

1.32

A4 사물의 실루엣

대개의 사물은 기능이 같더라도 사용되어온 역사적 맥락, 문화적 차이, 나이, 목적, 규모, 사용자의 직업, 성별 등에 따라 형태가 각기 다르다.

이들은 쓰임새에 따라 불필요한 요소는 모두 제거되고 다만 사용성을 중심으로 간결하게 고안되었다. 이러한 현상은 자연물에서도 마찬가지이다. 아마도 그것은 생존이라는 공통의 궁극적 목적을 지탱하기 위한 결과일 것이다.

이 과제는 기능이 같은 사물들의 형태를 세밀하게 관찰해 사물을 단순화하고 추상화하는 과정에 대한 그래픽 접근이다. 상세한 요소를 최소화하고 사물의 윤곽을 단순화하는 과정을 통해 통찰력과 조형성을 기를 수 있다.

진행 및 조건

- 같은 종류의 사물을 수집한다.
- 수량: 25-35개
- 단순화해 나열한다.

문제 해결

- 일상생활에서 흔히 볼 수 있고 주의를 기울이지 않았던 작은 사물의 미학적 형태를 관찰한다.
- 같은 종류의 사물이 어떻게 서로 다른지 살펴본다.
- 가장 간단한 표현이 가장 강렬한 느낌을 준다.

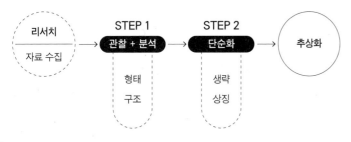

1.33 실습 과제의 진행 단계와 핵심 키워드

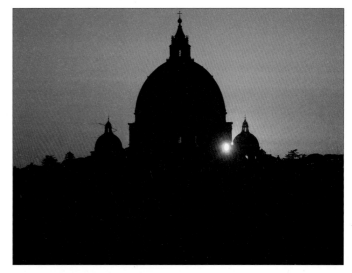

1.34 로마 산피에트로 대성당(St. Peter's Basilica)의 석양
거대한 건축물의 실루엣이 단색 평면처럼 보인다.

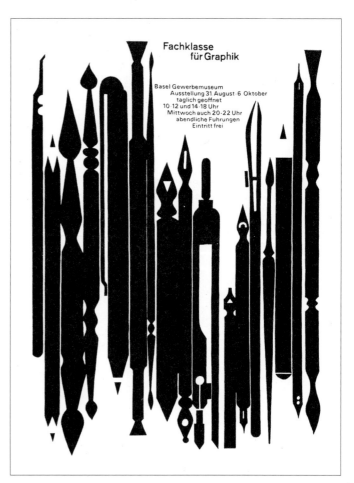

1.35 아르민 호프만(Armin Hofmann), 그래픽 디자인 전시 포스터

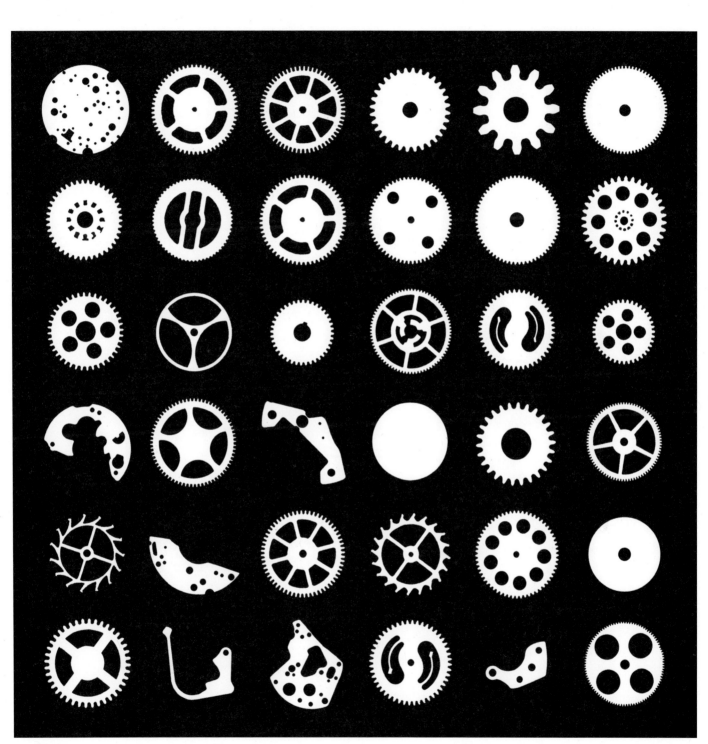

1.36 시계 톱니바퀴

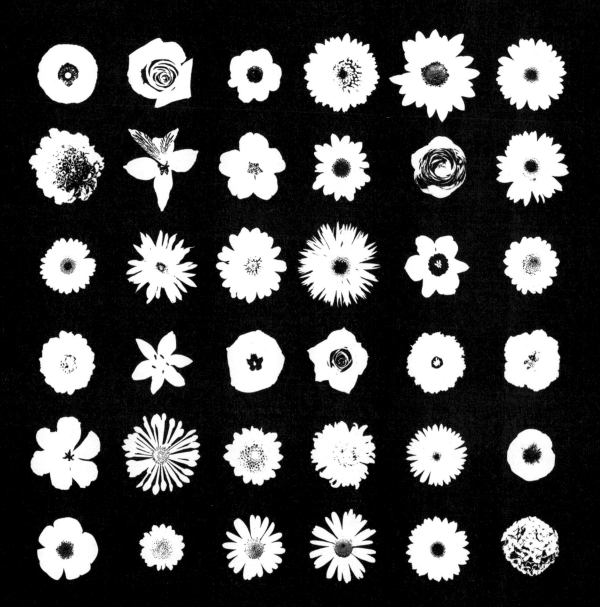

1.37 꽃

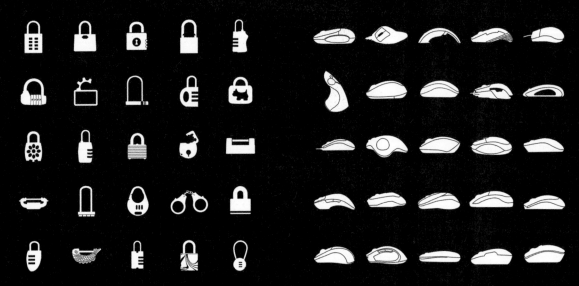

1.38 자물쇠 1.39 마우스

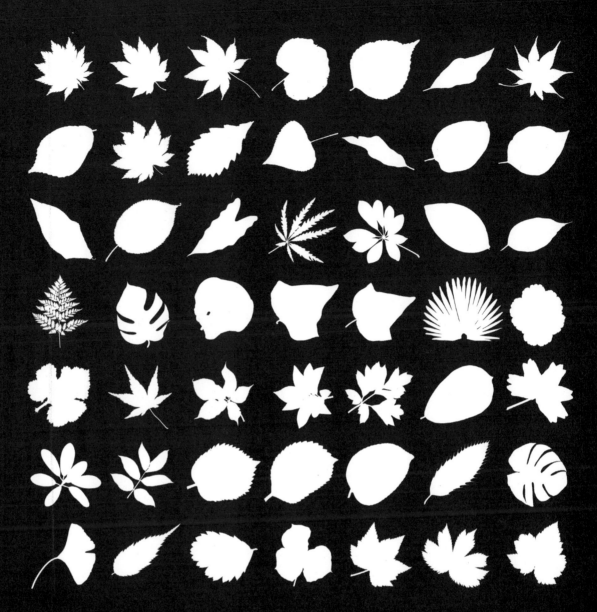

1.40 나뭇잎

1.41 가위

1.42 포크

A5 디자인, 헤쳐 모여!

군 복무를 한 경험이 있는가? 군에서는 재정돈할 필요가 있을 때 지휘관이 우렁찬 목소리로 "전체, 헤쳐 모여!"라는 구령을 외친다. 이 구령은 전 구성원이 같은 성분끼리 일정한 간격을 유지하며 오와 열을 맞추어 초기 상태처럼 정돈하라는 뜻이다. 즉 리셋(reset)과 같다.

디자인 행위에서는 대개 전체를 구축하기 위해 세부 요소들을 조정하고 결합한다. 다시 말해 개개 요소보다 그 요소들이 어떤 구조와 방법으로 '온전한 하나의 총체'를 이루는가에 더 큰 관심이 있다.

이 과제는 일상적 디자인을 거꾸로 수행해 '늘 버릇처럼 하던, 그래서 이미 너무 익숙해진' 디자인 과정에 '새롭게 깨우쳐야 할 문제는 없는가'를 재인식하기 위함이다. 그러므로 합체된 요소들을 해체함으로써 구조와 조직적 관계를 이해하고, 이들을 나란히 정돈함으로써 여러 요소의 형태적 공통성과 상이성을 발견한다. 나아가 서로 다른 요소라도 형태적으로는 동일한 원리와 원칙이 내재한다는 점을 깨우친다.

1.44-45 실습 사례: 솔잎

1.46-47 실습 사례: 밤하늘

진행 및 조건

- 주제: 임의의 사진이나 드로잉, 인쇄물, 오브제를 선정한다.
- 해체한 요소들을 성분에 따라 그룹별로 재정리한다.

문제 해결

- 해체하고 정돈하는 과정에서 기술적 문제는 없는가를 검토한다.

STEP 1	• 사물 설정과 관찰
STEP 2	• 형태 요소 해체 • 형태 요소 재정렬

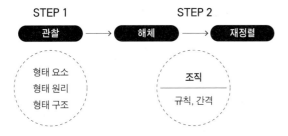

1.43 실습 과제의 진행 단계와 핵심 키워드

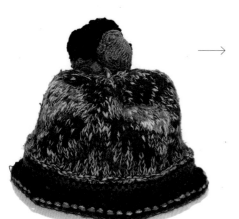

1.48-49 털모자

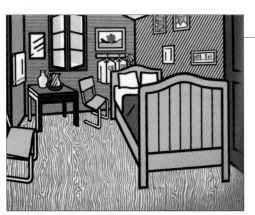

1.50-51 로이 리히텐슈타인(Roy Lichtenstein), 〈아를의 반 고흐의
방(Van Gogh's Bedroom at Arles)〉

1.52–55 화투

1.54–55 폭죽

1.56-57 만화

1.58-59 서울 지하철 노선도

1.60-61 돼지 저금통

1.62-63 크리스마스트리

1.64-65 강의실과 학생들

1.66-67 악보

A6 화이트 스페이스

색을 논할 때 무채색은 종종 색에서 배제되는 경우가 있다. 물론 무채색은 색의 3속성 중 색상과 채도가 없이 명도만 있을 뿐이다. 그러나 이것은 공학적 관점에서 색을 다루는 입장이다. 미술이나 디자인에서는 색을 칠한 면들 사이에서 오히려 흰 면이 역동적으로 튀어올라 이목을 집중시킨다. 디자인에서 흰색, 회색 그리고 검은색은 유채색 못지않게 유용하다.

- 흰색은 차갑다. 그러나 빛난다.
- 흰색은 주제와 부제의 관계를 더욱 명확히 한다.
- 흰색은 메시지를 더욱 강조한다.
- 흰색은 형태를 추상화한다.
- 흰색은 수수께끼처럼 모호한 흥미를 일으킨다.
- 흰색은 모든 색을 포용한다.
- 흰색은 원근감을 없앤다.
- 흰색은 관객을 참여시킨다.

진행 및 조건

- 주제: 유명한 회화, 포스터, 드로잉
- 이미지에 트레이싱지를 덮고 색면들을 윤곽선으로 분리한다.
 이때 과감하게 생략해 단순화한다.
- 일러스트 보드에 윤곽선을 전사하고 흰색은 남긴 채 색면을 채색한다.

문제 해결

- 과감히 생략한다. 그러나 디테일은 살린다.
- 지면의 활력을 고려해 색면들의 색상, 명도, 채도를 결정한다.
- 과감하게 등장한 흰색이 지면의 지배적 요소가 되도록 한다.
- 색면의 윤곽선은 사실적일 수도 있고 유기적 또는 기하학적일 수도 있다.
- 흰색으로 그래픽의 단순성을 더욱 강조한다.

STEP 1	• 이미지를 윤곽선으로 분리하고 단순화
STEP 2	• 흰 면 결정과 채색

1.68 실습 사례

1.69 실습 사례
제리 대즈(Jerry Dadds) 작.

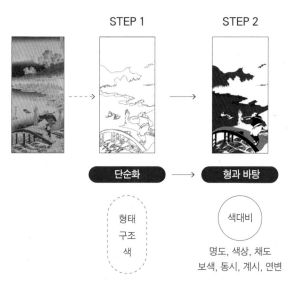

1.70 실습 과제의 진행 단계와 핵심 키워드

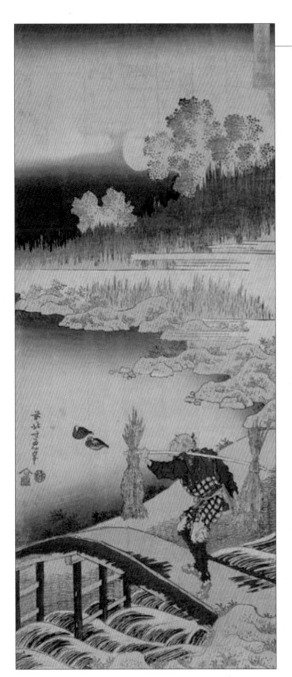

1.71 가쓰시카 호쿠사이(葛飾北斎), 〈도쿠사가리(詩哥寫真鏡·木賊苅)〉

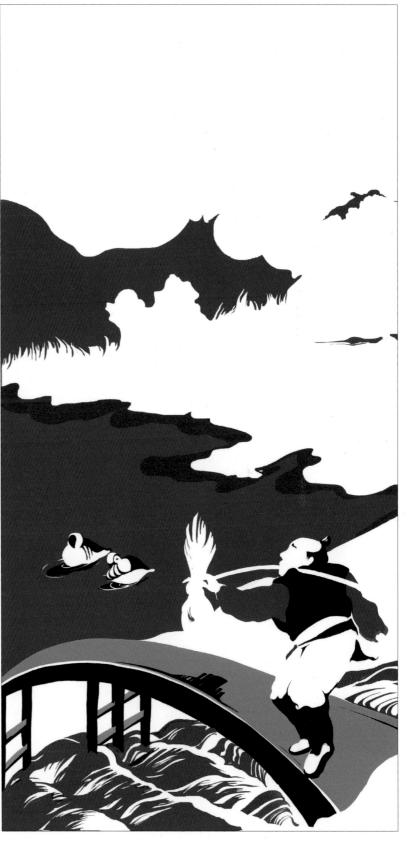

1.72

1.73

1.74

1.75

1.76

1.77

1.78

1.79

1.80

1.81

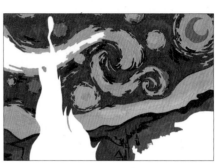

1.82

1.83

A7 미드나잇 인 파리

〈미드나잇 인 파리(Midnight in Paris)〉라는 영화가 있다. 소설가인 길이 약혼녀와 파리를 여행하면서 시작된다. 파리의 우아한 낭만을 만끽하고 싶은 길은 홀로 파리의 밤거리를 산책하던 중 뜻밖에 시공간을 넘나드는 여행을 하게 되는데, 놀랍게도 1920년대 파리의 선술집을 방문해 평소에 동경하던 헤밍웨이(Ernest Hemingway), 피카소는 물론 마크 트웨인(Mark Twain), 장 콕토(Jean Cocteau), 거트루드 스타인(Gertrude Stein), 만 레이(Man Ray), T. S. 엘리엇(T. S. Eliot), 앙리 마티스(Henri Matisse), 폴 고갱(Paul Gauguin), 에드가르 드가(Edgar Degas) 같은 전설적인 예술가들과 친구가 되어 매일 밤 꿈같은 시간을 보낸다.

우리는 역사에서 자신만의 표현 세계를 구축했던 훌륭한 예술가들을 알고 있다. 그들은 시대를 앞서는 미학적 표현을 완성했다. 오늘날의 초심자가 거장들의 조형 세계를 엿보는 것은 미개척된 자신의 협소한 미학에서 속히 벗어날 수 있는 유용한 과정이다.

이 과제는 거장들의 표현 기법을 따라 해보는 것이다. 여러분은 이 과제를 통해 〈미드나잇 인 파리〉의 주인공 길처럼 과거로부터 온 클래식 푸조를 타고 시간 여행을 시작한다.

진행 및 조건

- 주제: 스스로 그린 자기의 초상화
- 대상: 독창적 화법의 예술가
- 자화상을 여러 거장의 여섯 가지 스타일로 변형한다. 마치 그들에게 직접 그려달라고 부탁한 것처럼…….

문제 해결

- 거장들의 작품을 많이 열람한다.
- 서로 다른 풍의 스타일을 선택한다.
- 드로잉은 완성도가 높아야 한다.

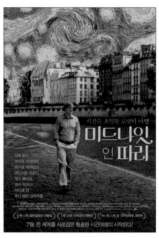

1.85 〈미드나잇 인 파리〉 영화 포스터

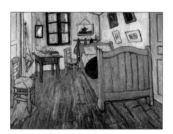

1.86 반 고흐(Vincent van Gogh), 〈아를의 반 고흐의 방(Van Gogh's Bedroom at Arles)〉(1888)

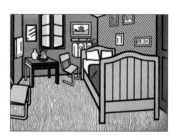

1.87 로이 리히텐슈타인이 다시 그린 〈아를의 반 고흐의 방〉(1992)

미술·디자인 주요 운동 및 스타일

	1800	1900		1950		2000	현재
STEP 1 리서치		미술공예운동		모더니즘			
		아르누보		미래주의			
		유겐트슈틸		아르데코	팝아트		
		다다이즘		바우하우스	옵아트		
		더 스테일	구성주의		미니멀리즘	하이테크	
			초현실주의		멤피스	해체주의	
STEP 2 표현	● 에드바르 뭉크	● 파울 클레		● 파블로 피카소	● 앤디 워홀		● 딜카 베어
	● 빈센트 반 고흐			● 로이 리히텐슈타인			
	● 박수근			● 살바도르 달리	● 장 미셸 바스키아		
	● 알폰스 무하	● 페르낭 레제		● 르네 마그리트	● 키스 해링		
	● 아메데오 모딜리아니				● 톰 딕슨	● 후쿠다 시게오	
	● 알베르토 자코메티				● 밀턴 글레이저		
	● 구스타프 클림트						

1.84 19세기 이후 미술·디자인사의 주요 흐름

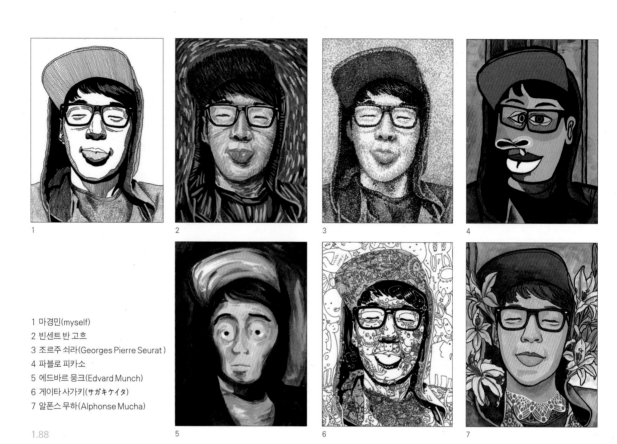

1 마경민(myself)
2 빈센트 반 고흐
3 조르주 쇠라(Georges Pierre Seurat)
4 파블로 피카소
5 에드바르 뭉크(Edvard Munch)
6 게이타 사가키(サガキケイタ)
7 알폰스 무하(Alphonse Mucha)

1.88

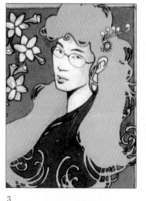

1 김경범(myself)
2 미키모토 하루히코(美樹本晴彦)
3 알폰스 무하
4 파울 클레
5 박수근
6 빈센트 반 고흐
7 페르낭 레제(Fernand Léger)

1.89

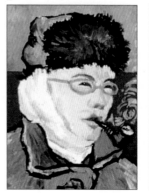

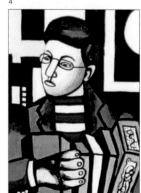

1
2
3
4

1 박영수(myself)
2 에드가르 드가
3 조르주 루오(Georges Rouault)
4 파블로 피카소
5 앤디 워홀(Andy Warhol)
6 호안 미로(Joan Miró)
7 알베르토 자코메티(Alberto
　Giacometti)

1.90

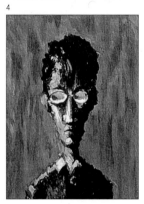

5
6
7

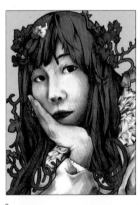
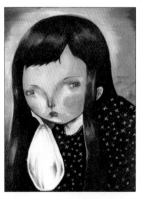
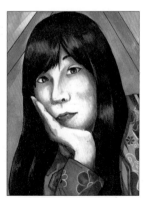

1
2
3
4

1 김은제(myself)
2 알폰스 무하
3 딜카 베어(Dilka Bear)
4 에릭 존스(Erik Jones)
5 로이 리히텐슈타인
6 마르틴 사티(Martin Sati)
7 나탈리 포스(Natalie Foss)

1.91

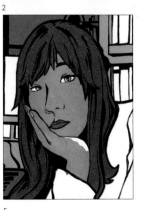

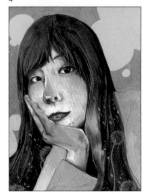

5
6
7

1

2

3

4

1 강나루(myself)
2 에곤 실레(Egon Schiele)
3 빈센트 반 고흐
4 키스 해링(Keith Haring)
5 에릭 올슨(Erik Olson)
6 스테판 사그마이스터(Stefan Sagmeister)
7 마르셀 뒤샹(Marcel Duchamp)

1.92

5

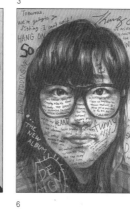

6

7

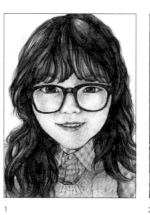

1

2

3

4

1 김희정(myself)
2 로이 리히텐슈타인
3 주세페 아르침볼도(Giuseppe Arcimboldo)
4 알폰스 무하
5 빈센트 반 고흐
6 천경자
7 구스타프 클림트(Gustav Klimt)

1.93

6

7

5

A8 스팀펑크

기계화된 인간이나 동물에 대한 관심이 높아지고 있다. 영화에서도 종종 사이보그 인간이 등장하며 국가 간의 첩보나 전쟁을 치르기 위해 초소형 곤충 로봇을 이용한 병기도 만들어졌다.

이 과제는 기계와 생물의 결합을 통해 기능을 확대하고 재해석하는 과정으로, 기계와 생물체의 기능과 형태에 대한 이해가 필요하다.

생물에 기계적 기능을 결합하면 그 생물이 본래 가지지 않은 능력이나 기능을 얻게 된다. 이 경우 두 가지 해법이 가능한데 하나는 그 생물의 기존 능력을 더욱 증폭하는 것이며 다른 하나는 그 생물의 능력을 훨씬 뛰어넘는 능력을 부여하는 것이다.

진행 및 조건

- 주제: 나는 ○○○로서, ○○을 할 수 있으며 ○○을 할 수도 있다.
- 대상: 생물

문제 해결

- 필요하다면 소도구를 사용할 수 있다.
- 기계와 생물을 결합해 능력을 확대하고 재해석한다.
- 생물이 기계를 만나 독특한 형태를 만들어낸다.

스팀펑크 스타일(steampunk style)

스팀펑크란 미국의 과학소설가인 K. W. 지터(K. W. Jeter)가 처음 쓴 용어인데, 증기기관을 뜻하는 스팀과 사이버펑크(첨단 공상과학소설)를 합성한 것으로 본래 과학소설의 한 갈래이다.
예술계에서 스팀펑크는 서로 다른 시대의 패션을 섞는 형식, 예컨대 고전 디자인에 현대 디자인을 첨가하는 것이다.

우리가 열광하는 미야자키 하야오(宮崎駿) 감독의 애니메이션 〈하울의 움직이는 성(Howl's Moving Castle)〉도 스팀펑크의 경향이 짙게 배어 있는 작품이다. 스팀펑크는 오늘날 회화, 조각, 사진, 제품, 패션, 영화, 건축 등에 이르기까지 거의 모든 예술 영역에 영향력을 발휘하고 있다.

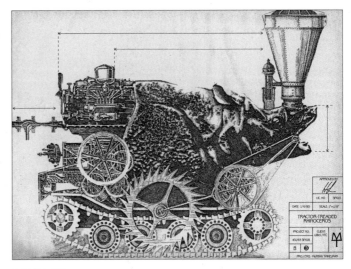

1.94 실습 사례
머리 팅클먼(Murray Tinkelman) 작.

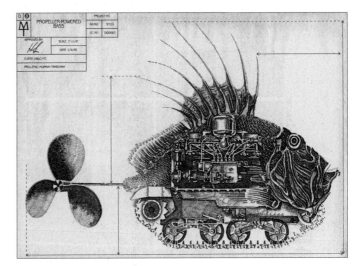

1.95 실습 사례
머리 팅클먼 작.

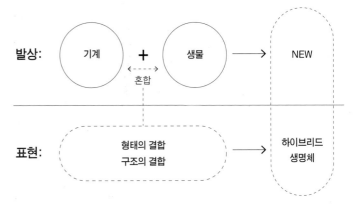

1.96 실습 과제의 진행 단계와 핵심 키워드

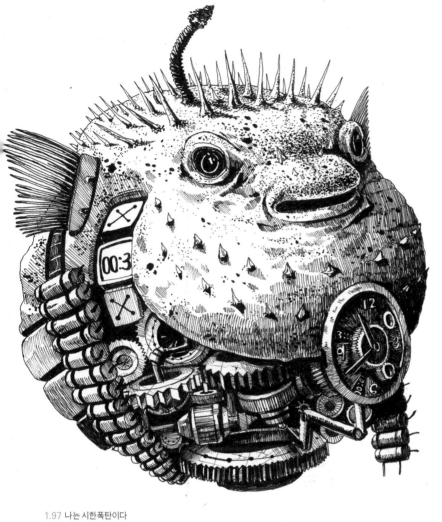

1.97 나는 시한폭탄이다

1.98 나는 굴착기이다

1.100 나는 오르골 악기이다

1.99 나는 수정 테이프이다

1.101 나는 마이크로 리퍼이다

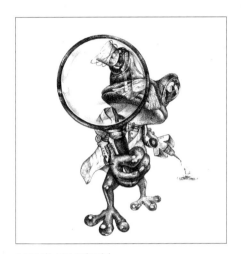

1.102 나는 로봇 수리공이다

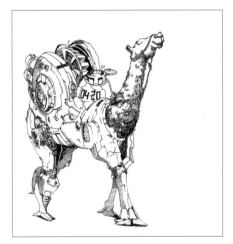

1.103 나는 정수기이다

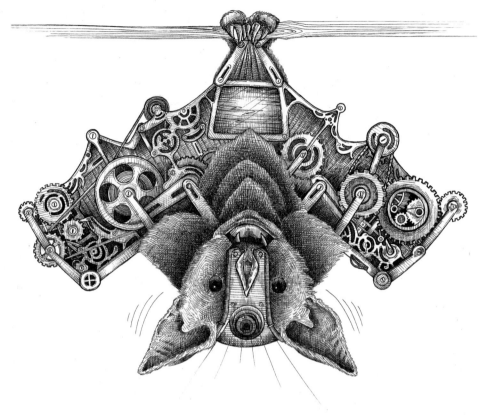

1.104 나는 CCTV이다

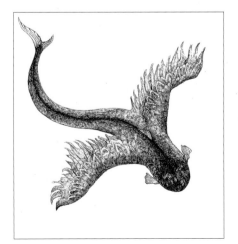

1.105 나는 하늘을 날고 물속도 헤엄친다

1.106 나는 카사노바이다

1.107 나는 전투기이다

1.108 나는 하늘을 날고 물 위를 달린다

1.109 나는 수리공이다

1.110 나는 공격형 전함이다

1.111 나는 고대 철옹성이다

1.112 나는 하늘 거북선이다

A9 I wanna be a star

한번쯤 스스로 내가 아닌 누군가가 되어보고 싶었던 적은 없었는가? 누구나 한번은 현실을 잊고 화려한 코스튬플레이(costume play)에 동참하고 싶은 때가 있었을 것이다. 그렇게라도 잠시지만 현실을 떠나 어떤 보상을 받고 싶다.

여러분은 이 과제를 통해 세계적인 스타가 된다. 마돈나처럼, 슈퍼맨처럼……. 어떤 장면에 스타의 얼굴 대신 자신의 얼굴을 합성하는 것이다. 그렇게 해서 월드 스타가 된다.

진행 및 조건

- 주제: 월드 스타가 등장하는 유명한 장면
- 월드 스타를 정하고 그 또는 그녀가 등장했던 유명한 장면을 찾는다.
 이 장면에서 월드 스타의 포즈, 표정, 분장, 의상, 몸매 등을 관찰하고
 자신의 얼굴을 합성한다. 얼굴의 특징이 강조되도록 해학적으로 왜곡한다.
- 실제 인체 비례를 적용하는 것이 아니다. 얼굴 크기를 과장하고(신체의
 50퍼센트 이상) 신체 비례를 과감히 변형한다. 자세나 몸매도
 극단적으로 변형한다.

문제 해결

- 이 과제의 관건은 자신과 스타를 절묘하게 합성하는 것이다.
- 표현은 정밀 묘사를 기본으로 하되 일부 양식화도 가능하다.
- 단순히 따라 그리는 차원을 넘어 스타를 통해 자신이 더 잘 드러나도록
 과장해 표현한다.
- 스타의 가장 중요한 특징(포즈, 의상, 머리 모양, 화장 등)을 극대화한다.

1.113 실습 과제의 진행 단계와 핵심 키워드

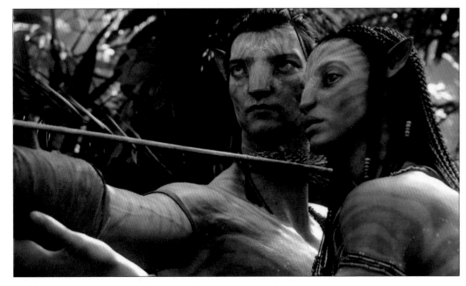

1.114 영화 〈아바타(Avatar)〉의 한 장면

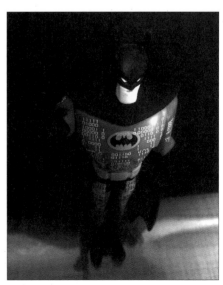

1.115 〈배트맨(Batman)〉의 배트맨

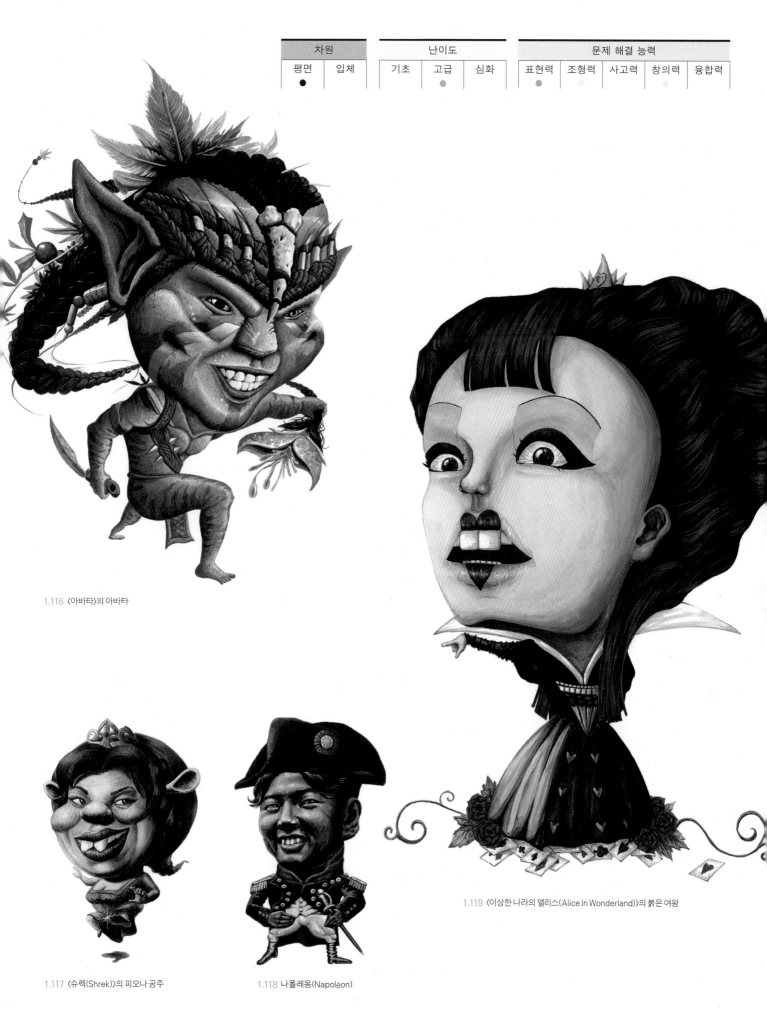

	차원		난이도			문제 해결 능력				
	평면	입체	기초	고급	심화	표현력	조형력	사고력	창의력	융합력
	●			●		●			●	

1.116 〈아바타〉의 아바타

1.117 〈슈렉(Shrek)〉의 피오나 공주

1.118 나폴레옹(Napoléon)

1.119 〈이상한 나라의 앨리스(Alice In Wonderland)〉의 붉은 여왕

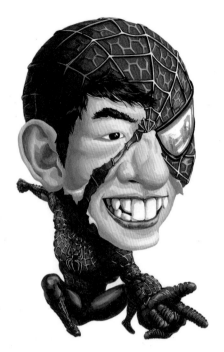

1.120 〈스파이더맨(Spider-Man)〉의 스파이더맨

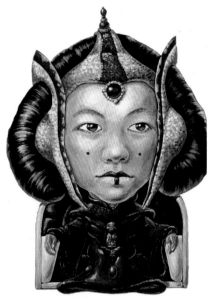

1.121 〈스타워즈(Star Wars)〉의 아미달라 여왕

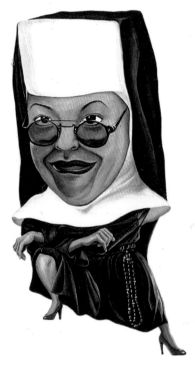

1.122 〈시스터 액트(Sister Act)〉의 들로리스

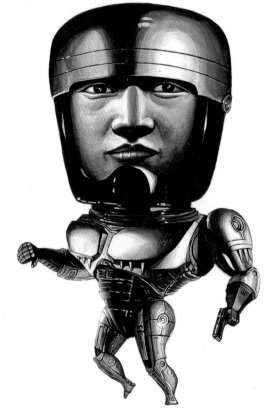

1.123 〈로보캅(RoboCop)〉의 로보캅

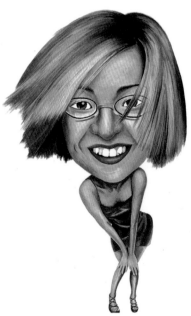

1.124 〈메리에겐 뭔가 특별한 것이 있다(There's Something About Mary)〉의 메리

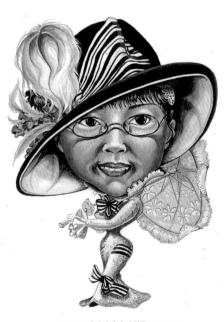

1.125 〈티파니에서 아침을(Breakfast At Tiffany's)〉의 홀리

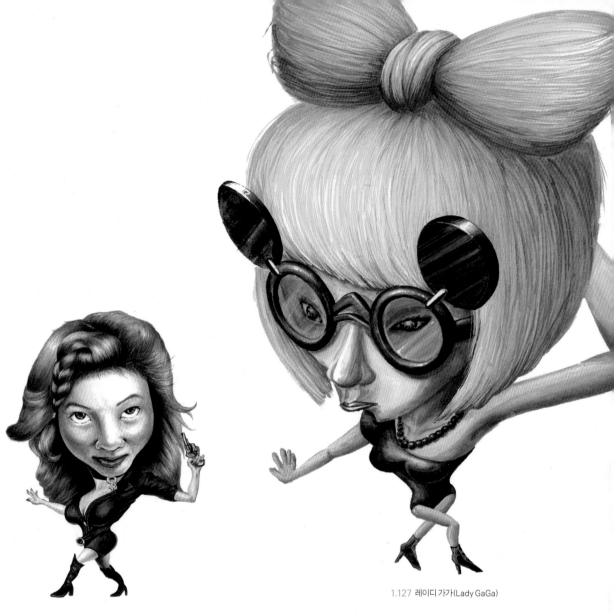

1.127 레이디 가가(Lady GaGa)

1.126 〈원티드(Wanted)〉의 폭스

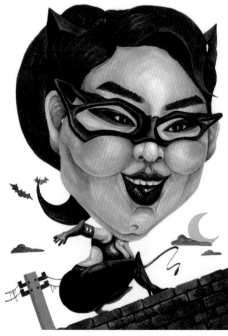

1.128 〈캣우먼(Catwoman)〉의 캣우먼

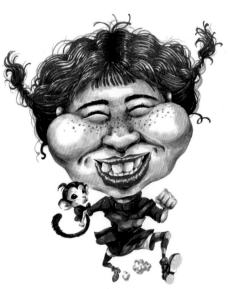

1.129 〈말괄량이 삐삐(Pippi Langstrump)〉의 삐삐

1.130 모나리자(Mona Lisa)

A10 전체와 부분

"전체는 부분의 합이다."라는 말은 전체란 작은 단위들이 모인 결과라는 뜻이다. 빛에 의한 밝고 어두운 톤의 변화도 여러 밝기의 음영이라는 부분들이 모인 합이다. 음영을 달리 보면 어두움은 밀도가 높은 상태이고 밝음은 밀도가 낮은 상태이다.

이 과제는 음영의 단계를 밀도가 만드는 결과라 이해하고, 작은 드로잉들의 밀도를 조절해 음영 상태를 대신하는 것이다.

진행 및 조건

- 주제: 제한 없음
- 주제를 결정해 주제와 연관이 있는 다수의 이미지를 드로잉한다.
- 주제 이미지의 톤을 흑백 음영에 따라 구분한다. 어두운 부분과 밝은 부분에 작은 이미지들을 그려 넣는다. 어두움을 표현하는 방법은 여러 가지가 있겠지만 일반적으로 어두운 부분에는 이미지를 작게 그려 밀도를 높인다.

문제 해결

- 드로잉은 선으로 된 정밀 묘사를 기본으로 한다.
- 주제와 작은 이미지는 다소 철학적 관계를 내포한다는 점을 상기한다.
- 될수록 다양한 이미지가 등장하는 것이 결과를 풍요롭게 한다.

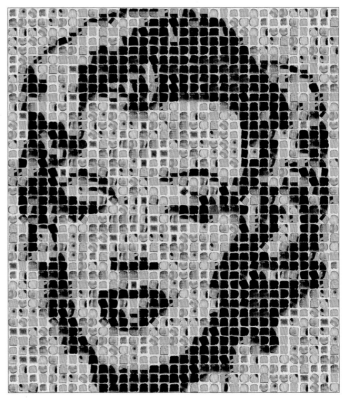

1.131 실습 사례
식빵으로 메릴린 먼로(Marilyn Monroe)를 표현했다.

1.132 실습 사례
1.133-134 부분 확대
수많은 사물이 음영을 만들고 있다.
한스게오르크 라우흐(Hans-Georg Rauch) 작.

1.135 나뭇잎 : 사자

1.136 나뭇잎 : 고양이

1.137 꽃 : 고래

1.138 사슬 : 뱀

1.139 꽃 : 앵무새

1.140 종이비행기 : 비행기

1.141 사물 : 쓰레기통

1.142 마우스 : 쥐

1.143 동물 : 사자

1.144 자동차 : 말

1.145 새 : 늑대

1.146 시계 : 거북

1.147 꽃 : 마왕

A11 코리안 모티프

한국의 전통 문양은 한국성을 정립하기 좋은 소재로서 우리 민족의 전승 가치가 담긴 상징이다. 코리안 모티프(Korean motif)는 우리 민족의 미의식에 대한 토대로서 과거와 미래를 아우를 수 있는 대상이다.

진행 및 조건

- 주제: 도자기, 공예품, 탑, 종, 탈, 기와, 와당, 가옥, 장신구, 의상, 민화, 불화, 사원이나 고궁 벽면 등
- 주제를 정밀 묘사하고 컴퓨터에서 '유기적(有機的) 형태'로 단순화하고 매체에 적용하는 3단계로 진행한다.

문제 해결

- 십장생(十長生: 해, 산, 물, 돌, 소나무, 달 또는 구름, 불로초, 거북, 학, 사슴), 도깨비, 용, 뱀, 호랑이, 봉황, 거북, 당초(식물 넝쿨), 떡살 무늬 등
- 시뮬레이션을 권장한다.

STEP 1	• 정밀 묘사 드로잉	• 컬러
STEP 2	• 그래픽 도형화	• 흑백, 컬러(2도)
STEP 3	• 매체 적용	

마크의 분류와 유형

사회 정체성 (social identity)	가문 문장(heraldry)
	상호(monogram)
소유권 (ownership)	상품 상표(branding)
	가축 귀표(earmark)
	농장 표지(farm mark)
근원 (origin)	도자기 마크(ceramic mark)
	석공 마크(stonemasons' mark)
	귀금속 마크(hallmark)
	인쇄소 마크(printers' mark)
	종이 마크(watermark)
	가구 마크(furniture mark)

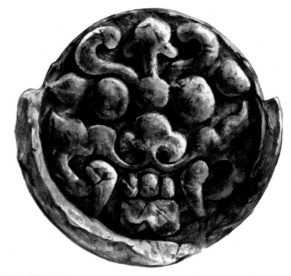

1.148 실습 과정(STEP 1)
귀면문수막새 정밀 묘사 드로잉.

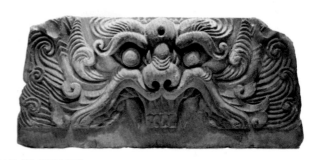

1.149 실습 과정(STEP 1)
귀면문전돌 정밀 묘사 드로잉.

유기적이란

생물체처럼 전체를 구성하는 각 부분이 서로 밀접한 관계를 갖는 것. 유기성(有機性): 따로 떼어낼 수 없을 만큼 서로 긴밀히 연관된 성질. 유기적 형태: 흐트러짐 없이 질서 있고 규칙적이고 비례적이고 대칭적으로 형성된 형태.

Korean Heritage Symbol
Korean Heraldic Motifs

주제: 국립박물관의 용 기와무늬 & 치미 무늬

헤럴드릭 심벌(Heraldic Symbol) 즉, 문장(紋章)은 씨족 단체 집안 국가 등을 나타내는 상징적 표식이다. 이것은 주로 공동체로서의 하나임을 나타낸다. 역사적으로 문장은 소유권이나 저작권을 밝히기 위해 출발했다. 과거 봉건주의 시대의 전쟁에서 볼 수 있는 군기(軍紀), 군복 견장, 15세기 일본의 전국시대 문장, 유럽의 각 제국이나 왕실의 문장 등이 있다. 중요한 편지의 봉인하는 실(seal)도 한 예이다. 문장이 사용되는 대표적인 매체는 기(旗)이다. 기는 어느 공동체에서든지 가장 최상의 상징적 의미를 지닌다.

1 정밀 묘사

1 흑백

1 컬러

2 정밀 묘사

2 흑백

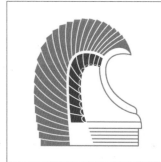

2 컬러

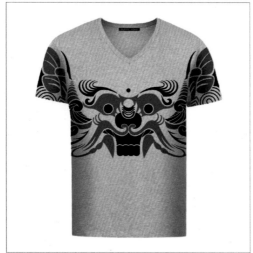

귀면문 티셔츠

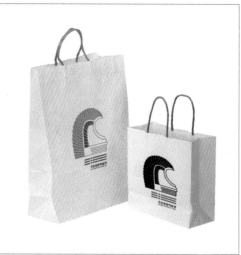

치미 무늬 쇼핑백

1.150 귀면문전돌과 치미

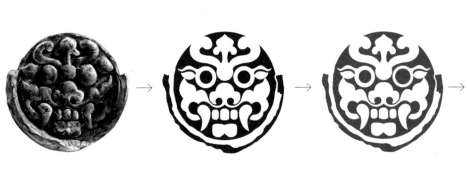
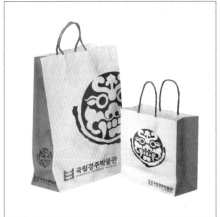

1.151 귀면문수막새

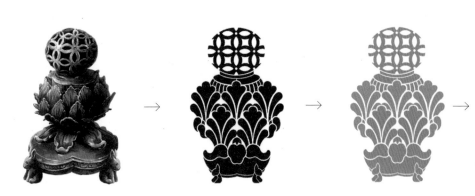
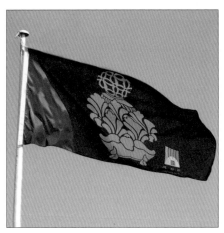

1.152 청자투각칠보문향로

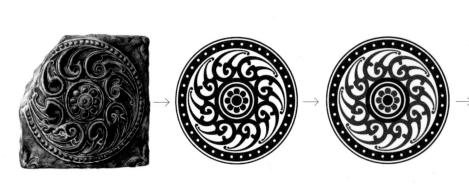

1.153 연화과운문전돌

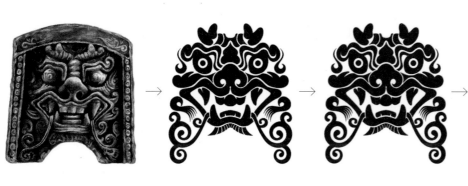

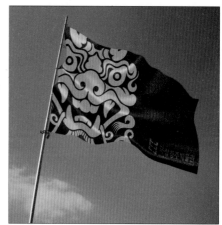

1.154 녹유귀면와

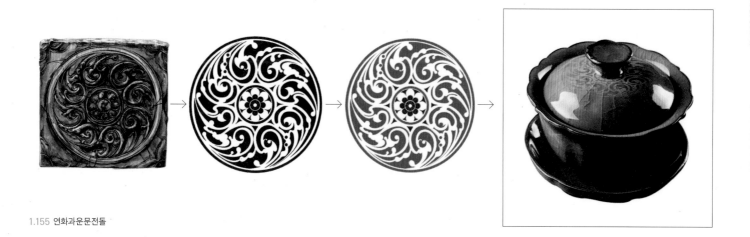

1.155 연화과운문전돌

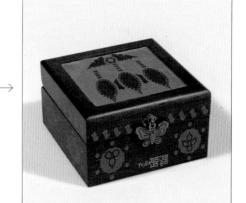

1.156 경주 부부총 금귀걸이

관계

關係

이 책은 크게 본질, 관계, 의미, 내포로 나뉘어 순차적 흐름으로 진행된다. 이 네 가지 범주는 논리학이나 철학, 문학, 교육학, 인문학 등에서도 흔히 사용하는 용어이다. 그러나 학문마다 이에 대한 정의는 조금씩 다른 태도를 보인다.

이 책에서는 여러 학문이 표방하는 기본 틀에서 크게 벗어나지는 않지만, 특정 학문의 입장을 따르기보다는 책의 구성을 4개의 영역으로 구축하고 커뮤니케이션 디자인 메커니즘의 절차를 이해하며 책에 담는 내용의 수위를 점차 높여가기에 적합한 어휘와 순서를 채택했음을 밝힌다.

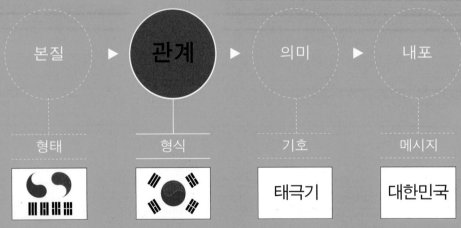

관계(關係, relation)란 어떤 사물이 다른 사물에 미치는 영향이나 교섭이다. 본질이 각각의 개별적 입장이라면, 관계는 다른 사물과 연결되어 서로 의지하거나 작용하는 상호적 또는 상관적 입장이다. 한 사물의 존재 또는 성질은 다른 사물과의 관계를 통해 나타난다. 즉 "A는 B보다 작다." 혹은 "S는 T와 같다."처럼 비교라든지 대조(contrast), 연상(association), 인과(causality) 등 여러 양상으로 표현된다.

여기서는 본질 편의 사실적 또는 사물적 입장을 넘어 점, 선, 면과 같은 추상적, 기하학적 또는 유기적 형태들을 중심으로 이에 각기 다른 속성이 적용되어 나타나는 상관관계를 연구함으로써 디자인에 한발 더 가까이 다가가는 것이 목표이다.

관계 편에서는 '디자인 형태론'이라는 제목 아래, 디자인의 '형태 요소'와 여러 가지 관점의 '형태 속성'을 이론으로 이해하고, '형태와 의미'라는 범주 안에서 각각의 형태 요소가 차별적 '형태 속성'을 부여받음으로써 다른 요소에 미치는 영향이나 교섭 그리고 발생하는 의미 등을 실습한다.

형태 form	개념적 형태 ideal form	정형 regular form	기하학적 형태 geometric form	수리성이 있는 순수 형태
			복합계·수학적 형태 geometric form of complex sytems	복합계 이론에 의한 수학적 형태
		비정형 irregular form	유기적 형태 organic form	곡선으로 둘러싸인 형태
			우연적 형태 accidental form	
			불규칙 형태 irregular form	의식적으로 만든 비정형 형태
	물리적 형태 real form	자연 형태 natural form	유기적 형태 organic form	동·식물의 유기적 형태
			무기적 형태 inorganic form	자연계의 무생물 형태
			우연적 형태 accidental form	우연적·우발적으로 탄생하는 패턴이나 형태
			복합계 형태 form of complex sytems	자연에서 나타나는 프랙털 기하학·카오스 현상
		인공 형태 artificial form		인간이 만든 모든 형태나 패턴, 예술·디자인 형태

II 디자인 형태론

형태 체크리스트

형태 요소	형태 속성	형태지각 원리	수사적 원리	형태지각 조건
점	명암(밝기)	통일	비유	형과 바탕
선	톤(계조)	균형	과장	밀집과 분산
면	색	반복	생략	긴장과 이완
입체	질감	변화	첨가	지배와 강조
	차원	조화	삭제	시각적 계층구조
	공간	대비	점증	구조감(질서감)
	비례		도치	조형성(심미성)
	조직		치환	공간성(차원성)
			왜곡	통일감

형태 요소 풀이

점 ⇄ 선
점 ⇄ 면
선 ⇄ 면
선 ⇄ 입체
면 ⇄ 입체
입체 ⇄ 점

점의 종류
선의 종류
면의 종류
교점·꼭짓점
윤곽

형태 속성 풀이

크기
수량
중량
위치
거리
간격
굵기
방위
경사
투명도
확대·축소
회전·이동
원근·투시

수사적 원리 풀이

겹친	움직인
사라진	잘린
흐려진	숨겨진
흩어진	부푼
구겨진	비치는
번진	반사된
부러진	녹은
부서진	단단한
접힌	끊어진
…	…

2.3 형태 체크리스트
형태를 생성하거나 변형하는 인자들. 이 체크리스트는 디자인의 형태
요소와 원리 그리고 형태지각을 이론적으로 설명하는 쓰임새를 위해
만들어졌다. 디자이너가 형태를 생성하거나 변형하는 데 유용한
도움을 얻을 수 있도록 관련 내용들을 나열했다.

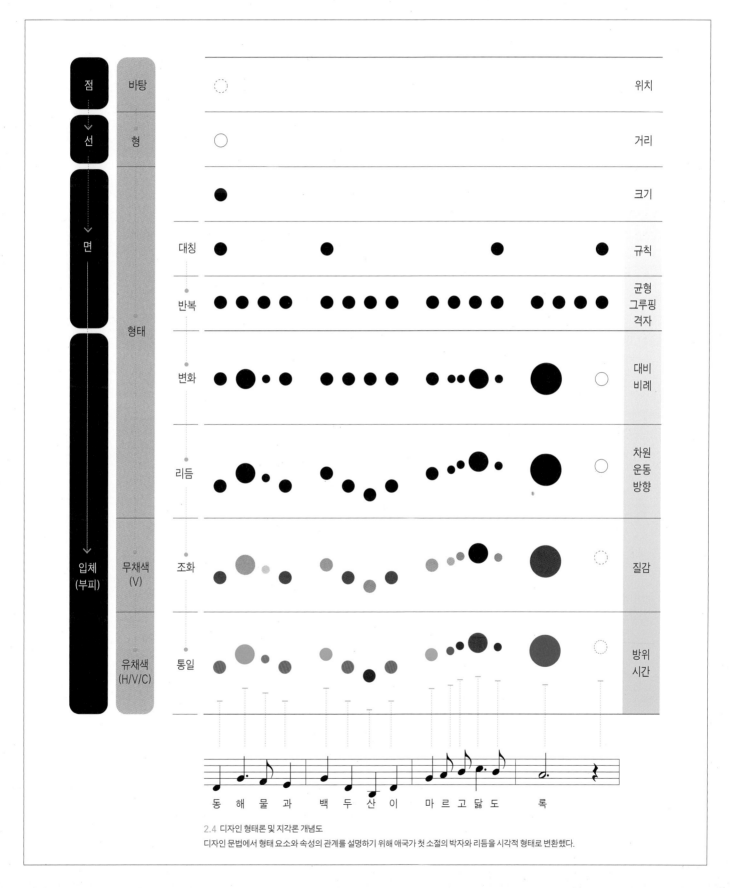

2.4 디자인 형태론 및 지각론 개념도
디자인 문법에서 형태 요소와 속성의 관계를 설명하기 위해 애국가 첫 소절의 박자와 리듬을 시각적 형태로 변환했다.

형태 요소

조선은 선(線)의 예술이고
중국은 면과 형태의 예술이고
일본은 색의 예술이다.

야나기 무네요시 柳宗悦 (일본 민예운동 창시자)

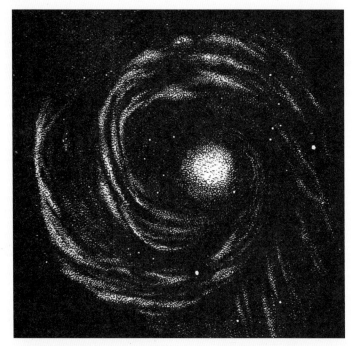

2.5 수많은 별무리로 이루어진 아름다운 성운
별은 점처럼 보이고 회오리치는 별무리는 긴 선으로 보인다.

디자인에서 점, 선, 면, 입체(또는 부피)는 모든 시각 요소의 근본이다. 기하학에서 점(point)은 오로지 위치만 갖는 0차원으로 정의한다. 선(line)은 개념적으로 점이 이동한 궤적으로, 길이만 있는 1차원이다. 면(plane)은 선이 움직인 궤적으로, 길이와 넓이가 있으며 윤곽선으로 구획되는 2차원 평면이다. 입체(volume)는 공간에서 면이 다른 방향으로 움직여 깊이를 가지게 된, 면들로 둘러싸인 3차원 형태이다.

1920년대 바우하우스의 주임교수 파울 클레는 저서에서 디자인 형태 요소의 개념을 다음과 같이 설명했다.

- 점이 이동하면 선이 생성된다.
- 선이 평면으로 움직이면 2차원 면이 된다.
- 평면이 공간으로 움직여 맞닿으면 3차원 입체가 된다.

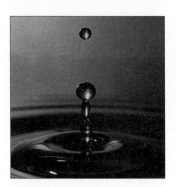

2.6 물방울이 낙하하며 만드는 파문은
둥근 선이다.

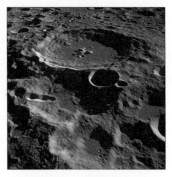

2.7 달 표면의 크고 작은 분화구들은
일종의 점이다.

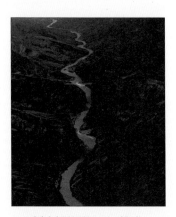

2.8 대지에서 구불구불 흐르는 강줄기는
하나의 선이다.

1 점

점은 길이나 폭 그리고 넓이가 없으며 단지 위치만 가리킨다.[2.10] 점은 선의 시작과 끝,[2.11a] 선과 선이 만나거나 교차하는 곳의 위치를 표시한다.[2.11b] 점은 그 이상 나눌 수 없는 것이다.

그러나 디자인에서 점은 표현상 크기를 가진다. 어느 정도까지의 크기가 점이며 그 이상은 면이라는 한계는 없다.[2.11c] 이것은 다른 요소와의 관계에서 결정된다. 일반적으로 작을수록 점이라는 인식이 강해지며, 클수록 면이라는 인식이 강해진다.

일반적으로 점은 원으로 나타나지만, 삼각형, 사각형, 다각형 그리고 불규칙한 모양일 수도 있다.[2.12a] 대개의 점은 검은색이지만 물론 색을 담을 수도 있다. 구성에서 점의 위치는 긴장이나 감정을 표현한다. 작은 점과 큰 점이 나란히 있으면 시선이 작은 점에서 큰 점으로 향한다.[2.12b] 이것은 선이나 면의 경우에서도 마찬가지이다. 시선은 항상 자극이 많은 곳으로 이동한다.

2.10 점은 길이와 폭이 없고 단지 위치만 있다.

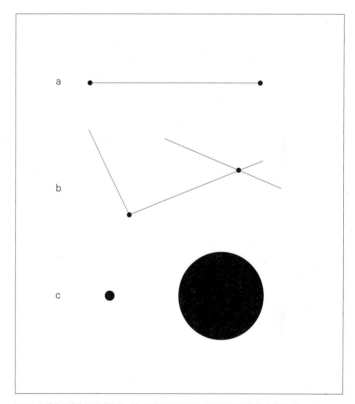

2.11 a) 선의 시작과 끝에 위치하는 점 b) 선들이 교차하는 곳이나 모서리에 나타나는 점 c) 크고 작은 점

2.9 어마어마한 규모의 우주 안에 있는 어마어마한 크기의 수많은 별이 마치 흩어진 작은 점처럼 보인다.

2.12 a) 여러 가지 모양의 점들 b) 점의 크기가 점차 작아지거나 커지면 시선이 이동한다.

2 선

선은 점이 이동한 궤적이다. 개념적으로 선은 굵기가 없으며 길이와 방향만 있다.2.16 그러나 디자인에서 선은 표현상 굵기를 가진다.2.17a 만일 선의 굵기가 길이와 별 차이가 없으면 면으로 보인다.2.17b 선이냐 면이냐의 관계는 점에서와 마찬가지로 상대적이다.

일반적으로 선은 직선과 곡선으로 나눌 수 있으며2.18 표현상으로는 기하학적 선과 자유로운 선으로 구분할 수 있다. 점이 일정한 방향으로 이동하면 직선이 되고 그렇지 않으면 곡선이 된다. 선은 두 지점의 연결(지하철 노선도), 강조 (밑줄), 상황의 변동(그래프), 사물의 모양(윤곽선), 숨겨짐 또는 부재(점선) 등을 나타낸다.

선은 간격과 굵기에 따라 입체는 물론 원근이나 공간적 표현이 가능하다. 또 선은 빠르거나 느림, 굵거나 가늚, 흐리거나 진함 등의 변화에 따라 다양한 속도감과 움직임 그리고 강한 개성을 표현한다.

2.16 선은 점이 이동한 궤적이다.

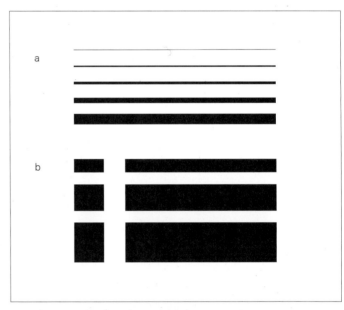

2.17 a) 표현상 굵기를 가지는 선 b) 선은 길이가 짧아지면 면으로 보인다.

2.13 아름답고 자연스러운 선을 만드는 벼락

2.14 동심원처럼 생긴 나무의 나이테

2.18 a) 직선 b) 곡선

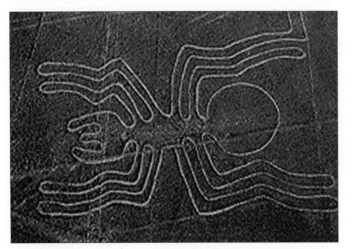

2.15 2세기경 잉카문명에서 제작된 것으로 알려진 수수께끼의 나스카 지상화(地上畵, Nazca line) 마리아 라이헤(Maria Reiche)가 연구한 이 유적은 페루 남부 태평양 연안의 나스카 평원에 있는 기하학적인 거대 도형이다. 모두 30여 개로 하나의 선으로만 이루어져 있고 각 도형의 폭은 약 100-200m에 이른다.

3 면

개념적으로 면은 선이 이동한 궤적이다.[2.22] 면은 위치는 물론 넓이를 가진다. 그러므로 질감을 표현할 수 있고[2.20-21] 색으로 공간감이나 입체감도 나타낼 수 있다.[2.23a] 면은 점이나 선과 비교하면 시각적 태도와 속성을 충분히 가질 수 있다. 엄밀히 말해 면은 형(形, shape)이지만 시각적 속성이 발휘되는 정도에 따라 형태(形態, form)적 위상을 얻을 수 있다.[2.23b]

면은 윤곽을 따라 주변 공간으로부터 독립된 존재이다. 면은 윤곽선의 모양에 따라 삼각형, 사각형, 원형, 기타 여러 도형으로 나타난다.[2.24]

2.22 면은 선이 이동한 궤적이다.

2.19 자유의 여신상
볼륨이 있는 입체물이지만 어두운 그림자 때문에 검은색 평면처럼 보인다.

2.20 대리석 단면
평면이지만 다양한 질감을 드러낸다.

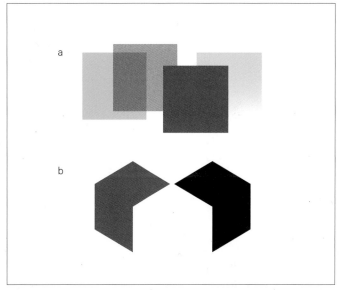

2.23 a) 면은 색에 의해 공간감을 나타낸다. b) 면은 형태적 위상을 갖출 수도 있다.

2.21 여러 개의 가는 선이 움직여 공간 속에 가상의 면을 형성하고 있다. 원유홍 작.

2.24 다양한 윤곽의 면들

4 입체

입체는 면이 이동하거나 연장되어 만들어진 결과이다.2.26 0차원인 점이 이동한 선을 1차원이라고 한다면 선이 이동한 면은 2차원이고 면이 이동한 입체는 3차원 공간이다.

여기서 디자인은 평면인가 입체인가의 구분보다 형인가 형태인가에 더욱 주목한다. 개념적으로 점, 선, 면까지 형이라 한다면 입체는 형태임에 이론의 여지가 없지만 디자인에서는 그처럼 엄격한 구분이 적용되지는 않는다. 왜냐하면 입체라 해도 엄밀히 말해 평면 속에 표현된 가상의 입체적 평면이기 때문이다. 그러므로 디자인에서 형과 형태를 구분하는 방법은, 그 표현이 단지 어떤 대상의 평면적 모양이나 윤곽이라면 '형'이라 하고, 비록 평면일지라도 대상의 시각적·물리적 질(상세함, 세부 관계, 음영, 질감, 양감, 재질감 등)이 표현되었다면 '형태'라 한다.2.27

형이 윤곽에 의해 배경과 구별되는 것처럼 입체 역시 형태에 따라 공간과 구별된다. 여기서 입체가 평면과 다른 점은 대상을 바라보는 시점에 따라 형태가 서로 다른 결과로 나타난다는 것이다.2.28

2.25 몰아치는 파도가 넓은 바다의 수면 위로 새로운 입체를 탄생시킨다.

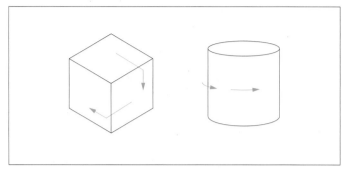

2.26 입체는 면이 이동하거나 연장된 결과이다.

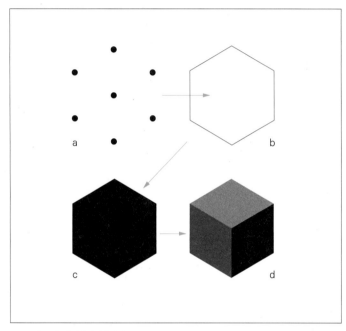

2.27 점으로부터 입체까지의 과정
a) 점 b) 선 c) 면 d) 입체

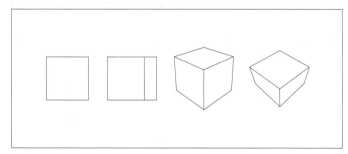

2.28 보는 시점에 따라 모양이 변하는 입체의 특성

형태 속성

디자인의 궁극적인 목표는 형태이다.

크리스토퍼 알렉산더 Christopher Alexander (건축설계 이론가)

디자인 형태의 속성은 관찰자가 사물 그 자체와 사물의 내부, 외부 등에 대한 시각 정보를 더욱 잘 해석하고 인지할 수 있도록 도와준다. 디자인의 형태 속성은 형태의 시각적·물리적 정보에 해당하는 톤, 색, 질감, 차원, 방향, 공간, 비례 등이다. 디자이너는 이러한 속성들을 평면 또는 입체적 형태에 사용한다. 디자인의 형태는 단지 하나의 속성만으로 해결하기가 불가능하므로 여기서 설명하는 여러 개념을 종합적으로 잘 이해해야 한다.

1 명암·톤

명암(明暗, value) 또는 톤(tone, 색조 또는 농담)이란 시각적 대상에서 밝고 어두움의 단계를 말하는데[2.29] 이 어휘들은 종종 같은 뜻으로 쓰인다. 명암과 톤은 사물에 빛이 반사되어 만들어지며 흰색에서 검은색까지의 연속적인 무채색군을 지칭한다.[2.30]

이것은 채도와 관계있는 것이 아니라 단지 밝음이나 어둠과 관련이 있을 뿐이다. 명암 또는 톤은 형이나 형태의 깊이, 거리감, 질감 등을 전달한다. 밝음과 어둠의 이러한 대비는 디자인에서 어떤 형태가 앞에 있는지, 그리고 그 형태들이 서로 얼마나 떨어져 있는지에 대한 관계를 설명한다.[2.31]

사물에서 어두운 톤은 광원으로부터 먼 것을 말하고 밝은 톤은 광원으로부터 가까운 것을 말한다. 어두운 톤은 3차원에서 사물 자체에 드리워진 그림자 이외에도 바닥이나 다른 사물에 드리워진 그림자가 있을 수 있다. 이것은 대상의 위치와 거리에 대한 깊이감을 알게 한다.

2.30 무채색 명암 단계

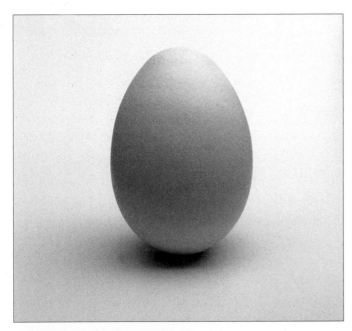

2.29 사물의 표면에 나타난 섬세하고 우아한 명암 단계
여기서 그림자는 사물의 공간적 관계를 지각시킨다.

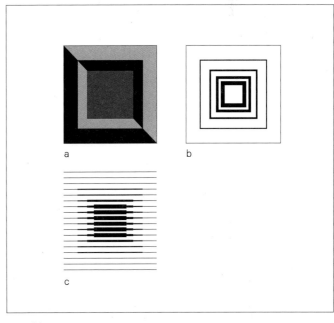

2.31 명암
a) 음영에 의한 명암 b) 선 굵기에 의한 명암 c) 선 밀집도에 의한 명암

2 색

색은 화학적·물리적·심리적인 다양한 관점에서 다루어진다. 그러나 여기에서는 몇 가지 기초적인 현상과 이론, 색 적용에 관한 내용을 다루기로 한다.

색은 빛이 가지는 파장의 진동현상이 인간의 시각이라는 감각기관을 만나서 일어나는 결과이다.[2.32] 물체 표면에 있는 색료는 자연광에서 일정한 파장의 빛은 반사하고 나머지 파장의 빛은 모두 흡수하게 된다. 그러므로 인간은 색료가 흡수하지 않고 반사한 반사광만을 색으로 감지하는 것이다. 이러한 색을 물체색 또는 표면색이라 하고 광원과 같은 빛은 광원색이라 한다.

디자이너는 색에 대해 수용자의 반응이나 태도, 시각적 메시지 그리고 영향력을 잘 알아야 한다. 색은 흥분, 즐거움, 안락함 등을 낳을 수 있다.

2.32 빛의 산란 효과로 탄생한 무지개

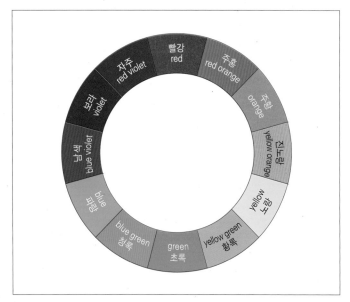

2.33 12색상환

2.1 색의 3속성

색에는 세 가지 다른 차원의 속성, 즉 색상, 명도, 채도가 있다. 색을 크게 나누면 무채색과 유채색으로 구분하는데 무채색은 명도만 있으며 유채색은 색상, 명도, 채도 모두가 존재한다.[2.36] 무채색 또는 중성색은 흰색, 회색, 검은색과 같이 색상이 없는 색을 말한다. 검은색에는 어떠한 색도 없다. 그러므로 검은색은 빛을 반사할 수 없다. 흰색은 그 반대이다.

색상(hue, H)

색상은 명도나 채도와 관계없이 그것이 어떤 범주의 색인가를 말하며 빨강, 노랑, 초록, 파랑이 순환적으로 반복되는 스펙트럼에서 발견되는 색이나 빛의 특별한 파장이다.[2.34a] 색상은 종종 난색과 한색으로 크게 나뉜다. 난색계는 노란색을 중심으로 한 따뜻한 느낌의 색상이고 한색계는 파란색을 중심으로 한 차가운 느낌의 색상이다.[2.34b-c] 그러나 색상에서 따뜻하거나 차가운 느낌은 상대적이다.

1차 색상(또는 원색)은 어떤 색을 섞어도 얻을 수 없는 절대적으로 순수한 색상이다. 빛의 1차 색상은 빨간색(R), 초록색(G), 파란색(B)이며, 색료의 1차 색상은 마젠타(magenta), 옐로(yellow), 사이안(cyan)이다. 또한 시지각에서의 1차 색상은 빨간색, 노란색, 파란색이다.[2.38a]

2차 색상(또는 간색)은 1차 색상 2개를 서로 똑같은 양으로 혼합할 때 만들어지는 색이다. 빛에 의한 가산혼합에서 파란색과 초록색의 2차 색상은 남색이고, 빨간색과 초록색의 2차 색상은 노란색이고, 파란색과 빨간색의 2차 색상은 자홍색이다. 또 색료에 의한 감산혼합에서 2차 색상은 보라색, 초록색, 주황색이다.[2.38b]

명도(value, V)

명도는 흰색에서 검은색에 이르는 회색의 단계를 측정한 색의 밝고 어두운 정도로,[2.37a] 즉 백, 흑, 회색의 점진적으로 높거나 낮은 단계이다. 유채색과 관련된 명암에서는 틴트(tint, 명색, 흰색이 섞인 쪽)와 셰이드(shade, 암색, 검은색이 섞인 쪽)를 구분해야 한다. 즉 틴트는 어떤 색의 명암에서 그 순색보다 밝은 쪽을 말하며, 셰이드는 순색보다 어두운 쪽을 말한다.[2.37b]

채도(chroma, C)

채도는 색에 담긴 무채색의 정도, 즉 색의 맑고 탁한 정도를 말한다. 채도는 순색, 청색, 탁색의 세 가지로 구분하는데 순색은 색상 중에서 가장 맑고 짙은, 즉 최고 채도의 색이고 청색은 순색에 백색이나 흑색 중 어느 하나만을 섞은 색이며 탁색은 순색에 백색과 흑색 모두, 즉 회색을 섞은 색이다.[2.35]

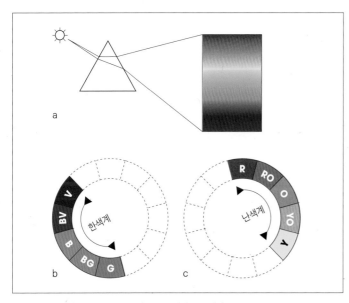

2.34 a) 빛을 스펙트럼으로 분리한 색상들 b) 한색계 c) 난색계

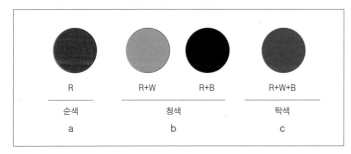

2.35 채도
a) 순색 b) 청색 c) 탁색

2.36 a) 무채색 b) 유채색

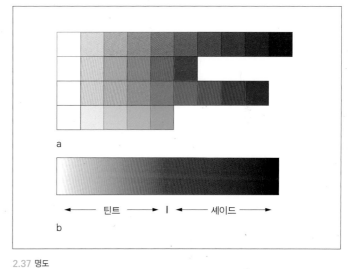

2.37 명도
a) 무채색의 명암 단계에 동조시킨 유채색의 명암 단계 b) 틴트와 셰이드

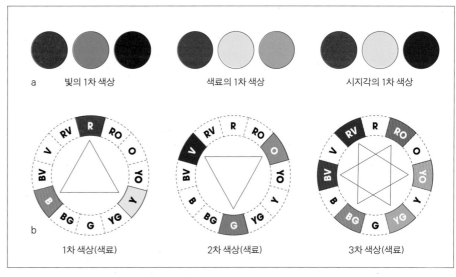

2.38 a) 빛, 색료, 시지각의 1차 색상 b) 색료의 1차 색상, 2차 색상, 3차 색상

2.2 색대비

색대비는 색들이 서로 다른 색에 영향을 끼쳐 본래와는 다른 결과를 나타내는 것을 말한다. 색대비에는 기본적으로 명도대비, 색상대비, 채도대비가 있는데, 색상대비가 특히 보색 관계인 경우는 보색대비라 한다.

명도대비: 어떤 색을 어두운 바탕 위에 놓으면 더 밝게 느껴진다. 이처럼 명도 차이가 더 강조되어 보이는 것을 명도대비라 한다.[2.39a]

색상대비: 다른 색의 영향을 받으면 본래의 색상 차이가 더욱 강조된다. 색상 대비는 대개 강렬하고 선명해서 즐거운 느낌을 주는 효과에 적합하다. 그러나 대비가 지나치면 역효과를 낳을 수도 있다.[2.39b]

채도대비: 채도가 서로 다른 색의 영향으로 본래의 채도 차이가 더욱 크게 나타나는 현상을 말한다. 즉 채도가 높은 색은 더 높게, 채도가 낮은 색은 더 낮게 보인다. 같은 원리로 어떤 색을 무채색 위에 놓으면 본래의 채도보다 훨씬 맑게 보인다.[2.39c]

보색대비: 색상환에서 서로 마주 보는 위치에 있는 색의 대비이다. 보색이 나란히 놓이면 본래보다 강도와 밝기가 더욱 강해진다. 색상환에서 반대편에 있는 보색 관계는 서로 같은 양을 섞으면 회색이나 무채색이 된다. 그러므로 보색 관계의 색이 섞이면 색의 강도가 급격히 떨어진다. 보색대비는 색상대비의 일종이다.[2.40] 인근 보색대비라는 개념이 또 있다. 인근 보색(분리 보색이라고도 함)은 맞은편에 있는 보색의 바로 좌우에 있는 색들이다. 인근 보색대비는 너무 강렬한 보색 관계를 피하면서도 보색의 강렬함을 발휘하기 때문에 강렬하고 품위 있는 표현에 즐겨 사용된다.[2.41]

동시대비(同時對比): 어느 색이 다른 색의 위에 놓일 때 시각적으로 서로에게 영향을 끼치는 것을 이르는데, 색상, 명도, 채도 모두에서 발생한다.[2.42]

계시대비(繼時對比): 잔상현상의 하나로, 파란색을 본 뒤 즉시 밝은 회색 면을 보면 파란색의 보색인 주황색이 잔상으로 보인다. 여기서 잔상이란 시차를 두고 연속적으로 색을 볼 때 나타나는 현상이다.[2.43]

연변대비(緣邊對比): 인접한 색들의 경계와 먼 부분보다 가까운 부분에서 더 강한 명도대비가 발생하는 현상이다.[2.44-45]

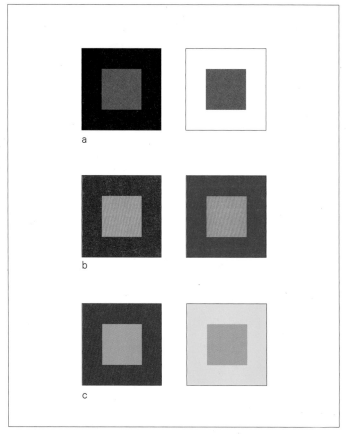

2.39 a) 명도대비 b) 색상대비 c) 채도대비

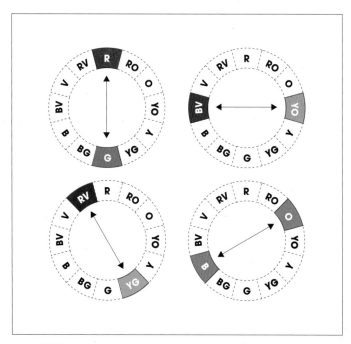

2.40 보색대비

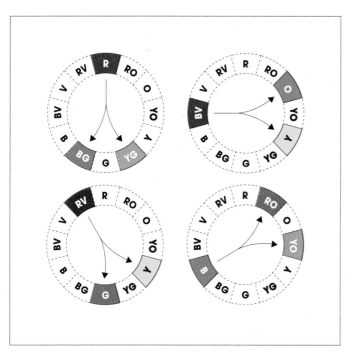

2.41 인근 보색대비

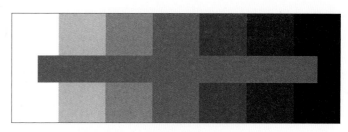

2.42 동시대비
중앙의 회색 막대는 검정 바탕에서는 더 밝아 보이고, 흰 바탕에서는 더 어두워 보인다.
또한 회색 막대로 바탕의 흰색은 더 희게, 검은색은 더 어둡게 보인다.

2.43 계시대비
몇 분 동안 a를 본 뒤 순간적으로 b를 보면, b 안에 c와 같은 잔상이 나타난다.

2.44 연변대비
접선 부분의 명도 차이가 더 심하게 나타난다.

2.45 헤르만 그리드(Hermann grid)의 연변대비
바탕의 흰 띠들이 교차하는 교점에 정사각형의 검은색 잔상이 나타난다.

2.3 색조화

색조화는 색들의 관계가 균형적으로 지각되는 것이다. 바람직한 색조화는 색의 3속성(색상, 명도, 채도)으로부터 비롯된다.

색조화는 보색조화, 삼각조화, 사각조화, 유사조화, 단색조화로 구분된다. 보색조화는 보색대비처럼 색상환의 반대쪽에 있는 색과의 조화를 말하고[2.46] 삼각조화는 색상환에서 정삼각형의 위치에 있는 색들의 조화이며[2.47] 사각조화는 색상환에서 직사각형의 위치에 있는 색들의 조화이다.[2.48] 유사조화는 색상환에서 서로 인접한 위치의 색 조합을 말한다. 유사조화는 명암과 색상의 휘도(輝度)를 동시에 이용해 다양하고 흥미로운 구성을 창조할 수 있다.[2.49] 단색조화는 어떤 한 색의 명암만 이용하는 것이다. 하나의 색상에서 미묘한 명암 변화가 가능하므로 다양한 단색조화가 있을 수 있다.[2.50]

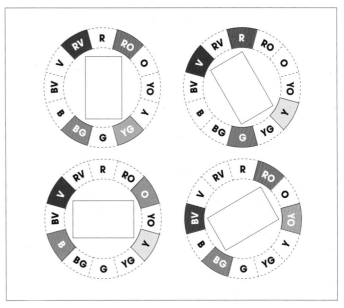

2.48 사각조화

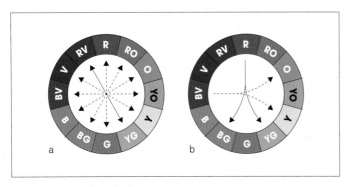

2.46 a) 보색조화 b) 인근 보색조화

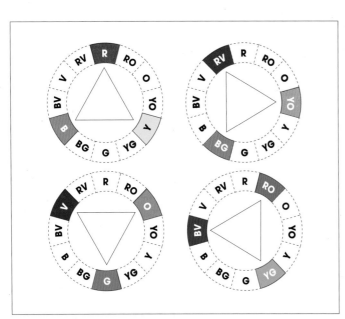

2.47 삼각조화

2.49 유사조화

2.50 단색조화
〈2013국제시각디자인전〉 포스터

2.51 색조화
〈2009국제시각디자인전〉 포스터

2.4 색균형

색균형은 색들의 균형을 조화롭게 조절하는 것이다. 그러므로 색균형은 색조화의 한 부분이기도 하다.

색균형은 색 면적에서 기인한다. 모든 색은 스스로 발휘하는 색 광도를 가진다. 색 광도는 색마다 가지는 색상, 명도, 채도의 총합으로부터 나타난다. 그러므로 색균형은 색의 광도를 균형 있게 조정하는 것이다. 여기서 무엇을 조정한다는 의미는 색의 광도가 강한 것은 면적을 좁게, 색의 광도가 약한 것은 색의 면적을 더 넓게 한다는 것이다. 색의 균형에 대한 변환율은 노랑 3, 주황 4, 보라 9, 빨강 6, 파랑 8, 초록 6의 비례이다.[2.52-54]

일반적으로 색의 광도에 가장 큰 영향을 끼치는 요인은 명도이다. 대개 밝은 명도의 색은 광도가 강하고 어두운색은 광도가 약하다. 그러므로 명도 차이를 근거로 색균형을 시도한다면 큰 무리가 없을 것이다.

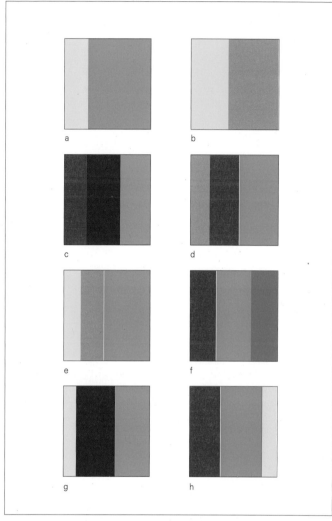

2.53 색균형에서 각각의 변환율

a) 노랑 3 파랑 8 b) 노랑 3 주황 4 c) 빨강 6, 보라 9, 파랑 8 d) 주황 4, 빨강 6, 파랑 8 e) 노랑 3, 주황 4, 파랑 8 f) 빨강 6, 파랑 8, 초록 6 g) 노랑 3, 보라 9, 파랑 8 h) 빨강 6, 파랑 8, 노랑 3

2.52 프랑스 국기

색균형을 맞추기 위한 색 면적의 비례가 파란색 37, 흰색 33, 빨간색 30이다.

2.54 대표적인 6색의 광도가 평형이 되도록 정사각형의 면적비를 조정한 색균형

2.5 색현상

보색 관계에서는 색의 잔상현상이 발생한다. 사람의 망막에는 색을 감지하는 원추체(圓錐體, cone)라 불리는 세포가 있는데, 이 원추체는 1분 이상 한 장소를 바라본 뒤 회색이나 빈 곳으로 눈을 옮기면 가상의 특정한 색을 느끼게 한다. 이때 느껴지는 색은 이전에 주목했던 색과 보색 관계이다. 예를 들어 파란색을 주목했다면 주황색 잔상을 체험하게 된다(계시대비). 잔상현상은 눈을 감았을 때도 일어난다.

광삼효과(光蔘效果): 모든 색은 그 색이 놓이는 바탕에 따라 고유한 크기나 광도가 다르게 변한다. 이런 효과를 광삼효과라 하는데 광삼효과는 형이나 형태의 고유한 크기나 광도를 변화시킨다. 예를 들어 흰색 위에 놓인 색은 채도는 높아지고 광도는 감소한다. 검은색 위에 놓인 밝은색은 채도가 더 높아지지만 어두운색은 오히려 채도가 떨어지고 광도는 높아진다.[2.55] 또한 검은색 위의 밝은색은 더욱 커 보이고 앞으로 진출해 보인다. 반대로 흰색 위의 어두운색은 더욱 작아 보이며 뒤로 후퇴해 보인다.

원근효과(遠近效果): 색은 디자인 요소가 진출하거나 후퇴해 보이도록 하는 원근효과를 창조한다. 같은 원리에서 공기 원근법 또는 대기 원근법을 살펴보면, 풍경에서 근경은 채도가 높아 보이고 명암이 어둡게 나타나지만 원경은 근경보다 색과 명도가 밝게 나타난다. 멀리 있는 형태는 형태가 흐려지기 전에 색이 먼저 흐리게 보인다. 일반적으로 차가운 색은 후퇴하며 따뜻한 색은 진출해 보인다.[2.56]

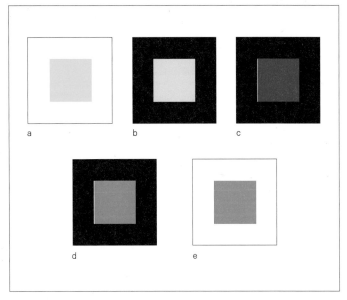

2.55 광삼효과
a) 흰색 위의 노랑은 광도는 감소하고 채도는 높아진다. b) 검은색 위의 노랑은 광도와 채도가 함께 높아진다. c) 검은색 위의 어두운색은 채도는 떨어지고 광도는 높아진다. d) 검은색에 놓이면 크고 진출해 보인다. e) 흰색에 놓이면 작고 후퇴해 보인다.

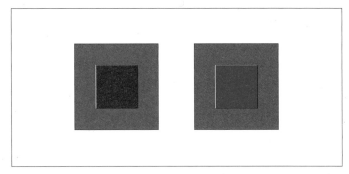

2.56 원근효과
난색은 가까워 보이고 한색은 멀어 보인다.

2.6 색혼합

색의 재현은 빛을 기반으로 하는지 아니면 안료나 잉크를 기반으로 하는지에 따라 크게 두 가지 유형으로 나뉘는데 색을 섞는 방식이 서로 다르다.

가산혼합(加算混合): 가산혼합은 빛에 의한 색혼합 방식으로, 최종적으로 흰색에 이르는 혼합법이다. 빛의 1차 색상인 R·G·B를 모두 똑같은 양으로 혼합하면 흰색이 된다. TV나 모니터 같은 영상 매체는 가산혼합을 사용한다.[2.57a]

감산혼합(減算混合): 감산혼합은 색료에 의한 혼합 방식으로, 색료의 1차 색상인 M·Y·C 안료를 똑같은 양으로 섞으면 검은색이 만들어진다. 감산혼합은 빛이 사물의 표면에 흡수되거나 없어지기 때문에 가지게 된 이름이다.[2.57b]

병치혼합(竝置混合): 감산혼합의 원리에 해당하는 병치혼합은 2개 이상의 색들이 나란히 놓일 때 여러 색이 시각적으로 섞여 혼색되어 보이는 것이다. 감각기관에서 색료들이 혼색된 것처럼 착각을 일으키는 현상이다. 병치혼합은 19세기 프랑스 신인상주의 화가인 쇠라, 모네(Claude Monet), 시냐크(Paul Signac), 피사로(Camille Pissarro) 등이 즐겨 사용했다.[2.58-59]

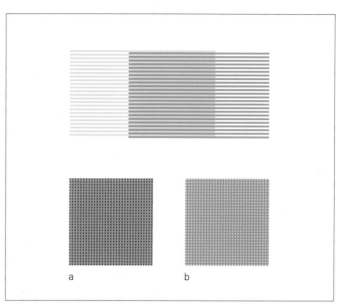

2.58 병치혼합
a) 빨간색이 바탕 파란색과 혼색되어 보라색으로 보인다. b) 노란색이 바탕 파란색과 혼색되어 초록색으로 보인다.

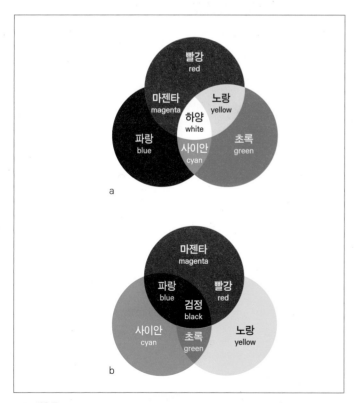

2.57 색혼합
a) 빛의 가산혼합 b) 색료의 감산혼합

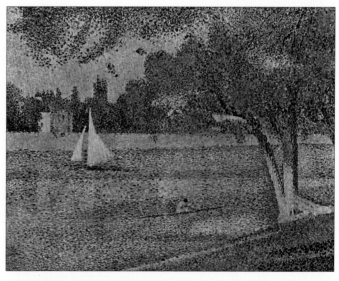

2.59 조르주 쇠라, 〈그랑드 자트 섬의 센강, 봄(The Seine at La Grande Jatte)〉
쇠라의 점묘법은 병치혼합의 예이다.

2.7 컬러 모드

컬러 모드는 디지털 컴퓨터가 도래하며 생긴 개념이다. 물론 이전에도 CMYK를 기반으로 하는 인쇄 과정이 있었으나 당시만 해도 이것을 별도의 모드라는 개념으로 이해하지는 않았다. 그러나 디지털이 일상화되며 다양한 소프트웨어 프로그램과 디지털 인쇄 기기가 보급되면서 색의 3속성을 기반으로 하는 RGB 모드를 중요시하게 되어 이 두 가지 모드를 일컬어 컬러 모드라 부르게 되었다. 컴퓨터 프로그램에는 이 외에도 그레이스케일(grayscale), 비트맵(bitmap), 모노톤(monotone), 듀오톤(duotone) 등의 컬러 모드가 있다.^{2.60}

CMYK 컬러 모드

CMYK 컬러 모드는 인쇄 과정에서 사용되는 감산혼합 방식이다. 우리가 알고 있는 색료의 근거는 색상환이지만 실제 인쇄기에 사용되는 도료 잉크의 색상은 이와 조금 다르다. CMYK 컬러 모드는 사이안, 마젠타, 옐로 그리고 블랙(black)을 사용한다. CMYK 4색만 가지고 인쇄하는 것을 4색 인쇄(four-color process) 또는 프로세스 컬러(process color)라 한다.^{2.61} 오프셋 인쇄기처럼 잉크젯 프린터나 레이저 프린터도 CMYK 컬러 모드를 사용한다. 이론적으로는 C, M, Y로 검은색을 만들어야 하지만 4도 인쇄에서는 그 혼합 결과가 충분하지 못해 부득이 또 하나의 색료인 K를 사용한다.

RGB 컬러 모드

RGB 모드는 모니터나 스크린에서 사용되는 가산혼합 방식이다. RGB 컬러 모드는 빨간색(R), 초록색(G), 파란색(B) 빛으로 색의 스펙트럼을 만든다. 이 세 가지 빛을 모두 합치면 흰색이 된다. 검은색은 빛이 전혀 없을 때 생겨난다. 대상을 인쇄로 본다면 CMYK 모드이고 모니터나 스크린으로 본다면 RGB 모드이다. 완벽하지는 않더라도 컴퓨터 소프트웨어에서 CMYK와 RGB 모드를 서로 변환할 수 있다. 색이 조건에 따라 사뭇 다르게 보이듯이 각기 다른 모니터나 스크린, 인쇄 조건 또는 지질 상태에 따라 재현된 결과가 서로 다르다.

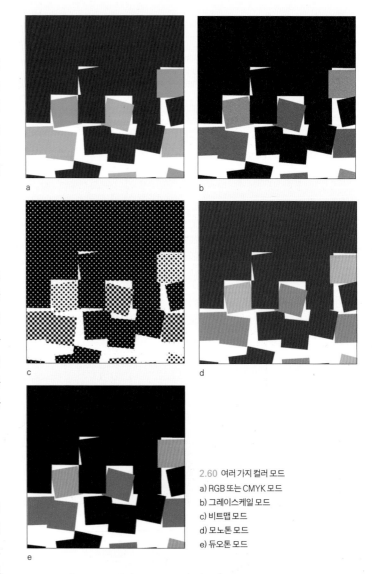

2.60 여러 가지 컬러 모드
a) RGB 또는 CMYK 모드
b) 그레이스케일 모드
c) 비트맵 모드
d) 모노톤 모드
e) 듀오톤 모드

2.61 CMYK 4색 인쇄
a) 4색 인쇄의 결과 b) 4색 인쇄의 원리를 설명하기 위해 확대한 이미지에 CMYK 망점들이 보인다.

2.8 색표기

색표기 체계는 색의 이름과 유기적 관련성을 전문적 술어로 코드화한 것이다. 색표기에는 평면적인 색상환이나 다이어그램, 입체적인 색입체의 두 가지 유형이 있다. 색입체는 색의 차원을 뼈대 형식의 구조물이나 입체 형태로 재현한 것이다. 색상환은 때때로 색입체의 한 단면을 잘라 설명하기도 한다. 그러므로 색표기 체계는 평면과 입체 체계가 서로 결합할 수도 있다.

색표기의 역사적 흐름을 만든 사람으로는 영국의 조각가인 해리스(Moses Harris), 독일의 과학자이며 시인인 괴테, 색입체를 처음으로 이용한 룽게(Philip Otto Runge), 프랑스 인상주의에 많은 영향을 준 슈브뢸(Michel-Eugène Chevreul), 색원판을 개발한 물리학자 맥스웰(James C. Maxwell), 인간의 지각 체계를 연구한 독일의 물리학자 헤링(Ewald Hering), 빛의 1차 색상에 기초한 색상환과 색입체를 개발한 미국의 물리학자 루드(Ogden Rood), 인간의 색 경험을 바탕으로 색의 유기적 구조를 설명한 회플러(Alois Höfler), 물리나 화학 측면이 아니라 시각적으로 색을 체계화한 미국의 화가 먼셀(Albert H. Munsell), 네 가지 1차 색상과 흰색 및 검은색의 결합에 기초해 색체계를 개발한 물리학자이며 화학자인 오스트발트(Wilhelm Ostwald), '총체적 규범(canon of totality)'이라 불리는 도표로 무한대의 색상을 설명한 바우하우스의 교수였던 클레, 국제조명위원회에서 발표한 CIE 표준표색계와 색감정에 기초해 비대칭 구조의 다이아그램을 만든 비렌(Faber Birren), 12색상환을 발표한 이텐(Johannes Itten) 등이 있다.

색은 위험한 유혹이다.

- 색은 정말로 위험한 유혹이다. 색은 디자인을 한순간에 쓰레기로 만들 수도 있다. 색은 축복이지만 재앙일 수도 있다. 색은 대중을 즐겁게 할 수 있지만 혐오스럽게 할 수도 있다.

- 색을 보는 사람을 놀라게 할 무엇이라 생각하지 마라.

- 도배하듯 페이지 전체를 색으로 넘치게 하지 마라.

- 검은색과 흰색 또한 색이라는 점을 기억하라.

- 색으로 장식하려 하지 말고 의미 전달에 사용하라.

- 색은 상호 관련성을 만든다. 관련 없는 요소들이 하나로 결합하기를 원치 않는다면 차라리 모두 같은 색으로 처리하라.

- 색을 적용하는 데는 매우 치밀한 계산이 필요하다. '어디에 어떤 색을 넣어야 하는지, 또 어느 정도가 적당한지'를 스스로 물어라. 최선의 결과를 원한다면 대개 최소한의 색을 사용하는 것이 오히려 좋은 결과를 얻게 한다.

- 서커스용 디자인이 아니라면 색을 단순화하라. 무지개처럼 색이 많으면 만화처럼 보인다.

- 모니터에 보이는 색은 절대 믿지 마라. 모니터 색과 인쇄 색은 전혀 다르다. 항상 컬러 가이드북을 사용하라.

- 그러나 이러한 요구 사항들에 의기소침하지는 마라. 이 요구 사항들은 학습자가 색을 더 신중하게 사용하고 스스로 적용한 색효과를 더욱 극대화하라는 격려이다. 그러니 오히려 색을 사용하는 일에 대한 두려움을 떨쳐라.

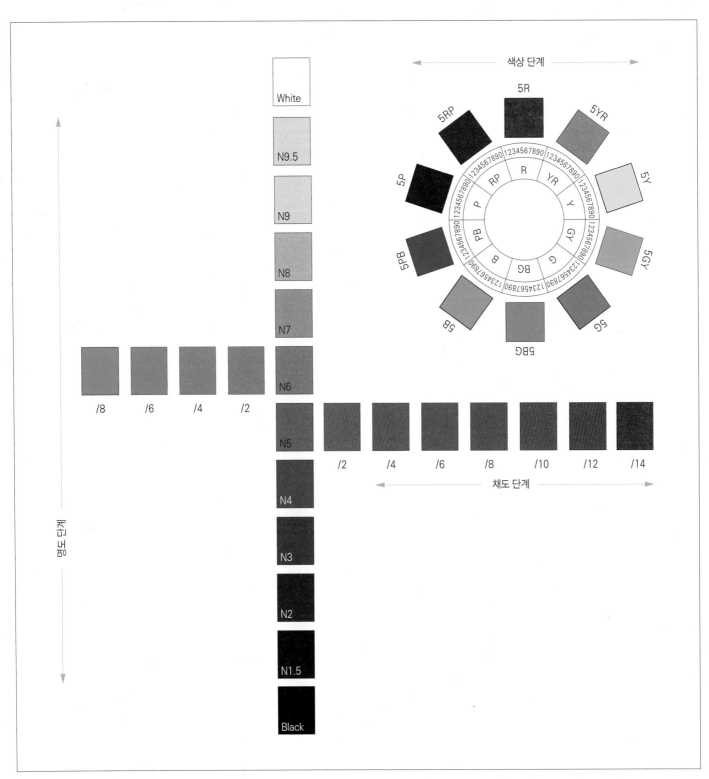

2.62 먼셀표색계

먼셀 색표기는 색상(hue), 명도(value), 채도(chroma)의 순으로 H/V/C로 기록한다.
예를 들어 순수한 빨간색의 명도가 7이고 채도가 14라면 5R/7/14로 표기한다.
색상 단계는 먼저 다섯 가지 기준색을 정하고(5로 표기함) 그 사이에 다시 다섯 가지 중간색을
설정하므로(10으로 표기함) 모두 10개로 된 색상환을 구성한다. 이후 각 색상의 간격을 다시 10단계로
나누어 모두 100개의 색상 단계를 둔다. 그러므로 순수한 빨간색은 5R이며 자주색이 섞인

빨간색은 2.5R 내외, 주황색이 섞인 빨간색은 7.5R 내외가 된다. 명도 단계는 그레이스케일이라 하며
영문 'neutral'의 약자 N과 함께 숫자를 사용한다. 완벽한 흰색과 검은색은 현실에서 존재하지
않는다 보고 그 사이를 N1.5, N2, N3……N9.5까지 10단계로 나누었다. 채도 단계는
중심축(무채색)으로부터 외곽으로 멀어질수록 채도가 높아지고 가까울수록 채도가 낮아진다.
채도의 표기는 /2, /4, /6……/14까지 7단계로 기록한다.

먼셀의 색표기: 1898년에 색의 3속성을 모두 동등한 단계로 나누어 정리한 먼셀의 색나무(color tree)는 오늘까지도 널리 사용되는 색표기이다. 이 표색계는 우리나라에서도 1964년에 한국 공업 규격으로 채택되어 공식적인 색표기 방법으로 사용된다. 먼셀의 색나무는 비대칭인데, 각 색상의 강도에 따라 외곽의 너비가 결정되기 때문이다. 먼셀은 각 색상을 지칭하기 위해 특별히 코드화된 문자와 숫자를 사용했다. 색상의 이름은 문자 코드로 첫자리에 등장시키고 다음에는 검정에서 흰색까지 10단계의 회색으로 나누어 이에 해당하는 숫자를 기록하고 그다음에는 색나무 중앙의 축으로부터 외곽으로 뻗어 나오는 채도에 해당하는 숫자를 기록한다. 예를 들어 R5/12는 빨강, 중간 명도, 높은 채도(중심축으로부터 바깥쪽으로 12번째)를 의미한다. 참고로 먼셀의 1차 색상인 빨강은 5R, 노랑은 5Y, 초록은 5G, 파랑은 5B, 보라는 5P이다.[2.62-63]

팬톤 매칭 시스템: 팬톤 매칭 시스템(Pantone matching system)은 오늘날 디자이너들이 가장 널리 사용하는 색표기 방식이다. 1963년 이후 이 시스템은 인쇄 잉크, 종이, 건축 자재, 섬유 등의 색에 관해 체계적이고 다양한 컬러 포뮬러 가이드(color formula guide)를 생산하고 일반에 알렸다.[2.64]

2.64 팬톤 매칭 시스템에서 생산하는 컬러 가이드북

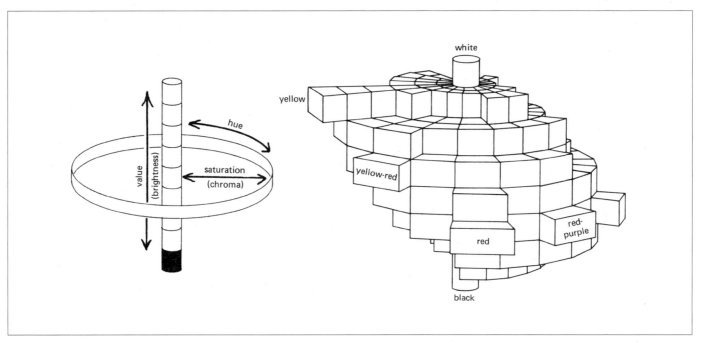

2.63 먼셀의 색나무

3 질감

질감(質感, texture)은 시각이나 촉각으로 경험할 수 있는 물체 표면의 성질을 말하는데 명암, 색료, 패턴, 빛, 재질, 시점과의 거리 등과 관련이 있다.

디자인에서 질감에 대한 이해는 매우 중요하다. 그러나 질감은 어차피 추상적일 수밖에 없어 감각적으로 다루어져야 한다. 질감은 형태의 시각적이며 물리적인 속성을 여실히 전달할 뿐 아니라 미적 즐거움을 느끼게 한다.

또 질감은 환경에서 여러 사물을 식별하는 데 큰 역할을 한다. 촉각을 통해 표면감을 느낄 수 있는데 그 감각들은 거칠다, 부드럽다, 울퉁불퉁하다, 매끄럽다 등으로 표현한다.2.65

사물에 대한 시각 정보는 보는 거리에 따라 많아질 수도 있고 적어질 수도 있어 정보의 양이 증가하거나 감소한다. 질감은 밝기나 거리와 함께 대상을 표현하는 중요한 속성이다.

색에 형태를 강조하는 기능이 있듯이 질감에는 물체에 중량감과 안정감을 부여하는 기능이 있다. 투명한 것이 불투명한 것보다 가벼워 보이듯이 물체는 각각 다른 중량감을 가진다. 그러므로 두 물체가 모두 매끄럽다 할지라도 투명도에 따라 서로 다른 중량감을 느끼게 한다.

질감에는 실제 손으로 만져 느끼는 촉각적 질감과 눈을 통해 봄으로써 느끼는 시각적 질감이 있다.

촉각적 질감(tactile texture): 촉감을 통해 인식하는 촉각적 질감은 겹치기 기법이나 콜라주 기법, 볼록하게 튀어나오거나 오목하게 들어가게 하는 기법, 표면에 일련의 작은 구멍이나 융기를 만드는 기법 등으로 생성할 수 있다.2.66a

시각적 질감(visual texture): 시각을 통해 인식하는 시각적 질감은 여러 가지 기술과 재료를 통해 평면상에서 창조된다. 이것은 2차원 평면에서 색과 명암을 만들어내므로 실제로는 존재하지 않는 질감이다.2.66b

a b
c d
e f

2.65 여러 가지 질감

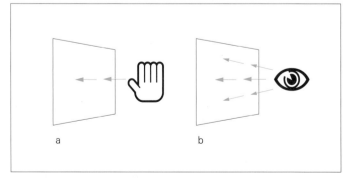

a b

2.66 촉각적 질감과 시각적 질감

4 차원

차원(次元, dimension)은 1차원, 2차원, 3차원 등으로, 평면인가 아니면 부피를 가지는 입체 공간인가를 말한다. 차원은 길이, 폭, 깊이로 구성된다.

길이·폭·깊이

앞에서 디자인 형태 요소의 성분으로 점, 선, 면 그리고 입체에 관해 알아보았다. 여기서 점은 차원이 없으며 선은 길이를 가지는 1차원이고 면은 길이와 폭을 가지는 2차원이다. 길이와 폭이 있으면 넓이 또한 있다. 마지막으로 입체는 길이와 폭에 더해 깊이를 가지는 3차원이다. 길이와 폭 그리고 깊이가 있으면 부피가 된다.2.67a

여기서 유의해야 할 점은 디자인이 2차원 평면일지라도 3차원으로 인정되는 공간, 즉 3차원적 공간(three-dimensional space)으로 간주한다는 것이다. 평면에 입체를 그리는 관찰자는 그 평면을 '가상 공간'으로 지각한다. 그래서 디자이너는 자신이 다루는 2차원 평면을 '3차원'은 아니지만 3차원처럼 길이(x), 폭(y), 깊이(z)를 가진다고 '3차원적'으로 이해하고 접근해야 한다.2.67b

레이어

레이어(layer)는 깊이의 한 형식이다. 레이어는 형태나 이미지 또는 영상에서 서로 겹친 상태를 말한다. 레이어는 시각적 정보가 다른 수준들을 결합하기 위한 것으로, 자체의 독자적 특성을 간직한 채 앞뒤의 전후 관계를 밝힌다. 레이어는 투명하거나 불투명할 수 있다.2.68

종종 이미지를 전사하기 위해 반투명 종이를 어떤 이미지 위에 겹치고 형상을 따라 그린다. 레이어는 인쇄 과정에서도 찾아볼 수 있다. 오프셋인쇄는 물론 석판인쇄나 실크스크린인쇄에 이르기까지 인쇄 과정에 필요한 색판, 필름판, 스크린판이 존재한다. 오늘날의 레이어는 이러한 과정을 자동화한 것이다.

레이어의 원리는 컴퓨터 프로그램에서도 똑같다. 프로그램의 레이어 메뉴는 사용자가 이미지를 붙여 넣을 때마다 새로운 레이어를 추가한다. 독립적인 레이어들을 감추거나 겹칠 수도 있다.

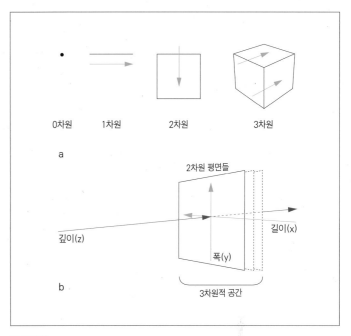

2.67 차원
a) 0차원으로부터 3차원까지의 원리 b) 2차원에서 구현되는 3차원적 공간

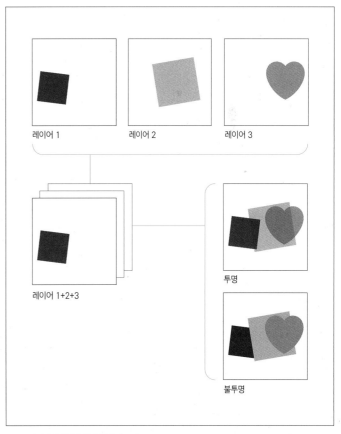

2.68 레이어의 개념과 투명·불투명 효과

투명도

투명도(transparency)는 어떤 면에서 레이어 때문에 드러나는 현상이다. 레이어가 투명할 수도 있지만 항상 투명한 것만은 아니다. 여기서는 여러 개의 레이어든 아니든 이들의 투명한 정도가 깊이감을 지각하게 하는 차원에 어떻게 작용하는가에 관심을 기울인다.

일반적 개념으로 투명도란 맑은 정도를 말하는 것이지만 디자인에서의 투명도란 오히려 색이나 질감이 겹쳐 생기는 이미지의 불투명도를 말한다. 대개 다른 것보다 더 투명한 것은 바탕이고 더 불투명한 것은 형태로 지각된다.

투명한 형태는 자신을 통해 다른 것이 겹쳐 보이도록 허용한다. 그래서 보는 이가 겹친 두 형태를 동시에 지각할 수 있다. 따라서 투명도는 어느 것이 앞에 있고 어느 것이 뒤에 있는가에 대한 전후 관계를 설정한다.2.69

영상에서는 종종 장면 전환이나 시간의 흐름을 설명하기 위해 점차로 투명하게 하는 페이드(fade) 기법이나 이전 장면이 투명하게 사라지며 다음 장면이 점점 불투명하게 나타나는 디졸브(dissolve) 기법을 사용한다.

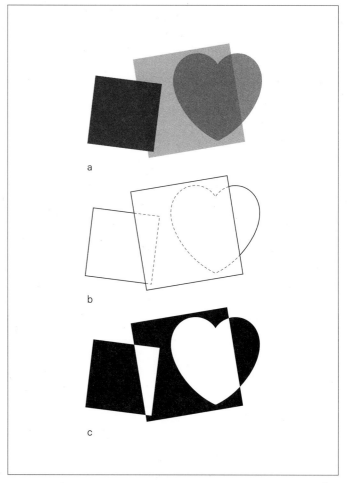

2.69 여러 가지 투명도
a) 깊이감을 지각시키는 투명 b) 선의 굵기나 종류로 전후 관계를 지각시키는 투명 c) 색의 반전으로 투명함을 지각시키는 투명

5 공간

세상의 모든 사물이나 환경은 공간 속에 존재한다. 공간은 2차원 평면일 수도 있고[2.70] 3차원 부피에 존재할 수도 있다. 디자인에서 말하는 공간은 형태의 외부일 수도 있지만 형태가 감싼 내부에 존재할 수도 있다.

디자인에서 탄생하는 형태의 시각적 에너지는 어떤 크기의 공간에 놓이는가에 따라 달라진다. 또 형태들이 공간적으로 서로 어떤 관계인가에 따라 관계가 강화될 수도 있고 희박해질 수도 있다. 이것은 형태와 형태가 감싼 공간에서도 마찬가지이다.

예술이나 디자인 혹은 연극이나 드라마, 소설이나 시와 같은 문학 그리고 영화를 비롯한 모든 매체에는 시간적·공간적 제한이 있게 마련이다. 영화나 드라마는 러닝타임이 시간적 제한이고 시나 소설은 글이 담기는 지면의 수량이 공간적 제한이다. 같은 입장에서 디자인은 그 형태가 놓이는 화면의 크기가 공간적 제한이다. 디자인에 필요한 공간은 형태를 가장 강력히 부각할 수 있을 만큼만 필요하다.

크기에 의한 공간감

공간감에 크기를 이용하는 가장 쉬운 방법은 형태들의 크기 차이를 만드는 것이다. 같은 평면에 놓이는 두 형태의 크기를 달리하면 공간감이 나타난다. 일반적으로 형태의 모양이 서로 다를 때보다는 같을 때 더욱 효과적이다.[2.71]

2.70 여러 개의 수평선이 이리저리 비틀려 마치 깃발이 나부끼듯 평면에 공간감을 탄생시킨다.

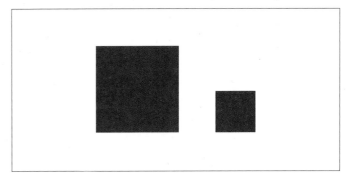

2.71 크기에 의한 공간감

원근에 의한 공간감

원근에 의한 공간 표현에는 직선 원근법과 대기 원근법이 있다.

직선 원근법(linear perspective): 직선 원근법은 기찻길이나 고속도로에서처럼 평행선이 계속 뒤로 물러서며 지평선에 있는 한 점으로 모이는 원근법이다. 직선 원근법이 오랜 기간 환영받은 이유는 우리가 눈으로 자연환경을 보는 상태와 극히 유사해서 '보이는 그대로'의 사실감을 느끼게 하기 때문이었다.

대기 원근법(aerial perspective): 대기 원근법 또는 공기 원근법은 풍경에서 산처럼 멀리 있는 물체는 희미하고 가까이 있는 물체는 뚜렷하게 보이는 원리를 응용한 것이다. 멀리 있는 산보다 더 먼 산은 더 희미하다. 물체가 희미하게 보이는 정도는 보는 사람과 물체 사이에 존재하는 대기의 양과 비례한다. 왜냐하면 대기층에 있는 공기에서는 빛의 산란 작용이 일어나는데 빛이 산란하면 그 빛에 담긴 물체의 명암, 색상, 채도 등이 모호해지기 때문이다.

그러므로 대기 원근법은 물체가 멀수록 명암 대비나 윤곽의 선명도를 감소시켜 형태가 배경과 같아지게 하는 원근감이다. 물론 가까운 물체는 그 반대이다. 일반적으로 형태들의 크기를 달리하는 것보다 대기 원근법을 적용하면 공간감이 한층 더 강하게 느껴진다.2.72

2.72 대기 원근법
멀리 있는 산을 흐리게 처리해 더 멀어 보인다. 송기성 작.

6 비례

파르테논 신전(BC 432년경)과 같은 고대 건축이나 양식을 축조한 그리스인과 로마인들은 비례 체계가 심미적 아름다움과 절대적 관련이 있다는 점을 발견하고, 그들의 양식이나 신전 건축에 치밀한 비례 체계를 적용함으로써 종합적인 아름다움을 탄생시켰다.[2.73]

비례(比例, proportion)란 어떤 형태의 크기나 양을 기준으로 다른 형태의 크기나 양을 상대적으로 비교한 값이다. 고대 그리스의 수학자 유클리드(Euclid)는 비례를 '같은 비율을 가진 수학적 크기'라고 정의했다. 디자인에서 비례는 주로 시각적 질서나 균형을 결정하는 데 사용되기 때문에 종종 형태 속성의 하나로 간주한다.

비례는 전체에 대한 부분의 크기, 모양, 양 등의 시각적 관계를 확립해준다. 비례는 a:b 또는 a/b와 같은 형식으로 표현하거나 '-보다 2배 큰' 또는 '-보다 더 어두운'과 같이 일반적 언어로 표현하기도 한다. 비례의 기본은 비율이다.[2.74]

비율(比率, ratio)은 비례와 자주 혼동되는 개념인데, 비율은 다른 것에 대한 어떤 수나 양의 비(比)이고 비례는 한쪽의 양이나 수가 증가하는 만큼 그와 관련 있는 다른 쪽의 양이나 수도 같은 값으로 증가하는 규칙적 관계이다.[2.75]

스케일(scale)은 비율에 해당하는 또 다른 개념으로, 특정한 측정 단위를 이용해 실제 용적에 근거해 어떤 형태의 크기나 용적의 상대적 비율을 표기하는 것이다. 예를 들면 지도에서 '1km=1cm'와 같은 것이다.[2.76]

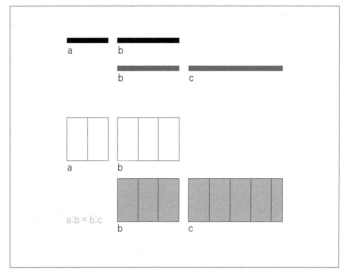

2.74 비례의 개념

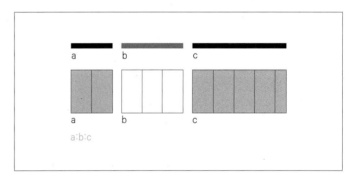

2.75 비율의 개념

2.76 스케일의 개념

2.73 파르테논 신전

121

6.1 동적 비례

동적 비례(動的比例)는 정적 비례의 반대 개념이다. 정적 비례는 엄격하게 규칙적이고 일관된 관계가 변함없이 지속하는 것이다. 그리고 동적 비례는 지속적인 변화가 이어지더라도 그것을 일으키는 변수가 단 하나가 아님을 뜻한다.

동적 비례는 동적 대칭이라는 개념이 적용된 것인데 동적 대칭은 비례, 비율, 수열 등의 수학적 원리가 적용되어 나타나는 전체와 부분의 관계 또는 비율의 증가와 관련이 있다.

예로부터 동적 대칭은 모든 예술과 건축 그리고 디자인에 적용되었으며 오늘까지도 시각적 형태를 창조하는 데 여전히 사용된다. 동적 대칭은 대칭의 기본 원리가 적용되지만 전통적 대칭과는 시각적 양상이 다르다. 동적 대칭의 형식에 비례가 적용된 개념은 다음에서 설명하는 수열, 루트 사각형, 황금비, 피보나치 비율, 앵무비, 모듈러 등이 있다.

수열(數列, progression): 수열은 바로 앞에 있는 항(項)에 일률적인 법칙이 적용되어 연속적으로 진행되는 수량이나 수이다. 수열의 종류는 연속적으로 이어진 항들의 차이가 같은 값으로 연속되는 등차수열(1, 2, 3, 4……), 분수에서 분모가 등차수열로 이어진 값으로 연속되는 조화수열(1/1, 1/2, 1/3, 1/4……), 연속적으로 이어진 항들의 비율이 같은 값으로 연속되는 등비수열(1/2, 2/4, 4/8, 8/16, 16/32……), 이 세 가지이다. 등비수열은 등차수열이나 조화수열과 달리 비례가 항에 적용된다.[2.77]

루트 사각형(root rectangle): 비례적인 사각형이 유사하게 생긴 더 작은 사각형으로 세분되는데 이 비례적인 사각형은 정사각형에서 탄생한다. 루트($\sqrt{}$, 약 1.414) 사각형 또는 근(根) 사각형은 시각 정보를 조직화하거나 형태를 창조하는 비례적 방법이다. 루트 사각형은 $\sqrt{2}$뿐만 아니라, $\sqrt{3}$, $\sqrt{4}$, $\sqrt{5}$등의 사각형이 있을 수 있다. 이들은 모두 같은 비율이나 비례로 내부가 나뉜다.[2.78]

황금비(golden mean): 황금비는 방정식 a/b=b/a+b+1.618에 기초한 기하학적 비례 구조이다. 역사적으로 황금분할(golden section)로 더 잘 알려진 황금비는 오늘까지도 가장 널리 사용되는 비례 체계이다. 그리스인은 사원과 예술 장식에 미학적 아름다움을 부여하는 수단으로 황금분할을 사용했다.

2.77 수열의 개념

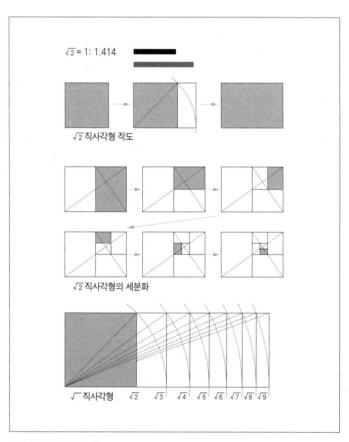

2.78 루트 사각형의 작도법

여기서 말하는 아름다움은 질서 또는 시각적 조직을 말하는데 그리스인은 시각적 질서를 자연관이나 우주관과 연관시켰다. 많은 예술가가 황금비를 즐겨 사용했는데 르네상스 시대의 다빈치(Leonardo da Vinci)나 뒤러(Albrecht Dürer)와 20세기 초반의 르 코르뷔지에(Le Corbusier) 등이 예술적 형태나 건축물, 조각 등에 적용했다.[2.79]

황금비는 때로 '소용돌이 정사각형(whirling square)'이라고도 한다. 비례적으로 점차 크기가 감소하는 정사각형 한 변의 길이가 원의 반지름이 되어 나선형을 이룬다.[2.80]

피보나치(fibonacci) 비율: 이 비율은 피보나치 수의 연속성에 근거하는데, 1로 시작해서 앞에 있는 두 수를 더한 값이 바로 뒤에 나타나는 것이다. 피보나치 수의 처음 10개는 1, 1, 2, 3, 5, 8, 13, 21, 34, 55이다.[2.81]

피보나치의 연속성에서 3 이후에 나타나는 인접한 두 숫자의 비율은 황금비의 비율인 1:1.618과 거의 흡사하다.

피보나치 비율은 솔방울의 나선형(5:8, 8:13)이나 나뭇잎의 나선형과 같이 자연계에서도 종종 확인된다. 식물에서 잎줄기를 돌며 진행되는 소용돌이 구조는 하나의 잎에서 다음의 잎까지의 거리가 피보나치의 수이다.

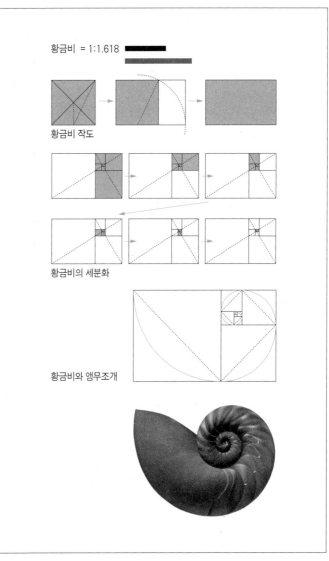

2.80 황금비의 작도법과 앵무조개

2.79 레오나르도 다빈치의 인체 비례도

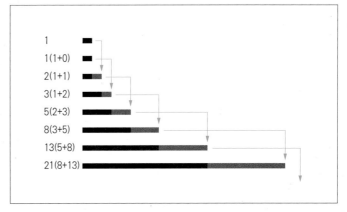

2.81 피보나치 비율

6.2 종이의 비례

루트 사각형 비례와 황금비는 디자인 산업에서 종이의 크기를 표준화하는 데 사용된다. 많은 나라에서 딘(DIN) 체계를 쓰는데 이것은 국제표준화기구(ISO)가 공식적으로 발표한 국제 종이 규격이다.2.82

종이 크기 표준화의 주된 이유는 경제성이다. 종이를 규격화하면 대량생산이 쉽고 종이를 보관하는 제지소의 공간을 줄일 수 있다. 또한 종이 크기의 표준화는 인쇄 판형 크기의 표준화도 이끌었다.

종이 규격인 ISO 비례에서 짧은 변과 긴 변의 비례는 정사각형의 한 변과 대각선의 비례와 같다. 따라서 종이의 짧은 변과 긴 변의 딘 비례는 1:1.414(1:$\sqrt{2}$)인데 이것은 $\sqrt{2}$직사각형 비례와 같다.

종이의 규격은 타입과 숫자의 조합으로 표현한다. B는 가장 큰 종이의 규격이고 다음은 C 그리고 A의 순서로 작아진다(A0=841×1,189mm, B0=1,030×1,456mm, C0=917×1,298mm). 0에서 시작해 점차 늘어가는 숫자는 크기가 반으로 줄어드는 것을 의미한다. 즉 A0 종이를 한 번 나누면 A1이 되고 두 번 나누면 A2가 된다.

편집 디자인에서 고전적인 비례의 페이지 레이아웃을 만드는 방법은 다음과 같다. 대각선 AC와 AB를 교차해 점 D를 얻고, D를 페이지 상단까지 수직으로 올려서 점 E를 만든다. 이후 선분 EF를 만들고 점 F는 점 D에 대응한다. 점 G는 AC와 G의 수평선이 만나는 곳인 점 H를 만들고 점 G와 점 H를 잇는 선은 페이지의 상단 마진을 결정한다.2.83

1 페이지 레이아웃의 고전적 비례

① 마주 보는 양면 페이지의 두 사각형에서 AB를 잇는 2개의 대각선을 그린다.
② 다시 AC를 잇는 2개의 대각선을 그어 AB와 AC의 교점 D와 F를 얻는다.
③ 교점 D로부터 수직선을 올려 교점 E를 얻는다.
④ 교점 E와 F를 이어 다시 교점 G를 얻는다.
⑤ 교점 G로부터 수평선을 그어 좌우의 교점 H를 얻는다.
　(선분 GH는 타이포그래피 영역의 폭이다.)
⑥ 교점 H로부터 수직선을 내려 선분 AB와 마주치는 교점 I을 얻는다.
　(선분 HI는 타이포그래피 영역의 높이이다.)
⑦ 타이포그래피 영역과 외곽 마진이 구해졌다.

2 페이지 레이아웃의 고전적 비례

① 마주 보는 양면 페이지의 두 사각형에서 AB를 잇는 2개의 대각선을 그린다.
② A를 중심으로 AC가 반지름인 원호를 긋고 A의 수직선과 원호의 교점 D를 얻는다.
③ 교점 D로부터 수평선을 그어 선분 AB와의 교점 E를 얻는다.
④ 교점 E를 중심으로 선분 AB 선상에 꼭짓점 F가 위치하는 직사각형을 그린다.
　꼭짓점 F1, F2, F3……는 주관적으로 결정할 수 있다. (주관적인 결정에 따라 타이포그래피 영역은 E-H1-F1-G1 또는 E-H2-F2-G2 등이 될 수 있다.)
⑤ 왼쪽 페이지는 오른쪽 페이지의 대칭형이다.
⑥ 타이포그래피 영역과 외곽 마진이 구해졌다.

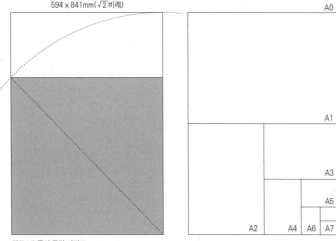

594 x 841mm ($\sqrt{2}$ 비례)

딘(DIN) 종이 규격 시리즈

2.82 ISO 종이 비례

2.83 페이지 레이아웃의 고전적 비례

7 조직

형태의 조직(組織)에 대한 이해는 디자인을 학습하는 초심자들이 디자인의 근원적 문제를 체계적으로 해결하고 그 결과를 구조적이고 질서 있는 시스템으로 쉽게 접근하는 데 필수적이다.

디자인은 크게 나누어 주제(subject), 내용(content), 형태(form)의 세 가지로 구성된다. 주제는 전달할 내용의 총체적 핵심 또는 논제이고 내용은 의미를 품은 메시지이며 형태는 시각적 표현 과정에서 등장하는 물리적 구조이다. 조직은 이러한 세 가지 입장을 능숙하게 조정하고 처리해 표현에 다양성과 강조점을 창조한다.

디자이너가 창조하는 형태들은 시각 요소의 정렬이나 형식에 따라 다양한 태도로 변화한다. 조직의 공간적 유기성은 메시지의 의도를 쉽게 인식시키고 시각 요소들을 질서 있는 관계로 규합하는 조형 구조의 지침을 제공한다.

중앙 집중적 조직: 중앙 집중적 조직은 지배적인 형태와 종속적인 형태의 정렬에 대한 특성이다. 일반적으로 중앙에 지배적인 형태가 놓이며 그보다 크기가 작은 종속적인 형태들이 그 주변에 놓인다. 여기서 종속적인 형태는 지배적인 형태와 형상이 비슷할 수도 있고 그렇지 않을 수도 있다. 구성에서 핵심적인 또는 지배적인 형태는 종속적인 형태보다 두드러진다.2.84a, 85

직선적 조직: 직선적 조직은 직선으로 연속되는 형태들의 정렬에 대한 특성이다. 직선적 조직은 상하 또는 좌우의 반복을 통해 구현되며 마치 이동하는 듯한 느낌을 준다.2.84b

방사적 조직: 방사적 조직은 중앙으로부터 외곽으로 방사적으로 뻗는 형태들의 특성이다.2.84c

군생적 조직: 군생적 조직은 형태들이 군생적으로 반복하는 정렬의 특성이다. 중앙 집중적 조직과 달리 현저히 핵심적인 요소가 필요하지 않다.2.84d

격자망 조직: 격자망 조직은 형태들이 지극히 규칙적이고 획일적인 상태로 반복되는 조직이다.2.84e

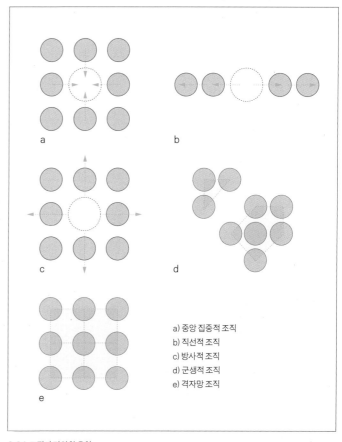

a)
b)

c)
d)

e)

a) 중앙 집중적 조직
b) 직선적 조직
c) 방사적 조직
d) 군생적 조직
e) 격자망 조직

2.84 조직의 다양한 유형

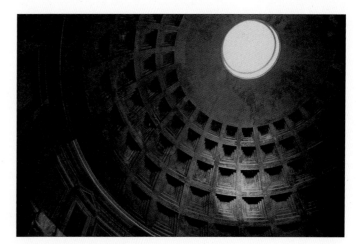

2.85 종교 건축물 내부의 중앙 집중적 조직

7.1 격자망

격자(格子, lattice)는 그물망처럼 선에 의해 규칙적으로 분할된 공간이다. 격자는 형태를 창조하거나 형태를 조직적 관계로 정렬하는 데 사용된다. 격자의 모양은 그것이 규칙적이라면 직선이나 곡선 그리고 사선 등 어느 것이라도 가능하다. 크기 또한 다양할 수 있다. 격자에서 가장 작게 나뉜 최소 단위를 세포(cell)라 한다. 격자를 사용하면 규칙적이고 조직적인 형태를 창조할 수 있다.

엄밀히 말해 개념이 다소 다르기는 하지만 디자인에서는 격자망을 종종 그리드(grid)라고도 한다.2.86-88

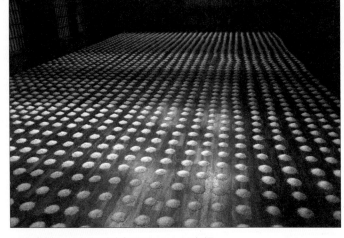

2.87 격자망을 이용한 볼프강 라이프(Wolfgang Laib)의 작품

2.86 전형적인 격자망

2.88 격자망의 다양한 유형
a-b) 정격자망 c-f) 변형 격자망

7.2 모듈러

1940년대에 프랑스의 르 코르뷔지에는 형태의 반복을 제어하는 대안으로 모듈러(modulor)라는 새로운 비례 체계를 개발했다. 그는 "모듈러는 인체와 수학에 기초한 측정 도구이다. 모듈러는 가장 간단하고 강력하며 다양한 수학적 값을 제공한다."라고 했다. 프랑스어인 모듈러는 '기준 또는 단위'를 의미한다. 모듈러의 개념이 탄생한 이유는 대량 생산품을 표준화하기 위한 것이었다.

모듈러의 이론적 근거는 인체 비례로부터 출발했으며, 모듈러의 진정한 의미는 건축과 신체의 연관성이다. 모듈러는 시각예술 전반, 즉 패턴, 제품 디자인, 전시, 가구, 공간 디스플레이, 미술, 회화, 조각 등에 널리 활용될 뿐 아니라 뉴욕 시의 UN 빌딩과 같이 도시나 환경의 건축 발전에도 중요한 역할을 한다.

모듈러는 레드 스케일(red scale)과 블루 스케일(bule scale)로 불리는 2개의 체계로 구성되었다. 레드 스케일은 인간의 표준 치수를 175cm로 설정하고 배꼽의 위치를 108.2cm에 놓았다. 배꼽까지의 높이를 2배로 하면 216.4cm인데 팔을 머리 위로 들어 올린 높이이다. 이렇게 나뉜 레드 스케일을 2배로 증가하면 블루 스케일이 되며 수열을 형성한다.

모듈러는 원래 프랑스 성인 남자의 평균 신장인 175cm를 기준으로 출발했으나 이후 미터법·피트법·인치법의 사용을 통일하기 위해 영국인의 평균 신장인 6피트(6×30.48cm=182.88cm) 높이를 기준으로 채용했다.[2.89]

여기서 간과하지 말아야 할 점은 모듈러의 원래 개념은 연속적 선형 비율이 아니라는 점이다. 모듈러는 단지 어떤 격자망 안에서 공간이 여러 비례적 상태로 분할되거나 배분되거나 점유될 가능성을 전 세계가 공유할 수 있는 비례 체계로 제안한 것이다.[2.90] 그러므로 모듈러의 탄생이 시사하는 바는 서로 다른 측정 체계를 사용함으로써 발생하는 전달상의 문제점을 해결하고 전 세계가 대량생산하는 주거 시설이나 조립식 자재의 통일된 규격화를 주창한 것이다.

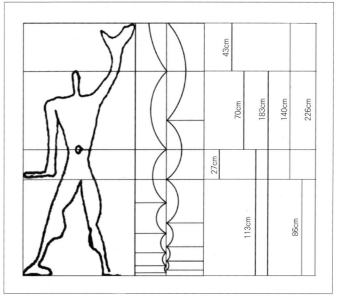

2.89 르 코르뷔지에의 모듈러
이 비례값은 이후 미터법으로 환산한 수치로서 초기와는 다소 차이가 난다.
대응하는 값은 레드스케일이 27, 43, 70, 113이고 블루스케일은 86, 140, 226이다.
이는 피보나치 수열과 구성이 같다.

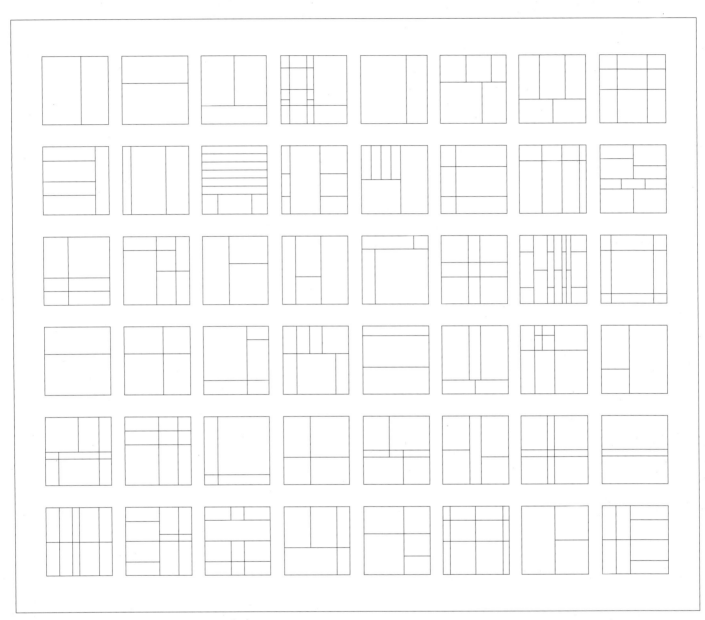

2.90 모듈러 시스템의 다양한 공간 분할
유기적이고 조화로운 공간 구성이 발견된다.

7.3 그리드

그리드는 책이나 문서와 같이 여러 쪽의 디자인을 일관성 있는 시스템 안에서 효율적으로 배치하기 위해 만들어진 일종의 가이드라인이다. 그리드를 이루는 선들은 일반적으로 수직이나 수평으로 늘어선다. 그러나 매우 특수한 경우에는 의도적으로 기울거나 간격이 불규칙하거나 혹은 곡선이 될 수도 있다.

그리드는 디자인 과정에 일관성과 통합성을 탄생시켜 기초적인 틀을 제공한다. 그리드는 시각 요소의 위치나 크기를 다양하게 변화시킬 수 있도록 돕고 형태를 조직적으로 배치하며 공간을 효율화한다.2.91-92

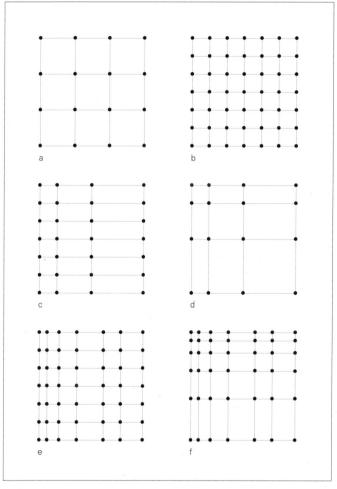

2.91 그리드의 다양성
a-b) 정그리드 c-f) 변형 그리드

2.92 문창살에서 발견되는 그리드 시스템

취향이란 얼마나 불쾌한 것인가!
그 취향이란 창조의 적이다.

파블로 피카소 Pablo Picasso (화가)

형태와 의미
form & meaning

B1 그래픽 퍼즐

디자인에서 새로운 형태를 생성하는 과정에는 항상 진통이 따른다. 그렇다고 반드시 창의적 형태가 탄생한다는 보장도 없다. 하물며 그 시작이 백지에서 출발한다면 더더욱 어렵고 막막하다.

우리는 이 과제를 통해 창의적 형태를 생성하는 노하우를 학습하고자 한다. 이 과제는 몇 가지 틀을 제공한다. 일명 '매트릭스'라 부르는 이 틀은 매우 유용하다. 주어진 틀에서 단지 '하나로 이어진' 선(폐쇄선)을 그려나가다 보면 창의적인 형상이 등장한다.

같은 틀을 사용하더라도 더 '좋은 형태'를 추출하는 것이 관건이다. 그러므로 틀 안에서 어떤 것을 선택하고 어떤 것은 버려야 하는가를 심사숙고해야 한다.

진행 및 조건

- 주어진 여섯 가지 틀(a-f) 위에 트레이싱지를 올리고 다양한 형태를 스케치한 다음, 컴퓨터에서 완성한다.

문제 해결

- 하나의 선만 사용하며 그 선이 끊어지지 않고 계속 이어져야 한다.
- 시작점과 끝점이 서로 만날 수도 있지만 만나지 않을 수도 있다.
- 형태는 '비대칭'을 추구한다.
- 리듬감과 다이내믹한 '동적 형태'를 추구한다.

추상성

본질에서 드로잉은 구상이며 디자인은 추상이다. 또 자연물은 구상이며 인공물은 추상이다. 구상은 '즉물적'이지만 추상은 '개념적'이다. 구상은 보이는 그대로를 재현하는 것뿐이지만 추상은 의도하는 메시지가 담긴 도형이다. 디자인의 본질은 추상을 지향한다.

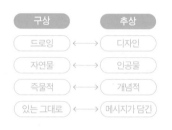

구상		추상
드로잉	←→	디자인
자연물	←→	인공물
즉물적	←→	개념적
있는 그대로	←→	메시지가 담긴

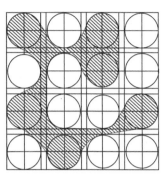

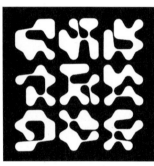

2.93 실습 요령과 제작 결과
잭 프레드릭 마이어스(Jack Fredrick Myers) 작.

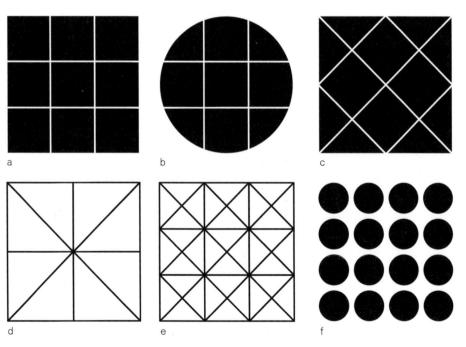

2.94 실습자에게 제공하는 여섯 가지 기본형(a-f)
아르민 호프만 작.

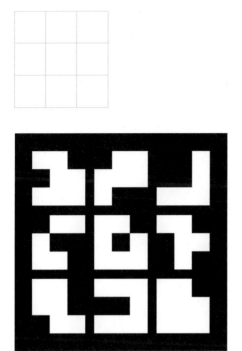

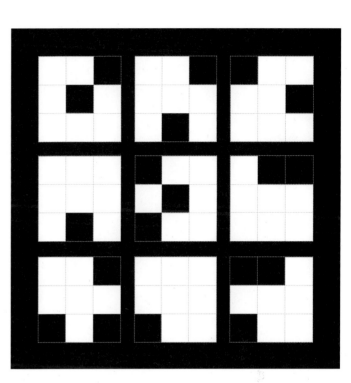

2.95-96 매트릭스 a의 결과물

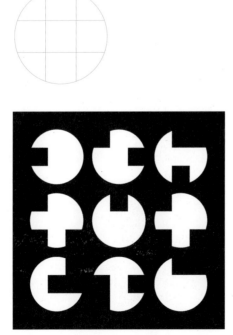

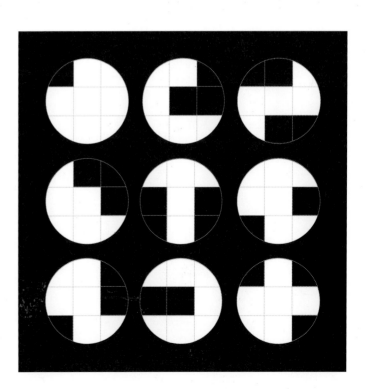

2.97-98 매트릭스 b의 결과물

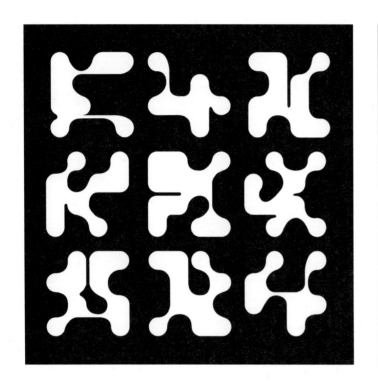

2.99–102 매트릭스 f의 결과물

2.103–106 매트릭스 d의 결과물

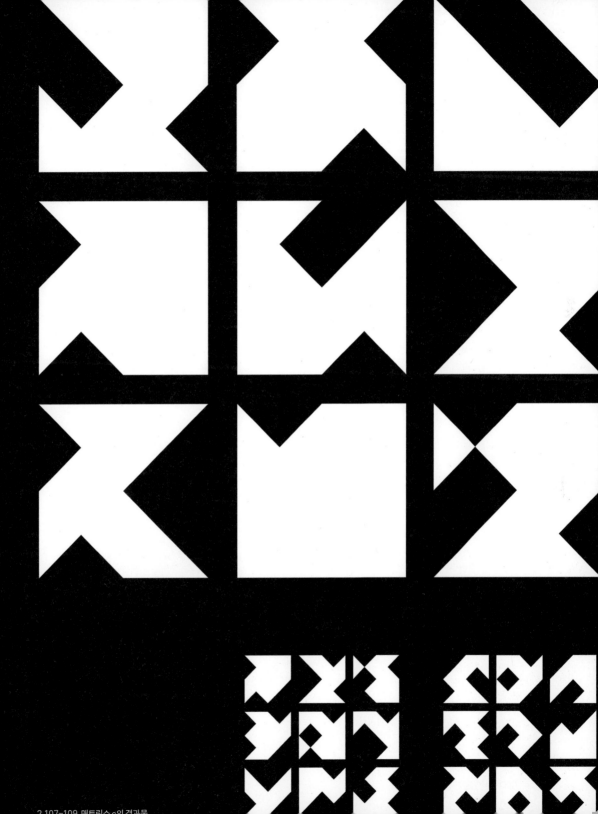

B2 60장 그래픽 카드

디자인은 본질에서 모더니즘을 지향한다. 따라서 모더니즘의 미학이 무엇인가를 이해하는 것은 디자인을 이해하는 것이다. 세부 사항이 제거될수록 본질은 더 잘 드러난다.

이 과제는 누구나 똑같은 60장의 카드를 가지고 4장씩 조합해 새로운 형태를 탄생시키는 것이다. 유의할 점은 대칭을 피하고 비대칭형을 추구하는 것이다. 비대칭은 디자인을 리듬감 있게 표현한다. 전통적으로 대칭, 균형, 질서가 고전적 미덕이기는 해도 무기력하고 따분한 기준이 되어버린 지 오래이다.

진행 및 조건

60장 그래픽 카드 ···▸ STEP 1 [15개 형태(4×4)] ···▸ STEP 2 [5개 형태] ···▸
STEP 3 [3 크로핑] ···▸ STEP 4 [3 패턴] ···▸ STEP 5 [1 패턴]

	60장 그래픽 카드 ···▸ 15개 형태(4×4)
STEP 1	• 크기, 모양, 위치, 굵기 등이 서로 다른 그림이 그려진 60장의 카드를 4장씩 조합해 모두 15개의 새로운 형태를 구한다. 이때 60장의 카드는 어느 하나 남아도 안 되고 중복되어도 안 된다.
STEP 2	5개 형태
	• 15개의 형태에서 우수한 5개를 고른다.
STEP 3	3 크로핑
	• 5개의 도형을 크로핑하고 우수한 3개를 고른다. 이때 크로핑에서 강력한 조형성과 시각적 에너지가 느껴져야 한다.
STEP 4	3 패턴
	• 3개의 크로핑을 이용해 각각 패턴을 만들고 색을 적용한다.
STEP 5	1 패턴
	• 3개의 패턴 중 가장 우수한 것을 골라 가로형으로 전개한다.

문제 해결

• 4장으로 이루어진 또 하나의 큰 사각형은 조형적으로 우수한 리듬감과 공간감 그리고 동적 활력이 드러나야 한다.
• 크로핑을 위해서는 회전도 가능하다.

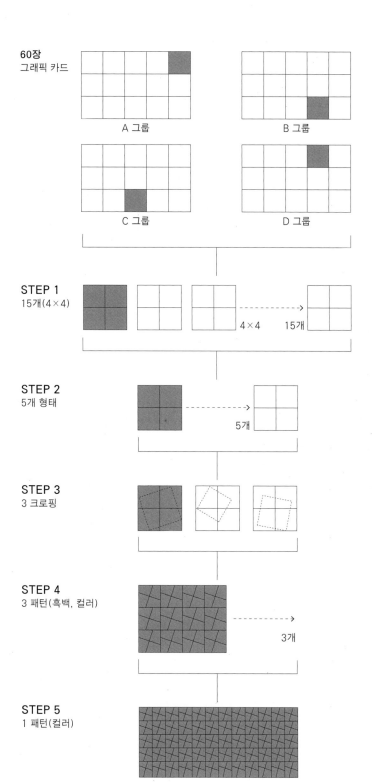

60장 그래픽 카드

A 그룹 B 그룹 C 그룹 D 그룹

STEP 1
15개(4×4)
4×4 15개

STEP 2
5개 형태
5개

STEP 3
3 크로핑

STEP 4
3 패턴(흑백, 컬러)
3개

STEP 5
1 패턴(컬러)

2.110 실습 과제의 진행 단계

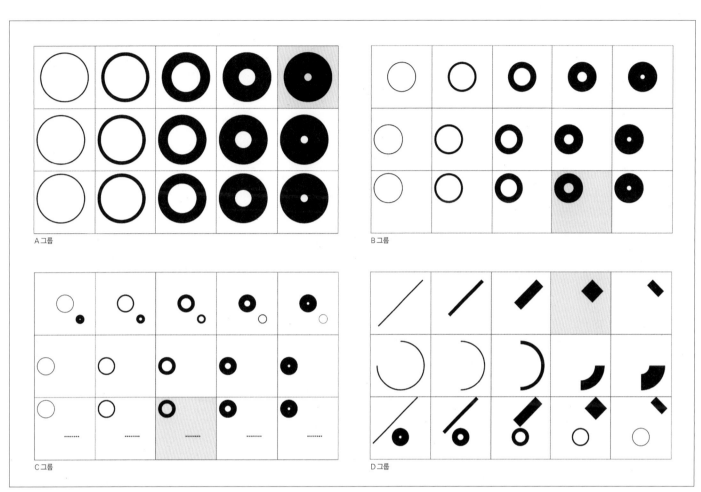

A 그룹

B 그룹

C 그룹

D 그룹

2.111 실습자에게 제공하는 60장의 카드

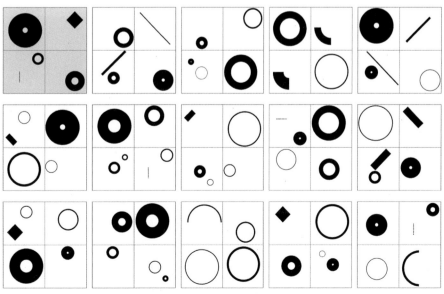

2.112 60장의 카드로 15개의 조합을 만든 결과(STEP 1)

STEP 1 60장 카드 → 15개 형태

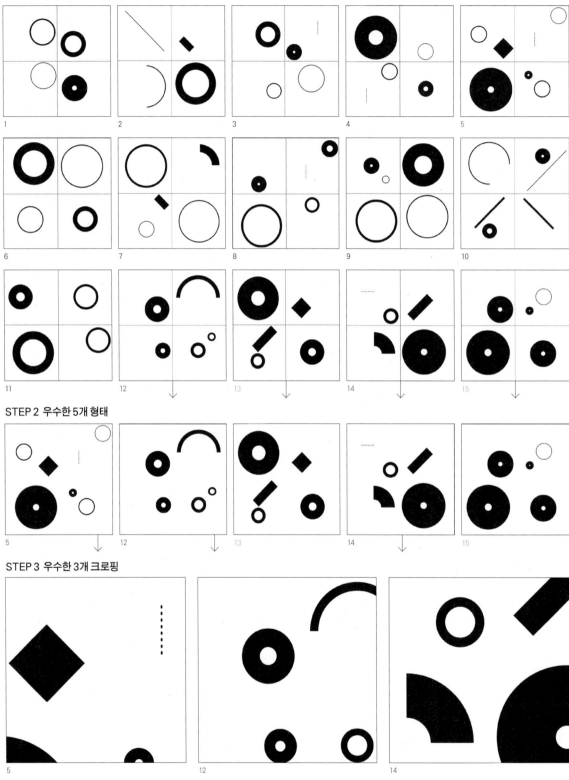

STEP 2 우수한 5개 형태

STEP 3 우수한 3개 크로핑

2.113 실습 과정(STEP 1-3)

STEP 4 흑백 3 패턴

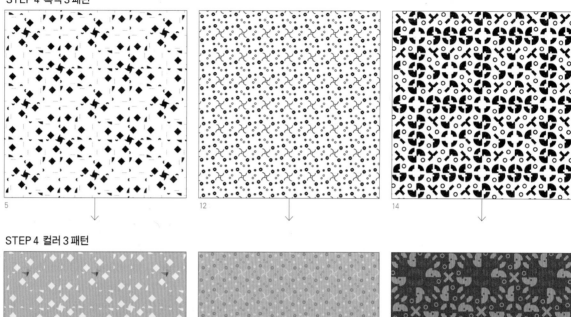

5

12

14

STEP 4 컬러 3 패턴

5

12

14

STEP 5 우수한 컬러 패턴

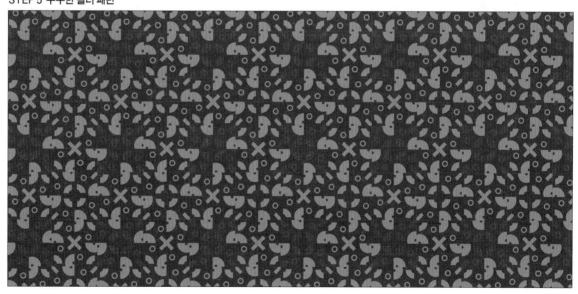

2.114 실습 과정(STEP 4-5)

B3 유닛과 모듈

유닛과 모듈(unit & module)은 하나의 최소 단위가 평면상에서 좌우 사방으로 전개됨에 따라 새로운 형태를 생성하고 그렇게 탄생한 형상이 또다시 육면체 위에 전개되는 일련의 작업이다.

그리드를 사용해 형태를 추출하는 방법은 경제적이고 기능적이다. 그리드가 복잡할수록 이미지는 더욱 세밀하고 정교해진다.

여기서 우리는 세포처럼 작은 단위가 변화와 반복이라는 '증식'을 통해 평면과 공간에서 전개되는 과정을 학습한다. 즉 개체와 전체의 관계, 형태와 반형태, 색과 톤의 작용, 조직적 관계를 익힌다.

진행 및 조건

그리드와 유닛

STEP 1
- 약 5cm 정사각형에 기하학적인 곡선이나 직선으로 그리드를 제작한다.
- 그리드에서 임의의 선분을 선택해 유닛 양화(positive)를 만든다.
- 유닛을 음화(negative)로 만든다.
- 같은 크기의 흰색과 검은색 정사각형을 만든다.
- 이상의 네 가지 정사각형을 여러 장 복사해 모두 딱지처럼 자른다.

유닛 전개

STEP 2
- 준비한 네 가지 도형을 20×20cm 정사각형 안에서 '좋은 형태'가 등장하도록 이리저리 배치한다. 회전도 가능하다. 형태와 바탕의 관계를 눈여겨보며 최고의 긴장감과 활력을 탄생시킨다.

육면체 전개

STEP 3
- 정육면체를 제작하고, 앞에서 얻은 결과물 6개를 표면에 붙인다. 이때 각 면에 드러나는 새로운 형태감을 감지한다.

문제 해결

- 여러 가지 그리드를 생각해본다.
- 비대칭을 지향하고 대범한 흰 면(또는 검정 면)을 남긴다.

2.115 다양한 방식의 그리드

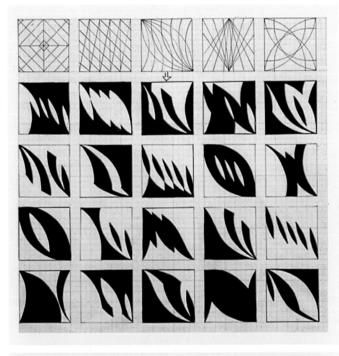

2.116 모눈종이에 그리드를 그리고 그로부터 유닛을 추출하는 과정(위)
STEP 1의 결과 (아래)

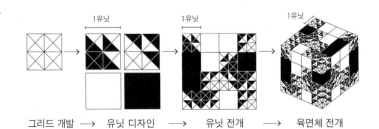

그리드 개발 → 유닛 디자인 → 유닛 전개 → 육면체 전개

2.117 실습 과제의 진행 단계

STEP 1 그리드와 유닛

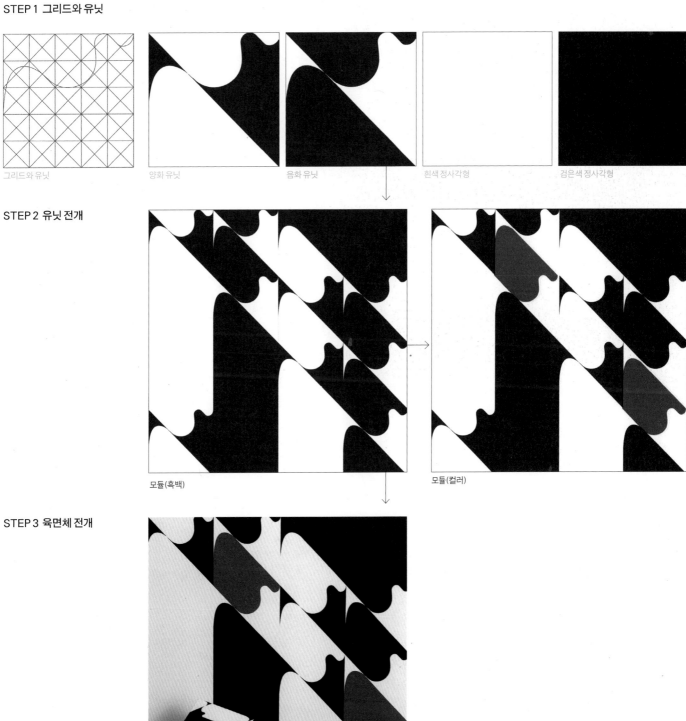

그리드와 유닛 양화 유닛 음화 유닛 흰색 정사각형 검은색 정사각형

STEP 2 유닛 전개

모듈(흑백) 모듈(컬러)

STEP 3 육면체 전개

2.118 실습 과정(STEP 1-3)

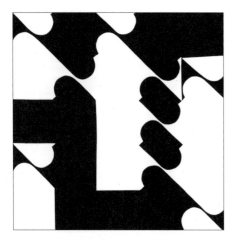

2.119

2.120

2.121

2.122

2.123

2.124

2.125

2.126

2.127

2.128

2.129

2.130

2.131

2.132

2.133

2.134

2.135

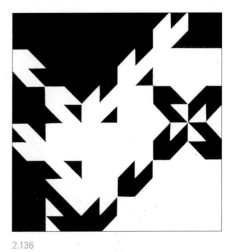

2.136

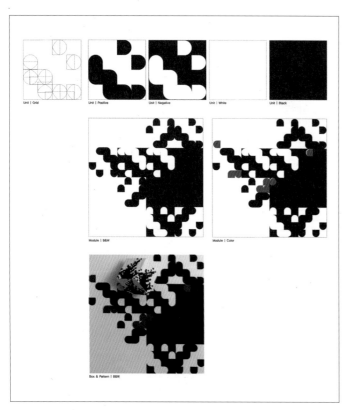

2.137 프로젝트 완성작

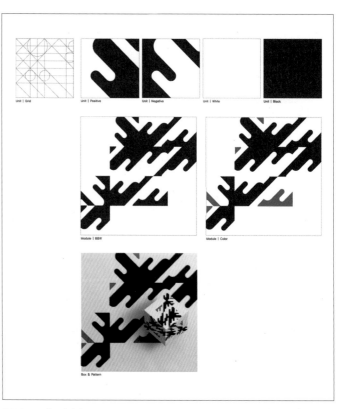

2.138 프로젝트 완성작

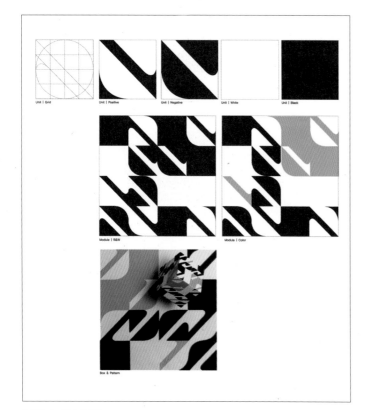

2.139 프로젝트 완성작

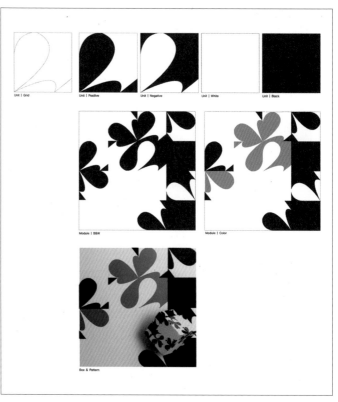

2.140 프로젝트 완성작

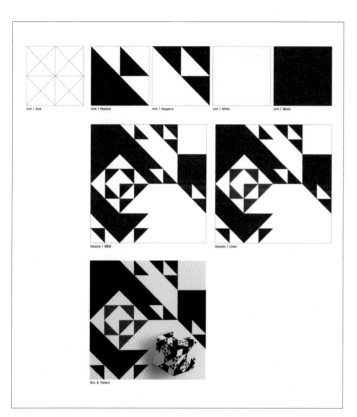

2.141 프로젝트 완성작

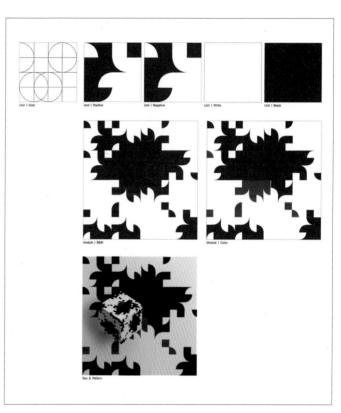

2.142 프로젝트 완성작

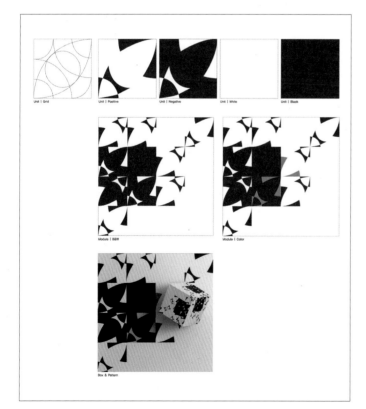

2.143 프로젝트 완성작

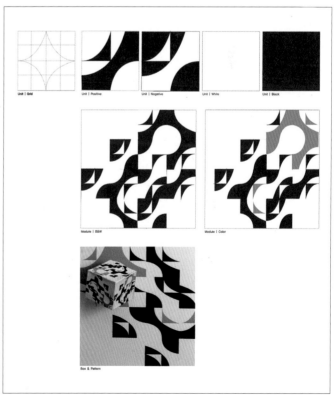

2.144 프로젝트 완성작

B4 기하학적 착시

형에 관련해 착시라는 용어는 형에 비현실적인 시각적 단서나 오해가 담긴 것을 말한다. 착시형은 인식할 때 사실이 있는 그대로 전달되지 않는다. 착시는 표면에 역동적인 시각적 차원을 만든다.

형의 착시에는 여러 종류가 있지만 여기서는 기하학적 착시(geometric illusion)만을 논한다. 기하학적 착시는 물리적으로 잘못 해석되는 크기, 형태, 방향 등에 기인한다.

다음에 소개하는 착시 관련 용어 아홉 가지를 살펴보고 실습을 진행한다.

진행 및 조건

그리드 격자망, 유닛, 기하학적 착시 도형

STEP 1
- 정사각형을 규칙적으로 분할해 격자망을 만든다. 정사각형은 가로세로 각기 6등분을 권장하지만 3-5등분도 가능하다.
- 격자망에서 유닛을 만들고 그 유닛의 반복 구조를 결정한다. 이후 반복 구조에 따른 패턴을 완성한다.

착시 도형 포스터

STEP 2
- 착시 도형 패턴에서 포스터의 이미지가 될 영역을 발췌한다.
- 포스터 이미지의 크기, 위치, 색상, 선 굵기나 종류, 투명도 등을 결정한다.
- 포스터에 텍스트를 배치한다. 텍스트의 타이포그래피는 이미지와 유기적 관계를 고려한다.

문제 해결

- 포스터에서 텍스트는 지면에 공간감을 강화하도록 배치한다.
- 다이내믹한 '동적 공간감'을 추구한다.
- 2차원적 표면이 역동적으로 약동하는 관계를 추구한다.
- 색은 차원의 위장, 표면의 진동을 강조할 수 있도록 한다.

2.145 유닛의 다양한 반복 구조

형(figure)
사물, 형, 형태, 이미지의 윤곽이나 외곽

형(shape)
형, 형태, 사물의 윤곽선

형태(form)
사물이나 건물 등의 구조와 모양

바탕(ground)
우세한 형태가 없이 형태의 뒤에 있는 것

반전(reversal)
움직임을 반대로 일으키는 변화

위장(camouflage)
형이나 형태의 시각적 감소 (숨김, 은닉)

불가능한 형(impossible figure)
공간적 해석에서 갈등을 유발하는 상반된 내용을 포함한 형

묻힌 형(embedded figure)
바탕과 형태가 구분하기 어렵게 뒤섞인 형

동요하는 형(fluctuating figure)
두 개 이상의 우세한 형을 포함해 관찰자에게 이것에서 저것으로 잦은 시각적 전환을 유도하는 형

2.146 실습 결과(STEP 1)

2.147 실습 결과(STEP 1)

2.148 실습 결과(STEP 1)

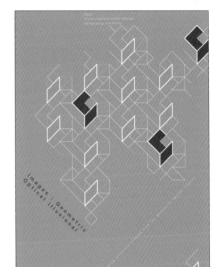

2.149 실습 결과(STEP 2)

2.150 실습 결과(STEP 2)

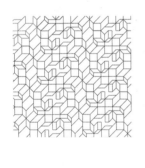

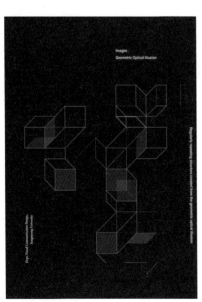

2.151 실습 결과(STEP 2)

2.152 실습 결과(STEP 2)

2.153 실습 결과(STEP 2)

2.154 실습 결과(STEP 2)

2.155 실습 결과(STEP 2)

2.156 실습 결과(STEP 2)

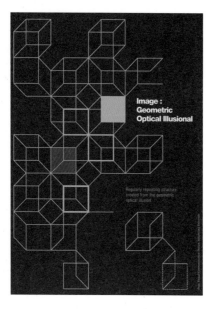

2.157 실습 결과(STEP 2)

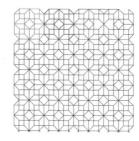
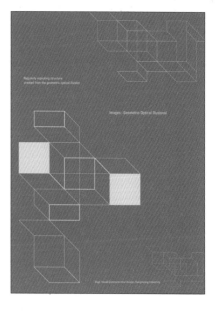

2.158 실습 결과(STEP 2)

2.159 실습 결과(STEP 2)

2.160 실습 결과(STEP 2)

R e g u l a r l y
repeating structure created
from the geometric optical illusion.

Images : Geometric Optical Illusional

Dept. Visual Communication

Design,

Sangmyung

University

B5 디자인을 부수자!

디지털 시대의 도래와 함께 유행한 해체주의는 보는 사람이 메시지를 해독하지 못하도록 모든 정보를 풀어헤쳐 놓았다. 세상에 존재하는 복잡한 구조들을 해체주의 입장에서 분석해보면 오히려 지극히 단순한 조형임을 알 수 있다.

전체에서 세부 요소들은 마치 보이지 않는 질문과 응답을 수없이 주고받는 것처럼 끊임없이 긴장과 이완을 계속한다. 이러한 결과는 디자인 교육을 통해 지속해서 추구하는 '절대 가치'이다.

그러나 이 과제는 그 절대 가치를 외면하고 새로운 입장의 시각적 경험을 하고자 한다. 이 과제에서는 해체된 요소들이 더는 어떤 에너지(인력 또는 척력)를 갖지 않는, 즉 시각적 질문과 응답의 긴장 관계가 존재하지 않는 '무긴장의 균질한 상태'를 만든다. 이 과제는 '조형이라는 강박관념'으로부터 탈출함으로써 역설적으로 진정한 조형을 탐구한다.

진행 및 조건

- 주제: 오선지, 지도, 전기회로, 일기예보, 다이어그램, 눈금자,
 은하계, 지하철 노선도 등
- 복사기나 스캐너로 주제 이미지를 확대·축소한다.
- 해체: 확대·축소된 이미지를 해체한다. 이때 가능하면 독특하고 다양한
 형상들로 해체한다. 즉 다양한 크기, 길이, 실루엣 등으로 해체한다.
- 배치: 해체된 요소들을 화지 위에 '균질해지도록' 이리저리 배치한다.
 세부 요소를 남김없이 분해해 모두 사용해야 하며 중복도 안 된다.
 균질하다는 것은 모든 요소 간에 서로 미치는 시각적 힘이 작용하지 않아
 시각적 계급 구조(지배와 종속의 원리)가 작용하지 않는 상태이다. 또한
 화면에서 어떤 요소가 강조되거나 약화해도 안 된다.
- 모든 배치가 결정되면 흑백으로 제작하고 나서 최소한의 색상을 부여한다.

STEP 1	• 주제 선정
STEP 2	• 흑백 작업
STEP 3	• 컬러 작업

문제 해결

- 다양한 형상으로 분해하는 것이 바람직하다.
- 배치는 무긴장, 무역학, 무중력을 지향한다.

2.162 일기예보도

2.163 드로잉

2.164 전기회로

2.165 악보

2.166 천체도

2.167 전기회로

2.168 수학 방정식

$$=\pi\left[\frac{1}{3}y^3-\frac{1}{5}y^5\right]_0^1=\frac{2}{15}\pi$$
$$=\pi\int_0^1(y^2-y^4)\,dy$$

2.169 드로잉

2.170 플라스틱 자

2.171 악보

2.172 그래픽 작품

B6 시각적 시퀀스

AAA·AAB·ABB·BBB. 시퀀스(sequence)는 어떤 하나의 이미지로부터 또 다른 이미지로 옮겨가는 것을 말하는데 이것이 디자인에서 점이에 해당한다. 점이는 최초 이미지의 시각적 특징이 점차 사라지며 다음 이미지가 서서히 나타나 완성된다. 물론 중간 단계는 양쪽의 특징을 함께 공유한다.

시퀀스의 연속 서술 구조는 효과가 확실한 스토리텔링이다. 시퀀스를 기반으로 하는 스토리텔링의 역사적인 예는 서기 113년 로마의 트라야누스 대제의 원주에 새겨진 부조가 있으며, 동서양을 막론하고 고대 문명 이후 건축물이나 기념비 등에서 종종 찾아볼 수 있다.

진행 및 조건

- 의미나 형태적 유사성이 있는 임의의 두 가지 주제
- 좌우 총 5단계

문제 해결

- 좌우에 놓이는 형태는 간결한 것이 바람직하다.
- 시각적 간극이 균등하도록 시퀀스를 진행한다.

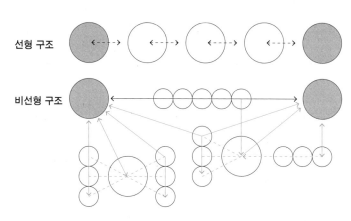

선형 구조

비선형 구조

2.174 서술 구조에서 선형과 비선형의 구조

시퀀스란

시퀀스란 연속, 관련을 뜻하는 말이다. 영상의 특정 상황을 시작부터 끝까지 묘사하는 구분이기도 하다. 시퀀스는 주로 영화에서 몇 개의 신(scene)을 모아서 이루는 단위이다. 가령 영화 하나가 여러 개의 에피소드로 구성된다고 할 때, 그 에피소드들이 곧 '시퀀스'이다.

이때 신은 하나 이상의 쇼트(shot)가 모인 장면이다. 다시 말해 쇼트가 신을 이루고 신이 시퀀스를 이룬다. 시퀀스는 뚜렷한 시작, 중간, 결말이 있고 완전히 독립적 기능을 하면서 대개 극적 절정의 유형으로 마무리된다.

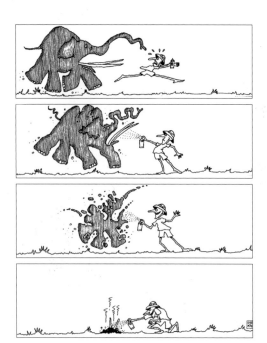

2.173 실습 사례
론 오버마이어(Ron Overmyer) 작.

REDR GER DER ED NGREEN

2.175 실습 사례
단어 'RED'와 'GREEN'이 연속적으로 변이된다.

2.176

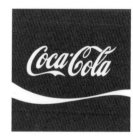

2.177

2.178

2.179

2.180

2.181

Mac

Microsoft

2.182

2.183

2.184

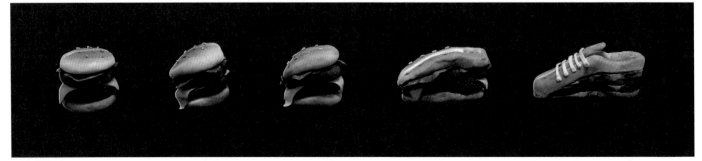

2.185

2.186

2.187

2.188

2.189

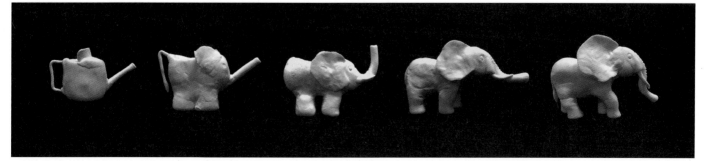

2.190

B7 대립적 형태

어느 둘이 서로 대립적이라면 이들은 각기 양극단에 위치함을 의미한다. 그렇다면 이를 시각적으로 투영한 결과 또한 서로 극단적으로 다를 것이다.

이 과제는 한 쌍의 대립적 의미를 시각적 형태로 나타내 이들의 극단적 차이를 조성하고 비교하는 실험이다.

진행 및 조건

- 주제: 대립적 관계의 두 형용사(의태어, 의성어 금지)
- 점, 선, 면 등을 사용해 형용사의 의미를 형태로 해석·표현한다.
 사실적 이미지나 물체 사용은 금지한다.
- 디자인에서 구사할 수 있는 모든 방법을 동원한다.

STEP 1	• 흑백
STEP 2	• 컬러

무식한 지적인

2.191 프로젝트 완성작

문제 해결

- 대립적이지만 한 쌍이다. 그러므로 시각적으로 서로가 다르지만
 또 같아야 한다.
- 질감을 느끼고 이를 적용한다.

형태와 형식

디자인의 형태를 논할 때 흔히 길다/짧다, 크다/작다, 밝다/어둡다 등 외양에 관심을 기울인다. 그러나 디자인 형태가 탄생하는 과정에서는 양적인 것과 더불어 질적인 것이 더욱 디자인의 수준을 가늠하게 한다.

디자인에서 양적인 것이란 '형태'를 말하고 질적인 것이란 '형식' 또는 '형질'을 말한다. 형식, 즉 '형태들에 내재하는 속성'이야말로 디자인의 내면과 품격을 탄생시키는 중요한 가치이다.

2.192

예민한

둔한

2.193

열성적인

의기소침한

2.194

내성적인

외향적인

2.195

보수적인

개방적인

2.196

여유로운

긴장된

2.197

절망적인

희망적인

2.198

불편한

편안한

2.199

불길한

안전한

2.200

억압된

자유로운

2.201

수세적인

공격적인

2.202

퇴폐적인

건강한

2.203

남성적인

여성적인

2.204

분주한

한가한

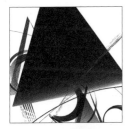

2.205

날렵한

게으른

2.206

무식한

지적인

B8 16 people: 도형

이 과제는 디자인 콘셉트에 대한 실험이다. 극히 단순한 형태일지라도 복잡하고 난해한 의미를 쉽고 직관적으로 표현할 수 있다.

하나의 기본형을 변형해, 특정한 범주 안의 소주제들을 시각적으로 각기 다르게 표현한다.

진행 및 조건

- 기본형: 크기 12×12cm, 가로세로가 규칙적으로 4등분,
 선 굵기 6포인트, 검은색 선
- 하나의 대주제를 설정하고 대주제에 포함할 수 있는
 16개의 소주제를 결정한다.
- 기본형을 16개 소주제의 의미가 표현되도록 변형한다.

문제 해결

- 변형은 항상 기본형으로부터 출발한다. 그러므로 기본형의
 시각적 속성을 충분히 이해한 뒤 변형한다.
- 지나친 변형은 바람직하지 못하다. 가능하면 최소한의 변형으로
 큰 결과를 얻도록 노력한다.
- 기본형은 선이지만 필요에 따라 면이 될 수도 있고 입체가 될 수도 있다.

2.207 사람들의 술버릇

어지러운	큰 소리로 말하는	필름이 끊긴	슬피 우는
얼굴이 빨개지는	비틀거리는	잠자는	말이 꼬이는
안 취한 척하는	혼자 말하는	스킨십하는	노상 방뇨하는
토하는	험한 말하는	드러눕는	펀치를 날리는

기본형

16 people	감정, 직업, 외모, 성품, 심리, 음성, 습관, 연령, 버릇 등
16 events	축제, 전쟁, 종교, 사상, 재앙, 고대사, 근대사, 흥망사, 절기 등
16 things	소설, 영화, 노래, 스포츠, 도시, 자연법칙, 고대국가 등

형태 변형 인자

선은 직선/곡선, 굵은 선/가는 선, 수직선/수평선, 기하학선/자유선, 실선/점선, 윤곽이 분명한 선/윤곽이 분명하지 않은 선, 단선/복선, 곧은 선/구불거리는 선, 짧은 선/긴 선, 채워진 선/속이 빈 선 등의 표현이 가능하다.

또 간격, 크기, 굵기, 수량, 색, 명암, 질감, 투명도, 방향, 정렬, 윤곽의 선명도, 대칭, 회전, 반복, 생략, 생성/사라짐, 진출/후퇴, 형/바탕, 그림자 효과 등을 고려한다.

신정

삼일절

식목일

석가탄신일

어린이날

어버이날

스승의 날

개교기념일

현충일

제헌절

광복절

법의 날

국군의 날

개천절

한글날

크리스마스

2.208 우리나라의 기념일

콜럼버스 　뉴턴 　히틀러 　라이트 형제
마오쩌둥 　베토벤 　링컨 　나이팅게일
잔다르크 　판관 포청천 　애덤 스미스 　피카소
허블 　헬렌 켈러 　디즈니 　자크 쿠스토

2.209 유명한 위인들

애교 있는 　욕을 하는 　직설적인 　또박또박한
조용한 　한 말 또 하기 　혼자 딴소리 　거짓말하는
횡설수설하는 　퉁명스러운 　더듬더듬한 　부드러운
말끝 흐리는 　비꼬는 　과묵한 　차가운

2.210 사람들의 말버릇

우울증 　 허리디스크 　 스마일 증후군 　 심장마비
골다공증 　 치매 　 자폐증 　 백내장
간질 　 폐암 　 공황장애 　 메니에르병
협심증 　 조현병 　 불면증 　 요실금

2.211 사람들의 질병

어장 관리 　 양다리 　 스토커 　 오래된 연애
온라인 연애 　 장거리 연애 　 은밀한 연애 　 올나이트
맞선 　 집착하는 　 국제 연애 　 권태기
짝사랑 　 동성애 　 플라토닉 　 올인하는

2.212 사람들의 사랑 방식

자연사　　압사　　괴사　　타살
질식사　　감전사　　자살　　쇼크사
추락사　　병사　　암살　　순사
요절　　과로사　　안락사　　분사

2.213 사람들의 죽음

과거　　현재　　미래　　정치
외교　　문화　　혼란　　군사
지역감정　인구　　희망 사항　경제
공해　　종교　　교통　　서울

2.214 우리나라의 사회상

유유상종하는 모태 솔로 밀고 당기는 움트는 사랑
뜨거운 사랑 불안한 사랑 움직이는 사랑 겁 많은 사랑
우울한 사랑 평정심 잃은 답답한 사랑 부서진 믿음
뒤틀린 마음 복잡한 마음 허탈한 마음 잊힌 사랑

2.215 사람들의 연애

목사 판사 철학가 음악가
심리학자 군인 등산가 호스티스
재단사 화가 소설가 무용가
바둑 기사 시각 디자이너 패션 디자이너 화가

2.216 사람들의 직업

B9 16 people: 사물

이 과제는 디자인 콘셉트에 대한 실험이다. 극히 단순한 형태로도 복잡하고 난해한 의미를 쉽고 직관적으로 표현할 수 있다.

하나의 기본형을 변형해, 특정한 범주 안의 소주제들을 시각적으로 각기 다르게 표현한다.

진행 및 조건

- 기본형: 각설탕, 종이·냅킨, 식빵, 과자, 튜브(치약, 로션, 케첩, 물감), 면 솜, 거즈, 반창고·밴드, 밀가루, 쌀·잡곡, 씨앗, 포스트잇, 천·리본 등 형태 변형이 손쉬운 것들

- 하나의 대주제를 설정한 다음, 대주제에 포함될 수 있는 16개 소주제를 결정한다.
- 기본형을 16개 소주제의 의미가 표현되도록 변형한다.

문제 해결

- 변형은 항상 기본형으로부터 출발한다. 그러므로 기본형의 시각적 속성을 충분히 이해하고 변형한다.
- 지나친 변형은 바람직하지 않다. 가능하면 최소한의 변형으로 큰 결과를 얻도록 노력한다.

우는	잠자는	했던 말 또 하는
스킨십하는	계속 마시는	사라지는
옷 벗는	싸움하는	군기 잡는
술값 계산하는	돌아다니는	노상 방뇨하는
혀 짧은	헛소리하는	구토하는

2.217 사람들의 술버릇

기본형

빨간 망토

청개구리

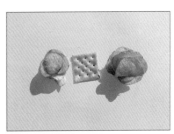

이상한 나라의 앨리스

잭과 콩나무

세 가지 유물

옹고집전

아기 돼지 삼 형제

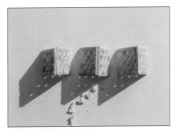

헨젤과 그레텔

왕자와 거지

흥부와 놀부

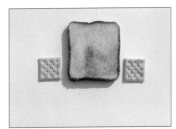

걸리버 여행기

엄지 공주

백설공주와 일곱 난쟁이

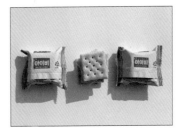

벌거벗은 임금님

미녀와 야수

2.218 유명한 동화

기본형
원시미술
이집트 미술
그리스 미술

초현실주의
바로크 미술
로코코 미술
고전주의

파리파
낭만주의
자연주의
인상주의

팝아트
후기인상주의
야수파
입체파

2.219 미술 사조

기본형
한국 서울등축제
한국 서울불꽃축제
한국 보령머드축제

독일 뮌헨맥주축제
대구 섬유축제
일본 후지록축제
한국 광양매화축제

네덜란드 치즈축제
일본 삿포로눈축제
몽골 나담축제
스페인 토마토축제

영국 노팅힐축제
스페인 발렌시아불축제
태국 송끄란물축제
영국 에든버러타투축제

2.220 세계의 축제

기본형

잘난 척하는

따라다니는

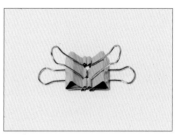
뽀뽀하는

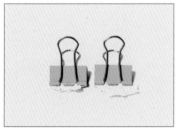
안주를 많이 먹는

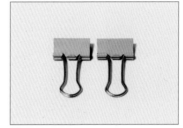
우는

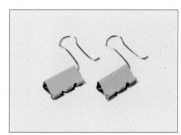
노래를 부르는

옷을 벗는

애교를 부리는

사라지는

영어를 하는

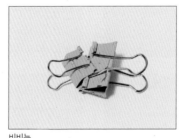
비비는

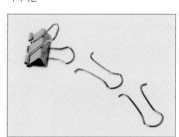
노상 방뇨하는

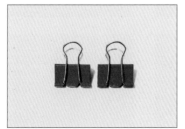
얼굴이 빨개지는

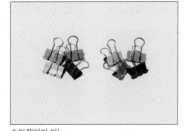
수다쟁이가 되는

다른 성격이 되는

2.221 사람들의 술버릇

기본형
키다리 아저씨
오발탄
지킬 박사와 하이드

벤자민 버튼의 시간은
거꾸로 간다
트와일라잇
젊은 베르테르의 슬픔
안네의 일기

기억의 들꽃
부활
난장이가 쏘아올린 작은 공
상실의 시대

쥐라기 공원
그리고 아무도 없었다
변신
벌거벗은 임금님

2.222 유명한 소설

기본형
주홍글씨
엄마를 부탁해
천사들의 제국

피터 팬
파라다이스
박쥐
의좋은 형제

노트르담의 꼽추
사랑의 학교
아기 돼지 삼 형제
레미제라블

키다리 아저씨
피노키오
임금님 귀는 당나귀 귀
광장

2.223 유명한 소설

기본형

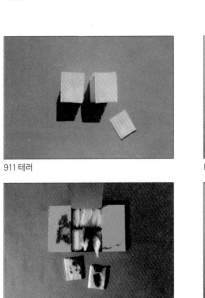

911 테러

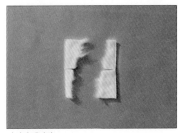

대구 지하철 참사

아이티 대지진

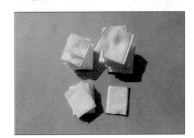

최초 달 착륙

IMF 경제 위기

리비아 사태

6·25 전쟁

이라크 전쟁

아덴만 여명 작전

후쿠시마 원전 사고

북한 도발

구제역

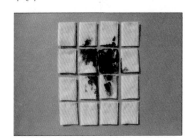

신종 플루

베를린장벽 붕괴

세계 금융 위기

2.224 유명한 사건

B10 그래픽 매트릭스

창의적인 심벌마크는 과연 어떻게 만드는 것일까? 이 과제는 심벌마크 디자인의 상징성을 이해하기 위한 기초 과정이다. 심벌마크는 대개 다중의 메시지를 하나의 형태 안에 함축한다. 심벌마크는 몇 가지 비유적 형태가 교묘히 결합한 결과물이다. 이를 위해 이 과제는 멘델(Gregor Johann Mendel)의 유전법칙 원리를 참고했다.

이 과제의 진행에는 다음과 같은 이해가 필요하다. ① 심벌 구성 요소(소스)들의 형태 속성 파악 ② 디자인 관련 이론: 형과 바탕의 원리, 시각적 착시, 모호한 형 또는 불가능한 형, 게슈탈트 시지각 원리, 네거티브 공간 등에 관한 이해 ③ 형태의 시선 포획력, 시각적 에너지, 형태적 개성에 대한 이해.

진행 및 조건

- 매트릭스의 X축과 Y축에 있는 도형들을 각각 x1+y1, x1+y2, x1+y3과 같이 하나로 결합한다.

문제 해결

- X축과 Y축의 도형을 결합한다는 것은 마치 투명한 필름을 무작정 겹친 것과 같은 상태가 아니라 '우수한' 시각적 형질만 결합하는 것을 말한다.
- 물리적 결합이 아니라 화학적 결합이 되도록 노력한다. 여전히 낱개로 보이는 것이 아니라 전체 속에 잘 스며들어 '전체의 한 부분'으로 보이는 상태를 말한다.

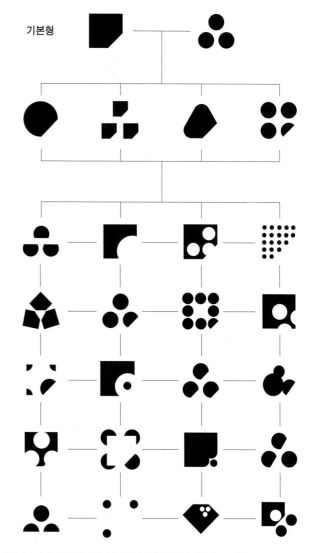

2.225 실습의 이해를 돕기 위해 '멘델의 유전법칙'을 '시각 유전법칙'으로 재해석한 예제
시각적 유전법칙은 형의 우수성과 조형성 그리고 전달하고자 하는 메시지가 담길 수 있다면 무한대의 유전적 생성이 가능하다.

멘델의 유전법칙

1865년에 발표된 멘델의 법칙 중, '우열의 법칙'이 있다. 우열의 법칙은 서로 대립하는 형질인 우성 형질과 열성 형질이 있을 때 우성 형질만 드러난다는 법칙이다. 동그란 완두콩과 주름진 완두콩을 교배하면 나오는 잡종 제1대는 모두 동그란 완두콩이 된다. 이는 동그란 완두콩은 우성 형질이고 주름진 완두콩은 열성 형질이기 때문에 동그란 완두콩의 형질만 드러나는 것이다. 이전까지 생각했던 유전은 두 형질이 섞여 중간 형태가 나타난다는 것이었는데 멘델은 그러한 발상이 틀렸고 하나의 형질이 다른 형질을 압도한다는 사실을 밝혀냈다.

2.226 제공된 매트릭스에서 실습을 진행하는 요령

2.231 프로젝트 완성작

2.232 프로젝트 완성작

187

B11 형태 증식 틀

우수한 형태가 탄생하는 과정에는 어떤 지식이 동원되는 것일까? 또한 형태는 어떤 기준으로 선별하는 것일까? 이 과제는 특별한 방법으로 이러한 궁금증의 해법을 소개한다.

그러나 이 방법이 결코 완벽하거나 모든 것을 해결할 수는 없다는 점을 기억해야 한다. 이 방법은 단지 창조적 활동을 안내하는 지침일 뿐이다. 그래도 이 방법을 잘 활용하면 기대하는 성과에 쉽게 근접할 수 있다.

틀의 구조: 이 틀은 기본형이 중앙으로부터 사방으로 증식되어 나간다. 학습자는 틀에 적힌 키워드를 기본형에 적용하며 지속해서 파생시킨다. 대각선 방향에도 키워드가 존재하는데 이 또한 같은 방법으로 진행한다. 실제 작업 과정에서는 키워드들이 다소 유동적이며 가감하거나 수정할 수 있다. 틀의 증식 방향은 수직 수평으로 네 방향, 대각선으로 네 방향, 모두 8개 방향이다.

진행 및 조건

- **기본형:** 먼저 긴 여정을 함께할 자신만의 기본형을 만든다. 비교적 단순한 형태가 좋다. 선이어도 좋고 면이어도 좋다. 그러나 기본형은 비례감이 있고 규칙적이고 질서 있고 대칭적이고 존재감이 뚜렷한 것이 바람직하다. 기본형이 단순할수록 다양한 변형을 얻을 수 있다.
- **모델 설계:** 중심에서 외곽으로 진행되는 증식 틀을 이해하고 여덟 가지 방향의 키워드들을 숙지한다. 그러나 키워드를 스스로 변경할 수 있다.
- **형태 증식:** 틀의 중앙에 기본형을 놓고 편차를 조절하며 지속적인 증식을 진행한다.
- **가지 추가:** 진행하다 보면 어떤 방향은 막힘없이 이어지지만 어떤 방향은 진행이 막힐 수도 있다. 또 어떤 방향은 가지가 무성하지만 어떤 방향은 가지가 앙상할 수도 있다. 앙상한 가지를 찾아 증식한다.

2.233 아이 메이드 페이스(imadeface) 앱의 초기 화면
미리 세팅해놓은 몇 가지 얼굴, 눈, 코, 입, 귀, 머리, 안경 등을
조합해 누군가의 얼굴을 만드는 앱이다.

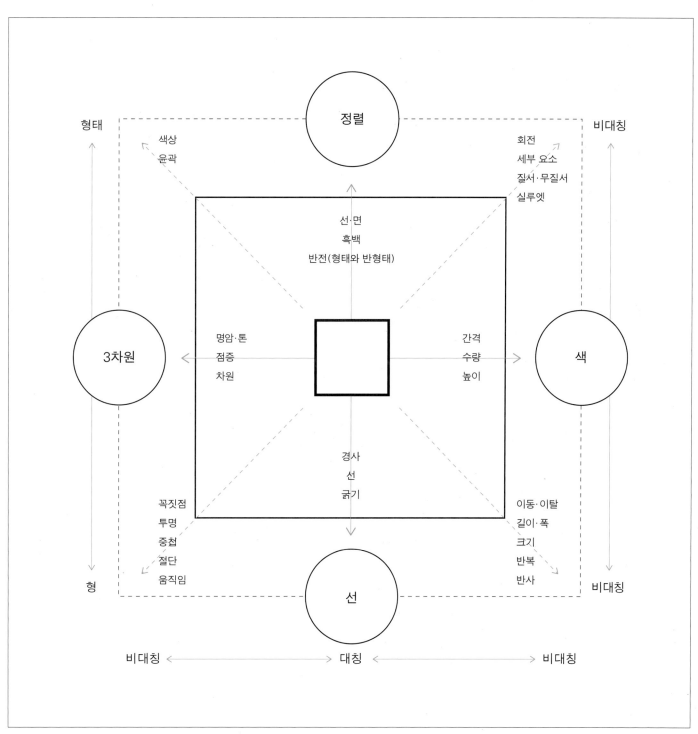

2.234 실습 진행을 위한 키워드 전개

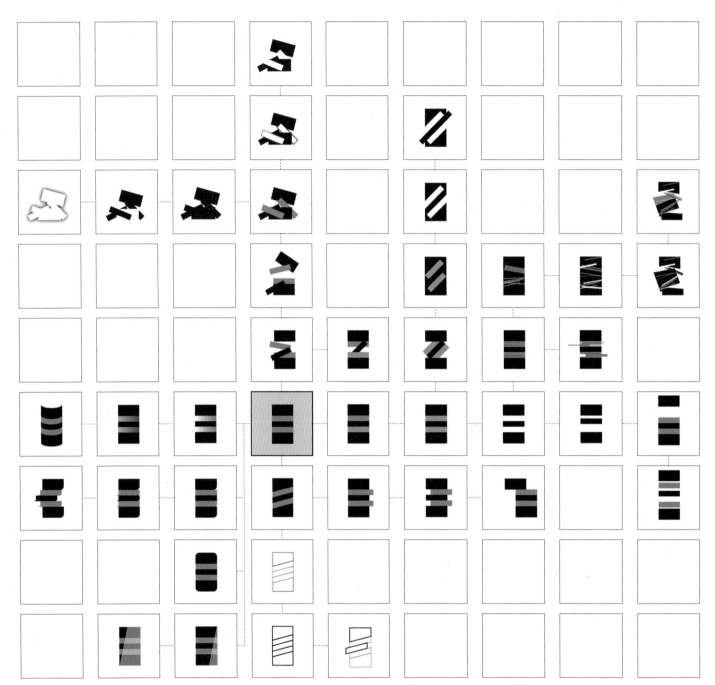

2.235 프로젝트 완성작

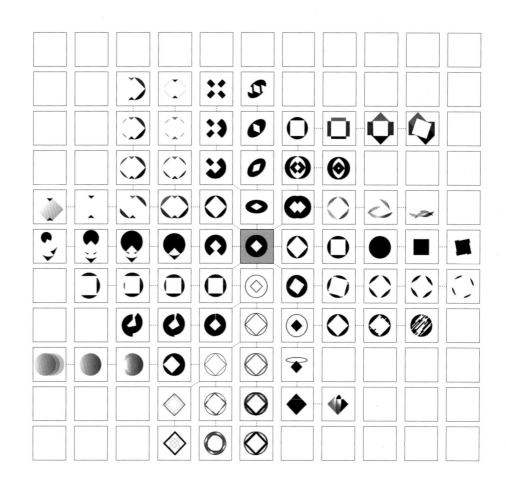

2.236 프로젝트 완성작

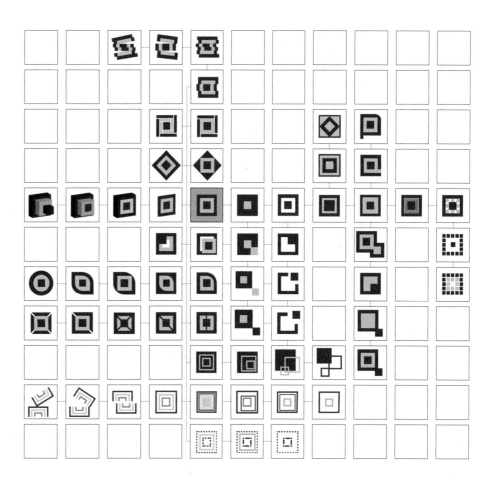

2.237 프로젝트 완성작

B12 내 삶의 기록

삶을 살면서 누구에게나 큰 의미가 담긴 일이나 사건이 있게 마련이다. 대개 일상 속에서 쉽게 만나기 어려운 상황이지만 오히려 어떤 경우에는 자주 발생하는 사소한 것일 수도 있다. 그것은 자신의 내면을 괴롭히는 부끄러운 기억이나 자랑스러운 기억일 수도 있고 큰 행운일 수도 있으며 교훈이 담길 수도 있는 등 개인의 입장에 따라 다양하다.

이 과제는 자신이 경험한 지극히 개인적인 사건이나 상황의 전모를 시간의 흐름에 따라 시각적 아이콘으로 나열하는 것이다. 이 아이콘들은 에세이의 내용을 반영하는 사물이나 기호, 부호 등 어떠한 형상이라도 좋다. 모든 아이콘은 그래픽 방식을 권장하는데 일관성 있게 같은 방법과 형식을 취해야 한다.

진행 및 조건

- 주제: 자신의 삶에서 큰 의미가 있는 역사적인 일이나 사건

STEP 1	• 에세이 작성: 사고의 흐름이나 감정의 변화, 환경이나 날씨 등의 변화에 대해서도 기록한다.
STEP 2	• 에세이 내용 분해: 30개의 마디
STEP 3	• 30마디 각각의 디자인 소스 선정
STEP 4	• 에세이를 반영하는 스케치
STEP 5	• 컴퓨터 드로잉

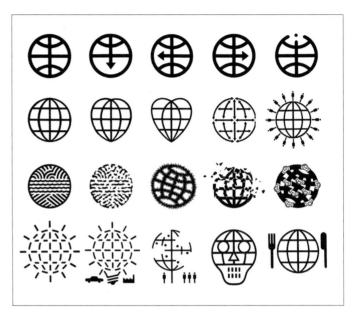

2.238 픽토그램을 이용한 그래픽
오타 유키오(太田幸夫) 작.

2.239 픽토그램
오타 유키오 작.

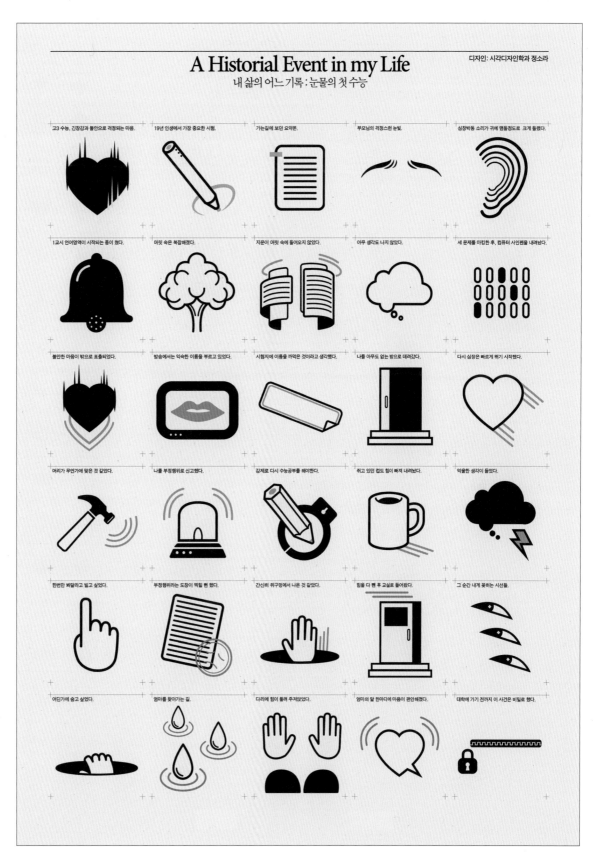

A Historial Event in my Life
내 삶의 어느 기록 : 눈물의 첫 수능

디자인: 시각디자인학과 정소라

2.240 눈물의 첫 수능

2.241 어느 날 다가온 나의 친구

2.242 최고이자 최악의 아르바이트

A Historial Event in my Life
내 삶의 어느 기록 : 헤나라는 새로운 기술을 배우고 직접 그리며

2.243 헤나라는 새로운 기술을 배우고 직접 그리며

A Historial Event in my Life

내 삶의 어느 기록 : 설레고 따듯했던……

디자인: 시각디자인학과 정해영

추운 겨울날 짐을 들고 공항에 갔다.	우주여행을 가는 것처럼 설레었고	땅과 하늘은 그림책처럼 예뻤다.	중국 공항에 기사 아저씨가 마중 나왔다.	집에는 샌드위치가 준비되어 있었다.
중국 크리스마스에는 사과가 가득했고	새해를 맞아 폭죽이 춤추듯 터졌다.	놀러간 마카오 카지노는 장난감 가게 같았다.	돈다발을 가득 쌓아둔 사람들이 있었다.	베네치아 호텔 내부에 작은 강이 흘렀다.
강 위에는 아이스크림을 팔거나	노래를 불러주는 사공의 배가 있었고	강 주변의 고풍스러운 가로등이 예뻤다.	어둠과 불빛만 가득했던 홍콩으로 가는 밤	내리는 비에 사람들은 외투를 동여맸고
날이 어두워지자 사람들 얼굴도 어두워졌다.	홍콩행 배에서 바람을 맞으며 듣는	이어폰을 통해 나오는 노래는 들뜨게 했고	화려한 불빛이 보이자 무척 떨렸다.	외곽이 울퉁불퉁한 홍콩 동전을 가지고
처음 타는 2층 버스를 타고 이동했다.	처음 타는 트램은 둥그랬고	지상에서 다니는 기차 같아서 신기했다.	케이블카로 이동해 먹은 만두와 딤섬은	속이 반은 비었고 고량주는 독했다.
작은 배를 타고 간 빅토리아 파크는	화려한 불빛과 웅장한 건물에 압도됐고	곧이어 시작된 레이저 쇼는 넋을 빼놓았다.	멋진 광경을 가족들과 꼭 다시 보자 다짐했고	야경을 본 순간을 잊지 못할 것이다.

의미 意味

이 책은 크게 본질, 관계, 의미, 내포로 나뉘어 순차적 흐름으로 진행된다. 이 네 가지 범주는 논리학이나 철학, 문학, 교육학, 인문학 등에서도 흔히 사용하는 용어이다. 그러나 학문마다 이에 대한 정의는 조금씩 다른 태도를 보인다.

이 책에서는 여러 학문이 표방하는 기본 틀에서 크게 벗어나지는 않지만, 특정 학문의 입장을 따르기보다는 책의 구성을 4개의 영역으로 구축하고 커뮤니케이션 디자인 메커니즘의 절차를 이해하며 책에 담는 내용의 수위를 점차 높여가기에 적합한 어휘와 순서를 채택했음을 밝힌다.

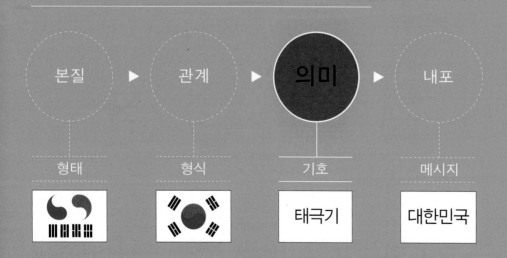

의미(意味, meaning)란 기호학에서 언어나 시각 기호(형태)를 사용할 때의
의도나 정서를 뜻하기도 하고 지시의 대상을 일컫기도 하는 등, 발신자가
직관의 대상에 무엇인가를 '자의적으로' 덧붙인 것을 말한다. 기호학에서
말하는 의미는 발신자와 해석자의 관점, 언어나 기호의 특수성과 보편성,
용법의 다양성에 따라 이해의 방식이 다양하다.

그러나 여기 의미 편에서 말하는 '의미'는 기호학적 관점에서 '기표나
기의'와 같은 제한적 상황이 아니라 커뮤니케이션의 적극적 대응물로서
등장하는 시각 요소 또는 시각적 기호나 형태들의 보편적 '의도 또는
뜻'을 말한다.

의미 편에서는 '디자인 지각론'이라는 제목 아래 '형태지각론'과 '형태지각
원리'의 다양한 이론을 깊이 있게 이해하고 실습은 '그래픽 메시지'라는
범주 안에서 여러 가지 시각적 접근을 통해 시각적 의미 생성을 체험한다.

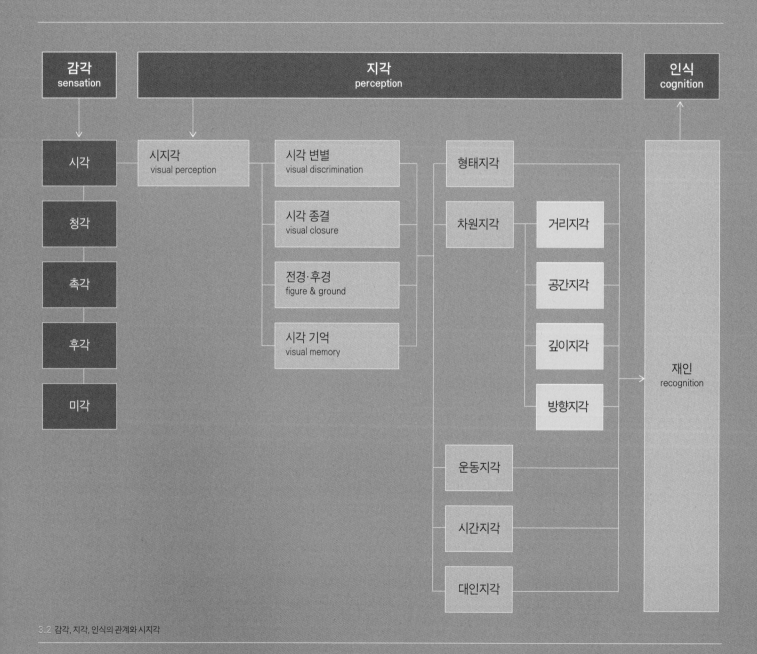

감각 sensation	지각 perception				인식 cognition

시각

시지각
visual perception

시각 변별
visual discrimination

시각 종결
visual closure

전경·후경
figure & ground

시각 기억
visual memory

형태지각

차원지각

거리지각

공간지각

깊이지각

방향지각

운동지각

시간지각

대인지각

청각

촉각

후각

미각

재인
recognition

III 디자인 지각론

형태지각론

예술은 보이는 것을 재현하는 것이 아니라 보이도록 하는 것이다.

파울 클레 Paul Klee (화가)

3.3 형과 형태의 차이
프랭크 R. 치텀(Frank R. Cheatham) 작

형과 형태에 대한 관찰자의 해석이나 지각(知覺, perception)은 자신만의 경험에 의존한다. 형태를 지각하고 해석하는 두뇌는 과거의 경험이나 기억에 근거하기 때문이다.

극히 짧은 시간일지라도 인간의 지각 과정은 매우 복잡하다. 일반적으로 관찰자는 형태의 색이나 명암, 질감과 같은 세부 사항보다는 형태의 윤곽이나 구조와 같은 특징을 먼저 본다. 이때 관찰자는 자신이 보는 새로운 형태를 이전에 경험했던 어떤 유사한 형태나 사물과 연관 지어 분석하기 시작한다. 만약 그것이 익숙하지 않은 형태라면 관찰할 시간이 추가로 더 필요하다. 그러므로 입수한 정보가 자신의 경험과 쉽게 연관된다면 해석이 분명해지지만 희미할 정도밖에 정보를 연관 지을 수 없다면 그 해석은 불분명해진다.

형태의 인지 과정은 관찰자의 과거 경험뿐 아니라 문화, 교육, 또는 환경 등으로 다를 수 있다. 그러므로 같은 정보가 전달되더라도 개인적인 조건에 따라 지각되는 반응은 서로 다르다.

형태지각론에 들어가기에 앞서 다음과 같은 개념을 정리하도록 한다.

윤곽(contour): 형이나 형태의 가장자리 또는 외곽선이다.

모양(figure): 형이나 형태, 사물, 이미지의 윤곽선으로 한정되어 나타난 모양 또는 모습(꼴)이다. 모양에는 면적의 개념이 없다.

형(shape): 모양 또는 모습(꼴)과 유사한 개념이지만 디자인에서는 주로 평면적이며 면적을 갖는 의미로 통한다.

형태(form): 형의 개념에 더해 입체적이며 부피와 구조를 갖는 실체로 통한다.

3.4 반구대 암각화
여러 종류의 고래 형상과 고래를 포획하는 장면이 암벽에 음각으로 조각되었다.

1 게슈탈트 이론

게슈탈트 이론은 인간이 형태를 지각하는 방법을 분석하고 정의한 연구 결과이다. 게슈탈트 심리학(gestalt psychology)을 연구한 베르트하이머(Max Wertheimer), 쾰러(Wolfgang Köhler), 코프카(Kurt Koffka), 레빈(Kurt Lewin) 등 소위 베를린학파가 제창한 학설로, '형태 심리학'이라고도 한다.

게슈탈트라는 용어는 영어로 정확히 번역되지 않지만 전체(whole), 윤곽(contour) 혹은 형태(form)라는 뜻으로 풀이된다. 게슈탈트 이론의 연구 목적은 형태들이 개개로 보일 때와 전체로 보일 때 '왜 다르게' 보이며 또 '어떻게 다르게' 지각되는가를 이해하려는 것이다. 그렇게 얻은 주요 결론은 시각적 형태에서 "전체적인 효과는 부분적인 효과들의 총합과는 다르다."이다.

관찰자가 형태를 지각하고 판단하는 법칙에 대한 지각 심리학자들의 일반적인 견해는 다음과 같다.

- 관찰자는 형태에 대한 판단이 불분명할 때 '희미한' 또는 '흐릿한'이라고 생각한다.
- 관찰자는 형이나 형태의 윤곽을 자신의 시점에서 보이는 물리적 특성에 따라 지각한다.
- 의미 없는(또는 추상적인) 시각 영역에서 관찰자는 보이는 형태의 본질을 왜곡하려는 경향이 극히 강하다.
- 형태를 식별하는 경우에 관찰자는 단지 자신이 필요로 하는 사항만을 지각하며 그 밖의 세부 사항은 무시한다.

1.1 형 우수성

형태지각 현상에서 쉽게 지각되는 것이 있지만 쉽게 지각되지 못하는 것도 있다. 쉽게 지각되는 형태는 그렇지 못한 형태보다 우월한 형태이다.

지각 심리학자들은 많은 연구를 통해 단순한 형태가 복잡한 형태보다 더욱 쉽고 정확하게 지각된다는 것을 발견했다. 다시 말해 원이나 삼각형 그리고 사각형처럼 단순한 형태는 타원형이나 다면체와 같이 복잡한 형태보다 쉽게 인지된다. 복잡하고 불규칙한 형태는 관찰자의 경험상 자신의 뇌에 이미 들어 있는 비슷한 형태와 연관 짓기가 쉽지 않다. 더욱이 복잡한 형태는 식별의 문제뿐 아니라 그것을 기억하고 다시 형태로 생각해내기도 어렵다.[3.5]

그러므로 단순하면 우월하고 단순하지 못하면 열세하다. 지각에서 단순한 형태는 '좋은' 형태이다. 단순함은 길이, 각도, 대칭성, 규칙성 등과 상관있다는 것이 일반적 견해이다.[3.6]

좋은 형태의 특성

- 단순
- 규칙
- 대칭
- 균형
- 인식하기 쉬운
- 기억하기 쉬운
- 익숙한
- 고유한

3.5 형 우수성(figure goodness)
형 우수성은 형의 단순함과 복잡함, 규칙과 불규칙, 대칭과 비대칭에 영향을 받는다.

3.6 좋은 형은 비교적 단순하고 대칭적이며 규칙적이다.

1.2 프레그난츠 법칙

베르트하이머가 처음 주장한 프레그난츠 법칙(law of prägnanz)은 지각 과정에서 "형태는 되도록 좋은 형태로 지각되려 한다."라는 원리이다. 여기서 '좋은'이란 가장 단순하고 안정적인 구조를 말하는데 좋은 형태는 관찰자가 그것을 인지할 때 최소한의 에너지만을 요구한다.[3.7]

게슈탈트 학자들에 따르면 형 우수성의 조건은 단순성, 규칙성, 대칭성 그리고 기억의 용이성이다. 이러한 특성을 가진 형태는 더 쉽게 지각된다. 프레그난츠 법칙의 기본 전제는 형 우수성의 특성을 가진 형태가 더 쉽게 지각된다는 것이다. 반대로 그렇지 못한 형태는 지각하거나 기억하기가 더 어렵다.

지각 과정에 영향을 미치는 두 가지 중요한 요인은 ① 대상을 보려는 관찰자의 의지 또는 욕망과 ② 형태를 보거나 지각하는 데 걸리는 시간이다. 지각하는 데 소비되는 시간은 형태의 크기, 방위, 밝기 등 세부 사항과 연관된다.

이러한 결론은 디자인에서 특히 신속하고 정확한 판단이 요구되는 기호나 형태에 유용한 근거를 제공한다.

3.7 프레그난츠 법칙
a) 겹친 2개의 정사각형은 쉽게 지각되는 좋은 형태이다. b) 2개로 나뉜 형태는 불규칙하고 비대칭적이라 형의 속성을 파악하기 어렵다. c) 여러 조각으로 나뉜 형태는 더욱 불규칙하고 지극히 산만하다.

1.3 그루핑 법칙

평면 또는 입체 공간지각에서 디자인 요소들이 서로 그루핑(grouping)되는 현상은 대상의 전체적인 해석에 영향을 미친다. 그루핑은 관찰자에게 시각 정보들의 선별적 위계와 방향성, 고립이나 일체감 등을 느끼게 한다.

게슈탈트 심리학자들은 형태의 그루핑 법칙에 관해 여러 가지 시지각(視知覺, visual perception) 현상을 발표했다. 이 연구 성과는 오늘까지도 예술이나 디자인 전 분야에서 유효하다. 관찰자가 시각 정보를 어떻게 지각하는가를 이해하는 것은 디자인 작업을 더욱 성공적으로 이끈다.

게슈탈트의 그루핑 법칙은 관찰자가 사물을 지각할 때 유사한 시각적 특징들을 그루핑해 기억한다는 것인데 다음과 같은 법칙들이 있다.

유사성의 법칙(law of similarity): 비슷하거나 같은 모양의 형태를 모두 하나의 덩어리로 지각하려는 경향이다. 형태의 색, 질감, 명암, 거리, 패턴 등이 거의 비슷하다면 유사성은 더욱 크게 작용한다.[3.8]

근접성의 법칙(law of proximity): 서로 가까이 놓인 형태를 모두 하나의 덩어리로 지각하려는 경향이다. 형태의 모양마저 비슷하다면 근접성이 더욱 크게 작용한다. 형태의 색, 질감, 명암, 패턴 등도 근접성에 영향을 끼친다.[3.9]

폐쇄성의 법칙(law of closure): 불완전한 형태나 그룹을 완전한 형태나 완전한 그룹으로 완료해 지각하려는 경향이다. 지각 과정은 끊기거나 연속적이지 못한 선을 닫힌 선(폐쇄된)으로 지각하려 한다. 즉 불완전한 형태를 보더라도 두뇌에는 그 형태를 완성하려는 의식이 존재한다.[3.10]

연속성의 법칙(law of good continuation): 연속적으로 놓인 형태를 진행 방향 그대로 연속해 보려는 경향이다.[3.11]

연상성의 법칙(law of good association): 형태를 해석할 때 과거 자신이 습득한 학습이나 경험을 통해 의미를 연상하려는 경향이다. 그러므로 그 해석은 개인에 따라 다르다.[3.12]

친숙성의 법칙(law of good familiarity): 익숙하지 않은 형태를 이미 알고 있는 익숙한 형태와 연관시키려는 경향이다.[3.13]

3.8 유사성의 법칙
a) 형태의 유사성(두 그룹) b) 형태의 유사성(세 그룹) c) 형태와 색의 유사성(두 그룹)
d) 형태와 색과 톤의 유사성(세 그룹)

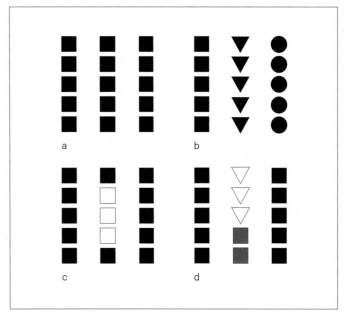

3.9 근접성의 법칙
a) 형태의 근접성(한 그룹) b) 형태의 근접성(세 그룹) c) 형태와 색의 근접성(두 그룹)
d) 형태와 색과 톤의 근접성(세 그룹)

3.10 폐쇄성의 법칙
인간의 지각은 무의식적으로 형을 완성하려 한다.

3.11 연속성의 법칙
인간의 지각은 형이 진행되는 방향을 지속하려는 경향이 있다.

3.12 연상성의 법칙
인간의 지각은 자신의 경험을 바탕으로 형을 연상하는 경향이 있다.

3.13 친숙성의 법칙
미국의 주 지도. 지각은 친숙한 형을 먼저 발견한다.

1.4 형태 식별 차이

형태 식별 차이란 관찰자가 형태를 알아챌 수 있는 차이(just noticeable diffe-rence, JND)라는 개념이다. 이 개념은 자극에 대해 반응이 시작되는 분계점, 즉 지각의 한계, 간파 또는 식별 과정을 뜻한다. 한계(限界)는 지각이 완료되는 데 필요한 최소량의 정보이고 간파(看破)는 관찰자가 이미 그림에 담긴 형태를 알아채는 데 필요한 최소의 정도이다. 식별(識別)은 조금 복잡한 개념으로 관찰자가 이미지 영역 안의 특별한 시각적 속성을 알아채는 것이다.3.14-15

형태 식별 한계는 개인마다 각기 다르며 또 빛이나 색과 같은 요인에 따라 반응이 다르게 나타난다.

1.5 마흐의 띠

명도 차이가 분명한 형태들을 가까이 놓으면 인접한 부분의 윤곽이 더욱 선명해 보인다. 예시와 같이 사각형의 왼쪽 윤곽은 선명해 보이고, 오른쪽 윤곽은 희미해 보인다. 즉 왼쪽은 검정 형태나 흰 형태가 모두 각각 명백히 보이지만, 오른쪽은 두 형태 모두 희미해 보인다.

이 현상은 오스트리아의 물리학자인 에른스트 마흐(Ernst Mach)가 주장한 것으로, 패턴에서 더욱 어둡게 보이거나 밝게 보이는 마흐의 띠(Mach's band) 현상이다.3.16

3.16 마흐의 띠

3.14 형태 식별 차이
a) 사선을 찾아본다. b) 상하로 어긋나거나 옆으로 벌어진 부분을 찾아본다.
c) 몇 개의 영문자를 찾아본다.

3.15 형태 식별 차이를 활용한 포스터

질문 1) 어느 것이 더 뚜렷하게 보이나요?

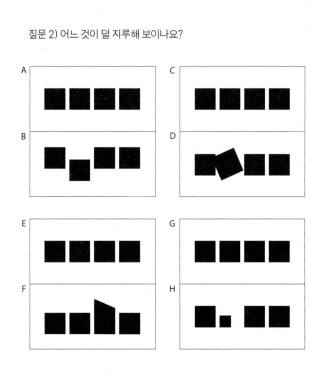

질문 2) 어느 것이 덜 지루해 보이나요?

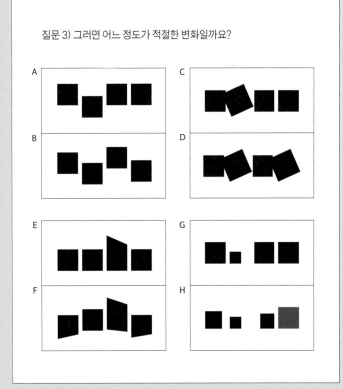

질문 3) 그러면 어느 정도가 적절한 변화일까요?

질문 1의 답) A, C, E, G
▶ 역시 형태에는 질서감이 있어야 한다.

질문 2의 답) B, D, F, H
▶ 역시 형태가 사람들의 흥미를 끌려면 무언가 특징이 있어야 한다.

질문 3의 답) A, C, E, G
▶ 너무 많은 변화는 오히려 소란하고 허접하고 흔해 보인다. 분명했던 특징이 소란함에 묻혀버리기 때문이다.

3.17 형태에서 시각적 속성을 어떻게 조절하고 관리해야 하는가를 설명한다. 질문에 따른 답을 확인해보라.

3.18 정확하게 정사각형을 표현하지 않아도 정사각형을 지각하도록 할 수 있다.
즉 점/선/면, 채움/비움, 형/바탕, 곧은/비스듬한, 질감 등으로도 정사각형은 지각될 수 있다.
여러분도 정사각형을 지각시킬 수 있는 또 다른 방법을 생각해보라.

2 형태와 바탕

시지각에서 형과 바탕의 관계는 무엇보다 중요하다. 시지각에서 형태와 바탕은 종종 같은 역할을 하기도 하고 각각 별도로 작용하기도 한다.[3.19-20]

형태와 바탕은 잘 구별되지 않는데 일반적으로 기울어진 것보다는 수직이나 수평으로 된 영역, 비대칭보다는 대칭으로 된 영역, 폭이 불규칙한 것보다는 규칙적인 것이 형태로 지각되는 경향이 있다. 또 화면에서 크기가 작은 것은 형태로, 큰 것은 바탕으로 지각되는 경향이 있다.[3.21]

2.1 형태와 바탕의 식별

1921년에 심리학자 루빈(Edgar Rubin)은 형태와 바탕의 관계에 대해 다음과 같이 일곱 가지의 의미 있는 연구 결과를 발표했다.

- 2개의 형태가 윤곽선을 공유할 때 모양처럼 보이는 것은 형이며 다른 하나는 바탕이다.
- 앞쪽에 놓인 것처럼 보이는 것은 형태이며 뒤쪽에 놓인 것처럼 보이는 것은 바탕이다.
- 형태는 마치 사물처럼 보이지만 바탕은 그렇지 못하다.
- 형태는 색이 우세해 보이지만 바탕은 그렇지 못하다.
- 형태는 가깝게 느껴지지만 바탕은 멀게 느껴진다.
- 형태는 지배적이고 쉽게 기억되지만 바탕은 그렇지 못하다.
- 형태와 바탕이 공유하는 선을 윤곽선이라 하며 윤곽선은 형태를 드러낸다.

3.19 얼룩말은 사실 흰색이 무늬이다.

3.20 구겐하임뮤지엄 포스터
무엇이 형태인지 쉽게 알아차리기 어렵다. 맬컴 그리어(Malcolm Grear) 작.

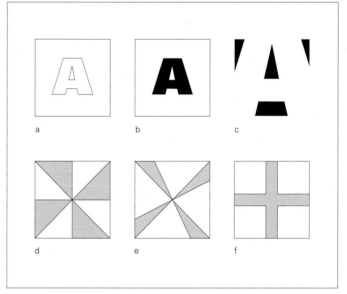

3.21 형태와 바탕의 식별
a) 바탕으로부터 완벽하게 폐쇄된 형태는 더 쉽게 지각된다.
b) 형태는 앞에 있는 것처럼 보이고 견실해 보인다.
c) 형태가 극단적으로 커지면 지각이 쉽지 않다.
d) 형태와 바탕의 면적이 같으면 형태와 바탕의 결정이 쉽지 않다.
e) 바탕보다 면적이 적은 것이 형태로 보인다.
f) 관찰자는 사선이나 대각선보다 수평이나 수직 방향을 더 선호한다.

2.2 형태와 바탕의 반전

형태와 바탕이 시각적으로 반전되는 관계는 관찰자가 형태와 바탕을 알아채는(구분하는, 식별하는, 간파하는) 데 필요한 최소량(식별 한계)의 시각 정보를 제공할 때 더 증가한다.

형태와 바탕의 반전은 포지티브 이미지가 네거티브 이미지로 바뀌거나 그 반대인 경우이다.[3.22-25]

3.22 루빈의 꽃병

3.23 형태와 바탕의 반전
빅토르 바사렐리(Victor Vasarely) 작.

3.24 칼스버그 맥주 광고
맥주잔이 먼저 보이지만 얼마 뒤 두 짝의 여성 하이힐이 보이고 또 그 사이로 멀리
보리밭이 있음을 알 수 있다.

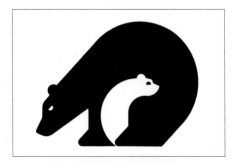

3.25 어미의 품속을 비집고 나오는 아기 곰이 더욱 눈길을 끈다.
마이클 밴더빌(Michael Vanderbyl) 작.

2.3 주관적 윤곽선과 환상 형태

형태와 바탕의 반전현상 중에 환상 형태(幻想形態, phantom figure)라는 개념이 있다. 환상 형태는 말 그대로 실제 존재하지는 않으나 관찰자의 환상이 형태를 보는 것이다.

그런데 환상 형태가 가능하려면 '주관적 윤곽선(主觀的 輪郭線, subjective contour)'이라는 개념이 작용해야 한다. 주관적 윤곽선은 관찰자가 마음속으로 형태의 윤곽을 상상하는 가상의 선이다. 이에 대해 지각 심리학자인 카니사(Gaetano Kanizsa)는 ① 주관적 윤곽선으로 폐쇄된 영역은 비록 바탕과 같을지라도 바탕보다 더 밝아 보인다, ② 주관적 윤곽선 내부 형태는 바탕 위에 겹친 불투명한 면으로 지각된다고 정의했다.[3.26]

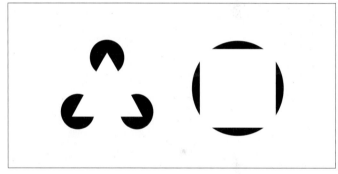

3.26 주관적 윤곽선과 환상 형태

2.4 모호한 형태

모호한 형태는 형태와 바탕의 반전현상을 대표적으로 증명하는 예이다. 모호한 형태는 서로 다른 형태가 번갈아 보이는 것을 말한다. 모호한 형태는 요동(搖動), 전환(轉換) 또는 애매한 형으로 언급되기도 한다.

모호한 형태에서 알 수 있듯이 2개의 형태를 동시에 지각하는 것이 아니라 먼저 어느 것을 지각한 다음에 또 다른 것을 지각한다. 시선이 요동치는 순간마다 어느 하나가 활동적으로 지각되면 그것이 형태가 되고 나머지 다른 하나는 바탕이 된다.3.27-28

모호한 형태는 관찰자가 어느 하나를 본 뒤, 즉시 다른 형태를 보는 과정에서 뒤바뀌는 현상이 계속 반복되는 것이다. 이것은 관찰자가 어느 하나를 지배적 형태로 인식하면서 형태의 윤곽선을 실질적 존재로 지각했지만 그 윤곽선이 또 다른 형태의 윤곽선임을 알아채면서 발생하는 혼란이다.

2.5 불가능한 형태

불가능한 형태는 모순된 2개의 공간이 서로 대립하는 갈등 속에서 공간적 해석을 강요당하기 때문에 나타난다. 불가능한 형태의 모순된 지각은 이미 경험으로 아는 것과 눈앞에 등장한 것이 일치하지 않기 때문에 생기는 현상이다.3.29-30 모순된 형태는 오히려 시각적 흥미를 유발할 수도 있다.

3.28 요동
화살표가 올라가는지 내려가는지
판단이 어렵다.

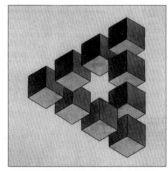

3.29 불가능한 형태
오스카르 레우테르스베르드(Oscar Reutersvärd) 작(1934).

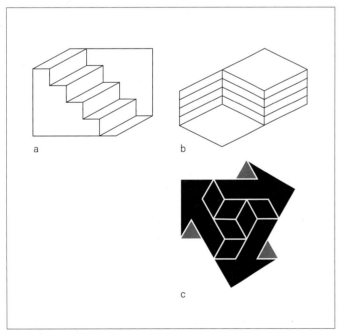

3.27 모호한 형태
a) 계단처럼 보이는 형태가 위아래로 뒤바뀐다.
b) 꺾인 형태가 돌출과 후퇴를 반복한다.
c) 3개의 화살표인지 정육면체인지 서로의 관계가 모호하다.

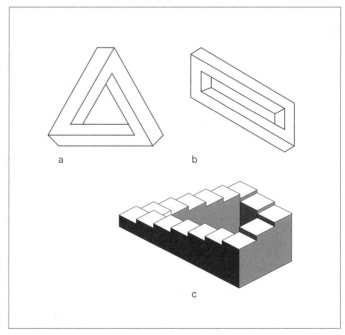

3.30 불가능한 형태
a) 서로 어긋나는 삼각기둥
b) 논리적으로 성립할 수 없는 사각기둥
c) 무한정 이어지는 계단

2.6 위장 형태

위장(僞裝) 형태 또는 묻힌 형태는 형태가 바탕에 혼합되어 식별이 어려워진 상태를 말한다. 처음 볼 때는 이미지의 내용을 파악하기 어렵지만 시선을 고정하고 잘 살펴보면 어느 순간 갑자기 위장된 형태들을 파악할 수 있다.3.31-35

의도적으로 숨긴 형태들은 디자이너와 관찰자에게 마치 어떤 수수께끼를 풀 듯 유쾌한 즐거움을 주며 평범한 형태보다 오히려 더 잘 기억되는 장점이 있다.

3.34 거대한 나뭇가지 사이에 숨은 수십 명의 얼굴을 찾아보라.

3.31 사람들의 얼굴이 위장되어 있다. 몇 명의 얼굴이 있는지 찾아보라.

3.32 말들이 위장되어 있다. 몇 마리의 얼룩말이 있는지 찾아보라.

3.33 눈밭을 헤메고 있는 달마티안 강아지를 찾아보라.

3.35 외국의 어느 농부가 밭에서 찍은 것으로 알려진 사진이다. 예수의 얼굴을 찾아보라.

3 항상성

눈에서 두뇌로 전달되는 시각 정보는 주로 관찰 대상과의 거리에 따라 달라지지만, 그 형태에 대한 실제적 판단은 자신이 이미 알고 있는 '고정된 생각'에 따른다. 이러한 항상성(恒常性, constancy) 또는 불변성(不變性, invariability)의 개념은 관찰자가 형태를 볼 때 보이는 그대로 보는 것이 아니라 과거의 경험을 바탕으로 보려는 경향을 말한다. 즉 관찰자는 망막에 투영된 사물의 변화와 관계없이 그 사물에 대한 자신의 지속적이고 고정적인 인식을 따른다.

지각의 항상성은 시각언어를 다루는 작업에 매우 중요한 근거를 제공한다. 항상성의 유형은 다음과 같다.

크기 항상성(size constancy): 크기 항상성은 망막에 맺힌 형태의 크기에 지속적인 변화가 있음에도 관찰자가 그 형태의 크기를 여전히 변하지 않은 것으로 지각하는 정신적 힘이다. 다시 말해 관찰자가 사물로부터 멀어지거나 가까워짐에 따라 그 사물이 크거나 작게 보이지만, 이러한 생리적 변화에도 관찰자는 그 사물의 크기나 형태 그리고 밝기에 대해 '고정된 생각'을 지속한다는 것이다. 바꾸어 말하면 관찰자는 사물의 크기가 다르게 보이면 크기가 변한 것이 아니라 사물과의 거리가 변했다고 지각한다. 크기 항상성은 공간에서 '고정된 생각'의 비교를 통해 사물들의 전후 관계를 감지하도록 돕는다.3.36-37

형 항상성(shape constancy): 형 항상성은 망막에 맺힌 형태의 모양과 상관없이 그 형태의 모양을 여전히 변하지 않은 것으로 지각하는 정신적 힘이다. 예를 들어 동전이 바닥에 놓이면 비스듬한 타원으로 보이지만 관찰자는 그 동전을 동그란 형태로 지각한다. 경험상 동전이란 타원일 수 없다는 것을 알아차리고 타원은 자신이 동전을 보는 시점에 따른 결과라고 느낀다. 형 항상성은 자동으로 형태의 근본을 지각하는 현상(실제로의 복귀현상)이다.3.38

3.36 크기 항상성
시야에서 멀리 있는 징검다리는 작고 가까이 있는 징검다리는 크지만 경험을 통해 이들이 실제 같은 크기임을 지각한다.

3.37 크기 항상성
경험 속에 기억된 비행기가 아주 크게 보이든 작게 보이든 간에 실제 크기를 지각한다.

3.38 형 항상성
동전이 납작하게 일그러져 보이지만 우리의 지각 경험은 보이는 상태와 상관없이 동그란 동전으로 지각한다.

색 항상성(color constancy): 색 항상성은 사물에 투사된 빛의 조건이 달라져도 관찰자가 그 형태의 고유한 색상이나 채도를 자신이 아는 본래의 것으로 지각하는 현상이다. 빛이 비쳐 사물의 색이 달라지더라도 색의 시각적 상호 관계는 여전히 유지되기 때문에 관찰자는 경험에 따른 기억으로 본래 색이나 채도를 알아차린다.3.39

명도 항상성(brightness constancy): 명도 항상성은 색 항상성 중의 하나로, 사물에 투사된 빛이 밝거나 어둡거나 어떤 조건에 놓이더라도 관찰자는 그 사물의 음영을 여전히 변하지 않은 본래의 명도로 지각하는 현상이다. 명도 항상성은 같은 환경 속에 비교 물체가 있을 때 더 잘 작용한다.3.40

3.39 색 항상성
이미지가 어떤 색으로 보이든 관찰자는 기억 속에 있는 그 물체의 색을 지각한다.

3.40 명도 항상성
이미지 속의 사물이 어둡든 밝든, 경험을 통해 고유의 명도로 지각한다.

4 공간지각

공간에서 디자인 요소들이 어떻게 지각되고 반응하는가에 대한 이해는 형태 창조 과정에서 매우 중요하다. 그러므로 디자이너는 형태를 통해 어떻게 지각이 형성되며 또한 어떻게 공간, 거리, 크기 그리고 사물의 입체성이 형성되는지 이해해야 한다.

공간지각에 관한 탐구는 크게 평면과 입체의 차이점, 그리고 공간지각을 유발하는 다양한 원인에 집중한다.

3차원 공간은 모든 방향에 경계와 제약이 없는 상태를 말하며 2차원 공간은 단지 길이와 넓이만 있는 상태이다. 디자인은 평면상에 실제로 존재하지 않는 깊이감에 대한 착시를 창조한다. 따라서 디자인 형태가 화면에서 앞으로 튀어나오거나 화면 뒤로 들어가는 지각을 일으킨다.

공간에서 깊이감을 지각시키는 주요 요인은 크기, 위치, 명암, 방위 등이 있다.

4.1 크기

크기(size)는 관찰자에게 형태의 깊이나 거리 등에 대한 전후 관계의 판단을 도와주고 시각적 형태에 의미를 더한다. 디자인에서 크기의 대비는 종종 특정한 의미를 암시한다.3.41-42

사진이나 이미지에서 크기에 대한 지각에는 상대적 크기(relative size)라는 개념이 적용된다. 상대적 크기는 이미 아는 물체가 사진이나 그림 속에 등장할 때 발동된다. 즉 건물과 사람이 함께 있는 이미지가 있다면 관찰자는 사람의 크기를 근거로 건물의 대략적 높이를 가늠한다.

스케일: 스케일은 실제로 쓰이는 측정 단위에 근거해서 계측한 크기의 치수(dimension)이다. 스케일의 개념은 학습을 통해서만 익혀진다. 스케일은 실물 드로잉이나 축소 모형 제작 등에 적용된다.

치수: 치수란 형태를 측정한 실제 크기를 말한다. 치수는 미터(meter), 인치(inch), 피트(feet) 등의 단위로 표현된다. 디자인에서는 주로 센티미터(centimeter), 밀리미터(millimeter), 포인트(point), 파이카(pica) 등을 사용한다. 입체에서는 높이, 폭, 깊이라는 세 가지 측정 치수가 필요하다.

3.41-42 크기에 따른 공간지각
어떤 비교 대상에 대해 비행기가 크게 보이면 가까이 있음을 지각하고 비행기가 작아지면 멀리 있음을 지각한다.

4.2 위치

위치(position)는 다른 형태에 대한 어떤 형태의 상대적 자리, 혹은 화면 속에서 어떤 형태가 차지하는 특별한 장소를 말한다. 공간에서 형태가 놓인 장소나 다른 형태와의 공간적 관계는 관찰자가 깊이감이나 거리감을 지각하는 데 영향을 미친다.3.43

시각 영역에서 깊이감 또는 거리감에 대한 지각은 지평선의 위치(수직상의 높이)에 큰 영향을 받는다. 지평선은 화면에서 시각적으로 분명히 드러나든 드러나지 않든 물체가 놓인 위치를 파악하는 데 중요한 근거로 작용한다. 형태의 지각적 거리는 물체가 지평선을 중심으로 상하에 어떤 상태로 있느냐와 관계 있다. 만약 어떤 형태가 화면의 위쪽에 있다면 가깝지만 작은 크기로 지각되고 화면에서 지평선 가까이 있다면 멀고 큰 크기로 지각된다.

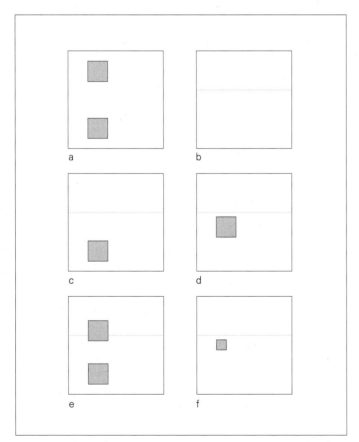

3.43 위치에 따른 다양한 지각 원리
a) 화면에서 형태가 위쪽에 있으면 멀게 지각되고 아래쪽에 있으면 가깝게 지각된다.
b) 화면에는 잠재적인 가상의 지평선이 존재한다. 이 가상의 선은
　관찰자가 형태를 보는 위치를 암시한다.
c) 형태가 지평선으로부터 멀면 가깝게 지각된다.
d) 형태가 지평선에 가까우면 멀게 지각된다.
e) 똑같은 크기의 형태가 지평선으로부터 멀고 가까운 위치에 함께 놓이면 지각은 혼란을 겪는다.
f) 형태가 지평선에 가깝고 크기가 작다면 멀게 지각된다.

4.3 명암·톤

명암 또는 톤은 형태의 시각적 강도를 조절해 공간적 관계를 설정한다. 일반적으로 밝은 형태는 가깝게 지각되고 어두운 형태는 멀게 지각된다. 명암 또는 톤의 변화는 공간적 깊이감은 물론 재질감을 전달한다. 명암이 뚜렷하게 변하면 각진 형태나 반사광을 의미하고 명암이 미묘한 차이를 보이면 휘었거나 구부러졌음을 뜻한다.

명암 또는 톤과 유사하게 공간지각에 영향을 미치는 요인으로는 다음과 같이 투명, 흐림, 채워짐, 중첩, 그림자 등이 있다.3.44

투명(transparency): 투명은 형태가 서로 중첩될 때 등장한다. 투명한 형태들은 형태의 완전한 모양과 중첩된 모양을 동시에 지각시키는 장점이 있다. 일반적으로 뒤에 있는 형태는 점선이나 앞쪽보다 가는 선으로 표현된다.

흐림(blurred): 흐림은 형태가 너무 가깝거나 멀 때 일어난다. 흐림은 뿌염 또는 희미함과도 같은 개념이다. 움직이는 형태도 희미하게 보인다. 관찰자가 움직여도 형태가 희미해지기는 마찬가지이다.

채워짐(filled): 채워짐은 형태가 색이나 질감으로 가득 찬 것이다. 일반적으로 채워진 형태는 가깝게 지각되고 채워지지 않은 형태는 멀게 지각된다.

중첩(overlap): 중첩은 어떤 형태가 다른 형태를 부분적으로 덮을 때이다. 중첩에 대한 공간지각은 앞이나 위, 뒤나 아래, 또는 중간 등 공간에 대한 관찰자의 이해를 돕는다. 중첩의 상황에서 선의 굵기 또한 깊이감에 영향을 끼친다. 일반적으로 굵은 선은 가깝게 보이거나 위에 있는 것으로 보인다.

그림자(shadow): 그림자는 물체의 내부에 생기거나 물체가 놓인 바닥면에 생긴다. 그림자는 광원의 위치와 거리로 결정되는데 형태의 크기나 형태의 전체적인 형상을 지각하는 데 도움을 준다. 갑작스러운 변화 없이 점진적으로 고른 그림자는 곡면을 의미하고, 갑작스럽고 고르지 못한 그림자는 불규칙한 면을 의미한다.

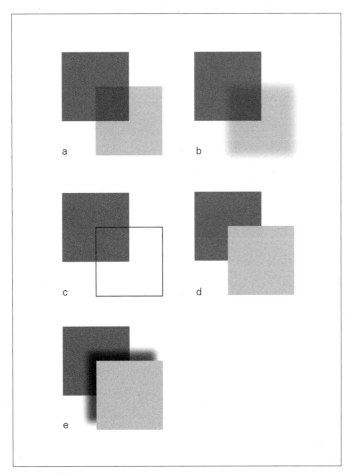

3.44 명암의 여러 개념
a) 투명 b) 흐림 c) 채워짐/빔 d) 중첩 e) 그림자

4.4 방위

방위(方位, orientation)란 한마디로 형태가 바탕에 어떤 상태로 놓여 있는가를 말한다. 다시 말해 방위는 특정 평면이나 공간에 형태가 놓인 모습이나 상태인데 관찰자는 방위에 따라 안정감이나 불안정감을 느낀다. 형태의 안정감이나 불안정감이 달리 느껴지는 원인은 형태의 윤곽선과 관련이 있다.

그러나 형태의 안정성에 영향을 미치는 중요한 요인은 형태의 방향 축(directional axis)이다. 형태는 정각형이든 부정각형이든 상관없이 시각적으로 바닥면 또는 지평선(수평선 또는 평면)에 관련될수록 방향성이 우세해진다.[3.45]

방향성이란 바닥면에 대해 형태가 지탱하는 위치나 회전 정도에 따라 관찰자가 느끼는 감각적 결과이다. 이때 방위란 형태가 바닥면에 대해 지탱하고 있는 모습을 일컫는다. 만일 형태에서 방향 축이 무시되거나 형태가 놓인 위치가 모호하다면 결국 그 형태는 다른 요소들과의 관계가 애매해져 매우 불안정하게 보인다.[3.46] 방향(direction)과 방위의 개념적 차이는 다음과 같다.

방향: 제한적 공간에서 형태의 정렬 관계에 따라 나타나는 시각적 동세이다.

방위: 제한적 공간에서 다른 요소에 대한 어느 요소의 위치적 관계이다. 예를 들어 '그것보다 옆으로' '그것보다 비스듬히' '그것보다 어긋나게'와 같이 형태의 공간적 배치를 말한다.

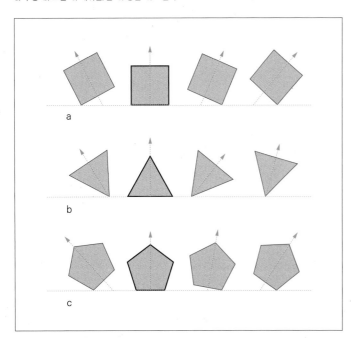

3.45 방향 축
형태는 바탕과 그것이 놓인 관계(방향 축)에 따라 안정되어 보이기도 하고 불안정해 보이기도 한다.

3.46 입체는 바닥면과의 관계가 견고하지 못할수록 불안정해 보인다.

공간에서 형태는 비록 형상이 같을지라도 위치, 방향 등에 따라 의미가 다르게 지각된다. 이것은 우리가 자연환경에서 느끼는 감각과 매우 유사하다.

a) 역방향, 거부와 비판으로 보이고 추락하고

b) 정지되어 보이고

c) 순방향, 긍정과 화합으로 보이고 상승하고

a, c) 움직여 보이고(대각선)

d) 갓 태어나거나 등장하는 듯 보이고(왼쪽)

e) 정지되어 보이고 자신감이 있으며 위압적으로 보이고(가운데)

f) 쇠락하거나 퇴장하듯이 보이고(오른쪽)

g) 가까워 보이고 작아 보이고 빨라 보이고(위아래)

h) 멀어 보이고 커 보이고 느려 보이고(가운데)

i) 쇠락이나 슬픔으로 보이고(위에서 아래로)

j) 발전이나 기쁨으로 보이고(아래에서 위로)

3.47 형태는 제한된 공간에서 놓이는 위치에 따라 의미가 각각 다르게 지각된다.

5 착시

디자인의 형태 속성과 관련해 착시(錯視, illusion)란 형태에 시각적으로 비현실적인 오류나 오해가 담긴 것을 의미한다.[3.48-50] 착시는 틀리거나 잘못된 지각으로, 실상의 존재와 감각을 통해 인식한 것과의 불일치를 말한다. 그러므로 착시는 관찰자가 그것을 인식하는 데 있는 그대로를 전달해주지 않고 오히려 사실과 다른 결과를 인식하게 한다.

착시 형태는 시각이라는 감각기관을 통해 대상을 인식하는 데 따르는 생리적 오류를 역이용한 것이다. 형태의 착시는 다양한 상태로 발생하지만 디자인에서 주로 사용하는 착시는 기하학적 착시이다.[3.51] 기하학적 착시란 일관적이고 지속적인 규칙 속에 나타나는 형태의 크기, 모양, 방향, 구조 등에 관한 물리적 착각을 말한다.[3.52-54] 기학학적 착시는 다양하나 그중 대표적인 것만 소개하면 다음과 같다.

폰조의 착시(Ponzo illusion): 예각 속에, 같은 길이의 수평선이 위와 아래로 놓여 있다면 위쪽 선이 아래쪽 선보다 길어 보인다.[3.55a]

뮐러리어의 착시(Müller-Lyer illusion): 길이가 같은 2개의 직선 끝에 서로 반대 방향을 향한 화살표를 붙이면 그 2개의 선은 화살표 때문에 길이가 달라 보인다.[3.55b]

포겐도르프의 착시(Poggendorf illusion): 어떤 사선으로 한 쌍의 수평선을 비스듬히 가로지르면 수평선 때문에 갈라진 두 사선은 일직선으로 연결되어 보이지 않는다.[3.55c]

헤링(Hering)과 분트(Wundt)의 착시: 수평선의 안쪽이나 바깥쪽에 연속되는 사선들이 나타나면 그 수평선은 평행하지 않고 오목하거나 볼록하게 휜 것처럼 보인다.[3.56]

3.48 마그리트(René Magritte), 〈백지 증서(La Blanc-seing)〉
말을 탄 사람과 나무가 이상하게 그려졌다. 그러나 이들을 지각해내는 과정에는 큰 무리가 따르지 않는다.

3.49 후쿠다 시게오(福田繁雄), 개인전 포스터
형과 바탕의 반전으로 남성의 발과 여성의 발이 시야에서 반복적으로 요동친다.

3.50 노파와 젊은 여인의 얼굴이 교묘히 겹쳐 있으며 서로 요동친다. W. E. 힐(W. E. Hill) 작.

3.51 기하학적 착시

3.52 a, b, c) 모두 정사각형이지만 b는 수직으로 길쭉하고 c는 수평으로 벌어져 보인다. d) 실제로는 같지만 수평선보다 수직선이 더 길어 보인다. e) 실제로는 같지만 폭보다 높이가 더 길어 보인다.

3.55 a) 폰조의 착시 b) 뮐러리어의 착시 c) 포겐도르프의 착시

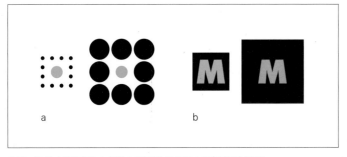

3.53 a) 중앙의 점이 실제로는 같은 크기이지만 상대적으로 크거나 작게 보인다.
b) 실제로는 같은 크기의 M이지만 배경의 조건에 따라 크거나 작게 보인다.

3.54 A) a와 b: 실제로는 각도가 같으나 a가 더 넓어 보인다.
B) a와 b: 실제로 같은 45도이지만 a는 마치 30도 정도로, b는 마치 60도 정도로 보인다.

3.56 헤링과 분트의 착시
수평선이 볼록하거나 오목해 보인다.

형태지각 원리

지난 100년 동안의 집중적인 연구 끝에 인간의 기억력에 대해
말할 수 있는 가장 근본적인 것은 "세부 사항들이
구조화된 패턴으로 조직화되지 않는다면 그것은 급속히
잊혀진다."라는 것이다.

제롬 브루너 Jerome Seymour Bruner (교육 심리학자)

형태지각 연구에서는 디자인을 구성하는 여러 형태가 눈과 두뇌를 통해 지각
될 때 어떤 요인이 그 지각에 영향을 미치고, 또 그 과정은 어떤 원리로 지각되
는지를 다룬다.

인간이 형태를 지각한 결과는 관찰자의 흥미나 관심의 정도, 과거의 기억이나
경험의 누적 등에 의존하는데 일반적으로는 다음과 같은 심리적이고 생리적
인 경향이 있다.

첫째, 주어진 조건 안에서 가능하면 간결하게 보려는 경향이 있다. 구조적으
로 간결한 형태는 미적 쾌감을 발생시키기 때문이다.

둘째, 시각은 형태를 적극적으로 파악하려고 노력한다. 사물을 본다는 것은
그저 막연히 바라보는 것이 아니라 통찰하는 과정이다. 예를 들면 형태를 볼
때는 그 형태가 놓인 바탕과 함께 인식하며 이들의 상호 관계를 지각한다.

셋째, 형태와 바탕에 분리력이 생기지 않으면 형태의 구체적인 특성을 지각할
수 없다. 보호색을 지닌 동물을 식별하기 힘든 것은 바로 이런 특성 때문이다.

디자인의 형태지각 원리는 통일, 균형, 반복, 변화, 조화, 대비, 지배 또는 강조,
조직, 연상 등으로 구성된다. 이 분류는 학자마다 이해하는 관점이나 해석에
따라 다소 차이가 있다. 여기서는 앞에서의 분류를 중심으로 설명하려 한다.

1 통일

시각적 형태를 창조하는 최선은 심미성과 형태의 우수한 시각적 질이다. 심미
성에 대한 정의는 모든 이가 저마다 다르듯 예술가나 디자이너 역시 서로 다른
견해를 보인다. 그러나 일반적으로 심미성은 전체적 조화로 풀이된다. 여기서
말하는 조화란 통일(統一, unity)과도 동일시된다.

통일에 대한 정의는 '시각 요소들이 서로 조화로우며 전체적으로 단일하게 보
이는 상태'이다. 이를 다시 설명하면 시각적 통일이란 '전체적 관점에서 모든
요소가 서로 상호 보완적으로 결합했거나 연관성을 강하게 유지하는 것'으로
이해할 수 있다.

그러므로 통일이란 '전체는 부분들의 집합에 의한 결과'라는 것으로 지각에서
항상 전체가 부분보다 우월하게 작용함을 말한다. '통일이란 아주 적을지언정
어느 하나를 조금이라도 움직이거나 변화를 주면 전체적 관계가 훼손되는 상
태'라는 설명도 있다.

통일은 균형, 반복, 조화, 변화, 대비, 지배와 강조, 대칭 등으로 얻을 수 있는
데, 여기서도 알 수 있듯이 결국 통일의 성취는 시지각의 모든 원리가 효과적
으로 동원됨으로써 가능하다.

2 균형

균형(均衡, balance) 또는 평형(平衡, equilibrium)은 화면 안에 존재하는 시각 요소들의 분포 상태와 상관있다. 디자인 형태는 두말할 나위 없이 지각적으로 균형이나 평형을 요구한다. 심리학자들의 연구 결과에 따르면 시각적 균형을 얻으려는 무의식적 노력은 인체에 있는 평형감각과 관련 있다고 한다.

그것이 정적이든 동적이든 시각 요소들의 균형은 궁극적으로 시각적 안정성을 추구하려는 결과이다. 균형의 유형은 다음과 같다.

대칭 균형(對稱, symmetry): 이것은 중심에 축이 있어 형태가 서로 대칭적 관계에 놓인다. 대칭 균형은 가장 안정적으로 균형이 잡힌 상태로서 엄격, 규칙, 일치, 비례, 수동, 평온, 정적, 정지, 안정 등의 느낌을 준다.3.57a

비대칭 균형(非對稱, asymmetry): 이것은 축이라는 개념 없이, 여러 형태가 불규칙하거나 서로 다른 상태로 놓인 것이다. 비대칭 균형은 형식상으로는 불균형하지만 시각적 상태로는 균형감을 유지하는 것이다. 비대칭 균형은 변화, 개성, 동적, 긴장, 다양성 등의 느낌을 준다.3.57b

모호한 균형(ambiguous): 이것은 시각 요소 간의 관계성이 존재하기는 하지만 어딘지 관계가 부족해 보이거나 불명확한 상태인 것을 말한다. 모호한 균형은 애매함, 막연함, 어렴풋한 느낌을 준다.3.57c

중립적 균형(neutrality): 이것은 시각 요소 간의 관계가 전혀(또는 거의) 존재하지 않거나 임의적이어서 마치 무중력 상태처럼 보이는 것을 말한다. 중립적 균형은 강조나 대조가 부족해 비활동적인 느낌을 준다. 일반적으로 대개의 디자인은 모호한 균형이나 중립적 균형을 추구하지 않는다.3.57d

3.57 다양한 균형
a) 대칭 균형 b) 비대칭 균형 c) 모호한 균형 d) 중립적 균형

3 반복

반복(反復, repetition)은 시각적 형식 안에서 하나 또는 그 이상의 요소가 지속해서 되풀이되는 것이다. 반복은 포장지나 벽지, 직물의 무늬, 건물의 타일 등에서 발견된다. 반복은 형태만이 아니라 크기, 색, 거리, 방향, 질감 등을 통해 얻을 수도 있다.3.58-59

반복의 가장 대표적인 결과는 패턴(pattern)이다. 반복을 탄생시키는 형식으로는 다음과 같이 이동, 회전, 반사 그리고 이들의 결합이 있다.

이동(移動, translation): 이동은 형태가 똑같이 일치한다. 이동된 사이의 거리는 간격(interval)이라 한다. 이동은 같은 방향과 같은 간격으로 형태가 지속적인 반복을 거듭하는 것이다. 이동은 수평이나 수직 또는 대각선으로 진행될 수 있으며 이들이 결합할 수도 있다.3.60a

회전(回轉, rotation): 회전은 축이나 점을 중심으로 형태가 회전하는 것이다. 이때 형태는 축이나 점으로부터 같은 거리를 유지한다.3.60b

반사(反射, reflection): 반사는 데칼코마니 또는 거울에 비친 이미지처럼 형태가 축을 중심으로 정확히 마주 보는 것이다. 축의 위치는 반사되는 형태의 거리를 결정한다. 형태와 축의 거리가 멀어지거나 가까워지면 형태의 거리 또한 이에 따라 달라진다.3.60c

미끄러진 반사(glide reflection): 이것은 이동과 반사가 결합한 것으로, 반사가 이루어진 뒤 그 축을 따라 다른 위치로 이동하는 것이다.3.60d

반복에는 이 밖에도 이동된 회전, 회전된 반사, 이동되고 미끄러진 반사, 회전되고 미끄러진 반사가 있을 수 있다.

3.58 다양한 반복
a) 표범의 패턴 b) 기린의 패턴 c) 뱀의 패턴 d) 고층 건물의 패턴

3.59 식물에서의 반복

3.60 다양한 반복

a) 이동 b) 회전 c) 반사 d) 미끄러진 반사

프랙털 기하학

프랙털(fractal)은 특정한 패턴이 같은 방식으로 연속해 발생하면서 부분이 전체와 일치하는 패턴이다. 프랙털에서는 부분이 전체와 같고 부분의 합이 전체가 되기도 한다. 프랙털의 가장 큰 특징은 자기 유사성(self similarity)인데 불규칙적으로 보이지만 규칙적이고, 복잡하지만 일정한 패턴이 있고, 패턴이 끊임없이 반복되고, 전체와 부분이 일치한다는 것이다.3.61

프랙털의 예는 자연에서 쉽게 찾을 수 있는데 강의 지류에서도 프랙털과의 유사점을 발견할 수 있다. 큰 강에서 갈라져 나온 강과 거기서 갈라져 나온 강들이 계속 세분되면서 하천이나 시냇물이 되는 자기 유사성이 발견된다. 매우 복잡하고 불규칙하게 보이지만 놀랍게도 여기에는 일정한 패턴이 존재한다.

프랙털은 나무에서도 찾을 수 있다. 큰 줄기에서 뻗어 나온 가지, 그 가지들에서 또 뻗어 나온 작은 가지, 거기서 뻗어 나온 또 다른 가지……. 이 외에도 벌집, 눈의 결정체, 꽃잎에서도 프랙털은 발견된다.

유닛 반복 패턴

유닛은 하나의 최소 단위이다. 디자인 전반에 걸쳐 널리 사용되는 유닛은 치수를 말하는 것이 아니라 상대적 관계를 비교할 때 사용되는 단위이다. 유닛이란 더 나눌 수 없는 최소 단위일 수도 있지만 몇 개의 유닛이 결합한 또 다른 단위일 수도 있다. 대개의 패턴은 유닛이 질서 있는 체계로 열거된 결과이다.3.62

3.61 프랙털 기하학의 개념

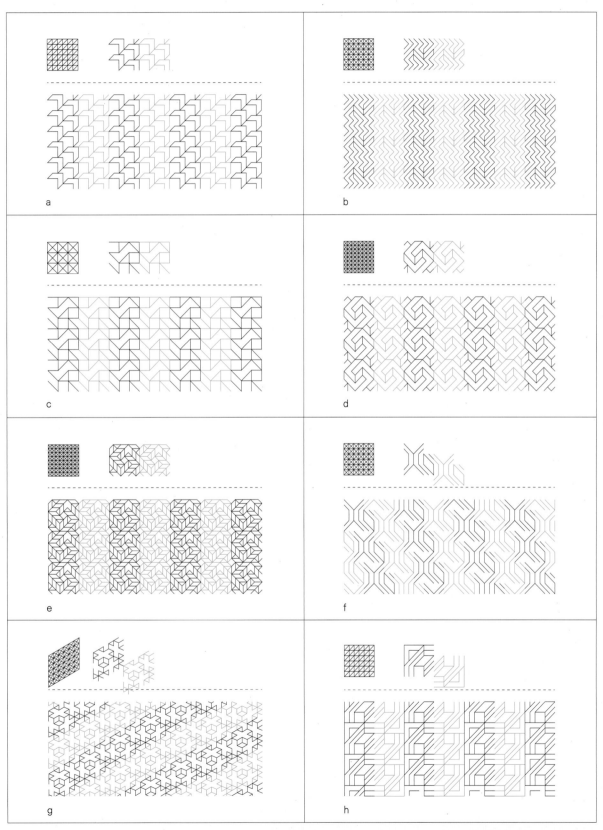

3.62 다양한 유닛의 반복 패턴

4 변화

변화(變化, variation)는 사물의 형상이나 성질이 달라지는 것이다. 형태지각에서 변화는 시각적 흥미를 유발하고 시각적 에너지를 증가시킨다. 만일 구성에서 변화가 존재하지 않으면 지루하고 획일적이 된다. 그러나 변화가 지나치면 산만하고 관계성이 희박해질 것이다. 그러므로 적정한 변화는 통일이라는 목표가 방해받지 않는 가운데 적용되어야 한다.

변화의 부류에 속하는 것이지만 종종 같은 개념으로 사용되는 또 다른 개념으로 변환(變換, transformation)이 있다. 변환은 구조나 구성이 다른 모양으로 변화하는 것으로, 형태의 질(質, 모양)이나 양(量, 반복)에 모두 적용될 수 있다. 변화를 위해서는 리듬, 반복, 점이 등을 잘 조화시켜야 한다.^{3.63}

3.63 다양한 변화의 가능성들

4.1 리듬

리듬(rhythm)은 율동(律動)이라고도 하는데 어떤 한 요소가 규칙적이며 조화롭게 반복을 되풀이하는 것이다. 리듬감은 동일하거나 유사한 요소들이 규칙적이거나 주기적으로 일정한 질서를 유지할 때 지각된다. 리듬은 시간과 속도와 상관이 깊다.

리듬은 빗소리 또는 파도 소리처럼 규칙적이며 반복적인 패턴이다.^{3.64} 춤이나 음악 그리고 디자인처럼 표현하기 위한 모든 것에는 항상 리듬이 필요하다. 리듬은 활발한 동적 형태에도 존재하지만 정적 형태에도 존재한다. 벽지 따위의 패턴은 흐트러짐 없이 완벽한 리듬을 추구하지만 디자인 형태에서는 오히려 변화와 다양성을 강조하는 리듬을 추구한다. 반복과 점이 등은 리듬감에 영향을 끼친다.

3.64 바람이 만든 사막의 리듬

4.2 점이

점이(漸移)는 점증(漸增) 또는 그러데이션(gradation)이라고도 하는데, 점진적 변화와 규칙적 단계에 따라 진행되는 변화 과정이다.

시각 형태에 단계적인 차이를 주면 점이 효과를 낼 수 있다. 또 색에서도 명도나 채도를 통해 일정한 차이를 주면 점이 효과를 얻을 수 있다. 점이는 단순한 반복보다 한층 동적인 느낌을 자아낸다.3.65

조화(調和, harmony)는 색조나 형태 등 여러 속성이 서로 미묘한 상태로 균형감을 이루는 상태를 말한다. 다시 말해 조화란 형태를 구성하는 요소 간에 질적으로나 양적으로 서로 모순 없이 어우러져 심미적으로 조화롭고 질서 있게 보이는 상태이다.

만일 형태의 구성이 조화롭지 못하면 통일감이 깨지고 산만한 느낌을 준다. 조화에는 유사조화와 대비조화가 있다. 말 그대로 유사조화는 서로 형태의 조건이 비슷해 조화를 이루는 것이고 대비조화는 서로 형태의 조건이 다르지만 그 다름이 조화로움을 낳는 것을 말한다.3.66-67

유사(類似, similarity): 유사란 같은 조건의 형태들이 조합을 이루어 지각적으로 평온한 느낌을 주지만 때로는 단조롭고 리듬감이 모자랄 수 있다. 유사란 어휘 그대로 서로 똑같지 않고 비슷할 뿐이다. 그러므로 유사는 엄격한 규칙성을 가지지 않고 일반적인 규칙감만 가진다. 이처럼 유사는 서로 동일하지는 않더라도 닮은 모양·종류·의미끼리 연합해 하나의 덩어리를 만들 수 있다.

a

b

3.65 점이
a) 선에 의한 점이 b) 점에 의한 점이

3.66 유사조화
A와 V는 유사한 형태로 서로 조화를 이룬다.

3.67 대비조화
AV와 Q는 날카롭고 부드러운 형태적 속성은 다르지만 서로 조화를 이룬다.

6 대비

대비(對比, contrast) 또는 대조는 하나 또는 그 이상의 요소가 서로 상반된 관계에 놓이는 것이다. 창조적인 디자인 형태는 대부분 무표정하거나 나른한 표현이 아니라 시각 요소들이 서로 대조되고 대립해 극적인 긴장감을 조성한다.3.68 대비는 일반적으로 대부분의 디자인 형태가 갖추어야 할 조건이다.

대비는 유사의 반대 개념으로 극히 개성적이고 설득력이 풍부하다. 형태는 대비가 클수록 속성이 드러나고 생동감이 넘친다. 그러나 지나친 대비는 요소 간의 부조화를 낳을 수도 있다.

7 지배

지배(支配, dominance) 또는 강조(強調, emphasis)는 화면을 구성하는 여러 요소 간의 시각적 경중 또는 이들의 위계적 관계를 말한다. 지배의 올바른 정의는 '하나 또는 그 이상의 요소들로 이루어진 그룹에서 시각적으로 가장 강조되거나 현저하게 보이는 상태'이다.3.69

3.68 수직으로 높게 선 솟대가 우아한 지붕의 처마선과 대비를 이룬다.

a

b

3.69 지배 또는 강조
a) 화면 안에 특별한 지배나 강조가 존재하지 않는다.
b) 일부 요소의 크기가 커지거나 작아짐으로써 화면 안에 지배와 강조의 개념이 탄생한다.

7.1 시각적 강조

시각적 강조는 어느 요소나 그룹을 다른 요소보다 시각적 속성이 두드러지도록 차별화하는 것이다. 일반적으로 강조된 요소는 지각 단계에서 우선한다.

디자인에서 강조는 주로 주의를 환기할 때, 단조로움을 덜거나 규칙성을 깨뜨릴 때, 동적 에너지를 조성할 때에 사용한다. 강조는 구성에서 형태, 크기, 색, 질감, 질서, 방향 등 모든 속성을 이용해 구현할 수 있다. 시각적으로 가장 강조되고 우월한 요소는 더 중요하다는 의미를 전달한다.

일반적으로 강조는 시각적 위계에서 지배적 위상을 획득하도록 하는 시도이지만 강조의 또 다른 쓰임새는 의도적 변칙이나 파격을 만들어 전체에 불협화음을 가져와 파격적 효과를 조장하기도 한다.3.70

7.2 시각적 위계

시각적 형태의 지배와 종속, 즉 시각적 위계(位階, hierarchy)는 각 요소가 발휘하는 시각적 강도에 비례한다. 시각적 형태들도 마치 우리의 삶(군대나 회사의 명령 체계 등)이나 자연법칙(동물들의 약육강식 등)에서처럼 안정적인 질서를 얻기 위해 시각적으로 계급적 서열을 형성한다.

시지각에서 시각적 위계는 매우 유용한 장치이다. 만일 책에 단원, 장, 절, 본문에 해당하는 위계적 질서가 없다면 사실 독서가 거의 불가능하다. 또 컴퓨터에서 수많은 파일이나 폴더라는 위계를 통해 거대한 양의 데이터를 분류하고 그루핑하는 과정이 없다면 혼란과 좌절을 피할 수 없을 것이다. 이렇듯 위계는 시각적 상황이 복잡하고 다양할수록 더욱 절실한 존재이다.

시각적 위계가 없으면 형태가 단조롭고 따분할 뿐 아니라 정보를 습득하는 데에도 큰 어려움을 겪게 된다.3.71-72

3.70 시각적 강조
완전히 일치하는 디자인이라도 주어지는 조건에 따라 각 요소의 시각적 강조에 대한 결과는 다르다. 빨간색으로 시각적 위계가 달라졌고 시선의 흐름 또한 달라졌다.
a부터 d까지 각기 시각적 위계가 어떻게 달라지고 어떤 요소가 더 먼저 보이는가를 파악해보라.

3.71 시각적 위계
요소 간에 시각적 에너지가 어떻게 작용하는가를 살펴보라.

3.72 시각적 위계에 따른 시선의 흐름
요소 간에 작용하는 시각적 자극의 정도에 따라 시선이 이동한다.

'아니 왜 이 생각을 못 했을까?' 하는 생각이
들면, 이제 아이디어의 생산을 멈추어도 좋다.

폴 랜드 Paul Rand (그래픽 디자이너)

그래픽 메시지

graphic message

C1 시각적 삼단논법

논리학에서 삼단논법(三段論法, syllogism)은 아리스토텔레스가 이론적 기초를 마련한 것인데, 연속되는 2개의 전제로 하나의 결론을 끌어내는 추론을 말한다. 예를 들면 모든 사람은 죽는다(A → B), 소크라테스는 사람이다(C → A), 고로 소크라테스는 죽는다(C → B)이다.

이 과제에서는 삼단이라는 형식만 취하기로 한다. 사람들이 알고 있는 유명한 경구를 삼단으로 제작하는 과제이다. 예를 들면 "사느냐 죽느냐 그것이 문제로다." "자유가 아니면 죽음을 달라." "발 없는 말이 천 리를 간다." "인간은 생각하는 갈대." 등을 삼단 구조로 표현한다.

진행 및 조건

- 주제: 명언이나 금언 등의 경구
- 주제의 텍스트를 3개로 분절한다.
- 분절된 텍스트를 3개의 공간 안에 시각적 표현으로 표현한다.

문제 해결

- 텍스트를 직설적으로 표현하기보다는 비유나 연상 작용을 시도한다.
- 텍스트를 반영하는 기호나 상징을 사용해도 무방하다.
- 각 장면은 시각적 강도가 비슷해야 하고 동일한 형식과 표현이 기본이다.
- 색에 의존하기 전에 먼저 형태를 충족시킨다.
- 시각적 구조에서, 시각적 반전이나 시각적 전조와 상기를 고려한다.

3.73 인내는 쓰나 그 열매는 달다

3.74 목마른 자가 우물 판다

3.75 펜은 칼보다 강하다

3.76 호랑이도 제 말 하면 온다

C2 노트북·다이어리

이 과제는 주어진 대상(노트, 다이어리)의 시각적 특징을 변환해 메시지를 시각화하는 것이다. 이를 위해 먼저 표현할 메시지를 선정하고 대상의 시각적 특징을 검토한다.

이 과제의 관건은 학습자가 이해하고 파악한 대상의 시각적 특징이 무엇인지, 그리고 메시지에 따라 그 특징을 어떻게 변환해 임하는지에 달려 있다.

진행 및 조건

- 대주제: 학술(학교, 학생 또는 학문 분야 등)에 관련된 것으로 제한한다. 예를 들어 학문 분야, 단과대학, 학과목, 전공 분야, 동아리, 학년, 수업 분위기, 급우들의 성품이나 별명, 급우들의 습관·습성, 외모 등이다.
- 세부 주제: 대주제의 범주 안에 있는 6개의 세부 주제를 결정한다. 6개의 유형은 서로 대등해야 한다.
- 해결: 대상의 물리적 특징을 이용해 주제를 표현한다.

문제 해결

- 대상에 대한 고정관념이나 선입견을 버린다.
- 마지막까지 기본형의 시각적 면모가 어느 정도는 남아 있어야 한다.
- 잡다하고 부수적인 시도를 자제한다.
- 결과물은 물론 독창적이고 심미적이어야 한다.
- 최소한의 변형이 더욱 값지다.

대학 노트의 시각적 특징

직사각형, 상하 대칭, 일정한 외부 마진, 평행, 수직과 수평, 규칙적 나열, 규칙적 간격, 동일한 선 굵기, 가는 선, 곧은 선, 처음부터 끝까지 이어진 선, 3개의 구멍, 동일한 구멍 간격, 여러 개의 파란 선, 하나의 빨간 선, 노란 바탕, 가득 채워진 바탕색, 왼쪽의 세로선, 여러 개의 수평선, 하나의 수직선, 매끄러운 재질, 작고 나란한 글자 등.

3.77–78 실습자에게 제공되는 노트와 다이어리의 기본형

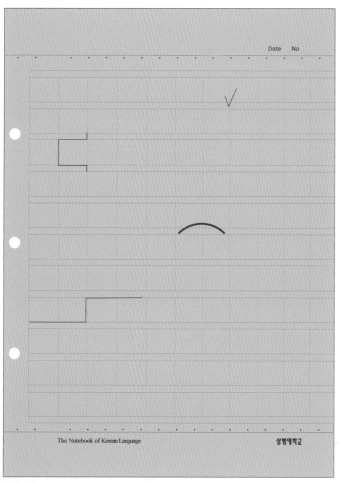

국어 시간

화학 시간

음악 시간

사회 시간

수학 시간

3.79 교과목

김영랑, 「모란이 피기까지는」

김소월, 「진달래꽃」

김광균, 「와등」

기형도, 「전문가」

윤동주, 「서시」

곽재구, 「사평역에서」

3.80 시인과 시

논픽션

픽션

에세이

시

만화

코믹

3.81 서적 분류

상담 시간
이유야 어떻든 담임 선생님과 마주
앉으면 괜히 긴장되고 작아진다.

등교 시간
신경이 더 곤두서고 약간 몽롱한
상태이다.

쉬는 시간
대부분 친구와 잡담을 나누며 떠들기
때문에 소란하고 산만하다.

시험 시간
가장 스트레스를 받는 시간이다.
머릿속이 복잡하고 지난밤 빨간 줄을
그어가며 공부한 내용을 생각해야 한다.

3.82 학교 일과

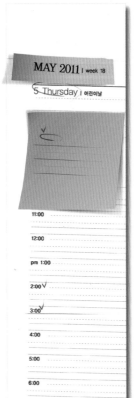

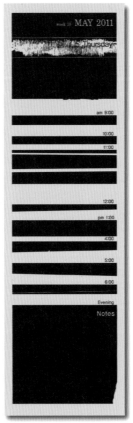

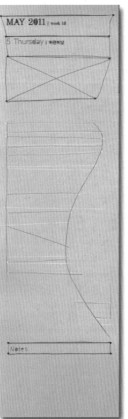

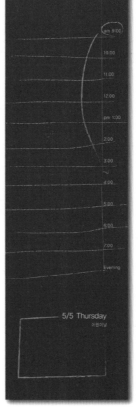

모범생
학업이나 품행이 본받을 만한 학생.
매사를 열심히 한다.

산만한 학생
정리도 못 하고 집중도 못 하는 학생.
항상 어수선하다.

낙서광
점이 있으면 선으로 연결하고
동그라미가 있으면 꼭 연필로 채운다.

반장
반을 대표하는 학생. 친구들을 통제하고
담임 선생님 전달 사항을 알려준다.

3.83 대학 친구

4교시
이미 생각은 급식실을 향해 문밖으로
향한다. 배가 고파 점심에 대한
기대가 생긴다.

점심시간
삼삼오오 모여 밥을 먹는 시간.
어수선하고 즐겁다.

5교시
오후 수업의 시작. 배부르고
따스한 날씨에 졸게 된다.

청소 시간
지저분한 것을 치우는 시간이다.

3.84 고교생의 일과

캠퍼스 커플
이들은 연애에 정신이 팔려 붕 떠 있거나
할 일을 내려놓아 버린다.

군대 갈 학생
이들은 군대라는 또 다른 지옥으로 가야
하므로 술과 함께 끝장 대학 생활을 한다.

복학생
이들은 초반에는 상당히 의욕이 넘친다.
하지만 빡빡하게 짜놓은 일정에 못 이겨
결국 흐지부지해진다.

학회장
이들은 학교생활을 열심히 하는 것
같지만 고민과 갈등이 많아 결국 의욕이
떨어진다.

3.85 대학생

개구쟁이 친구
상황에 따라 반응하고 행동해
시간관념이 없다.

다혈질 친구
성격이 급하고 돌발적이어서
무질서하고 거친 행동을 잘한다.

계획적인 친구
무슨 일을 하든지 매시간의 계획을
정하고 철저히 지키는 완벽주의자이다.

예민한 친구
작은 일에도 예민하게 반응하고
소심하다.

3.86 친구들의 성격

심신 장애
생활을 하는 데 상당한 제한을 받아
다른 사람의 도움이 필요하다.

청각 장애
소리를 이해하기까지의 청각 경로에
장애를 입어 듣기가 어려운 장애이다.

신체 장애
신체 기능 장애가 영구적으로
남은 상태이다.

시각 장애
시각을 상실했기 때문에 촉각, 청각이
학습의 주요 수단이다.

3.87 장애 학생

패션 디자인과
세련된 느낌, 화려하고 화사한 느낌.

스포츠학부
속도감 있고 날렵하고 순발력 있는 느낌.

컴퓨터시스템공학과
기계적이고 지루하고 딱딱한 느낌.

자유 전공 학부
얽매이지 않아 자유스럽고 틀에 박히지
않은 느낌.

3.88 대학 전공

방학
여름 방학과 겨울 방학으로 나뉜다.
대학의 방학은 길어서 한가로운 모습을
볼 수 있다.

MT
중고등학교의 수련회와 비슷하지만
자치적인 노력으로 똘똘 뭉친 모습을
볼 수 있다.

축제
어디를 가나 왁자지껄하고 정신이 없지만
활기찬 분위기이다.

졸업
학교를 떠나 사회로 진출하는 과정이다.
들뜬 느낌을 받는다.

3.89 대학 생활

C3 아~ 대한민국!

국가를 대표하는 상징물에는 국기와 국화, 국조 등이 있는데 그중에서도 국기가 당연 으뜸이다. 태극기는 우리 민족의 역사와 문화 그리고 혼이 담긴 최고의 상징이다. 일상을 살면서 때때로 태극기를 보노라면 자랑스러움도 느껴지지만 한편으로 이유 없이 가슴이 저리기도 한다. 태극기는 어느 민족의 국기보다 더욱 질곡과 애환이 많은 대상이다.

이 과제는 태극기를 주제로 우리나라와 민족의 다양한 면모를 시각화한다.

3.90 실습자에게 제공되는 태극기의 기본형

진행 및 조건

- 주제: 대한민국과 관련해 하나의 대주제를 설정한 다음, 대주제 안에서 6개의 세부 주제를 설정한다. 우리나라와 관련 있는 것이라면 무엇이든 주제가 될 수 있다.
- 태극기를 구성하는 시각 요소를 충분히 이해하고 세부 주제에 맞게 시각적 속성을 바꾼다.

문제 해결

- 기본형을 충분히 존중하며 기본형의 시각적 속성을 변화시킨다.
- 기본형의 디자인 속성을 색, 크기, 명암은 물론 공간, 위치, 수량, 대칭/비대칭, 회전, 굴절 등으로 이해한다.
- 지나친 변형은 바람직하지 않다.

대주제

우리나라의 근현대사	우리나라의 풍습
우리나라의 명절, 절기	우리나라의 사회상
우리나라의 민요	우리나라의 뉴스
우리나라의 국경일	우리나라의 춤
우리나라의 위인	우리나라의 고대국가
우리나라의 건축물	

태극기 작도법

1 태극기의 가로세로비: 3:2(여기서는 12cm:8cm)

2 태극의 지름: 태극기 세로의 1/2(여기서는 4cm), 수평에서 회전 각도 −34도

3 태극과 괘의 간격: 태극 지름의 1/4(여기서는 1cm), 수평에서 회전 각도 −56.5도와 56.5도

4 괘(건곤감리)의 가로 폭 대 세로 폭: 태극 지름의 1/2: 태극 지름의 1/3(여기서는 2cm:1.33cm)

5 3 괘의 간격: 세로 폭의 1/10(여기서는 0.133cm), 그러므로 줄 하나는 폭이 2cm이고 세로가 0.354cm이다.

태극기 표준 색도
(1997년 10월 25일
〈총무처 고시 제1997-61호〉)

빨강:

CIE 색좌표: x=0.5640, y=0.3194, Y=15.3

먼셀 색표기: 6.0R 4.5/14

팬톤 가이드: 186C

파랑:

CIE 색좌표: x=0.1556, y=0.1354, Y=6.5

먼셀 색표기: 5.0PB 3.0/12

팬톤 가이드: 294C

종이: 백색 아트지 120g

참고: 태극기는 항상 외국 국기의 왼쪽에 게양

아~ 대한민국 !
Oh~ KOREA !

태극기는 우리의 역사와 문화 그리고 민족의 혼이 담긴 상징이다. 유구하고 긴 역사 속에서 선조들과 후손들이 우리 민족의 정체성을 확인하는 실체이다.

일상을 지내며, 가끔은 국가나 선열을 기리는 예식에서 태극기를 바라 보노라면 한껏 우리 민족의 영광스러움이 느껴지지만, 한편으론 말할 수 없을 가슴저림도 있다. 그렇듯 우리나라의 태극기는 어느 민족의 국기보다 질곡과 애환이 더 많은 대상이다.

디자인: 시각디자인학과 김선구

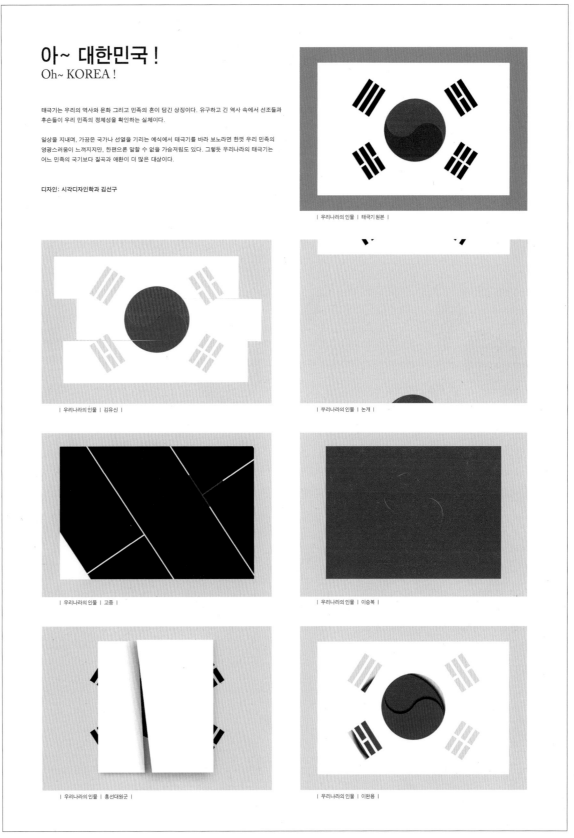

| 우리나라의 인물 | 태극기 원본 |

| 우리나라의 인물 | 김유신 |

| 우리나라의 인물 | 논개 |

| 우리나라의 인물 | 고종 |

| 우리나라의 인물 | 이승복 |

| 우리나라의 인물 | 흥선대원군 |

| 우리나라의 인물 | 이완용 |

3.91 프로젝트 완성작: 우리나라의 인물

3.92 허베이스피릿호 기름 유출 사건

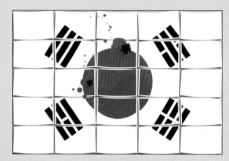

3.93 광주민주화운동

3.94 북한 잠수함 무장간첩 침투 사건

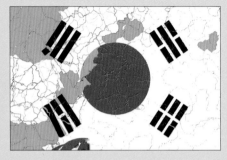

3.95 삼풍백화점 붕괴 사고

3.96 미군 장갑차에 의한 중학생 압사 사건

3.97 전태일 분신자살 사건

3.98 궁예

3.99 문익점

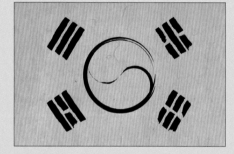

3.100 신사임당

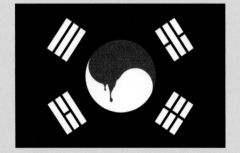

3.101 유관순

3.102 이순신

3.103 홍길동

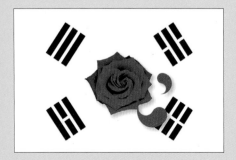

3.104 성년의 날

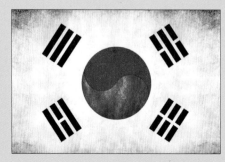

3.105 순국선열의 날

3.106 어린이날

3.107 청명

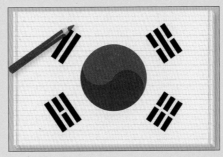

3.108 학생의 날

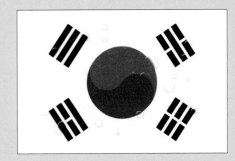

3.109 백로

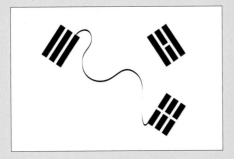

3.110 임시정부 수립

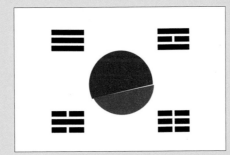

3.111 갑오개혁

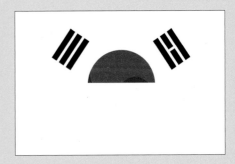

3.112 단발령

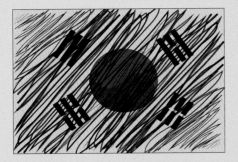

3.113 민족말살정책

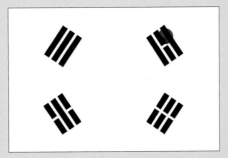

3.114 아관파천

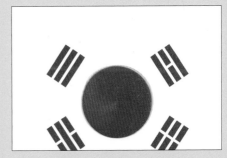

3.115 한일합병

3.116 무역의 날

3.117 부부의 날

3.118 장애인의 날

3.119 정월 대보름

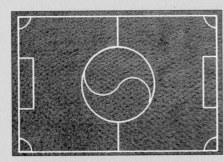

3.120 체육의 날

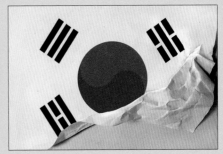

3.121 대설

3.122 군사 정변

3.123 삼풍백화점 붕괴 사고

3.124 월드컵

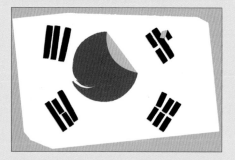

3.125 대충대충

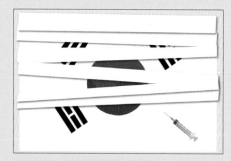

3.126 성형수술

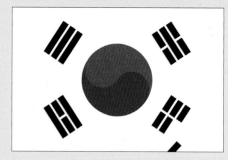

3.127 일어탁수

3.128 독립운동

3.129 6·25전쟁

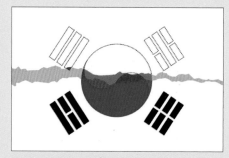

3.130 남북 분단

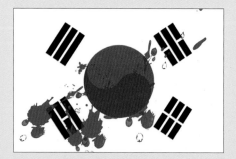

3.131 파란만장

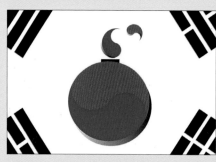

3.132 저축의 날

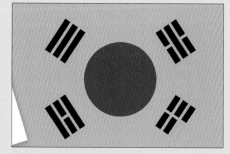

3.133 바늘 도둑이 소도둑 된다

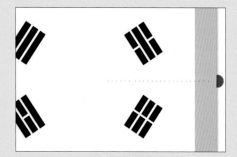

3.134 몰래 빠져나가기

3.135 시험

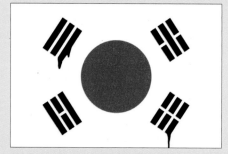

3.136 일제강점기

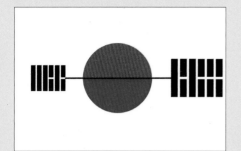

3.137 줄다리기

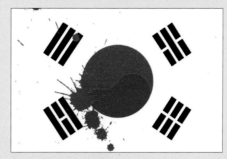

3.138 전쟁

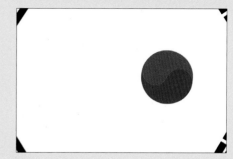

3.139 숨바꼭질

3.140 홍수

3.141 널뛰기

3.142 자살률 1위

3.143 4·19혁명

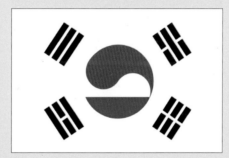

3.144 물 부족 국가

3.145 독립 염원

3.146 두발 검사

3.147 백치 아다다

3.148 소나기

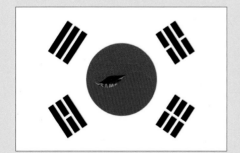

3.149 삼성 공화국

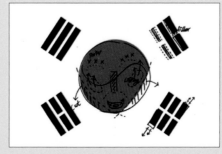

3.150 성형 강국

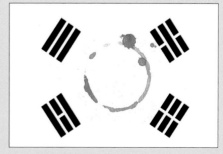

3.151 불황에도 고급 커피

C4 로고타입 변주

변주(變奏)란 본래 음악에서 어떤 주제를 바탕으로 선율, 리듬, 화성 따위를 여러 가지로 변형해 연주하는 것을 말한다. 문학에도 음악의 변주와 비슷한 시적 변주가 있다.

우리는 이 과제를 통해 로고타입을 시각적으로 변주한다. 학습자는 여기서 로고타입의 유형이나 글자의 정렬은 물론 타이포그래피의 다양한 접근을 시도한다. 마크에 동반하는 캐치프레이즈('Just do it' 등)를 사용해도 된다.

진행 및 조건

- 주제: 유명 기업이나 상품의 로고타입
- 콘셉트: 로고타입과 연관성이 있는 콘셉트

문제 해결

- 다양한 서체를 열람하고 또 열람한다.
- 글자체, 글자의 무게, 정렬, 크기, 글자사이, 낱말사이 등을 검토한다.
- 변주된 결과는 또 하나의 로고타입이다. 이 결과물 역시 시각적으로 충만한 에너지를 풍겨야 한다.

원본

만우절

삼일절

추석

부부의 날

크리스마스

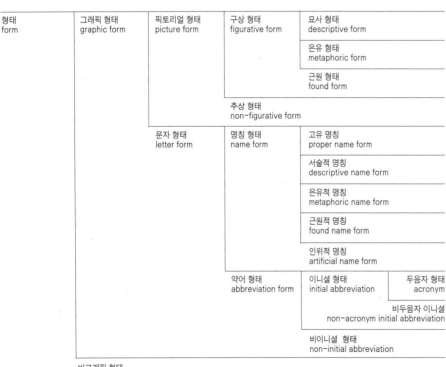
한글날

3.153 레고

형태 form	그래픽 형태 graphic form	픽토리얼 형태 picture form	구상 형태 figurative form	묘사 형태 descriptive form	
				은유 형태 metaphoric form	
				근원 형태 found form	
			추상 형태 non-figurative form		
		문자 형태 letter form	명칭 형태 name form	고유 명칭 proper name form	
				서술적 명칭 descriptive name form	
				은유적 명칭 metaphoric name form	
				근원적 명칭 found name form	
				인위적 명칭 artificial name form	
			약어 형태 abbreviation form	이니셜 형태 initial abbreviation	두음자 형태 acronym
					비두음자 이니셜 non-acronym initial abbreviation
				비이니셜 형태 non-initial abbreviation	
	비그래픽 형태 non-graphic form				

3.152 형태의 분류

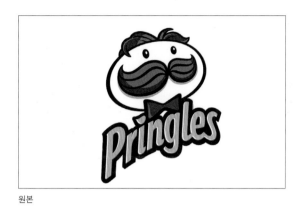

원본

새우깡

초코파이

빼빼로

맛동산

오레오

양파링

썬칩

3.154 프링글스

원본

백설공주

아기 돼지 삼 형제

피노키오

후크 선장

피터 팬

미녀와 야수

장발장

3.155 배스킨라빈스 31

원본

분식집

미용실

영어 학원

장례식장

목욕탕

찻집

헬스클럽

3.156 오뚜기

원본

동화

추리소설

수학 문제집

색칠 공부

손편지

낙서장

지도책

3.157 몽블랑

원본

군사용

여성용

유아용

색맹용

남녀 공용

속기사용

죄수용

3.158 모나미

C5 한정판 코카콜라

이 과제는 한정판(限定版, 부수를 제한해 발간하는 출판물이나 음반 등)으로만 출시될 코카콜라 버전을 대비해 캔을 디자인하는 것이다. 한정판의 주제는 여러분 스스로 코카콜라의 사업주가 되어 제품 판매를 촉진할 수 있는 기발하고 혁신적인 상황이나 입장을 판단해 정한다.

진행 및 조건

- 목적: 기념품이나 수집품을 목적으로 하는 한정판 코카콜라 캔디자인
- 주제: 주제의 카테고리는 다음과 같을 수 있다.

역사적 소재	지역적 소재
문학적 소재	예술·연예적 소재
사회·문화적 소재	정치·경제적 소재
민족·인종적 소재	종교적 소재
토속적·무속적 소재	기상·일기 소재
시즌 소재	기념일 소재

또는 국가, 명소, 띠(12간지), 특정일, 이벤트 등

문제 해결

- 특별한 경우가 아니라면 캔의 외관을 바꾸지 않는다.
- 이 작업은 그리 쉽지 않다. 먼저 주제에 대한 조사를 심도 있게 진행해야 신선한 아이디어를 얻을 수 있다. 조사로부터 근거 있는 방향을 발견한다.
- 기존의 캔에서 색, 글자체, 가로로 놓인 긴 곡선, 크기, 수량 등을 변형할 수 있으며 도형이나 패턴 등의 그래픽 형태를 삽입할 수도 있다.

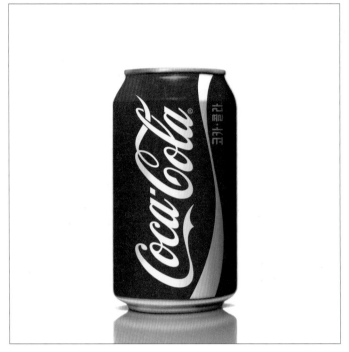

3.159 실습자에게 제공되는 기본형

코카콜라의 탄생

코카콜라는 1886년 5월 8일 제약사인 존 펨버턴(John Pemberton)이 두통약을 개발하던 중 우연히 만든 음료수이다. 그의 경리 사원이었던 프랭크 M. 로빈슨(Frank M. Robinson)은 원액 중에서 가장 독특한 두 가지 성분, 즉 코카(coca) 잎과 콜라(kola) 열매의 이름에 주목해 이 음료수를 '코카콜라'라 이름 지었을 뿐 아니라 단어의 맨 앞 K를 C로 바꾸고 이음줄을 넣은 다음, 스펜서체로 커다란 C자가 돋보이는 흘림체 로고를 만들었다. 130여 년이 지난 지금 역사상 가장 유명한 브랜드 가운데 하나인 코카콜라(Coca-Cola)는 이렇게 탄생했다.

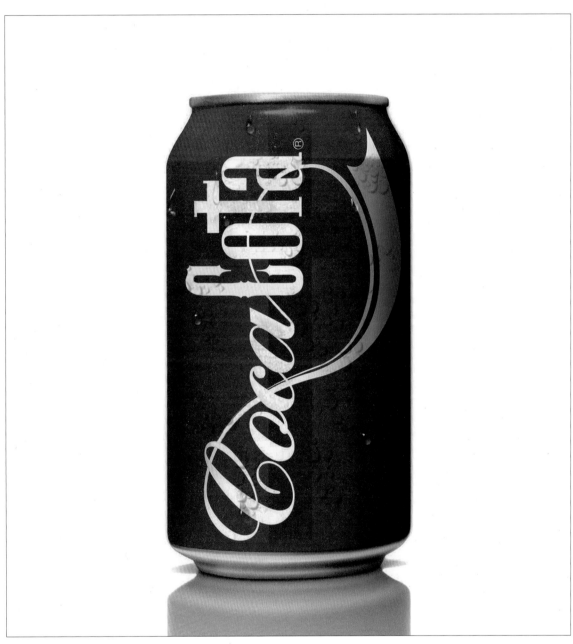

3.160 종교개혁

3.161 구글

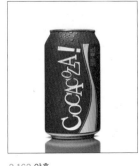

3.162 야후

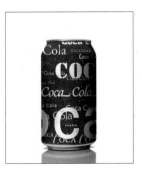

3.163 천일야화

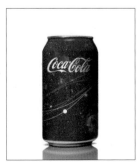

3.164 태양계

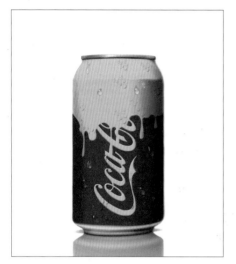

3.165 푸우

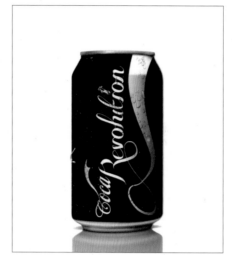

3.166 시민혁명

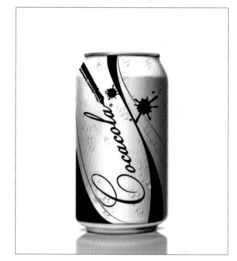

3.167 중세 시대

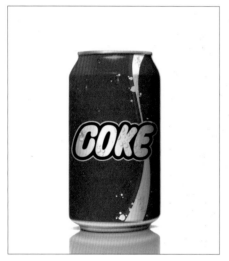

3.168 레고

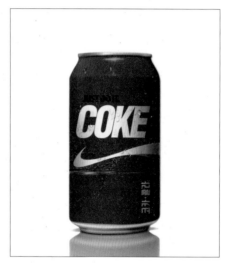

3.169 나이키

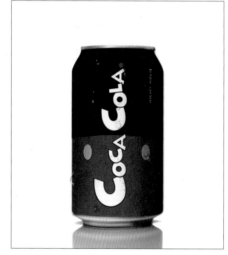

3.170 미키마우스

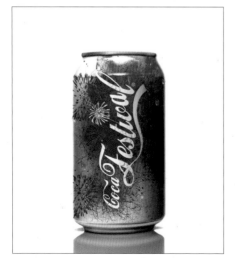

3.171 불꽃

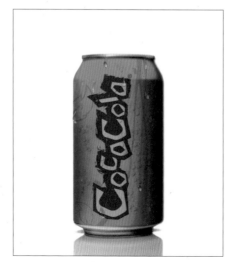

3.172 타잔

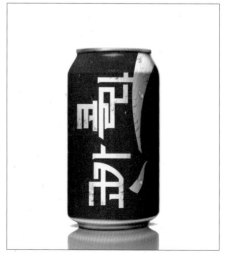

3.173 백범 김구

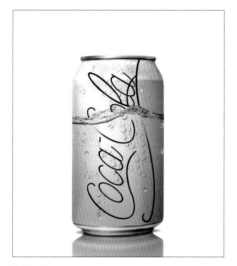

3.174 생수

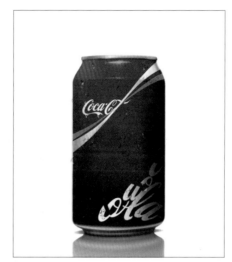

3.175 캄보디아 킬링필드

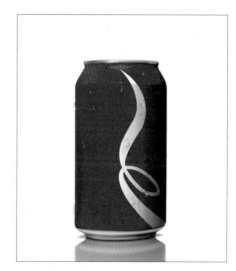

3.176 멕시코 세르반티노축제

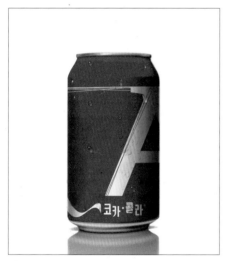

3.177 옥션

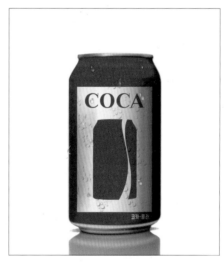

3.178 《타임(Time)》지

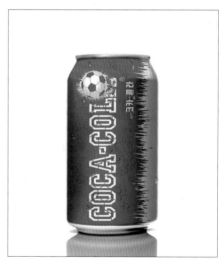

3.179 2014브라질월드컵

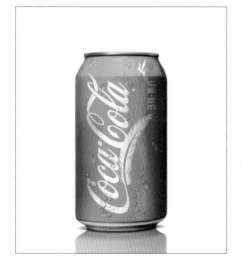

3.180 피터 팬

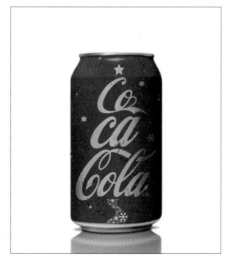

3.181 크리스마스

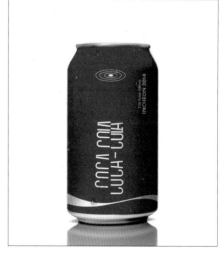

3.182 2014인천아시안게임

C6 시각적 동조

이 과제는 국내외 주요 문학에 등장하는 주인공들의 심리 상태와 갈등 구조 등을 그래픽 형태로 동조시키는 것이다. 주인공을 대신하는 기본형은 줄거리의 변화에 따라 텍스트와 동조한다. 즉 기본형이 형태, 크기, 거리, 위치, 방향, 색상, 질감, 윤곽, 공간 등을 달리하며 줄거리에 등장하는 주요 인물들의 배경(가문, 경제적 지위, 지식수준 등), 심리적 내면, 인간관계, 갈등 구조, 인과관계 등을 연속적으로 시각화한다.

진행 및 조건

- 주제: 국내외 주요 문학에서 선정
- 요약: 전체 줄거리를 8쪽으로 축약(대사 포함)
- 시각적 동조: 기본형이 스토리 진행에 동조할 수 있도록 변화를 탐색한다. 배경은 흰색이 기본이다.
- 텍스트 삽입: 주인공의 대사, 주인공과의 관계, 지문 등을 삽입한다. 글자는 가독성에 중심을 두지만 언어적 느낌을 반영한다.

문제 해결

- 주제는 갈등 구조가 확연한 것이 바람직하다.
- 스토리의 마디를 분명히 구분하고 여덟 마디의 시각적 강약을 조절한다.
- 색에 의존하기 전에 먼저 형태를 충족한다.

메시지 분석(message analysis)

메시지(인식과 정보)에 해당하는 맥락이나 의미는 디자이너가 계획적, 직관적 혹은 감각적으로 선택해 글로 정리한다.

설명(explanation): 이해할 수 있고 인식할 수 있는 본질, 이론적 지식이나 사고를 통한 설명 (규정·정의에 해당하는 단어, 문장)
- 이것의 영역 또는 범위는 무엇인가?
- 이것은 왜 존재하는가?
- 이것의 더 큰 범주는 무엇인가?

묘사·서술(description): 사실, 세부 사항, 특성·특징 등의 전달, 지각이나 경험을 통해 모인 정보 (속성·특질)
- 이것은 무엇과 같은가 혹은 비슷한가?
- 이것의 속성과 특징은 무엇인가?

표현(expression): 감성적 내용의 표출, 있는 그대로가 아닌, 은유나 비유를 통한 함축적 또는 시적 표현(비유적 언어, 수사적 언어, 감탄사, 의성어)
- 어떻게 느끼는가?
- 어떻게 은유·비유되는가?
- 내부의 감각이나 감성이 어떻게 재해석되는가?

관련·관계(relation): 다른 무엇과의 연관성, 감각이나 직관 등을 기반으로, 채집된 정보들의 논리적 분석 (동사, 형용사, 부사)
- 그것의 일부는 다른 부분과 어떤 관계가 있는가?
- 다른 것과 어떻게 비슷한가 혹은 다른가?

신분·신원(identification): 소속(또는 소유권), 출신, 정체성(사회적·문화적), 감각이나 직관 등을 기반으로, 채집된 정보들의 논리적 분석
- 누구인가? 이름 혹은 외관적 특징은 무엇인가?
- 어디에 속하는가? 누구의 소유인가? 누가 만들었는가?
- 어느 사회, 어느 문화권에 속하는가?

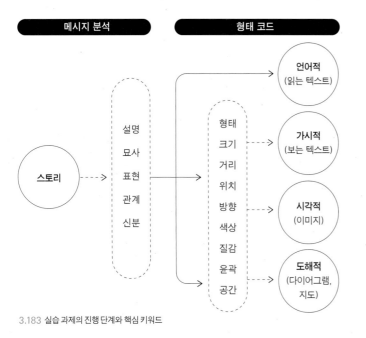

3.183 실습 과제의 진행 단계와 핵심 키워드

형태 코드(symbol code)

형태 코드란 무언가를 형태적으로 암호화하는 심벌(시각적 형상)과 관련이 있다. 일반적으로 형태 코드는 어떤 관례나 규칙에 따라 무언가의 요소들을 결합하고 구성하는, 그리고 이와 같은 결합을 다시 해독하고 설명하는 방식이 있다.

언어적(읽는 텍스트, verbal/text):

언어적 시스템은 부호와 글자로 구성된다. 일정한 규칙 속에서 구조나 의미, 쓰임새를 가진 것들은 언어를 대신한다. 읽는 텍스트는 고유의 단어로서, 그 의미를 움직일 수 없다.(다른 것으로 의역되거나 달리 해석될 수 없다.) 읽는 텍스트는 쓰인 글을 단지 읽을 수만 있다.

가시적(보는 텍스트, visible/text-picture):

가시적 텍스트는 언어적 시스템에 포함된 모든 요소(글자, 부호 등)는 물론, 이들이 다양한 방식으로 조작된 시각적 결과(본래의 글자로서는 물론, 시각적 변조가 처리된 결과) 모두를 의미한다. 형식적 단어로서가 아니라 텍스트이지만 시각적 형태로서의 측면이 강하다.

시각적(이미지, visible/picture):

시각적 이미지는 디자인의 기본 요소(점, 선, 면 등)와 이들의 다양한 면모(크기, 모양, 위치, 색 등)는 물론, 무언가의 의미, 논리, 직관, 조직적 관계, 구조 등을 대신하는 모든 조형적·시각적 접근을 말한다. 이것은 대상의 시각적 특성을 대표하는 것으로서, 추상적 수준이든 묘사적 수준이든 물체의 움직임, 공간, 톤, 색, 형 등 모든 시각적 특질을 재현한 것이다.

도해적(다이어그램, 지도, visible/diagram, map):

시각적 도해는 무언가의 특징(양적으로, 질적으로) 혹은 특별한 면모를 더욱 명확히 드러내려는 의도에서 그것의 상태, 위치, 생각, 프로세스 등을 시각적으로 간명하게 도해화한 결과이다. 일반적으로 그래프, 막대, 파이 차트, 트리, 동선도 등이 있다. 또한 개념적인 영역까지 명확히 설명하거나 유익한 정보를 제공하는 다이어그램도 있다. 이들은 어떤 현상의 흐름, 시간, 에너지, 개념, 권위 등을 도해로 설명하기도 한다. 나아가 신체적이거나 공간적인 상황까지도 도해의 한 성분으로 사용할 수 있다.

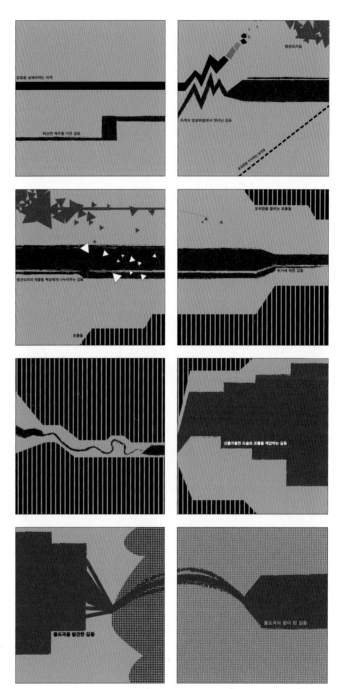

3.184 프로젝트 완성작: 홍길동전

콩쥐 팥쥐

옛날 콩쥐와 팥쥐가 살고 있었다. 콩쥐는 일찍 어머니를 여의고 아버지와 둘이 살지만 심성이 착하고 바른 아이였다. 어느 날 아버지는 새어머니와 팥쥐를 들이게 되고 새어머니는 팥쥐만을 예뻐했다.

콩쥐의 아버지가 돌아가시고 새어머니와 팥쥐가 매일 콩쥐를 괴롭혔지만 밤이면 천사들이 내려와 도와주기 때문에 척척 일해냈다. 그들의 방해에도 결국 콩쥐는 원님과 결혼하고 행복하게 살았다는 내용의 한국 전래 동화이다.

3.185 프로젝트 완성작

| 1 | 옛날 한 마을에 어머니를 여의고 아버지와 단둘이 사는 착한 콩쥐라는 소녀가 있었다.

| 2 | 어느 날 아버지는 새어머니를 들이게 되었고, 딸인 팥쥐는 못생기고 심술 맞았는데 새어머니는 그런 자기의 친딸만 예뻐했다.

| 3 | 콩쥐의 아버지가 병으로 돌아가시고 새어머니는 콩쥐에게 헌 누더기를 주며 하인처럼 매일 구박하고 일만 시켰다.

| 4 | 그러던 어느 날 원님의 생일잔치가 열렸고 콩쥐는 독에 물을 채우고 좁쌀을 고르는 일을 끝내야만 갈 수 있었다.

| 5 | 하지만 물을 채워야 할 독은 밑 빠진 독이었고 슬퍼하던 콩쥐 앞에 두꺼비가 나타나 독을 막아주어 물을 채울 수 있었다.

| 6 | 또 좁쌀을 고르는 일은 참새가 도와주었고 하늘에서 선녀가 내려와 콩쥐에게 예쁜 옷과 꽃신을 주며 어서 원님에게 가라고 했다.

| 7 | 그런데 기쁜 마음으로 콩쥐가 시냇가에 다다랐을 때 그만 꽃신 한 짝을 물에 빠트려 원님에게 갈 수 없게 되었다.

| 8 | 그때 원님이 행차하던 중 시냇가에 빠트린 예쁜 꽃신을 보고 콩쥐에게 찾아주었고 원님은 콩쥐에게 반해 행복하게 살았다고 한다.

구운몽

육관대사의 제자인 성진은 어느 날 팔선녀를 보고 속세의 부귀영화를 원하게 된다. 이 사실을 안 육관대사는 성진을 인간 세계로 보내고 성진은 입신양명해 부귀영화를 누리며 살게 된다.

하지만 성진은 인생의 허무함을 느끼게 되고 다시 불도에 뜻을 두기로 다짐하는 순간 어느 수도승이 나타나 꿈에서 깨라고 말하고 그 순간 성진은 꿈에서 깨어난다. 이 모든 것이 육관대사의 뜻인 줄 안 성진은 자신의 잘못을 뉘우치고 득도하게 된다.

3.186 프로젝트 완성작

| 1 | 육관대사는 설법을 하며 많은 제자를 길렀는데 그중에 성진이라는 제자가 있다. 그러던 어느 날 성진은 팔선녀를 보게 되고…….

| 2 | 성진은 팔선녀와 속세의 부귀영화를 원하는 마음이 커진다.

| 3 | 이 사실을 알게 된 육관대사는 성진과 팔선녀를 인간 세계로 보내버린다.

| 4 | 인간 세계로 온 성진은 입신양명을 하며 다시 환생한 팔선녀와 인연을 맺게 된다.

| 5 | 모든 부귀영화를 누리며 지내던 성진은 어느 순간 인생의 허무함을 느끼고 팔선녀는 그런 성진을 위로한다.

| 6 | 성진이 다음 생에 불도에 입문하기로 다짐하는 순간, 어느 수도승이 다가와 꿈에서 깨어나라고 이야기한다.

| 7 | 꿈에서 깬 성진은 육관대사를 보고 꿈을 꾸었음을 깨닫고 자신의 죄를 반성하며 팔선녀와 함께 불도에 입문한다.

| 8 | 열심히 도를 닦은 성진과 팔선녀는 극락세계로 가게 된다.

향수(어느 살인자 이야기)

18세기 프랑스, 악취 나는 생선 시장에서 태어나자마자 고아가 된 천재적인 후각의 소유자 장 바티스트 그르누이는 난생처음 파리를 방문한 날, 지금껏 경험하지 못했던 여인의 매혹적인 향기에 끌린다.

그 향기를 소유하고 싶은 강렬한 욕망에 사로잡힌 그는 향수 제조가 주세페 발디니를 만나 향수 제조 방법을 배우기 시작하고, 향기를 소유하고 싶은 욕망이 더욱 간절해져 파리를 떠나 '향수의 낙원'이라고 불리는 그리스에서 본격적으로 향수를 만드는 기술을 배운다. 그리고 아름다운 여인들이 머리카락을 모두 잘린 채 나체의 시신으로 발견되는 의문의 살인 사건이 연이어 발생하는데……

3.187 프로젝트 완성작

| 1 | 그르누이는 악취 나는 생선 시장에서 태어나자마자 고아가 된다.

| 2 | 무두장이 밑에서 일하던 어느 날, 미세한 향기에 이끌린 그르누이는 향기의 진원지인 소녀를 찾아내어 충동적으로 죽이고 만다.

| 3 | 향기를 소유하고 싶은 욕망이 더욱 간절해진 그르누이는 살던 곳을 떠나 유명한 향수 제조가인 발디니를 찾아간다.

| 4 | 그곳에서 능력을 발휘해 계속해서 매혹적인 향수를 개발해내던 그르누이는 한계를 느끼고 외진 곳으로 떠난다.

| 5 | 7년 뒤 그르누이가 돌아오고 나서 원인 모를 연쇄살인 사건이 발생한다.

| 6 | 스물다섯 번째로 세상에서 가장 매혹적인 향기가 나는 소녀를 죽이고 나서야 결국 그는 체포된다.

| 7 | 처형 날, 광포해진 사람들 앞에 여태껏 죽인 여자들로 만든 향수를 바른 그르누이가 나타나자 사람들은 무아지경에 빠진다.

| 8 | 자신이 평생을 바쳐 만든 향수를 온몸에 뿌리고 죽음을 면한 그르누이는 향기에 이끌린 부랑자들에게 먹히고 만다.

지킬 박사와 하이드

지킬 박사가 약을 먹고 하이드로 변해서 돌아다닌다. 그의 주변 사람들은 둘을 다른 인물로 생각하고 지킬 박사는 하이드로 변해서 악에 해당하는 일들을 해나간다. 약을 먹으면 육체적, 정신적으로 모두 변해서 지킬 박사는 결국 스스로 목숨을 끊는다.

선한 인간이라도 내면에는 악이 존재하고 악한 인간이라도 내면에는 선이 존재하는데, 이런 인간의 이중성을 다룬 소설이다.

3.188 프로젝트 완성작

| 1 | 지킬은 앞으로는 선행을, 뒤로는 불건전한 생활을 하고 그 생활이 반복되자 괴로움을 느낀다.

| 2 | 그는 자신의 선과 악을 분리한다면 괴로움에서 벗어날 수 있다고 생각하게 된다.

| 3 | 그래서 그는 인간의 선과 악을 분리하는 실험을 하고 직접 그 약을 먹는다.

| 4 | 약을 먹은 지킬은 왜소한 체구의 흉측하고 악만 가진 하이드로 변한다.

| 5 | 밤마다 밖으로 나가 악행을 일삼던 하이드는 살인까지 저지른다.

| 6 | 지킬은 하이드의 악행에 공포를 느끼고 눈물로 기도한 뒤에 다시 선한 모습으로 살게 된다.

| 7 | 하지만 지킬은 약을 먹지 않았는데도 하이드로 변하며 통제할 수 없는 상태가 된다.

| 8 | 완전히 하이드로 변해 숨어 살던 그는 결국 스스로 목숨을 끊는다.

C7 비주얼 스토리텔링

비주얼을 통한 연속적 서술 구조는 일종의 스토리텔링으로서 하나의 정적인 이미지보다 보는 사람을 더욱 적극적으로 참여시킨다.

국내외 주요 문학이나 영화 등을 선정해 전개되는 스토리텔링을 최소한의 추상 형태로 시각화한다. 인물(주인공과 조연)의 심리 상태나 갈등 구조를 형태의 속성 변화로 진행한다.

진행 및 조건

- 주제: 이미 잘 알려진 스토리
- 요약: 전체 줄거리를 10쪽으로 축약
- 기본형 제작: 각 인물의 기본형 제작
- 시각적 변형: 스토리텔링의 진행에 따른 인물들의 변화를 감지하고 인물마다 시각적이고 연속적인 변화를 시도한다.

문제 해결

- 기본형은 '평범하고 무표정'해야 이후의 변화가 쉽다.
- 미세한 변화를 간과하지 않는다.
- 배경의 색상이나 명암도 고려한다.
- 문맥에 흐르는 '보이지 않는 행간을 읽어내고' 이를 시각화한다.

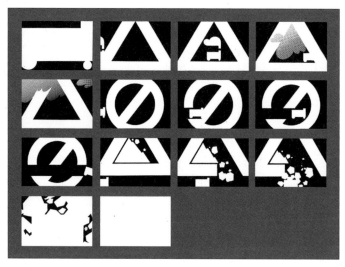

3.189 여행

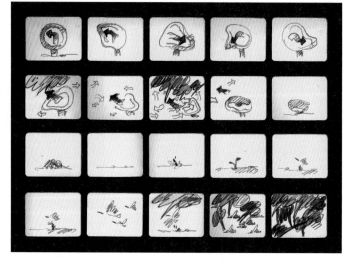

3.190 자유

> 비주얼 스토리텔링의 시각적 고려사항
>
> 형태, 크기, 위치, 깊이(Z축), 거리, 시점, 이동 방향, 방위, 색상, 톤,
> 전후(앞뒤), 공간감, 질감, 재질감

| 1 | 전 세계를 돌아다니며 항상 바쁘게 사는 '척'은 여자 친구 '캘리'와 깊이 사랑한다.

| 2 | 오랜만에 만난 그들은 연말을 기약하며 헤어진다.

| 3 | 비행기를 탄 '척', 여자 친구와 함께 있지 못하는 안타까움을 뒤로 한 채 일터로 향한다.

| 4 | 착륙하기 직전 '꽝!' 소리와 함께 갑작스러운 기상 악화로 비행기는 바람에 휩쓸려 추락하고 만다.

| 5 | 망망대해 무인도에 떨어진 것을 알게 된 '척'은 함께 떨어진 물건들을 확인해본다.

| 6 | 몇 달 뒤, 극한의 외로움에 '척'은 함께 떠내려온 물건 중 하나를 '윌슨'이라 이름 짓고 의지한다.

| 7 | 그러던 어느 날, 견딜 수 없는 외로움 때문에 탈출을 결심하고 '윌슨'과 함께 바다로 나선다.

| 8 | 하지만 높은 파도가 덮쳐 항상 의지했던 '윌슨'을 떠나보내고 만다.

| 9 | 죽을 각오로 4년 만에 돌아온 현실은 원했던 것과 달랐고 여자 친구 '캘리'의 이별 통보뿐이었다.

| 10 | 외로움에서 벗어나 돌아온 현실 또한 상처 입은 자신과 또 다른 외로움의 연속이었다.

3.191 캐스트 어웨이(Cast Away)

| 1 | 의사 출신의 젊은 걸리버는 재정적인 빈곤으로 배를 타게 되었다.

| 2 | 그런데 그 배는 동인도제도 쪽으로 항해하던 중 풍랑을 만나 난파했다.

| 3 | 걸리버가 눈을 떴을 때는 소인들이 이미 온몸을 꽁꽁 묶고 그를 지켜보고 있었다.

| 4 | 모든 것을 빼앗긴 걸리버는 소인국에 갇히게 되었다.

| 5 | 그러던 어느 날! 이웃 나라에 살던 나쁜 소인들이 전쟁을 선포했다.

| 6 | 소인국 사람들은 나쁜 소인국 사람들과 싸웠다. 치열한 싸움이 계속되었다.

| 7 | 그때 걸리버가 큰 몸집으로 자신감 있게 나서서 싸우기 시작했다.

| 8 | 그러자 나쁜 소인국 사람들은 겁을 먹고 도망치기 시작했다.

| 9 | 나쁜 소인들은 떠나가고 걸리버는 소인국의 영웅이 되었다.

| 10 | 걸리버는 소인들의 도움을 받아 그곳을 떠나 고향으로 돌아올 수 있었다.

3.192 걸리버 여행기(Gulliver's Travels)

| 1 | 서울에서 온 소녀는 며칠째 징검다리 한가운데서 물장난을 하고 있다. 그 모습을 소년이 보게 된다.

| 2 | 어느 날부터인지 소년은 소녀를 개울가에서 기다리기 시작하고 며칠이 지난 뒤 소녀와 마주친다.

| 3 | 소녀는 소년에게 저 산 너머에 가보았냐고 묻고 소년은 소녀와 함께 산 너머로 놀러 간다.

| 4 | 소녀는 산 너머의 새로운 풍경에 즐거워하고 소년도 소녀가 즐거워하는 모습을 보고 덩달아 행복해한다.

| 5 | 소녀는 산에서 처음 본 도라지꽃이 예쁘다며 만지작거리다 옷에 보랏빛 꽃물이 든다.

| 6 | 그러던 중 갑자기 소나기가 내린다.

| 7 | 소년은 입술이 파랗게 질린 소녀를 업고 개울을 건너 돌아온다.

| 8 | 소나기가 내린 날 이후 며칠째 소녀는 보이지 않는다.

| 9 | 한참 뒤 보랏빛 꽃물이 든 옷을 입고 온 소녀가 개울가에 나타나 그동안 아팠다는 이야기를 들려준다.

| 10 | 얼마 뒤 소년은 소녀의 죽음을 듣게 된다. 보랏빛 꽃물이 든 옷을 입혀서 묻어달라고 했다는 말과 함께…….

3.193 소나기

| 1 | 어느 마을에 과학 천재 소년 빅터와 그의 강아지 스파키가 살았다.

| 2 | 그러던 어느 날 스파키는 교통사고로 목숨을 잃게 되었다.

| 3 | 슬픔에 빠져 있던 빅터는 무덤에 묻힌 스파키를 다시 살려내기로 마음먹었다.

| 4 | 해부학 시간에 배운 전기 충격을 떠올린 빅터는 번개를 이용해 스파키를 되살려냈다.

| 5 | 행복한 순간도 잠시, 빅터는 되살린 스파키를 친구들에게 들키고 말았다.

| 6 | 친구들은 빅터에게 방법을 알아내어 자신의 죽은 동물들을 되살려냈다.

| 7 | 하지만 그들은 괴물 애완동물로 되살아나 마을을 쑥대밭으로 만들었다.

| 8 | 잘못 살아난 애완동물을 처리하는 과정에서 스파키는 정신을 잃게 되었다.

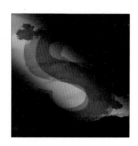

| 9 | 빅터는 스파키가 방전되었을지도 모른다는 생각에 전기를 이용해 스파키를 충전했다.

| 10 | 충전된 스파키는 다시 살아나 빅터와 행복하게 살았다.

3.194 프랑켄위니(Frankenweenie)

| 1 | 나는 어렸을 적 살인이라는 큰 죄를 지었어.

| 2 | 그래서 교도소에서 종신형을 지내게 되었지.

| 3 | 처음에는 이곳이 싫었지만 차츰 익숙해졌어.

| 4 | 이곳은 이제 떠나고 싶지 않은 공간이 되었어. 일이 있고 동료들이 함께해주었거든.

| 5 | 하지만 수감 생활 50년이 지났을 때, 갑자기 뜻하지 않은 임시 석방으로 나오게 되었어.

| 6 | 50년 만에 나와본 세상은 모든 것이 너무나도 빨리 움직여.

| 7 | 이곳에서 난 그저 실수투성이에 아무 쓸모 없는 늙은이에 불과해.

| 8 | 다시 강도질이라도 하면 돌아갈 수 있을까? 그러나 이제 난 너무 늙었나 봐.

| 9 | 두려움 속에 사는 것에 지쳤어. 이젠 여기에 있지 않으려 해.

| 10 | 기억해줘. 난 여기에 있었어.

3.195 쇼생크 탈출(The Shawshank Redemption)

C8 세계가 만일 100명의 마을이라면……

『세계가 만일 100명의 마을이라면(If the world were a village of 100 people)』이라는 작은 책이 있다. 이 책에 관해 시인 정호승이 「너를 위하여 나는 무엇이 될까」라는 제목으로 쓴 글 일부를 살펴본다.

세계를 100명의 마을로 축소하면 완전히 다른 당신과 내가 보입니다. 놀라웠던 점은 제가 이 마을에서는 정말 풍족하고 많은 것을 향유하며 살고 있다는 것과 다른 사람들의 부러움을 받을 수 있는 존재라는 것이었습니다. 하지만 왜 우리의 행복 지수는 이런 현실에 비해 낮은 걸까요? 이렇게 많은 것을 가지고 있으면서 우리는 왜 불안하고 가난하다고 느끼는 것일까요?

……(중략)……

저는 우리나라 사람들이 이 책을 통해 세계의 환경 문제와 빈곤과 인권 문제에 대해 관심을 가졌으면 합니다. 또한 국경을 넘어서서 휴머니즘을, 사람답게 살기 위한 목표와 가치를 실현하도록 함께 나아갔으면 합니다.

진행 및 조건

- 주제: 문학 서적 『세계가 만일 100명의 마을이라면』
- 전체 줄거리를 인원수에 맞도록 축약하고 각자에게 배분한다.
- 텍스트를 설명할 수 있는 다양한 기호(사물, 아이콘, 상징물, 기호, 문자 등)를 검토해 그래픽화한다.
- 주어진 포맷에서 이미지의 크기와 위치를 조정하고 텍스트를 앉힌다. 텍스트의 위치나 크기 등은 주어진 대로 한다.

문제 해결

- 양적 정보를 시각 정보로 변환한다.
- 정보의 시각화를 위해 스케일, 크기, 반복, 은유 등을 사용한다.
- 현란함에 유혹당하지 않고 형태와 색을 코드화한다.

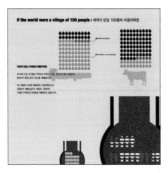
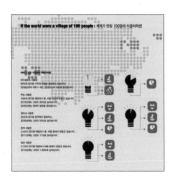

3.196 줄거리 6-7

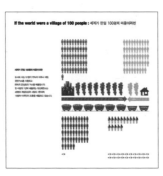
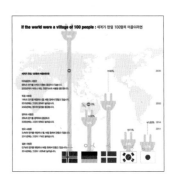

3.197 줄거리 6-7

『세계가 만일 100명의 마을이라면』

| 줄거리 0 | 지난 250년간 사람의 흐름은 끊임없이 이동하고 있습니다. 20세기 초, 2억 2,000만 명이었던 도시 사람은 100년 뒤인 지금, 34억 명입니다. 세계에는 68억 명이 살고 있지만, 그것을 100명으로 축소하면…….

| 줄거리 1 | 세계가 만일 100명의 마을이라면 52명이 여자이고 48명은 남자입니다. 51명은 도시에서, 49명은 농촌이나 사막, 초원에서 살고 있습니다. 도시에 사는 51명 중 40명은 가난한 나라 사람이고 11명은 부유한 나라 사람입니다. 17명은 빈민가에 살고 그중 6명은 중국 사람과 인도 사람입니다.

| 줄거리 2 | 90명은 이성애자이고 10명은 동성애자입니다. 70명은 유색인종이고 30명은 백인입니다. 91명은 비장애인이고 9명은 장애인입니다.

| 줄거리 3 | 17명은 중국어를, 9명은 영어를, 8명은 힌두어를, 6명은 스페인어를, 6명은 러시아어를, 4명은 아랍어를 말합니다. 그 나머지 50명은 벵골어, 포르투갈어, 독일어, 프랑스어, 한국어 등 다양한 언어로 말합니다.

| 줄거리 4 | 75명이 자연재해의 위험에 놓여 있습니다. 재해로 사망한 100명 중 90명 이상은 가난한 나라의 사람들입니다. 홍수나 해일로 물에 잠기는 집에 사는 사람은 7명입니다. 그중 4명은 아시아 사람입니다.

| 줄거리 5 | 26명은 전기를 사용할 수 없습니다. 43명은 위생 시설을 갖추지 않은 곳에서 살고 있으며 17명은 깨끗하고 안전한 물조차 마실 수 없습니다. 이 마을의 모든 에너지 중 80퍼센트를 20명이 사용하고 나머지 80명이 20퍼센트를 사용합니다.

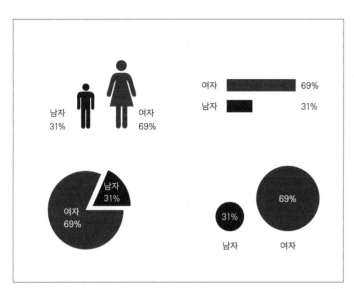

3.198 한마을에 사는 여자와 남자의 인구밀도를 시각화하는 다양한 표현 방법
이는 동일한 내용을 정보 그래픽으로 시각화하는 다양한 방법이다. 남자와 여자를 상징하는 픽토그램, 막대그래프, 원그래프, 간단한 도형. 같은 내용을 어떤 방식으로 표현하느냐에 따라 독자는 정보를 더 쉽게 이해할 수도 있고 그렇지 않을 수도 있다. 따라서 정보의 시각화에서 중요한 것은 그럴듯한 표현이 아니라 정보 전달의 목적과 성격에 맞는 시각화 방법이다.

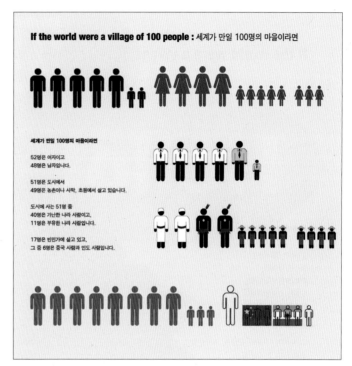

3.199 줄거리 1

| 줄거리 6 | 도시에 사는 51명이 75퍼센트의 석유나 석탄, 천연가스를 사용하고 80퍼센트의 온실효과 가스를 배출합니다. 1년에 배출하는 이산화탄소는 45명의 개발도상국 사람이 1톤이며 15명의 미국인이 20톤을 배출합니다.

| 줄거리 7 | 아이슬란드 사람은 99퍼센트의 전기를 수력과 지열로 충당합니다. 2030년까지 석유나 석탄, 천연가스의 사용을 중단합니다. 독일 사람은 ……(중략) …… 덴마크 사람은 ……(중략) …… 한국 사람은 ……(중략) …… 일본 사람은 ……(중략) …… 있습니다. 2014년에는 그것이 1.63퍼센트로 늘어납니다.

| 줄거리 8 | 마을에 있는 곡물 중 사람이 먹는 것은 45퍼센트입니다. 35퍼센트는 가축이 먹습니다. 17퍼센트는 자동차의 연료 등에 쓰입니다. 자연을 훼손하지 않고 모든 사람이 선진국 생활을 한다면 마을에 살 수 있는 사람은 26명뿐입니다.

| 줄거리 9 | 1년 동안 54만 명의 임산부가 사망합니다. 사망한 임산부의 99퍼센트가 개발도상국에 살고 거의 사하라사막 이남의 아프리카와 아시아의 여성입니다. 세계의 여성을 100명으로 하면 토지를 가진 사람은 15명입니다. 여성이 토지를 가져서는 안 되는 나라도 있습니다.

| 줄거리 10 | 갓난아기 100명 중 다섯 살이 되기 전에 사망하는 숫자는 시에라리온에서는 28명, 니제르와 앙골라에서는 26명, 중국에서는 3명입니다. 스웨덴이나 일본에서는 1명도 안 됩니다.

| 줄거리 11 | 당신이 공습이나 폭격, 지뢰로 인한 살육과 무장 단체의 강간이나 납치를 두려워하지 않는다면, 그렇지 않은 20명보다 축복받은 것입니다.

| 줄거리 12 | 2030년 세계의 인구는 83억 명이 됩니다. 1990년, 마을의 33퍼센트는 숲이었습니다. 2005년, 숲은 30퍼센트로 줄었습니다. 이대로라면 2015년, 숲은 24퍼센트밖에 남지 않습니다.

| 줄거리 13 | 당신은 특별히 행복한 사람입니다. 왜냐하면 당신은 글도 읽을 수 있기 때문입니다. 하지만 그보다 당신이 더 행복해야 하는 큰 이유는 지금 당신은 살아 있다는 사실입니다.

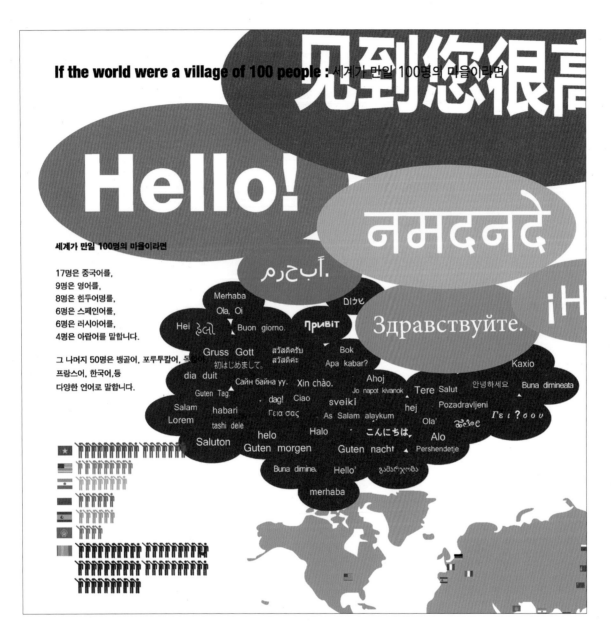

3.200 줄거리 3

3.201 줄거리 4

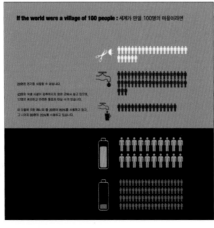

3.202 줄거리 5

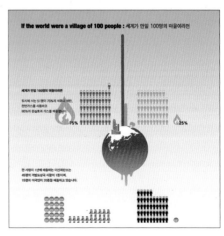

3.203 줄거리 6

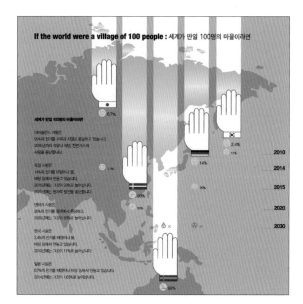

3.204 줄거리 7

3.205 줄거리 8

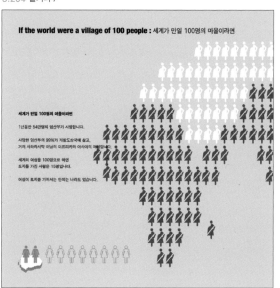

3.206 줄거리 9

3.207 줄거리 10

3.208 줄거리 11

3.209 줄거리 12

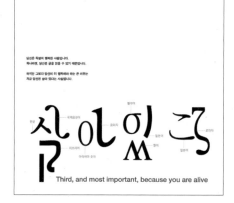

3.210 줄거리 13

내포

內包

이 책은 크게 본질, 관계, 의미, 내포로 나뉘어 순차적 흐름으로 진행된다. 이 네 가지 범주는 논리학이나 철학, 문학, 교육학, 인문학 등에서도 흔히 사용하는 용어이다. 그러나 학문마다 이에 대한 정의는 조금씩 다른 태도를 보인다.

이 책에서는 여러 학문이 표방하는 기본 틀에서 크게 벗어나지는 않지만, 특정 학문의 입장을 따르기보다는 책의 구성을 4개의 영역으로 구축하고 커뮤니케이션 디자인 메커니즘의 절차를 이해하며 책에 담는 내용의 수위를 점차 높여가기에 적합한 어휘와 순서를 채택했음을 밝힌다.

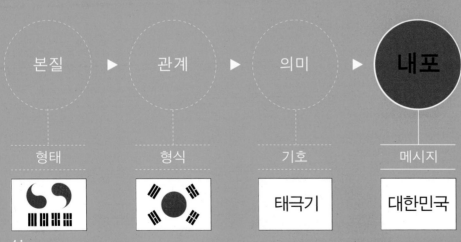

4.1

내포(內包, connotation)란 개념이 지닌 의미 또는 진의를 말한다.
모든 개념(디자인에서는 형태)에는 내포와 외연이 있다.
외연(外延, denotation)이란 사전이 정의한 그대로 지시하는 바로 그것이며
내포란 그 사전적인 의미와 달리 그것에 덧붙여진 감정적 연상을 말한다.
예를 들어 '별'이라는 단어는 사전적으로 하늘에 있는 모든 천체이지만
일상생활에서는 별과 관련된 연상 때문에 '성자' '연예인' '특정 종교'
등을 의미한다.

여기서는 적극적이며 품격 있는 커뮤니케이션을 위해 디자이너가 사용하는
시각적 형상들이 대중의 공통된 의식 세계에서 그것의 외연을 넘어 더
광범위하고 포괄적인 커뮤니케이션 효과를 발휘할 수 있도록 하는, 즉
'내포'의 작용과 기능을 이해하는 것이 목표이다.

내포 편에서는 '커뮤니케이션론'이라는 제목 아래, '커뮤니케이션이란'
'커뮤니케이션의 과정과 의미 작용' 그리고 '커뮤니케이션 기호론'의
이론을 설명하고 두 가지 범주의 실습 과제 '비주얼 메시지'와 '오브제
메시지'를 통해 다양한 내포를 실습한다.

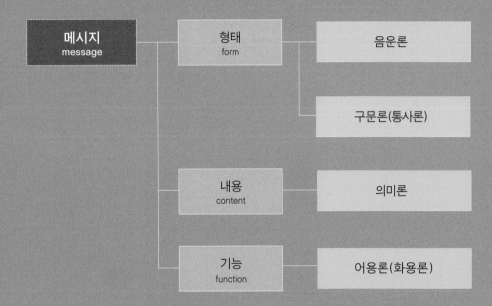

언어적 커뮤니케이션의 분류

IV 커뮤니케이션론

커뮤니케이션이란

시각 디자인의 본질은 커뮤니케이션이다.

폴 랜드 Paul Rand (그래픽 디자이너)

엄밀히 말해 시각 디자인의 정확한 표현은 시각 전달 디자인 또는 비주얼 커뮤니케이션 디자인이다. 그러므로 시각 디자인은 시각을 통해 정보를 소통하는 디자인이다.

여기서는 커뮤니케이션 디자인의 관점에서 메시지를 생산하는 송신자와 수신된 메시지를 해독하는 수신자의 정보 전달 과정에 관여하는 여러 이론을 소개하고 그것이 수신자에게 어떻게 작동하는가를 살펴본다. 큰 맥락에서 커뮤니케이션 디자인이란 결국 시각적 문제 해결에 도움을 주는 이론과 원리 및 방법들, 즉 커뮤니케이션론, 기호학, 지각론, 형태 미학 등이다.

커뮤니케이션 이론은 의도하는 메시지와 수신자의 관련성을 구축하는 데 도움을 준다. 기호학은 기호나 사인 등의 관계를 서로 연관시키고 표현하는 데 도움을 준다. 지각론은 사람들이 형태를 어떻게 인식하는가를 이해하게 함으로써 시각적 구조를 탄생시키는 데 도움을 준다. 또 형태 미학은 크기, 비례, 질감과 같이 형태의 고유한 특성을 부여하는 데 도움을 준다. 그뿐 아니라 인지 과학, 사회학, 인지 심리학, 지각 심리학, 정보학 역시 시각 커뮤니케이션의 이론적 바탕이다.

나아가 시각적 커뮤니케이션을 더욱 계획적이고 조직적으로 하기 위해서는 다양한 '커뮤니케이션 모델'을 비교·연구하는 자세가 필요하다. 우수한 커뮤니케이션 모델이더라도 오늘날의 다양한 상황이나 환경에서 발생하는 모든 커뮤니케이션을 해결할 수는 없기 때문이다. 따라서 어떤 특정한 문제 해결을 위해서는 새로운 모델을 개발하거나 모델들을 통합할 필요가 있기도 하다.

누구나 한두 번쯤은 다른 나라 사람들과 소통해본 경험이 있을 것이다. 서로 영어가 가능하다면 의사소통에 문제가 없겠지만, 그렇지 않다면 손짓이나 몸짓으로 보디랭귀지(body language)를 해야 하고 그것도 통하지 않는다면 그림을 그려서라도 의사소통을 해야 할 것이다. 송신자와 수신자의 의미 전달 과정에서 불가결하게 등장하는 것이 매개물이다. 이 매개물에는 언어적 형식과 비언어적 형식이 있는데, 이를 크게 나누어 언어적 커뮤니케이션과 비언어적 커뮤니케이션으로 구분한다.[4.3]

언어적 커뮤니케이션: 언어나 문자는 과거 그림문자를 시작으로 상형문자, 표의문자 그리고 한글이나 알파벳과 같은 표음문자로 진화 과정을 거쳐왔다. 언어의 사전적 정의를 위키백과(wikipedia)에서 찾아보면 '사람들이 자신의 머릿속에 있는 생각을 다른 사람에게 나타내는 체계' '사람들 사이에 공유되는 의미들의 체계' '언어 공동체 내에서 이해될 수 있는 말의 집합' 등이 있다. 언어가 체계를 갖추고 소통의 매개물로 작동하려면 음성, 의미, 문법, 형태 등에 관한 구체적인 이론이 뒷받침되어야 한다.

비언어적 커뮤니케이션: 비언어란 수화처럼 언어와 유사한 기능을 갖추고 사회 구성원 간에 약속된 기호언어(sign language), 신체를 이용한 몸짓인 행위언어(action language), 사물 그 자체인 사물언어(object language) 등이다. 언어적 그리고 비언어적 커뮤니케이션은 독자적으로 사용되는 경우가 더 많지만 둘이 결합해 사용되면 더욱 강력한 효과를 얻을 수 있다.

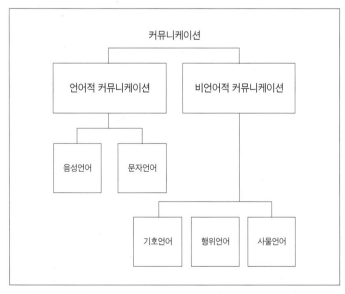

4.3 커뮤니케이션의 분류

1 언어적 커뮤니케이션

언어적 커뮤니케이션은 말로 행하는 음성언어(spoken language)와 글자로 행하는 문자언어(written language)를 말한다.

체계적 규칙을 가진 언어를 사용한다는 것은 인간이 진화하는 데 가장 큰 역할을 했으며 동물과 구별되는 점이다. 인류 초기의 문자는 그림문자였으며 점차 문화가 형성되고 생활이 풍요로워지면서 구체적인 커뮤니케이션의 필요성이 대두했다. 과거에는 요즘과 달리 어떤 기록이나 저장 장치가 없었기 때문에 음성언어에서 시공간적 한계를 느꼈고 따라서 이러한 제약을 극복하려는 방편으로 문자 발달에 박차를 가하게 되었다.

문자는 시각적 기호를 통한 약속이며 정보 전달의 중요한 요소로 등장했다. 『언어와 타이포그래피(Language & Typography)』(커뮤니케이션북스, 2003)에서 칼 스완(Cal Swann)은 "한 언어의 구조는 그 언어의 문법이며, 그것은 언제나 음소를 단어로 조합하는 음운론(音韻論, phonology), 단어를 문장으로 구성하는 구문론(syntax), 언어 체계에 의미를 부여하는 의미론(semantics), 이 세 요소로 만들어진다"라고 했다.[4.4]

음운론

음운론은 성(聲)과 운(韻)의 결합을 연구하는 학문으로 음성에 대한 전반적인 것을 모두 다룬다. 음성으로 말하는 언어에는 음소, 음절, 악센트, 억양, 성조, 리듬, 운율적 요소들이 있는데 이는 시각 디자인에서 말하는 형태 요소 또는 형태 속성으로 이해하면 된다. 따라서 언어에서는 음운론이라 하지만 시각 디자인에서는 이를 형태론이라 하는 것이 더욱 이해가 빠르다. 다만 여기에서 형태란 언어의 단어들처럼 개개의 형태 요소의 상태를 말한다.

구문론

언어에서 구문론은 문장을 구성하는 각 단어가 배열된 구조 또는 체계이다. 즉 문장을 구성하는 단어들의 상호 관계를 연구하는 이론이다.

언어나 글에서 문장을 구성하는 필수 단어들이 모두 갖추어진 상태를 완형문(完型文)이라 한다. 그러나 언어란 상황에 따라 필수 단어들이 생략되어도 커뮤니케이션이 가능한데 이러한 상태를 불구문(不具文)이라 한다. 시각 디자인에서도 언어나 글이 어떤 의도를 가지고 특정 단어를 생략하거나 문법을 어기거나 하는 등으로 독자의 흥미를 유발하는 것처럼 정형보다는 비정형, 대칭보다는 비대칭 또는 의도가 드러나는 여백 등으로, 일명 완형문보다는 불구문이 더 널리 사용된다. 언어학의 구문론은 시각 디자인에서 형식이나 포맷 또는 구조로 생각하면 이해가 빠르다. 그러므로 디자인에서의 구문론은 단어가 모여 하나의 문장을 만들듯 개개의 형태를 어떻게 하나의 틀, 즉 하나의 완성된 형식으로 처리하는가 하는 것을 말한다.

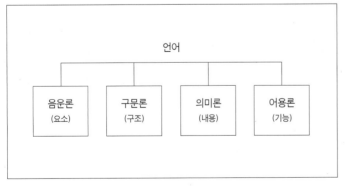

4.4 언어 커뮤니케이션의 문법 구조

의미론

의미론은 언어가 가지는 여러 가지 의미를 연구하는 이론이다. 단어는 오직 하나의 의미만 지닐 수도 있지만 동시에 여러 의미를 지닐 수도 있으며 앞뒤 문맥에 따라 의미가 달라질 수도 있다. 언어학에서 의미론은 단어의 유사성, 다의성, 동음이의성(同音異義性), 단어 간의 동의(同義) 관계, 중의(重義) 관계 또는 함의(含意) 등 각 단어가 가지는 의미와 구조적 체계를 연구한다.

커뮤니케이션 디자인에서도 디자인이 의도하는 메시지의 의미 전달을 위해 디자인 요소들을 어떻게 처리하는가는 매우 중요한 문제이다. 디자이너는 이를 위해 문자를 사용하기도 하고 기호나 도형을 사용하기도 하고 특별한 이미지를 사용하기도 한다. 디자인에서도 어떤 기호가 하나의 의미일 수도 있지만 중의적 의미를 지니게 할 수도 있으며 또 다른 의미를 포함할 수도 있다. 즉 디자인에서 의미론은 독립적 형태이든 어떤 형식이나 포맷을 취한 무엇이든 간에 그것에 어떻게 의미를 담거나 해석하는가에 대한 이론을 말한다.

2 비언어적 커뮤니케이션

어용론

어용론(語用論, pragmatics)은 화용론이라고도 하는데, 화자와 청자의 각기 다른 성장 배경 혹은 커뮤니케이션이 이루어지는 시간대, 공간적 상황, 사회·문화적 환경 등에 따라 같은 말이라도 의미와 맥락이 달라짐을 연구하는 분야이다. 화자가 어떤 목적을 염두에 두고 있느냐에 따라 같은 내용이라도 다른 의미를 내포한다. 이것은 기호학의 한 분야이다.

어용론은 언어학은 물론 문학, 과학, 사회학, 심리학 등을 포괄하며 다각적인 연구가 제시된다.

언어적 커뮤니케이션을 제외한 모든 것은 비언어적 커뮤니케이션이다. 많은 연구가 언어적 커뮤니케이션에 치중되지만 일상 속에는 사실 비언어적 커뮤니케이션도 무수히 많다. 조금은 불편할지 몰라도 말이나 글을 사용하지 않고도 일상생활을 유지할 수 있으니 말이다. 굳이 말을 하지 않아도 눈빛, 몸짓, 표정만으로도 의사 전달은 가능하다.

비언어적 커뮤니케이션에서는 의도적이든 아니든 간에 유형 또는 무형의 정보 교환이 행해지는데 이에 대해 학자들은 조금씩 다른 견해를 밝힌다.

비언어적 커뮤니케이션에 대해 뤼슈(Jurgen Ruesch)와 키스(Weldon Kees)는 기호언어, 행위언어, 사물언어로 설명하고[1] 해리슨(Randall. P. Harrison)은 행위적 코드(performance codes), 인공적 코드(artificial codes), 상황적 코드(contextural codes), 매개적 코드(mediatory codes) 등 네 가지로 나누어 설명하고[2] 냅(Mark L. Knapp)은 신체의 움직임(또는 신체적 행위), 신체적 특성, 신체 접촉 행위, 의사 언어, 공간적 행위, 인공물, 환경적 요인의 일곱 가지 차원으로 설명한다. 냅은 이 중에서 신체의 움직임을 다시 다섯 가지로 나누어 설명한다.[3]

상형문자나 픽토그램 그리고 아이콘과 같이 비록 초기에는 비언어적 커뮤니케이션의 매개체로 사용되었을지라도 점차 많은 사람의 동의를 얻어 언어적 지위를 획득하면 언어적 커뮤니케이션의 수준으로 승격한다.

1 J. Ruesch and W. Kees, *Nonverbal Communication: Notes on the Visual Perception of Human Relations*, University of California Press, 1956, p. 189.

2 R. P. Harrison(eds.), "Nonverbal Communication," Ithiel de Sola Pool and W. Schramm, *Handbook of Communication*, Rand Mc-Nally College Publishing Co., 1973, pp. 93-115.

3 M. L. Knapp, *Essential of Nonverbal Communication*, Holt Rinehart and Winston, 1980, pp. 4-11.

기호언어: 기호언어는 단어나 숫자 등을 제스처(gesture)로 표현한 것인데 '승리'를 말하기 위해 손가락으로 V자를 나타내는 것 등이다. 또 손으로 '오라' '가라'는 의사를 전달하는 것 등이다. 이러한 행위는 대개 구성원 사이에서 동일한 의미로 통용된다. 기호언어는 보통 언어적 커뮤니케이션이 성립할 수 없는 상황에서 언어를 대신해 사용된다. 기호언어의 대표적인 예는 수화이다.[4.5]

행위언어: 행위언어는 기호화되지 않은 신체의 모든 움직임을 말한다. 즉 표정, 제스처, 신체 접촉 등 신체 움직임에 의한 행위나 목소리의 높고 낮음, 웃음 등의 의사 언어를 포함한다.[4.6]

사물언어: 사물언어는 언어가 사물의 소리를 흉내 내는 것에서 시작되었다는 이론에 따른 것으로, 몸이 사물의 소리나 모습을 그대로 따라 함으로써 언어적 구실을 하는 것이다. 학자에 따라 인공언어로 분류하기도 한다.[4.7]

4.5 기호언어
검지와 중지를 이용해 승리의 V를 상징한다. 이러한 행동은 한 사회에서 문화적·관습적으로 약속된 기호언어이다.

4.6 행위언어
키스는 남녀 사이에 사랑을 확인하는 행위언어이다.

4.7 사물언어
인간이 우울해 하거나 실망하는 모습이 침팬지의 모습을 흉내 낸 사물언어이다.

커뮤니케이션의 과정과 의미 작용

한마디로 나의 목표는 사람들이 충분히 이해할 수 있는
시각적·언어적 메시지를 디자인하는 것이다.

재클린 S. 케이시 Jacqueline S. Casey (그래픽 디자이너)

커뮤니케이션은 발신자가 어떤 메시지를 수신자에게 전달하고자 어떤 수단을 동원함으로써 이루어진다. 간략히 생각하면 커뮤니케이션이란 발신자가 보낸 의미를 수신자가 해독하는 과정이다.

커뮤니케이션 과정에는 시행착오가 존재할 수 있다. 사람들은 저마다 다른 경험과 지식 그리고 사상이나 문화적 환경을 갖고 있어 때에 따라 해석의 차이가 발생할 수 있다. 그러므로 커뮤니케이션 과정에는 어떤 원칙이 존재하지 않고 계속 변화한다.

1949년 엔지니어인 섀넌(Claude Shannon)과 위버(Warren Weaver)가 기계적 커뮤니케이션 연구를 기반으로 창안한 커뮤니케이션의 새로운 모델은 커뮤니케이션 이론의 기초가 되었다.4.8

커뮤니케이션 디자인은 발신자(디자이너)가 수신자(대중)에게 전달하고자 하는 콘셉트나 메시지가 담길 시각언어를 만드는 과정에서 시작된다. 이 단계에는 메시지의 내용과 범위 등에 따라 메시지의 핵심적 본질을 추출해 시각언어의 형태, 크기, 기능, 목적 등을 조절한다. 따라서 디자이너는 생산된 시각언어에서 보는 이로 하여금 메시지의 의미를 해석하도록 유도한다.

커뮤니케이션 디자인은 문화 의존성이 크므로 발신자와 수신자가 함께 공유하는 경험이나 사고, 역사·문화적인 시각 코드를 활용하는 것이 중요하다.

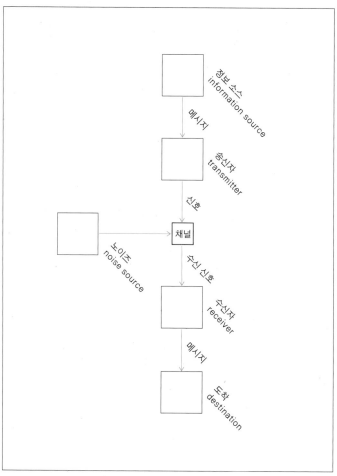

4.8 섀넌과 위버의 모델
이 모델은 발신자가 수신자와 커뮤니케이션하는 일방적 과정만 설명해서 커뮤니케이션 과정에 개입하는 주변의 영향과 환경에 대한 피드백은 설명하지 못한 단점이 있다. 그러나 커뮤니케이션 과정의 모델을 최초로 제시했다는 점에서 큰 의의를 가진다. 이후 거브너(George Gerbner), 벌로(David Berlo) 등이 메시지의 방법, 문화적 상황 등을 고려해 좀 더 개선된 모델을 제시했다.

1 커뮤니케이션 과정

메시지

커뮤니케이션 과정에 참여하는 이들이 주고받는 것은 결국 메시지이다. 메시지는 상대방에게 전달할 (또는 전달하려는) 어떤 의도가 담긴 무엇인데 '특별한 신호'로 등장한다. 그러나 메시지는 반드시 언어로 등장하지는 않는다. 물론 언어가 가장 손쉽고 보편적인 방법이지만 표정이나 손짓 등의 비언어로 충분히 가능하다. 그러나 메시지를 담는 대상은 주로 문자나 그림, 기호나 상징 도형 등이다. 사람들의 생김새가 각기 다르듯이 저마다 메시지를 만들고 해석하는 방법도 다르다.

시각 디자인에서 메시지는 송신자가 수신자에게 전달하려는 의향, 생각, 정서 또는 정보인데, 그 메시지를 담는 신호(또는 암호)는 물리적 형태로 나타난다. 이 신호들은 독립적으로 혹은 복합적으로 나타나기도 하며 최종적으로는 구조를 갖춘 구문론으로 완성된다. 시각적 메시지는 사인, 심벌, 트레이드마크, 드로잉, 사진, 창조적 이미지나 오브제 등으로 등장한다.4.9-10

채널

채널은 메시지가 유통되는 길로, 송신자로부터 수신자에게 메시지를 운송하는 방법 내지는 장치이다. 가장 초보적인 채널은 면 대 면(face-to-face)인데 여기서는 서로 마주 보는 상태에서 음성과 시각이 중요한 채널이 된다. 그러나 오늘날과 같이 거대한 매스미디어 상황에서는 신문, 잡지, 라디오, TV, 모바일, 웹사이트, 블로그, SNS 등이 채널의 역할을 한다.

커뮤니케이션 과정에는 피드백(feedback)이라는 개념이 있다. 이것은 송신자와 수신자가 서로에게 반응하는 것이다. 사실 우리는 일상에서도 수없이 많은 피드백을 주고받는다. 피드백은 무엇보다 의사소통 과정에서 중요한 역할을 한다. 이 과정에서 여러 감각은 다양한 채널을 판단하며 송·수신자 서로에게 정보를 감지시킨다.

- 제시적 채널: 목소리, 표정, 몸짓
- 재현적 채널: 그림, 책, 사진, 드로잉, 글
- 기계적 채널: 라디오, TV, 모바일, 컴퓨터, 인터넷

	S source	M message			C channel	R receiver
커뮤니케이션 시각 모델	예술가 건축가 디자이너	시각적 메시지	형태의 시각 요소	시각 메시지의 배경과 구성	시각 표현 매체	수신자
시각 메시지의 개념적 성분	태도 교육 문화적 배경 지식 경험 편견	정보적 설득적 종교적 정치적 표현적	점 선 면·형 입체·형태	시각 영역 포맷	기술 방법 숙련도	태도 교육 문화적 배경 지식 경험 편견
시각 메시지의 물리적 성분	디자이너 예술가 건축가	미디어 종이 물감·붓 드로잉 도구 섬유 사진 플라스틱 금속 유리 돌 나무 등	형 형태 색채 질감 명암 크기 스케일 차원 비례	2차원 평면 3차원 입체 3차원 환경 4차원 시공간	드로잉 회화 인쇄물 상품·제품 TV 영상 공간	개인 그룹 단체

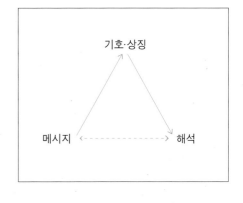

4.9-10 벌로의 커뮤니케이션 모델을 기초로 전개한 '커뮤니케이션의 시각 모델'

송신자와 수신자

커뮤니케이션 과정에서 가장 중요한 핵심은 상호작용(interaction)이다. 상호작용은 메시지를 주고받는 송신자와 수신자 사이에서 일어난다. 커뮤니케이션의 완성은 내가 말하고자 하는 의미를 상대가 이해하고 상대가 전달하려는 의미를 내가 이해했을 때 가능하다.4.11 즉 주고받는 상대가 있어야 하므로 의사소통의 가장 기본적인 상태는 최소 2인이다. 그런데 여기서 송신자이든 수신자이든 오로지 한 사람일 필요는 없다. 요즈음과 같은 매스미디어 환경에서는 어느 한쪽 또는 양쪽 모두가 다수 그룹일 가능성이 크다. 이때 그룹의 규모나 형태에 따라 커뮤니케이션의 접근 방법은 당연히 달라질 수밖에 없다.

미디어 기술이 발달하면서 송신자와 수신자의 개념은 인간과 인간의 관계에만 존재하는 것이 아니라 인간과 미디어 디바이스의 관계에서도 가능해졌다. 이러한 변화는 특히 예술 분야에서 예술 작품의 의도를 관객이 일방적으로 이해해야 하는 관람 형태가 아니라 작품을 체험하고 경험하고 소통할 수 있는 다양한 방법을 제공함으로써 송신자와 수신자의 커뮤니케이션 방법을 확장한다. 어떤 경우에는 송신자와 수신자의 처지가 바뀌는 양상마저 있을 수 있다.

잡음

섀넌과 위버가 커뮤니케이션 모델에서 언급하는 잡음은 송신자로부터 수신자에게 메시지를 전달하는 데 나타나는 방해 요인을 말한다. 메시지는 이러한 방해 요인으로 전달 자체가 불가능해지거나 왜곡될 수 있다. 잡음은 크게 세 가지로 분류되는데 물리적 잡음, 심리적 잡음, 의미적 잡음이다.4.12

물리적 잡음: 물리적 잡음은 커뮤니케이션이 이루어지는 공간 안에서 소리나 소음, 조명이나 빛으로 사물을 관찰하는 데 장애를 일으키는 것, 그리고 좁은 공간 혹은 탁한 공기로 집중도를 떨어뜨리는 것 모두가 포함된다.

심리적 잡음: 심리적 잡음은 송·수신자가 커뮤니케이션 도중에 발생하는 다른 생각이나 잡념으로 메시지 자체를 아예 못 듣거나 비록 듣더라도 부정확하게 듣는 경우로, 생리작용이 급한 경우 머릿속에 화장실 이외에는 다른 어느 것도 생각할 수 없게 되어 송신자의 메시지에 귀를 기울이지 못하는 예가 있다. 심리적 잡음이란 이처럼 심리적 압박이 있을 때 나타나는 현상이다.

의미적 잡음: 의미적 잡음은 송신자가 외국어라든가 흔치 않은 단어 또는 신조어처럼 줄임말을 사용할 경우, 수신자가 메시지의 의미를 파악하지 못해 의사소통이 단절되는 것을 말한다.

커뮤니케이션 디자인에서도 디자인을 대하는 공간의 물리적 잡음 혹은 수신자인 대중의 심리적 잡음 혹은 익숙하지 않은 언어권이나 세대 간의 차이에 의한 의미적 잡음으로 대중들이 디자인의 진의를 다르게 해석하는 낭패가 발생할 수 있음을 주의해야 한다.

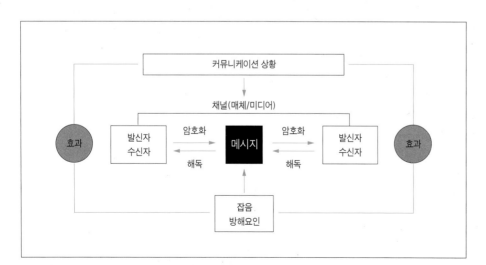

4.11 커뮤니케이션 과정

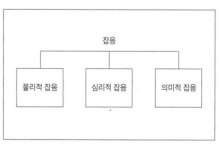

4.12 잡음의 여러 유형

2 커뮤니케이션에서의 의미와 해석

우리가 의사소통을 위해 다른 사람에게 어떤 메시지를 전할 때 상대방은 과연 내가 전한 의미를 완벽히 이해할 수 있을까? 이 점에 대해서는 사실 확신할 수 없다. 왜냐하면 상대방은 나와는 다른 처지에서 생각하고 나와는 다른 경험, 지식, 문화, 편견이 있으므로 그 해석의 정도가 달라질 수밖에 없다. 해석의 차이가 크면 클수록 내가 보낸 메시지는 그만큼 의미를 상실한다.

언어적 커뮤니케이션에 담긴 메시지의 의미는 비교적 해석의 차이가 크지 않지만, 비언어적 커뮤니케이션일 경우에는 메시지에 담긴 의미가 명백히 전달된다는 보장이 없다.

여하튼 커뮤니케이션 과정에는 메시지에 담긴 의미와 해석이라는 매우 중요한 과정이 있다. 이것은 의사소통 과정의 핵심으로서 송신자와 수신자 간에 발생하는 정신적 작용이다. 송신자가 어떤 매개물에 의미를 담는 것을 암호화(coding)라 하며 수신자가 그 암호를 받아 해석하는 것을 해독(decoding)이라 한다. 일반적으로 암호란 양자 간에 이미 약속된 기호이다.

암호를 해독하는 데 필요한 것이 난수표(亂數表)인데 사전에서는 이것을 "0에서 9까지의 숫자를 각 숫자가 나오는 비율이 같도록 무질서하게 배열한 표로서 통계조사에서 표본을 무작위로 가려낼 때, 또는 암호를 작성하거나 해독할 때 쓴다."라고 설명한다. 그러므로 송신자와 수신자 모두 이 난수표에 해당하는 커뮤니케이션을 이해하지 못한다면 커뮤니케이션은 성립할 수 없다. 그렇다면 난수표는 송신자와 수신자가 의미를 생성하고 해석하는 일종의 경험, 지식, 문화, 편견 등인 셈이다. 그러므로 디자이너는 대중이 어떤 난수표를 가지고 있는가에 대해 명확히 예견할 수 있어야 한다.

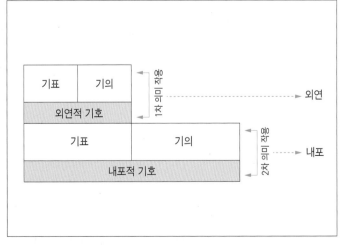

4.13 의미 작용에서 외연과 내포의 개념

2.1 의미

시각 디자인은 본질에서 메시지, 즉 의미를 전달하기 위해 존재하는 것이다. 시각적 상태로 등장한 비주얼에 어떤 의도가 담겨 있지 않다면 무의미하다. 기능을 발휘할 수 없으므로 공연한 낭비일 뿐이다. 모든 시각적 형상에는 그것이 말하고자 하는 특별한 의미가 숨어 있다. 단지 하나의 의미일 수도 있지만 대개 이중 삼중의 의미가 있다. 매개물에 의미를 부여하려면 직접 지시하는 방법도 있지만 대개 디자이너는 비유적 방법이나 상징적 방법 또는 연상 작용 장치를 동원한다. 이처럼 매개물을 살짝 비틀어 의미를 담는 방법은 관찰자에게 더욱 흥미를 유발하고 지적 호감을 자극하므로 유인 효과가 있다.

시각적 메시지를 생성하거나 해석하고자 할 때, 즉시 이해될 수 있는 메시지가 있지만 디자이너가 의도를 가지고 모호하게 표현한 경우에는 해석이 쉽지 않다. 메시지에는 다양한 층위가 있어 메시지 전달의 명확성을 획득하려면 특정한 또는 광범위한 수용자들을 잘 이해해야 하며, 나아가 형태들이 발휘하는 심리적 연관성에 대해서도 이해를 갖추어야 한다. 이에 대해 스위스의 색채학자 이텐(Johannes Itten)은 "메시지를 전달하기 위해 사용된 구성 요소들은 의미를 함축하거나 지시한다. 예를 들어 정사각형은 명시적으로 네 면의 길이가 같음을 나타내지만 동시에 안정성 또는 중립성을 함축하거나, 나아가 빨강을 연상시키는 도형이라는 의미가 담겨 있다."라고 주장했다. 그러나 이러한 연관성이 과연 보편적으로 적용될 수 있는지는 아직 논란의 여지가 있다.

의미 작용

의미 작용이란 결국 의미의 창출 과정이라고 할 수 있는데 크게 외연적 의미와 내포적 의미(또는 함축적 의미)로 구분된다. 사전에서는 "외연은 객관적으로 정의한 그대로의 공인된 지시적 의미이고, 내포는 풀이한 것 외에 달리 포함된 함축적 의미로서 연상, 암시, 상징, 다의성 등으로 문맥 속에서만 이해된다."라고 풀이한다. 이에 대해 스위스의 언어학자 소쉬르(Ferdinand De Saussure)의 제자로서 기호학의 개척자인 롤랑 바르트(Roland Barthes)가 주장한 내용을 따라가 본다.4.13

외연적 의미: 이것은 소쉬르가 연구한 것으로 기호 내의 기표(記標, signifier)와 기의(記意, signified)의 관계에서 발생하는 1차적 의미인데 이른바 '지시의미'라고도 한다. 이 단계는 기호의 상식적이고 명백한 의미가 창조되는 것으로, 객관적으로 표현되고 인지되는 차원이다. 외연적 의미는 하나의 기호가 하나의 내용만을 전달하므로 '일의적' 의미만을 가진다.(피에르 기로 Pierre Guiraud, 1975) 바르트는 이러한 단계를 외연적 의미라고 이름 지었다. 예를 들면 외연적 의미는 어느 거리를 찍은 사진처럼 기표와 기의가 지극히 상식적이고 구체적이며 1:1의 지시적 관계이다.

내포적 의미: 외연적 의미가 일차적 대응이라면 내포적 의미는 1:2(또는 +α) 처럼 2차적 또는 그 이상의 대응이다. 외연이 송신자의 의도가 있는 그대로 제시되는 것이라면 내포란 송신자의 의도가 다른 무엇으로 제시되는 것이다. 내포란 곧 은유에 해당하는데 이는 어떤 대상을 다른 사물이나 자연물로 빗대어 드러내는 방법으로, 원관념은 나타내지 않고 보조관념만 나타내는 방법이다. 내포적 의미는 특별히 함축적 의미라고도 한다. 앞에서도 말했듯이 내포란 연상, 암시, 상징, 다의성의 영역이기 때문에 송신자의 의도가 대부분 축약되거나 함축되어야만 기표 안에 담을 수 있기 때문이다. 함축적 의미 곧 내포적 의미는 기호가 송신자나 수신자의 느낌이나 정서 혹은 양자의 문화적 입장에 근거해 상호작용함으로써 발생한다. 이것은 양자 모두의 주관적인 영역에서 발생한다. 이때 해석소(解析素)는 기표나 수신자의 조건에 따라 영향을 받을 수도 있다. 바르트는 내포적(함축적) 의미에서 가장 중요한 요소를 '기표'로 보았고 그 기표는 함축적 의미를 품는 기호인 셈이다.

2.2 해석

해석(解釋, interpretation)이란 주관적 입장에서 사물이나 행위 따위의 내용을 판단하고 이해하는 일이다. 진정한 의미에서 의사소통이란 수신자가 해석이라는 과정을 통해 메시지를 전해온 다른 개체의 의도를 충분히 공유할 때이다. 예컨대 송신자가 전달하고자 하는 의미가 'AB'라면 수신자 또한 이를 'AB'로 해석(공유)하는 것이다. 만약 어떤 간섭이 있어 그것을 'BC'로 이해한다면 바람직한 커뮤니케이션이라 할 수 없을 것이다.

이처럼 의미의 공유는 커뮤니케이션 과정에서 매우 중요하다. 대체로 메시지의 송신자와 수신자가 같은 언어를 사용하고 평범하고 일상적인 상황이라면 해석에 큰 어려움이 따르지 않는다. 서로가 처한 상황이나 조건이 다르면 다를수록 해석에서의 편차는 커지게 마련이다. 그뿐만 아니라 메시지를 주고받는 과정에서 서로가 최선을 다할지라도 메시지는 종종 왜곡되거나 혼동을 발생할 소지가 충분하다. 그것이 커뮤니케이션의 난제이고 또 커뮤니케이션 디자이너가 풀어야 할 숙제이다.

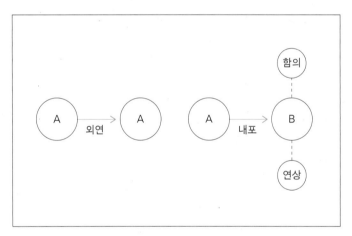

4.14 외연과 내포

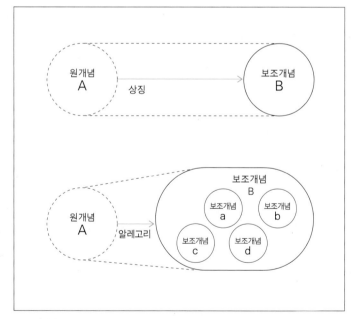

4.15 원개념과 보조개념

은유와 직유

은유는 사물과 사물이 지닌 속성의 유사성을 연결해 원개념은 감추고 보조개념을 드러내는 비유법이다. 직유에서는 "x는 y와 같다."라고 하지만 은유에서는 "x는 y다."라고 한다. 은유는 친숙한 것보다 전혀 생소한 것으로 대신할 때 더욱 흥미롭다. 은유는 일종의 정신적 전이 과정을 통해 작용한다.

은유는 '-같이, -처럼, -듯이'처럼 비교가 선명한 직유와는 달리, 부사가 없어지고 둘의 관계를 '-은 -이다'로 대응하는 비유이다. 예를 들어 '호수 같은 내 마음'은 직유이며 '내 마음은 호수'는 은유이다. 말하자면 은유는 구체적이지 않기 때문에 원개념과 보조개념 사이의 이질성이 오히려 의미 폭을 넓힌다.

은유는 그만큼 의미가 도약적이어서 의미망은 넓지만 형태는 오히려 함축적이다. 직유는 그 반대라 생각하면 된다. 직유는 강하고 분명하지만 의미망이 좁고 함축적이지 못하다. 은유는 암시적이기 때문에 의미 파악이 까다로울 수 있으나 그만큼 풍부한 묘미를 발휘한다. 이러한 장점 때문에 은유는 시각 디자인에서 매우 폭넓게 사용된다.

환유 또는 제유

환유나 제유는 의사소통 과정에서 어떤 것을 그와 관련 있는 다른 것으로 대체하는 것이다. 환유와 제유는 명확히 구별하기 어려워 거의 유사 개념으로 통한다. 그러나 엄격히 구분하면 제유는 전체를 나타내기 위해 그것의 부분을 이용하거나 부분을 나타내기 위해 전체를 제시하는 것이다. 예를 들어 어떤 대상의 특정한 부분으로 그 대상 전체를 대표하는데 "빵만으로는 살 수 없다."라고 한다면 여기서 '빵'은 비록 하나의 음식에 불과하지만 먹거리 전체를 대표한다.

환유는 원인과 결과, 소유자와 소유물, 발명자와 발명품 등 제유보다 더욱 연대감이 강한 관계에서 서로를 교환하는 비유이다. 예를 들어 환유는 사각모자로 졸업을 나타내거나 술잔으로 음주를 나타내거나 넥타이로 사무원을 나타내는 것이다. 미국의 언어학자인 로만 야콥슨(Roman Jakobson)은 "은유는 유사성에 의존하고 환유는 인접성에 의존한다."라고 주장했다.

반어 또는 아이러니

반어(反語)와 아이러니(irony)는 거의 같은 개념으로 사용된다. 사전을 찾아보아도 반어는 아이러니라고 설명되어 있다. 그러나 사실은 조금 다른 개념이다. 반어는 본래의 뜻을 강조하기 위해 원래 하고자 하는 말을 반대로 표현하는 것이고 아이러니는 소크라테스가 즐겨 쓴 문답법으로 풍자나 모순 그리고 부조화를 통해 참다운 인식에 도달하려는 것이다.

반어는 모순을 가장해 진리를 더 크게 강조하는 역설(逆說) 또는 패러독스(paradox)와도 맥이 통한다. 역설과 패러독스는 같은 뜻이다. 만일 연인이 상대방에게 서로 '밉상'이라고 한다면, 누가 보아도 불행한 사람이 '행복'하다고 말한다면 모두 반어적 표현에 속한다.

반어적 표현은 시각 디자인 세계에서도 흔히 사용된다. 비주얼에서 모순된 상황이나 실현 불가능한 상태를 표현함으로써 보는 이로 하여금 각성을 불러일으킨다.

과장

과장은 있는 그대로 더 과잉되게 강조하는 표현이다. 시각 디자인에서도 "산처럼 크다."와 같이 크기나 비례를 과장할 수 있다. 과장은 크기, 색이나 톤, 굵기나 기울기 그리고 여백 등에도 적용될 수 있다.

첨삭과 반복 혹은 점증

글이나 말에서도 의미를 강조하기 위해 단어를 고의로 중복하거나 점점 더 크거나 작게 한다. 시각 디자인에서도 매우 유사한 방법을 찾아볼 수 있는데 강조를 위해 특정 요소의 일부를 추가하거나 생략하거나 점증시키거나 반복한다.

일반적으로 첨삭과 반복은 있고 없는 '양적 상태'이고 점증은 그 내용이 점점 더 증가하거나 감소하는 '질적 상태'이다. 이러한 표현은 시각 디자인에서 요소의 크기나 간격 혹은 음영을 통해 가능하다.

도치와 병렬

도치는 정상적인 글의 순서를 뒤바꿈으로써 강조 효과를 노리는 문장상의 표현 기법으로, "보고 싶어. 고양이가" 따위이다. 병렬이란 둘 이상의 실질 형태소가 각각 뜻을 지니면서 서로 어울려 나란히 늘어섬으로써 하나의 큰 단위를 이루는 것인데 예를 들어 '앞뒤' '드나들다' '마소' 따위이다.

이러한 표현은 디자인에서 진행하는 비주얼에서도 충분히 가능하다. 그 예로 의미를 강조하기 위해 요소들의 위치나 순서를 뒤바꾸어 병렬적으로 나열하기도 한다.

커뮤니케이션 기호론

기호와 상징은 개념을 네트워크로부터 고립시키기 위해 이용한다.
그러나 기호와 상징을 이용한 디자인은 그들이 다시 네트워크로
흡수되는 것을 허용한다.

게리 주커브 Gary Zukav (저술가)

우리가 사는 모든 자연환경이나 인공환경에는 사실 무수히 많은 기호가 존재한다. 계절이 바뀌는 징조도 그렇고 거리의 교통 표지판이나 신호등이 그렇다. 가족이나 친구의 표정이나 몸짓도 일종의 기호이다. 우리가 사용하는 언어와 글자도 기호이다. 생각해 보면 우리 주변에는 무수히 많은 십자가, 하트, 별, 독극물 표지가 널려 있다. 그렇게 보면 우리는 기호 속에서 숨 쉬며 살아간다고 해도 과언이 아니다.

우리는 기호를 통해 의사소통하는 데 이미 익숙해져 있다. 특히 우리가 몸담은 시각 디자인 분야에서 기호학은 매우 중요하다. 어떤 면에서 커뮤니케이션 디자인은 온통 기호를 통해 그 기능을 수행하는 셈이다. 오늘날과 같이 사회 전반이 극심할 정도로 바쁘게 움직이는 매스미디어 시대에는 기호를 사용하지 않고서는 사실 의사소통이 불가능하다.

그러나 이미 기호에 익숙하더라도 효과적이고 성공적인 커뮤니케이션을 수행해야 할 주도적 처지에 놓였다면 기호에 관해 더 전문적이고 이론적인 학습을 해야 할 필요가 있다. 우리가 커뮤니케이션을 위해 사용하는 시각언어는 일반적인 언어에 비해 다의적이고 추상적이기 때문에 고도의 의미 작용을 처리하는 데는 여러 가지 노하우가 필요하다.

기호의 범주는 매우 넓다. 징후(indication)로부터 시그널(signal), 사인(sign), 상징(symbol)에 이르기까지 여러 수준의 기호가 존재한다. 또한 기호가 지니는 의미는 지적·문화적·사회적·역사적 조건에 따라 저마다 다른 해석이 가능하다. 그러므로 어떤 통일된 모델은 존재하지 않는다. 다만 저명한 학자들의 주장을 근거로 기호의 의미, 기능, 효력 등을 이해해야 한다.[4.16]

1 기호론이란

기호론은 1903년대, 미국의 찰스 모리스(Charles Morris)가 시각적·언어적 기호를 분석하면서 효과적인 의사소통이 가능하다고 주장한 것에서 출발하면서 언어학의 한 갈래가 되었다. 이후 기호론은 시각 디자인에서 송신자와 수신자, 메시지의 형태, 형태의 의미 등에 관한 관계에 유용한 도구가 되었다. 기호론은 다음과 같이 세 가지 측면으로 구분된다.

통사적(syntactic): 형태를 구성하는 각 요소의 관계를 말한다. 통사적 측면에서 형태를 판단할 때는 전체에서 각 요소가 일관성과 통일성을 훼손하지 않도록 배치되었는가를 고려해야 한다.

의미적(semantic): 형태와 그 형태에 담긴 의미 간의 관계를 말한다. 의미적 측면에서 형태를 판단할 때는 그 형태가 과연 의미를 잘 반영하는지, 의미는 명료한지 아니면 모호한지 등을 고려해야 한다.

실용적(pragmatic): 형태와 송수신자 간의 관계를 일컫는다. 실용적 측면에서 형태를 판단할 때는 과연 그 형태가 전체적인 맥락과 관련성이 있는지, 그 맥락 속에서 이해가 쉬운지 등을 고려해야 한다.

기호학은 기호에 의해 발생하는 커뮤니케이션 현상을 다루는 학문인데, 인간이 기호를 사용해 의미가 담긴 형상을 창조하는 과정과 의미 해석이 어떻게 이루어지는가를 연구한다.

우리 주변에는 무수히 많은 기호가 존재한다. 수화, 약호, 수학·화학기호, 모스부호, 컴퓨터 랭귀지처럼 형식화된 언어는 물론 문학적 코드, 고대언어, 암호, 악보, 색표기법 등 광범위한 영역이 모두 기호학의 연구 대상이다.[4.17-20]

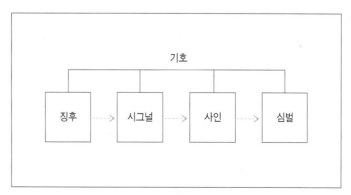

4.16 기호의 범주

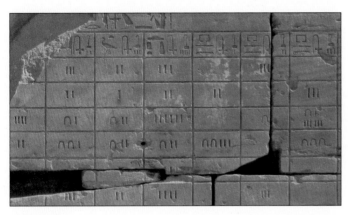

4.17 고대언어

4.18 모스부호

4.19 커뮤니케이션 기호로서의 악보

4.20 커뮤니케이션 기호로서의 수화

2 기호의 의미 작용

기호

기호는 의사소통 과정에 참여하는 이들 사이에 존재하는 커뮤니케이션의 핵심 요소이다. 기호는 커뮤니케이션의 송신자와 수신자의 심상에 있는 그 무엇을 대신하는 것이다. 학자들은 이를 상징이라 부른다.

그러면 기호는 어떻게 의미를 담고 또 표현될까? 그것은 사람들의 사적 경험이 비축된 결과이다. 지각은 아주 어릴 때부터 조직화하고 의미화한다. 이때 사람들에게 공유되는 것은 기호의 형상이지 의미일 수는 없다. 기호의 의미는 개인적 경험에 근거해 서로 다를 수 있으므로 공유될 수가 없다.

의미는 매우 광범위하고 포괄적이기 때문에 구체화하기가 무척 어렵다. 그러므로 커뮤니케이션 과정에서 디자이너 송신자는 기호를 발생시키는 과정(코딩)에서 자신의 모든 지적·심리적 노력을 기울인다. 수신자 또한 의식적·무의식적 노력을 동원해 반응을 보인다. 물론 기호는 필연적으로 개인의 경험에서 축적된 것이기 때문에 불완전한 수단이다. 그러기에 디자이너의 노력이 필요한 것이다.

기표와 기의

소쉬르는 기호란 '기표와 기의' 두 요소가 결합해 태어나는 것으로, 여기서 '기표'는 무엇을 표현하기 위한 실체적이고 시각적인 형식이고 '기의'는 기호에 담긴 관념적 개념으로 메시지 또는 의미를 말한다고 했다. 기표와 기의의 관계는 인위적이거나 주관적 또는 필연적 입장에서 만들어지는 것이 아니고 당대의 사회·문화적 관습에 따라 만들어지는 것이다. 즉 기호란 기의와 기표의 의미 작용으로 만들어진다.

다시 설명하면 기표는 감각기관을 통해 지각되는 기호의 외관으로 기의를 운반하는 물리적 형상이다. 기의는 기표에 담긴 실질적 의미 또는 지적 개념이다. 그러므로 기표는 현실적 차원이고 기의는 관념적 차원이라고 구분할 수는 있으나 이를 각기 별도로 구분하려는 것은 의미가 없다. 수식으로 표현하면 '기표+기의=기호'가 된다.4.21

285

기호 유형: 도상, 지표, 상징

기호학 연구에 열중한 학자로 특히 소쉬르와 퍼스(Charles Sanders Peirce)가 있다. 이 책에서는 퍼스가 주장한 기호의 유형에 관해 설명한다. 그는 기호의 작용에 근거해 도상, 지표, 상징이라는 세 가지 기호 유형을 분류했다.

그의 분류에 따르면 도상은 동일성 또는 유사성에 대한 기호이고 지표는 인접성 내지는 인과관계에 관한 기호이며 상징은 관습에 관한 기호이다. 이에 대해 구체적으로 알아본다.

도상(圖像, icon): 도상은 말 그대로 어떤 형상을 그대로 닮은 이미지이다. 도상은 그것이 도형화되었든 아니면 드로잉의 수준이든 대상체와 유사하거나 비슷하게 닮은 모습을 유지한 상태이다. 예를 들면 피라미드나 타지마할과 같은 특정 건물의 이미지라든가, 지형이나 지도라든가, 풍속에서 관상이나 손금을 보기 위해 그린 도형 등이 이에 속한다. 도상의 좋은 예는 현재 우리가 사용하는 한자의 초기 형태인 표의문자를 들 수 있다. 갑골문이라는 한자의 초기 형태는 해(日)나 달(月), 사람(人) 등의 문자에서 볼 수 있듯이 거의 완벽한 도상인 셈이다. 이처럼 도상은 대상체와 외관의 유사성만 있다면 가능한 것으로, 가장 초보적 단계의 기호이다.[4.23]

지표(指標, index): 지표는 도상과 달리 외관상 유사성이 존재하지 않는다. 지표는 대상체와의 물리적 인접성 또는 인과관계 등을 나타내는 기호이다. 예를 들어 산등성이에서 연기가 피어오른다면 그 연기는 산불이 났다는 지표이다. 누군가 요트를 즐기고 있다면 그 요트는 그가 부유하다는 인과관계의 증표로서 부를 나타내는 지표이다. 꼬리가 있다면 그 꼬리는 짐승이라는 물리적 인접성으로서 지표이다. 또 지표는 화살표나 방향을 가리키는 손동작처럼 '이것'이나 '저것' 그리고 '오늘'이나 '내일' 등 어떤 것을 가리키는 대명사로서 지시적·환기적 기능을 한다. 거리의 사인이나 교통 신호등도 우리를 멈추게 하거나 도로를 건너가게 하는 등의 지시로 주의를 기울이게 하는 지표이다.[4.24]

상징(象徵, symbol): 도상이나 지표는 대상체와 직접적 또는 간접적인 연계성을 가지고 실질적 대응물로 등장하지만 상징은 대상체와 어떤 연계성이나 유사성이 존재하지 않는다. 상징 기호는 그것의 의미에 관해 이미 공동체 내에서 서로 약속이나 동의를 전제해야 한다. 상징은 우리가 사용하는 모든 언어나 문자와 같이 공동체가 자의적으로 만든 관념이자 약속이다. 가령 적십자 마크는 희생이나 봉사를 나타내는 상징이고, 각 나라의 국기는 영토나 공동 운명체로서의 상징이다. 또 기업이나 단체의 존재를 대신하는 심벌마크 역시 상징 기호이다. 물론 별(☆)이나 하트(♡) 등도 대표적인 상징 기호이다. 정리하자면 화재(火災)를 찍은 사진은 도상이고 연기는 화재를 나타내는 지표이며 '화재'라는 단어는 상징이다.[4.25]

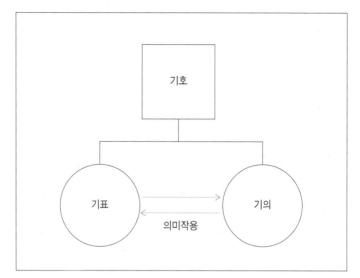

4.21 기표와 기의의 의미 작용

기호의 유형	대상과의 연결	대상과의 관계
도상(icon)	유사성(similarity)	이미지(image)
		다이어그램(diagram)
		메타포(metaphor)
지표(index)	물질성(physicality)	지칭(designation)
		반응(reagent)
상징(symbol)	임의성(arbitrariness)	

4.22 기호의 유형과 대상과의 관계

4.23 도상
오바마(Barack Obama)와 체 게바라(Che Guevara), 지형이나 각 나라 또는 주 등을 도상화한 지도.

4.24 지표
화살표처럼 방향 등을 가리키는 것으로, 거리의 사인이나 교통 신호등.

4.25 상징
기업이나 단체의 심벌마크 또는 각 나라의 국기.

기호 체계

기호학 연구의 궁극적인 목적은 커뮤니케이션을 위해 사용하는 규약적 기호 체계이다. 그런데 기호 체계에서는 의사 전달이 분명히 이루어졌음에도 정확한 코드를 발견하기 어렵다. 이러한 현상은 주로 예술이나 문학 작품에서 자주 등장한다. 예를 들어 시나 소설과 같은 문학은 글이나 언어를 아는 것만으로는 불충분하다.

특히 디자인과 같이 예술 영역에 속한 분야에서는 아직 확고한 규정이 이루어지지 않은 상태의 미묘하고 모호한 기호 체계가 자주 등장한다. 또한 그것이 널리 통용되어 어느 순간 기호 체계 안에 자리를 잡으면 또 다른 의미를 찾아 스스로 확장하려 한다. 바로 이러한 특성 때문에 커뮤니케이션의 기호 체계를 규정하거나 확정하기는 매우 어렵고 힘든 일이다. 그러나 기호학의 본령은 이처럼 모호하고 미묘한 기호 체계를 발굴하고 정립하는 것이므로 부단한 노력과 연구가 뒷받침되어야 한다.

시각적 메시지의 형태 생성 이론

궁극적으로 시각적 문제 해결에 관련된 커뮤니케이션 디자인 과정의 이론과 원리로는 커뮤니케이션론, 기호론, 지각론, 형태 미학 등이 있다.

커뮤니케이션론은 메시지와 수신자의 관련성을 구축하는 데 근거를 마련해준다. 기호론은 기호에 의미를 담아 해석하고 이들을 연관 지어 시각적 표현을 하는 과정에 근거를 마련해준다. 지각론(형태 인식과 지각)은 관찰자가 형태를 인식하고 지각하는 과정에서 작동하는 구성 원리를 발견하고 이를 근거로 시각적 구조를 끌어내는 데 근거를 마련해준다. 여기서 구성 원리는 어떤 형태를 구성하는 여러 시각 요소를 하나의 틀로 구조화함으로써 의도하는 메시지가 형태로 구현되는 데 근거를 마련해준다. 또 형태 미학은 디자이너가 형태의 크기, 비례, 간격, 질감과 같은 고유의 형질을 부여하는 근거를 마련해준다.

어떤 대답을 얻는가는
어떤 질문을 하는가에 달려 있다.

토머스 쿤 Thomas Kuhn (철학가)

비주얼 메시지
visual message

D1 시각적 수사학

수사학(修士學, rhetoric)은 기원전 5세기, 시실리에서 연설자가 청중의 마음을 움직여 자신의 주장을 받아들이도록 설득하는 연설의 필요성에서 유래했다. 오늘날은 주로 대중을 상대로 하는 정치인, 광고업자, 커뮤니케이터 들이 즐겨 사용한다. 이들은 수사적 방법을 동원해 대중에게 자신의 주장이나 의도가 생생하게 전달되도록 한다.

과거에 화술(話術)이 대중 정치의 무기였다면 오늘날의 수사학은 대중을 설득하는 커뮤니케이션 도구이다.

진행 및 조건

- 각자 기본형을 준비해 다음과 같이 일곱 가지로 변형한다.
- 비유: 형태의 유사성이나 의미의 연관성을 바탕으로, 어느 한 요소를 '시각적 대응물'로 바꿔 본래의 의미를 더욱 강조한다.
- 과장: 어느 한 요소를 확대 또는 축소한다.
- 첨가: 다른 요소를 추가한다.
- 삭제: 이미지 일부를 삭제한다.
- 반복(또는 점증): 어느 한 요소를 반복·점증한다.
- 도치(또는 전도): 서로 관계(입장)를 바꾼다.
- 치환(또는 왜곡): 어느 요소를 뜻밖의 것으로 바꿔 전혀 다른 상황을 얻는다.

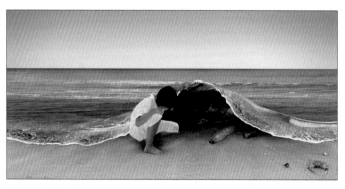

4.26 실습 사례

수사학이란

수사학은 강조법(强調法), 변화법(變化法), 비유법(比喩法) 등 크게 세 가지 범주로 나뉘는데 ① 강조법: 표현하려는 내용을 뚜렷하게 나타내는 수사법으로 과장법(誇張法), 반복법(反復法), 점층법(漸層法) 등 ② 변화법: 문장에 생기 있는 변화를 주는 수사법으로 설의법(設疑法), 돈호법(頓呼法), 대구법(對句法) 등 ③ 비유법: 표현하려는 대상을 다른 대상에 빗대어 나타내는 수사법으로 직유법(直喩法), 은유법(隱喩法), 환유법(換喩法), 제유법(提喩法), 대유법(代喩法) 등이 있다.

비유: 디자인에서 가장 널리 사용되는 표현 방법이다. 비유는 사물을 직접 지시하지 않고 그 사물의 형태나 유사성에 토대를 두고 다른 사물로 제시한다. 이것은 보는 이들의 연상이나 상상력을 일깨워 직접적 표현보다 더욱 의미심장한 결과를 낳는다.

과장: 과장이란 있는 그대로 받아들이기 어려울 만큼 과잉되게 강조하는 표현인데 대개 크기나 비례를 통해 나타난다.

첨삭·점증(또는 반복): 의미를 더욱 분명히 하기 위해 단어를 고의로 중복하거나 점점 더 크게(혹은 작게) 하는 방법이다. 이와 유사하게 특정 요소를 첨가, 생략, 점증, 반복하기도 한다. 일반적으로 첨삭과 반복은 양적 상태(있고 없는)이고 점증은 점점 더 증가하거나 감소하는 지속적 변화이다. 이것은 디자인에서 크기나 간격 혹은 음영을 통해 가능하다.

도치·병렬: 도치는 순서를 바꾸어 강조 효과를 노리는 표현 방법이다. 병렬이란 둘 이상의 실질 형태소가 각각 뜻을 지니면서 나란히 늘어서 하나의 단위를 이루는 것이다. 이러한 방법은 비주얼에서 의미를 강조하기 위해 형태들의 위치나 순서를 뒤바꾸는 것과 같다.

원본

비유

과장

첨가

삭제

반복

도치

치환

4.27 프로젝트 완성작

원본

비유

과장

첨가

삭제

반복

도치

치환

4.28 프로젝트 완성작

291

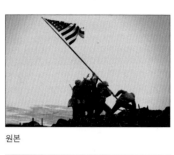

원본

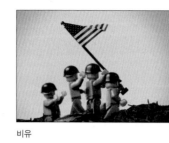

비유

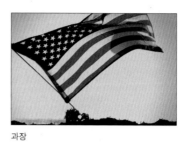

과장

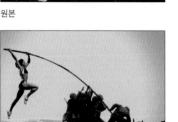

첨가

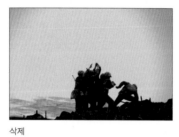

삭제

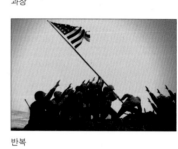

반복

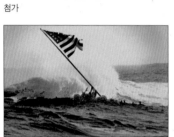

도치

치환

4.29 프로젝트 완성작

원본

비유

과장

첨가

삭제

반복

도치

치환

4.30 프로젝트 완성작

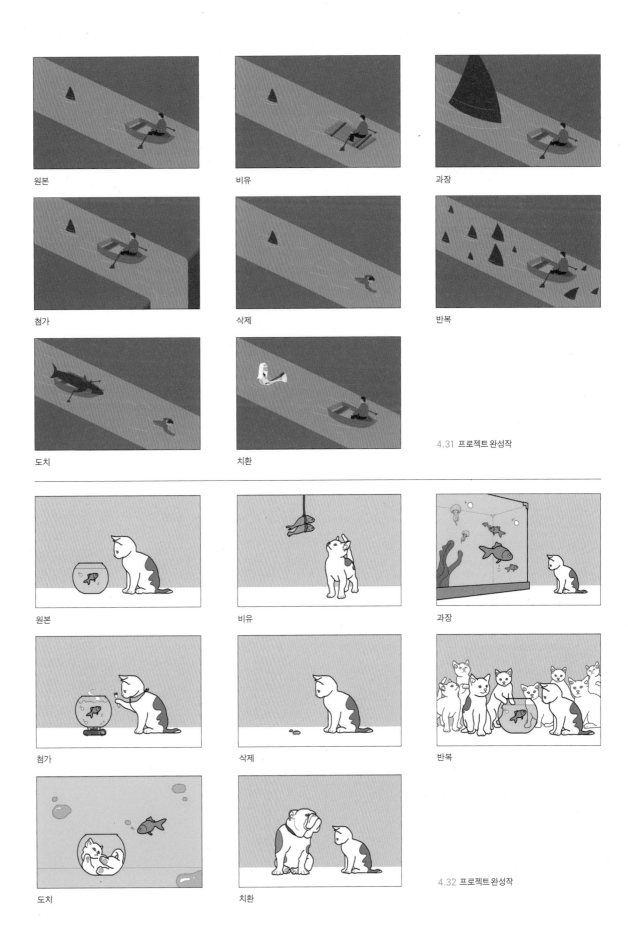

원본

비유

과장

첨가

삭제

반복

도치

치환

4.31 프로젝트 완성작

원본

비유

과장

첨가

삭제

반복

도치

치환

4.32 프로젝트 완성작

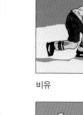
원본

비유

과장

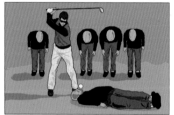
첨가

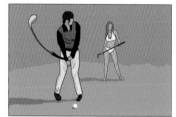
삭제

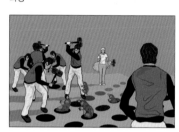
반복

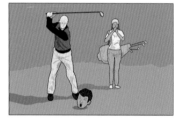
도치

치환

4.33 프로젝트 완성작

원본

비유

과장

첨가

삭제

반복

도치

치환

4.34 프로젝트 완성작

원본

비유

과장

첨가

삭제

반복

도치

치환

4.35 프로젝트 완성작

원본

비유

과장

첨가

삭제

반복

전도

치환

4.36 프로젝트 완성작

D2 Before & After

자연계에는 어느 하나 변하지 않는 것이 없다. 예를 들어 시간의 흐름(과거, 현재 그리고 미래), 생성과 소멸, 원인과 결과, 전통과 척결, 진화와 퇴행 등이다.

그런데 이러한 변화들은 한편으로 생각하면 서로가 하나의 짝(pair)이다. 동양 철학에서는 세상 만물의 이치를 하늘과 땅(天地), 빛과 그림자(明暗), 음양(陰陽), 요철(凹凸), 삶과 죽음(生死), 남녀(男女), 정신과 물질(理氣) 등 필연적 연관 구조로 본다. 이들은 어느 하나가 존재해야 다른 하나가 존재할 수 있다. 즉 이들은 서로를 보완하지만 또한 서로 완벽히 다르다. 이러한 이해를 바탕으로 이 과제를 통해 반전, 역전, 의외성, 일탈, 희비 등을 실험한다.

진행 및 조건

- 주제: 임의의 이미지
- 내용: 필연적 연관 구조(전/후, 생성/소멸, 원인/결과, 전통/척결, 진화/퇴행 등)
- 방법: 이항관계

문제 해결

- 여기서 특히 유의할 점은 사필귀정(事必歸正)이 아니라 "콩 심은 데 콩 안 나고 팥 심은 데 팥 안 난다."로 해야 한다는 것이다. 그래야 성공적이다. 이렇듯 냉소적인 입장은 진실에 대한 반어적 강조이다.
- 다소 철학적으로 사고해야 한다. 그리고 결과에는 따뜻한 감수성이 필요하다.

이항관계(二項關係)

이항관계는 두 수 사이에 이루어지는 관계이다. 두 수 a와 b가 동등, 부등, 합동, 약수 따위의 어느 한 관계에 있음을 가리켜 이르는 말이며, 관계를 나타내는 부호 R을 써서 'aRb'로 나타낸다.

4.38 남녀 어린아이 / 할머니와 할아버지
유진 스미스(W. Eugene Smith)의 〈낙원으로 가는 길〉(1946)과 이항관계를 이루는 이미지이다.

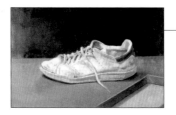

4.39 헌 운동화 / 새 운동화
이항관계로서 중앙에 놓인 뚜껑이 두 장의 이미지를 잇는 역할을 한다. 또한 같은 높이의 책상 모서리가 동질감을 높인다.

4.37 송아지 / 구두
송아지와 구두의 비스듬한 각도, 두 사물의 내부에 있는 둥그런 모양의 흰색 패턴, 송아지의 양쪽 귀와 둥그렇게 맨 구두끈, 송아지의 눈을 닮은 둥근 구두끈 구멍, 배경 아래쪽에 놓인 수평선 등은 디자이너의 치밀한 계산 끝에 탄생한 결과이다.

4.40 키스하는 병사와 간호사 / 키스하는 로봇
종전을 상징하는 아이젠스타트(Alfred Eisenstaedt)의 사진(《라이프(LIFE)》, 1945년 8월호)을 유머러스하게 로봇으로 패러디했다.

4.41

4.42

4.43

4.44

4.45

4.46

4.47

4.48

4.49

4.50

4.51

4.52

4.53

4.54

4.55

4.56

4.57

D3 자동차 번호판

자동차 번호판은 도로를 주행하는 모든 차량이 의무적으로 부착해야 하는 식별 장치이다. 차량의 신원이나 신분을 나타내는 표시로, 자가용은 흰색, 영업용은 노란색, 외교관용은 감청색, 군용은 검은색 등의 색상으로 구분된다.

그런데 만일 사람들이 자신만의 독특한 자동차 번호판을 달고 다닌다면 어떨까? 세종대왕, 에디슨, 예수, 드라큘라가 자신만의 그럴듯한 번호판을 달고 거리를 누빈다면…….

진행 및 조건

- 주제: 유명인의 자동차 번호판(역사적으로 실존 인물이거나 우화에 등장하는 가공인물일 수도 있다. 때에 따라서는 역사적 사건, 발명품, 특정일 등을 의인화할 수도 있다.)
- 방법: 자동차 번호판의 디자인 요소를 특정인의 이름이나 그와 연관된 텍스트로 대체해 국적, 직업, 업적, 신체적 특징 등을 시각화한다.

문제 해결

- 가능하면 기존의 포맷(글자체, 색상, 정렬, 입체 효과 등)을 유지한다.
- 번호판의 외형이나 재질도 변화시킬 수 있다.
- 타이포그래피 표현(글자체, 크기, 중량, 비례, 기울기, 정렬, 글자사이, 글줄사이, 마진 등)을 구사하고 정렬이나 색상 등을 조정한다.
 타이포그래피의 유희적 기능인 타이포그래피 펀(typography pun)이나 언어적·시각적 평형(verbal·visual equivalent)을 고려할 수도 있다.
- 타입스트레이션을 시도한다.

타입스트레이션이란

타입스트레이션(typestration)은 이 프로젝트를 위해 타입과 일러스트레이션을 결합해 만든 신조어이다. 이 과제는 타입과 일러스트레이션의 정보적이며 정서적인 면을 함께 연출한다.

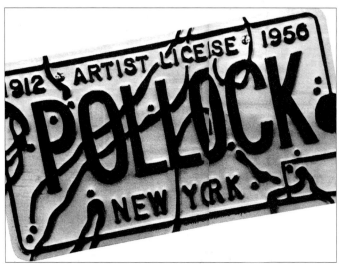

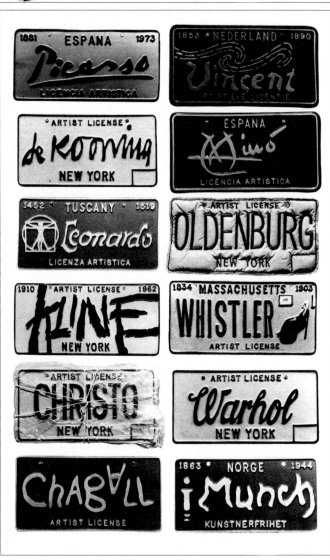

4.58 실습 사례
그레그 콘스턴틴(Greg Constantine) 작.

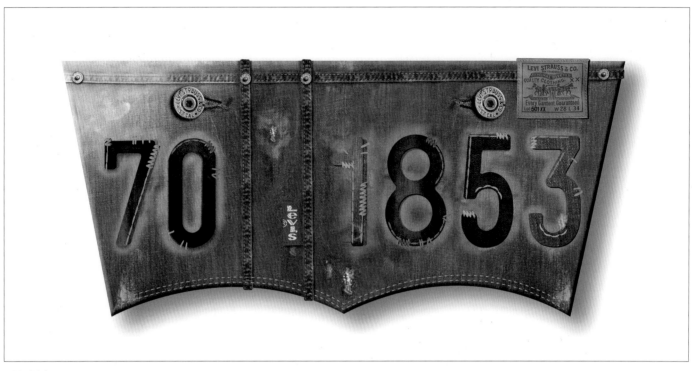

4.59 리바이스

4.60 이중섭

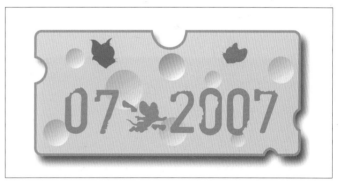

4.61 톰과 제리

4.62 지킬 박사와 하이드

4.63 레고

4.64 인텔사

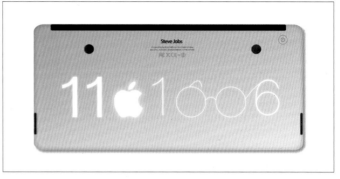

4.65 스티브 잡스

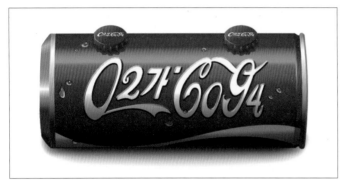

4.66 코카콜라

4.67 카지노 슬롯머신

4.68 레옹

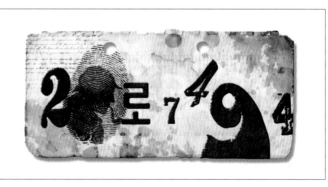

4.69 셜록 홈즈

4.70 플레이 모빌

4.71 배스킨라빈스 31

4.72 해리 포터

4.73 팀 버튼

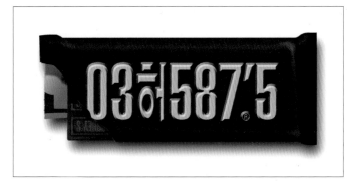

4.74 허쉬

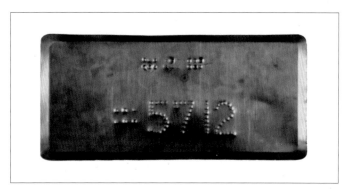

4.75 시각장애인

4.76 하워드 슐츠

4.77 지킬 박사와 하이드

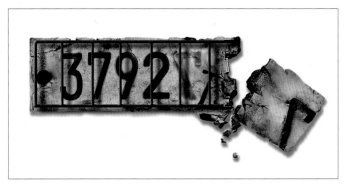

4.78 쇼생크 탈출

303

D4 유쾌한 상상

세계 여러 도시에는 유명한 조각상이 있다. 주로 인물을 조각한 이 상들은 그 지역을 대표하는 랜드마크이자 도시의 거대한 마스코트로 많은 사람의 사랑을 받는다.

이 과제에서는 유쾌한 상상을 통해 권위 있는 조각상의 엄숙함에 '웃음의 해학'을 담는다. 권위란 이미 정형화되어 있으므로 조금만 건드려도, 조금만 비틀어도, 조금만 해체해도 극적인 효과를 얻을 수 있다.

- 세상의 권위에 도전하는 즐거운 상상을 한다.
- 허접스러운 개그가 아니라 의미 있는 유머를 찾는다.
- 반전, 역전, 의외성을 찾는다.

진행 및 조건

- 주제: 세계의 도시나 명소에 있는 조각상이나 건축물
- 방법: 유쾌한 상상을 통해 웃음 짓게 한다.

문제 해결

- 유머: 우스꽝스럽거나 익살스러운 표현
- 역설 또는 패러독스: 모순을 가장해 진실을 더욱 강조하는 역설
- 아이러니: 예상 밖의 결과가 빚은 모순이나 부조화, 참다운 인식에 도달하는 소크라테스의 문답법 등

4.80 비만해진 자유의 여신상
롤러코스터가 있는 독일의 하이데 공원(Heide Park). 디르크 티어펠데어(Dirk Thierfelder) 작.

4.81 다리가 아픈지 잠시 주저앉아 담배를 피우는 자유의 여신상

4.79 저녁노을을 맞으며 조용히 책을 읽는 자유의 여신상

원본

4.82 이집트, 투탕카멘

원본

4.83 석굴암 본존불상

원본

4.84 이스터 섬, 모아이 석상

원본

4.85 아테네, 소크라테스 석상

원본

4.86 광화문 시민열린마당,
평화의 소녀상

원본

4.87 광화문, 해태상

원본

4.88 이집트, 스핑크스

원본

4.89 경주, 첨성대

원본

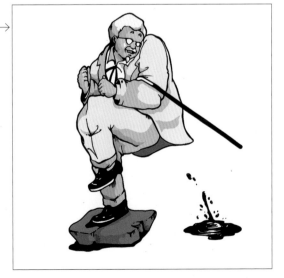

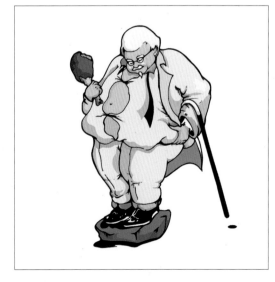

4.90 KFC 할아버지 상

D5 앱솔루트 상명

본래 앱솔루트 광고 포스터는 디자인에서 독보적인 위치를 얻은 존재이다. 아마도 수천 종에 이르는 시리즈 광고물을 생산했을 것이다. 한때 앱솔루트 보드카 광고를 직접 담당했던 리처드 루이스(Richard Lewis)의 『앱솔루트 북(Absolut Book)』이라는 유명한 단행본에만도 500개 이상의 포스터가 수록되었다. 앱솔루트 포스터는 오리지널 프로토 타입 이미지를 바탕으로 도시, 예술, 휴일, 패션, 문학, 영화 등 여러 장르의 주제를 중심으로 가능한 수많은 풍자를 실험해왔다.

이 과제는 앱솔루트 포스터의 접근 방식을 모델로 삼아 나름대로 시각적 풍자를 따라 해보는 것이다.

진행 및 조건

- 주제: 임의의 이미지(여기서는 상명대학교 심벌마크를 사용)
- 콘셉트: 제한 없음
- 방법: 앱솔루트 포스터의 기존 방법을 참고

문제 해결

- 모든 사람이 잘 아는 유명한 이미지의 의미를 시각적 유희나 패러디를 통해 바꾼다.
- 기본형의 시각적 특징들을 속속들이 이해해야 진정한 의미에서 패러디가 성공할 수 있다.

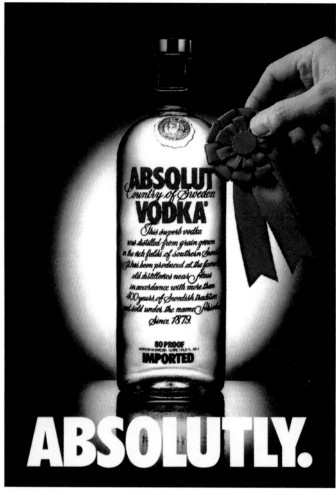

4.91 앱솔루트 오리지널 포스터
완전 무결한 또는 절대적 우위라는 'Absolutly'. 작가 미상.

앱솔루트(Absolut)

앱솔루트는 스웨덴 남부의 아후스(Ahus)라는 작은 마을에서 1879년부터 생산된 전통적인 보드카이다. 이것은 전 세계 알코올음료 시장에서 세 번째로 큰 브랜드이다.

앱솔루트는 단순하고 세련된 병 디자인과 특유의 재치 있는 광고로 문화의 아이콘으로 자리 잡아 현재 세계적인 브랜드로 성장했다.

4.92 실습자에게 제공되는 기본형

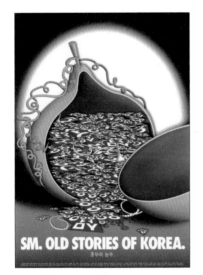

4.93 Old Stories of Korea

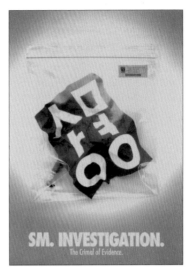

4.94 Investigation

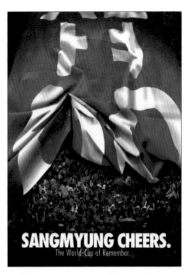

4.95 Cheers

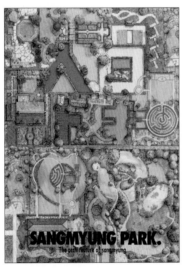

4.96 Park

4.97 Cyborg Woman

4.98 Tomb Excavation

4.99 Help

4.100 Forrest Gump

4.101 Antz

4.102 Painter

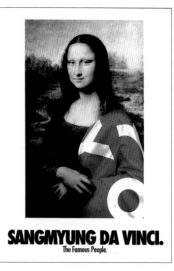

4.103 Da Vinci

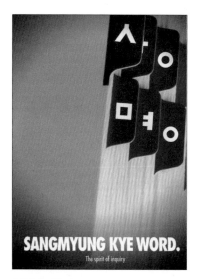

4.104 Kye Word

4.105 Illusion Mark

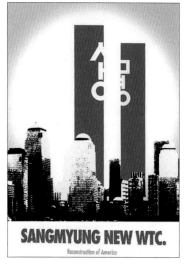

4.106 New WTC

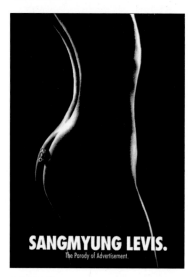

4.107 Levi's

4.108 Knowledge

4.109 Love Hotel

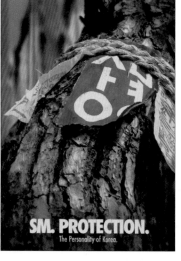

4.110 Protection

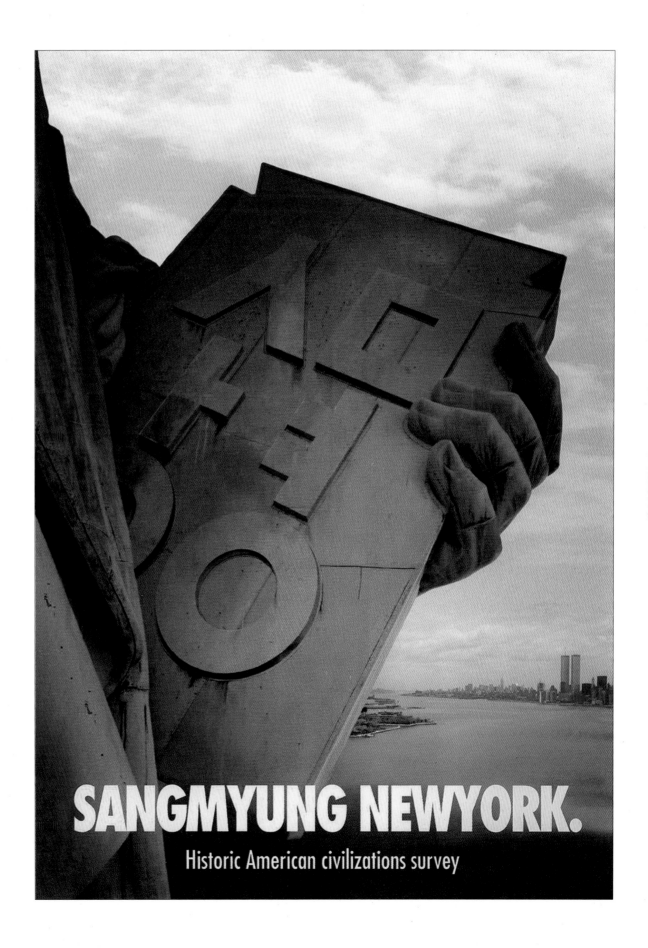

SANGMYUNG NEWYORK.

Historic American civilizations survey

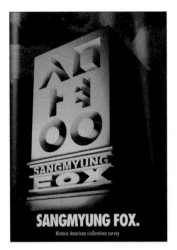

4.112 Fox

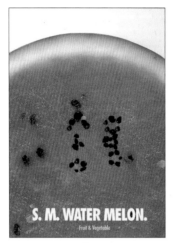

4.113 Water Melon

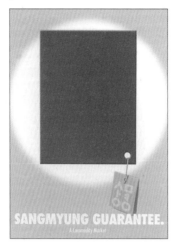

4.114 Guarantee

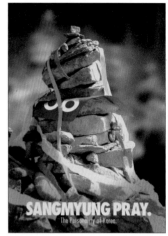

4.115 Pray

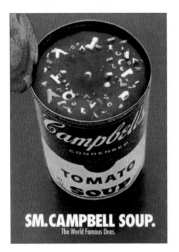

4.116 Campbell Soup

4.117 Columbia Pictures

4.118 Rest

4.119 Missing

4.120 Bug's Life

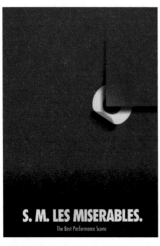

4.121 Les Miserables

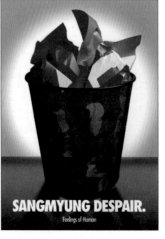

4.122 Despair

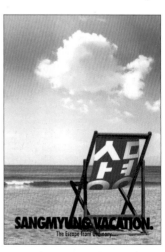

4.123 Vacation

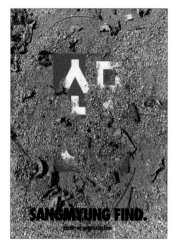

4.124 Find

4.125 Threating

4.126 Stalking

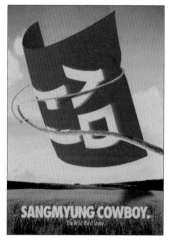

4.127 Cowboy

4.128 19금

4.129 Transformer

4.130 Greenpeace

4.131 Manhood

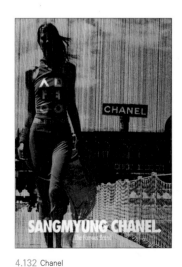

4.132 Chanel

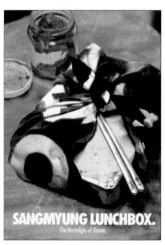

4.133 Lunch Box

4.134 Bbopki

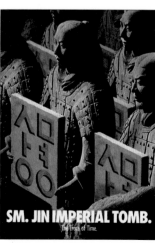

4.135 Jin Imperial Tomb

D6 15cm 오마주

일반적으로 디자인은 정보를 단순화하는 것이 최선이다. 그러므로 내용을 축약하려면 장황하게 표현하는 것은 바람직하지 못하다. 메시지를 요약하고 핵심화하는 방법은 만인이 아는 지식을 자극하거나 촉발하는 것이 바람직한데 그것이 바로 '메타포'이다. 메타포에 사용되는 기호(비유물)는 사람들의 상상력이나 연상을 일깨워 메시지의 의미를 함축적으로 지시한다.

이 과제는 15cm 자를 변형해 특정인을 오마주(hommage)하는 것이다.

진행 및 조건

- 유명인에 대한 경의와 존경을 바탕으로 그들을 기리는 15cm 자
- 주제: 인물(실존 또는 가공)을 선택해 고유한 특성을 목록화한다.
- 15cm 자의 시각적 특징들을 목록화한다.(이 자가 어떤 특징 때문에 자로 지각되는가를 판단한다.)
- 목록화된 15cm 자의 시각적 특징들로 인물의 성격을 표현한다.

문제 해결

- 인물을 표현할 때 핵심이 강조되도록 부수적인 시도는 자제한다.
- 마지막까지 자는 자로서의 특징이 남아야 한다. 그러나 실제 자로 사용할 것은 아니다.

15cm 자의 시각적 특징

매우 긴 직사각형	깊게 파인 굵은 선
투명한 재질	비교적 굵고 큰 숫자 0, 5, 10, 15
규칙적인 간격	평행
일정한 굵기	직각으로 잘린 모서리
일정한 두께	바닥에 납작하게 놓이는 평면
가늘고 수많은 선	온통 수직과 수평
순서를 어기지 않는 질서	기록을 위해 파낸 아크릴 음각
0부터 15까지 이어지는 숫자	오른쪽 아래에 놓인 검은색
둥근 구멍 하나	긴 칸과 그 속에 들어 있는 글자들
반질반질한 표면	일사불란한 규칙
아랫부분에 좌우를 가로질러 길고	등

오마주란

오마주는 '존경'을 뜻하는 프랑스어로, 영어로는 'homage'인데, 본래 영상 예술에서 특정 작품의 대사나 장면 등을 차용함으로써 해당 작가에 대해 존경을 표현하는 행위이다. 흔히 영화에서 다른 작가의 재능이나 업적을 기리기 위해 감명 깊은 대사나 장면을 본떠 자신의 작품에 넣는다. 오마주는 영향력에 대한 존경을 작품 속에 표현한다는 점에서 단지 몇 장면을 모방하듯 비꼬는 패러디와는 다르다.

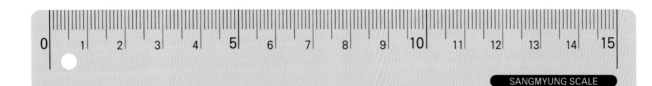

4.136 실습자에게 제공되는 15cm 자의 기본형

4.137 단종
조선 시대 숙부 세조에 의해 짧은 삶을 살다 간 비운의 왕.

4.138 의자왕
백제의 마지막 왕으로서 삼천궁녀를 거느렸다는 말이 전해진다.

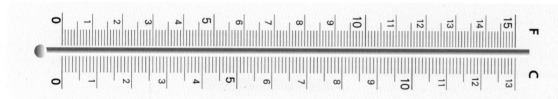

4.139 안데르스 셀시우스(Anders Celsius)
섭씨온도를 제창했다.

4.140 로빈슨 크루소(Robinson Crusoe)
놀라운 모험을 하는 소설 속 주인공.

4.141 제러미 리프킨(Jeremy Rifken)
행동주의 철학자.

4.142 앤드루 카네기(Andrew Carnegie)
미국의 산업자본가로 카네기 철강회사를 설립했다.

4.143 베토벤(Ludwig van Beethoven)
천재적인 음악가.

4.144 매트릭스(The Matrix)

4.145 페스탈로치(Johann Heinrich Pestalozzi)

4.146 사도세자

4.147 논개

4.148 안네 프랑크(Anne Frank)

4.149 세종 대왕

4.150 지킬 앤 하이드(Jekyll and Hyde)

4.151 찰스 다윈(Charles Darwin)

4.152 피사의 사탑

4.153 아수라

4.154 구석기 시대

4.155 스티브 잡스(Steve Jops)

4.156 고윈 나이트(Gowin Knight)

4.157 가속도의 법칙

4.158 진시황제

4.159 스크루지

D7 비주얼 후즈 후

도서관에는 『세계 인명사전』이라는 두툼한 책들이 있다. 거기에는 역사적으로 유명한 인물의 일대기, 업적, 인류에 대한 영향력 등이 상세히 기록되어 있다. 비주얼 후즈 후(visual who's who)라는 용어는 '인명사전'이라는 뜻이다. 우리는 문자가 아니라 그림으로 된 인명사전을 제작하고자 한다.

이 과제는 특정 사물을 이용해 어떤 인물에 대한 정보를 표현하는 것이다. 여기서 인물은 만인이 잘 아는 여성으로 제한한다.

진행 및 조건

- 목적: 세계 여성 인명사전 발행
- 주제: 여성
- 소재: 주어진 사물(의자, 쇼핑백, 수박)
- 방법: 주어진 사물을 이용해 인물을 표현한다.

문제 해결

- 인명사전에 있는 텍스트에서 인물에 대한 정보를 충분히 숙지한 뒤 진행한다.
- 인물의 탁월한 업적이나 특징이 잘 드러나도록 노력한다.

아이디어의 발상은 어떻게 하나

오늘날은 모든 분야에서 남과 다른 생각 자체를 경쟁력으로 인정한다. 남과 다른 생각, 즉 창의력은 타 학문보다 시각 디자인에서는 더욱 생명과 같다. 시각 디자이너에게 창의력은 자유로운 상상력의 원천이다. 아이디어 발상법에는 브레인스토밍, 체크리스트법, 희망열거법, KJ법, 연상법 등의 다양한 방법이 있다. 다음은 아이디어 발상법의 하나로 널리 알려진 오즈번(Alex Osborn)의 체크리스트이다.

체크리스트

- 가벼워서 뜨게 하면……
- 각지게 하면……
- 거울에 비치게 하면……
- 건조하게 하면……
- 겉(껍질)을 바꾸면……
- 고대 유물처럼 만들면……
- 고리타분한 구식으로 하면……
- 고체가 되게 하면……
- 구부리면……
- 글래머러스하게 하면……
- 길게 잡아 늘이면……
- 껍질을 벗기면……
- 꽁꽁 얼게 하면……
- 날카롭게 하면……
- 납작하게 하면……
- 다른 그림자가 생기게 하면……
- 동여매면……
- 둥글게 하면……
- 뒤집어보면……
- 땅속에 파묻히게 하면……
- 로맨틱하게 하면……
- 마셔도 되는 것으로 하면……
- 먹는 것으로 하면……
- 미니어처로 하면……
- 미세한 가루로 만들면……
- 발악하게 하면……

- 병이나 캔 속에 집어넣으면……
- 부분을 바꾸면……
- 불투명한 것으로 하면……
- 비대칭이 되게 하면……
- 비틀어보면……
- 상자 속에 집어넣으면……
- 상하를 뒤집으면……
- 색을 바꾸면……
- 생물과 무생물을 바꾸어보면……
- 성별을 바꾸면……
- 섹시하게 하면……
- 스트레스를 받게 하면……
- 슬프게 하면……
- 액체가 되게 하면……
- 억울한 상황으로 하면……
- 열리게 하면……
- 엄청나게 작게 하면……
- 엄청나게 크게 하면……
- 엉뚱한 분위기나 배경에 놓으면……
- 연기나 증기처럼 하면……
- 오른쪽과 왼쪽을 바꾸면……
- 완전히 힘이 빠지면……
- 이상하게 칠하면……
- 입체로 바꾸면……
- 잘게 조각을 내보면……
- 전기적인 힘을 부여하면……
- 전위예술로 표현하면……
- 접거나 펴면……
- 젤리처럼 하면……
- 질감을 바꾸면……
- 최대한 단순화하면……
- 탈수를 시키면……
- 텅 비게 하면……
- 투명하게 하면……
- 평면으로 바꾸면……
- 푹신하고 부드럽게 하면……
- 항아리 속에 넣으면……
- 형태를 마구 헝클어보면……
- 흐물흐물하게 녹이면……
- 흔들어보면……

4.160 김현희(마유미)

4.161 육영수

4.162 이사도라 덩컨(Isadora Duncan)

4.163 성냥팔이 소녀

4.164 올리브

4.165 복부인

4.166 미니마우스

4.167 펄 벅(Pearl Buck)

4.168 무당

4.169 춘향

4.170 쌍둥이 엄마

4.171 옹녀

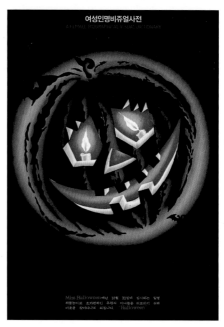

4.172 미스 할로윈

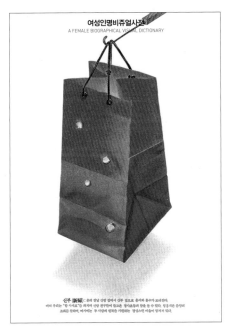

4.173 신부

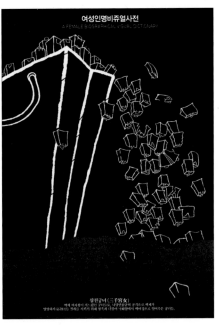

4.174 삼천궁녀

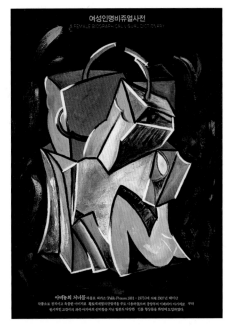

4.175 아비뇽의 처녀들(Les Demoiselles d'Avignon)

4.176 헤스터 프런

4.177 팔방미인

4.178 크리스틴 킬러(Christine Keeler)

중요한 것은 말하려는 바가 무엇이며,
그것이 어떻게 보이는가이다.
그러므로 메시지를 생산하는 사람에게는
누가, 누구에게, 무엇을, 그리고 어떤 방식으로
말해야 하는지가 매우 중요하다.

칼 스완 Cal Swann (타이포그래피 교육가)

오브제 메시지

objects or environment message

E1 난 스무 살!

스무 살! 이 나이에는 '청춘'이라는 또 하나의 이름이 있다. 청춘은 누구에게나 딱 한 번의 선물이다. 청춘이란 젊음의 활력을 느끼기보다 불안함이 앞서기 마련이지만 대개 청춘을 지내고 나서야 그 소중함을 알게 된다.

『아프니까 청춘이다』의 저자 김난도가 '인생 앞에 홀로 선 젊은 그대에게'에서 한 말을 살펴본다.

- 불안하니까 청춘이다.
- 막막하니까 청춘이다.
- 흔들리니까 청춘이다.
- 외로우니까 청춘이다.
- 두근거리니까 청춘이다.
- 그러니까 청춘이다.

과연 그런가? 그렇다면 우리는 이 과제에서 세상에서 단 한 명뿐인 스무 살 청춘의 나처럼, 세상에 하나밖에 없는 디자인을 해보자.

진행 및 조건

- 조건: '스무 살 가장무도회'를 위한 코스튬
- 주제: 난 스무 살! 스무 살의 기억
- 소재: 탈, 꽃신, 비닐우산
- 표현: 기본적으로 드로잉이 중심이지만 표현 방법은 자유

문제 해결

- 스무 살의 실체를 독창적으로 해석한다.

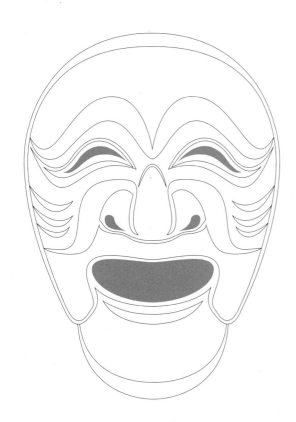

4.179 실습자에게 제공되는 안동 하회탈(양반과 부네, 국보 제121호) 기본형

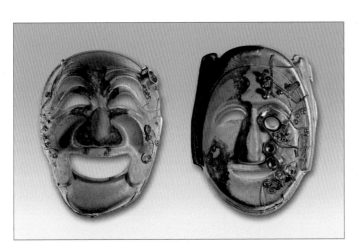

4.180

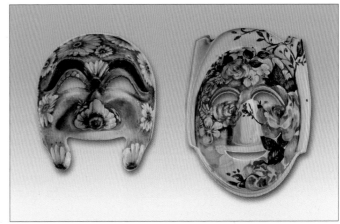

4.181

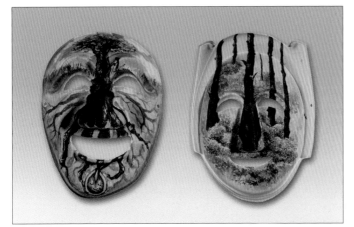

4.182

4.183

4.184

4.185

4.186

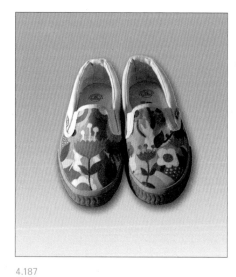

4.187

4.188

4.189

4.190

4.191

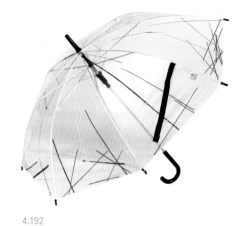

4.192

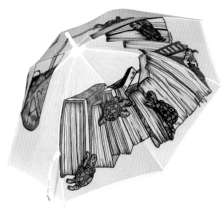

4.193

4.194

4.195

4.196

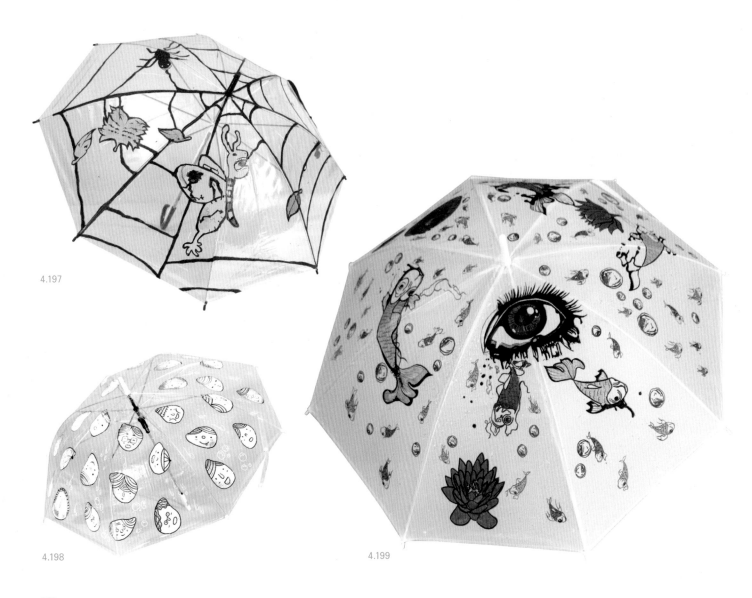

4.197

4.198

4.199

E2 풍자적 인물

세상에는 참 많은 직업이 있다. 어떤 보도에 따르면 세상에 존재하는 직업은 모두 13만 2,000개라 한다. 그런데 혹시 같은 직업에 종사하는 사람끼리는 서로 얼굴이 비슷하게 닮은 것을 아는가? 같은 일을 하다 보면 얼굴마저 서로 닮아간다. 그래서 얼굴만 얼핏 보아도 그 사람이 무슨 일을 하는 사람인지 짐작할 수 있다.

이 과제는 주변에서 손쉽게 구할 수 있는 여러 가지 사물을 이용해 특정 직업에 종사하는 전문인의 얼굴을 반입체로 표현한다. 하나의 조건은 사물들이 모두 그 직업과 상관있어야 한다.

4.200 실습 사례
카티 두레어(Kati Durrer) 작.

진행 및 조건

- 주제: 전문인이나 특별한 직업에 종사하는 사람의 얼굴
- 주제에 따른 얼굴 표현에 사용할 사물을 수집한다. 이 사물들은 그 직종과 상관있어야 한다. 예를 들어 화가는 붓, 물감, 캔버스, 패션디자이너는 옷감, 핀, 목수는 나무, 못, 대패 등이다.
- 수집된 사물들을 분해하거나 서로 결합하며 사용할 수 있다.

문제 해결

- 선재·면재, 색, 크기, 질감 등을 고려하는 것이 바람직하다.
- 사실적 비례에 구애받지 않고 강조, 왜곡, 생략하며 얼굴의 인상적 표현, 즉 우스꽝스럽거나 희화적이거나 사회 고발적이거나 시사적이거나 하는 등에 중점을 둔다.

4.201 실습 사례
카티 두레어 작.

얼굴이란

얼굴은 감정이나 성품을 반영한다. 서글픈 눈을 가진 이가 있는가 하면 웃는 표정을 가진 사람도 있고 고집스러운 표정을 가진 이도 있다. 민족에 따라서도 오랜 전쟁에 시달린 얼굴은 지친 표정이 역력하고 역사의 역경을 이겨낸 얼굴은 슬기로운 느낌이다. 또 역사의 풍파를 겪지 않은 민족은 대체로 명랑한 느낌을 준다. 백인은 얼굴이 길고 눈이 움푹 들어가 있으며, 한국·일본·몽골 사람은 얼굴이 넓고 짧으며 광대뼈는 두드러지고 코가 낮은 편이다.

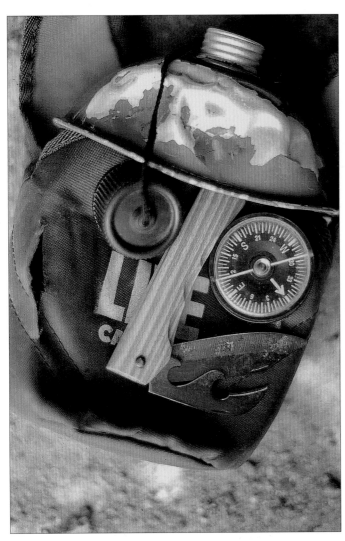

4.202 군인(수통, 다용도 칼, 나침판)

4.203 도배사(물풀, 도배 붓, 커터, 칼날, 도배지)

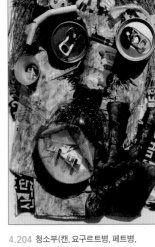

4.204 청소부(캔, 요구르트병, 페트병, 장갑, 신문지)

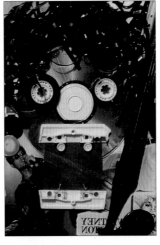

4.205 가수(카세트테이프, CD, 사진)

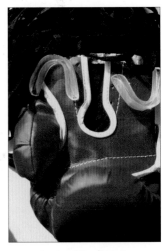

4.206 권투 선수(신발끈, 마우스피스, 권투 장갑)

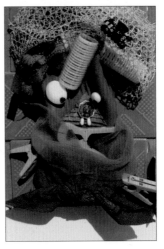

4.207 헤어 디자이너(헤어 롤러, 머릿수건, 집게, 스카프, 머리핀)

4.208 포토그래퍼(필름, 필름통, 자, 사진)

4.209 기능공(장갑, 못, 플러그, 나사)

4.210 패션 디자이너(가위, 옷핀, 실, 줄자)

4.211 전기공(플러그, 전구, 못)

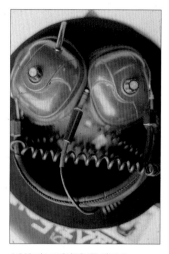

4.212 디스크자키(헤드폰, 레코드)

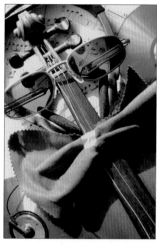

4.213 연주가(나비넥타이, 바이올린)

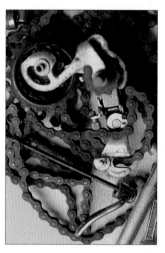

4.214 수리공(체인, 드라이버)

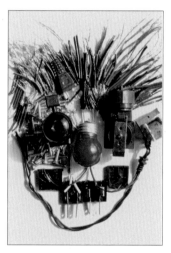

4.215 배선공(전선, 전구, 못)

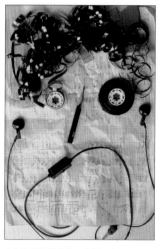

4.216 작곡가(테이프, 이어폰, 악보)

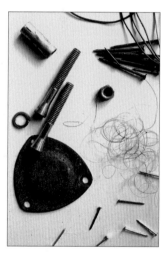

4.217 조립공(못, 볼트, 철사)

4.218 등산가(등산화, 등산모, 낙엽)

4.219 제빵사(밀가루, 빵, 집게)

4.220 채석공(호미, 돌, 장갑)

4.221 소설가(원고지, 안경, 잉크)

E3 정크 아트

현대 문명의 산업화 이후 생기는 산업 폐기물이나 인간이 사용하던 많은 제품은 수명이 다하면 곧장 버려진다. 생산되고 버려지는 일이 무한 반복된다. 폐기물을 소재로 활용하는 정크 아트는 적절한 사회적 메시지가 담긴 동시에 혁신적인 모험과 친환경적인 개념을 강조하는 의미가 있다.

이 과제는 일상생활에서 생긴 폐품이나 잡동사니를 사용해 인간의 얼굴을 풍자와 해학으로 표현하는 것이다. 폐기물은 이 과제를 통해 가치 있고 따뜻한 무언가로 재탄생한다.

진행 및 조건

- 주제: 풍자적 인물(실존 인물, 가공인물, 특정 분야의 장인)
- 소재: 재활용 폐기물
- 폐기물들을 수집한다. 될수록 시간의 흔적이 느껴지는 낡고 손때 묻은 것을 수집한다.
- 수집된 오브제로 인물을 표현한다.
- 받침대를 준비하고 중앙에 세운다.
- 받침대 규격: 가로세로 각 10cm, 높이 5cm. 목재, 금속, 석재 등

문제 해결

- 인물에서 특히 강조해야 할 특징이나 구조를 생각하며 다양하게 스케치한다. 이때 얼굴형, 눈, 코, 입 등은 사실적 비례에 구애받지 않고 과감히 강조, 생략, 왜곡한다.
- 받침대는 매끄럽게 잘 가공되어야 하고 오브제와의 결합은 견고해야 한다.
- 소재를 적극적으로 활용해 개성을 드러낸다.

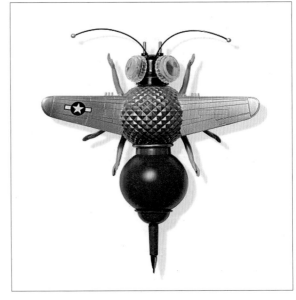

4.222 벌

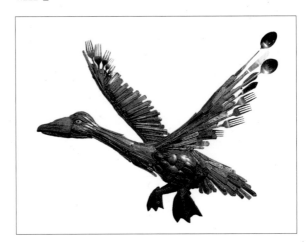

4.223 기러기

정크 아트(junk art)

일상생활에서 생긴 폐품이나 잡동사니를 소재로 제작한 미술 작품. 산업화 이후 늘어나는 산업 폐기물과 일상생활 속에서 사용되고 버려진 소비재들을 소재로 제작하는 미술로, 1950년대부터 활성화되었다.

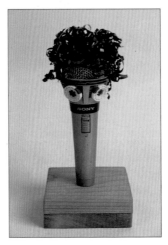

4.224 마이크

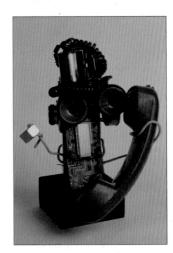

4.225 전화

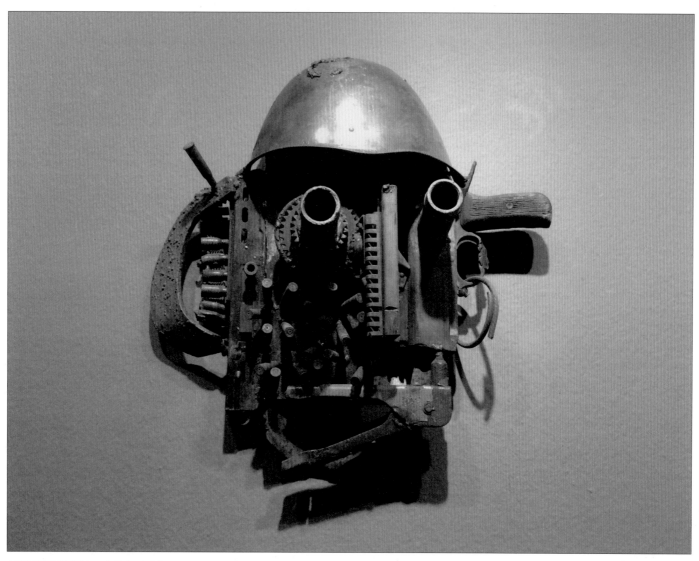

4.226 곤살로 마분다(Goncalo Mabunda) 작

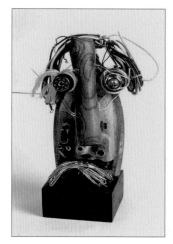

4.227 다리미

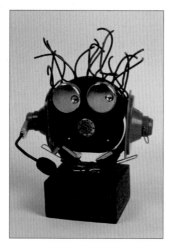

4.228 스피커

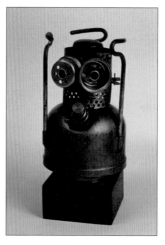

4.229 휴대용 버너

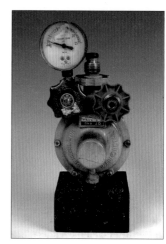

4.230 보일러

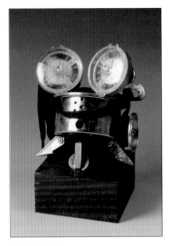

4.231 압력계

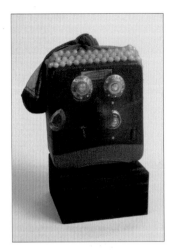

4.232 금고

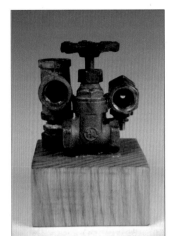

4.233 가스관

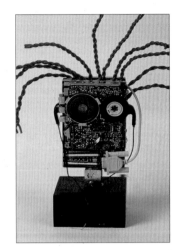

4.234 오디오

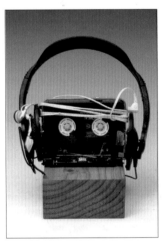

4.235 카세트

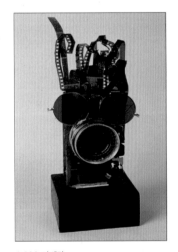

4.236 카메라

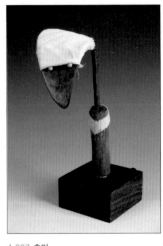

4.237 호미

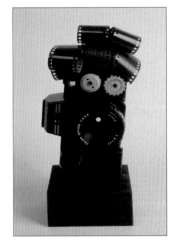

4.238 카메라

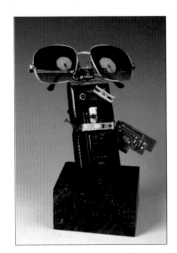

4.239 무전기

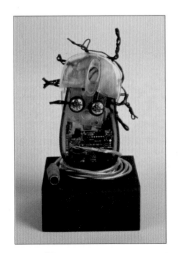

4.240 마우스

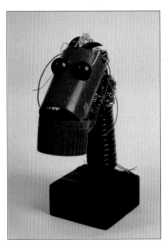

4.241 조명

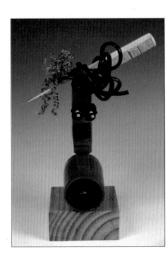

4.242 헤어드라이어

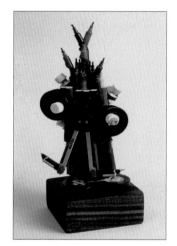

4.243 필통

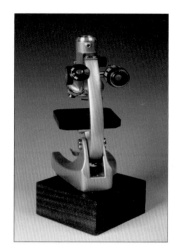

4.244 현미경

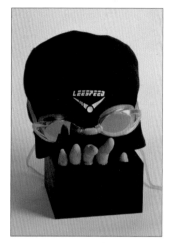

4.245 수경

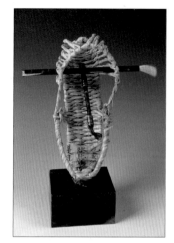

4.246 짚신

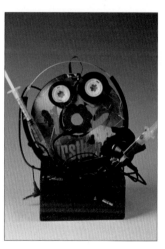

4.247 CD

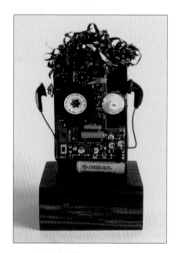

4.248 컴퓨터 부품

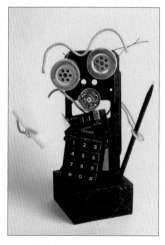

4.249 전화기

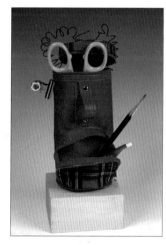

4.250 필통

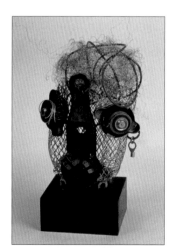

4.251 스피커

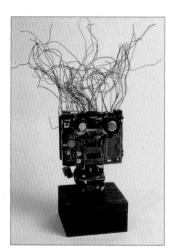

4.252 라디오

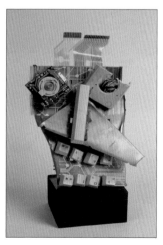

4.253 키보드

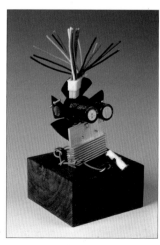

4.254 망원경

E4 비키니장

극한 빈곤을 탈출하기 위해 온 나라가 힘쓰던 시절이 있었다. 비키니장은 지금도 사용되지만 우리나라가 개발도상국으로 불리던 1960-1970년대 무렵 도시에서 일터를 얻은 직공이나 주거가 일정치 않은 사람들이 널리 사용하던 가구 아닌 가구이다. 당시에는 이것마저 없던 사람들이 많았지만……

이 과제는 허술하게 취급받는 일상의 대상 '비키니장'을 특별히 누군가를 디자인으로 재해석한 조형물로 표현하는 것이다.

진행 및 조건

- 주제: 특정한 인물이나 사건
- 소재: 판매되는 기존의 407,628cm³(67×52×117cm) 크기 비키니장
- 제작이 끝난 뒤, 모두 일정한 장소에서 발표한다. 발표날은 주제에 해당하는 복장, 분장, 소품을 준비해 코스튬플레이 상태로 발표한다.

문제 해결

- 옷장에는 골격과 외피가 있음을 상기한다. 옷장의 공간도 활용한다. 옷장을 자르거나 구멍 뚫거나 휘거나 겹치거나 비틀거나 파묻거나 축소하거나 압착하거나 다른 형태와 결합하는 등의 접근이 가능하다.
- 옷장의 물리적 구조나 물성이 가지는 특징을 이용해 문제를 해결하도록 노력한다. 필요하면 소품을 사용할 수도 있다.
- 비키니장으로서 최소한의 단서는 남아야 한다. '그저 잘 만든' 것이 아니라 남이 생각하지 못하는 것을 만든다. 외피에 이미지를 그리거나 옷장 속에 너절한 소품을 넣는 것은 바람직하지 않다.

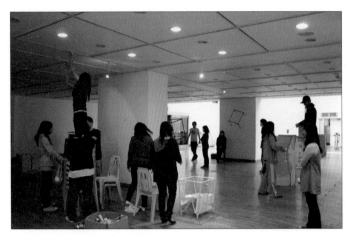

4.255 실습 종료 뒤, 전시를 위해 작품 설치

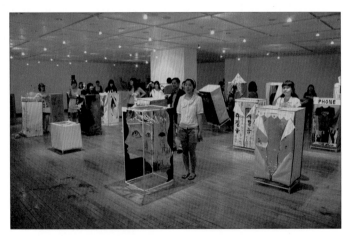

4.256 작품 설치를 마친 뒤, 각자 자신의 작품 옆에서 기념 촬영

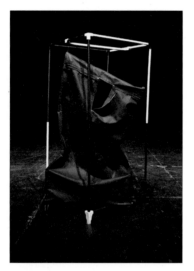

4.257 귀신

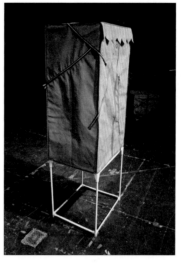

4.258 프랑켄슈타인(Frankenstein)

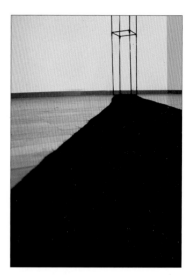

4.259 키다리 아저씨(Daddy-Long-Legs)

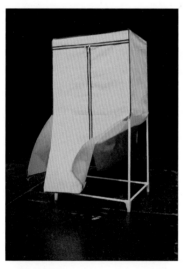

4.260 메릴린 먼로

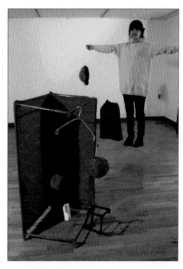

4.261 그래비티(Gravity)

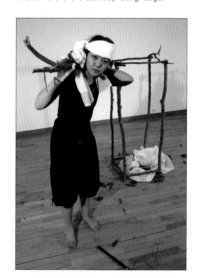

4.262 나무꾼

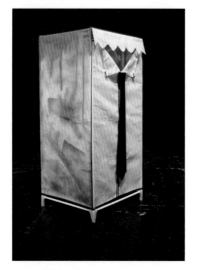

4.263 살인의 추억

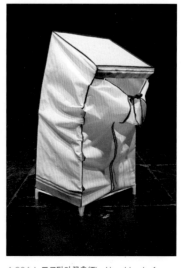

4.264 노트르담의 꼽추(The Hunchback of Notre-Dame)

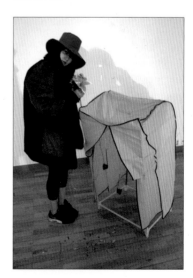

4.265 노트르담의 꼽추

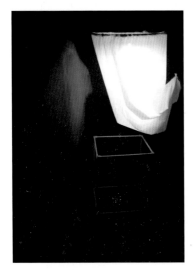

4.266 캐스퍼(Casper)

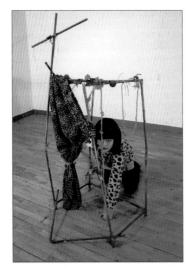

4.267 타잔(Tarzan)

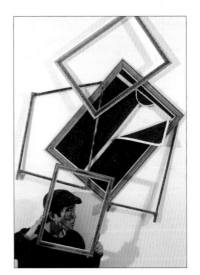

4.268 피카소

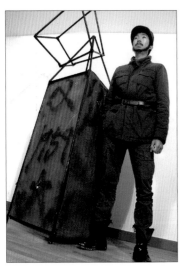

4.269 체 게바라

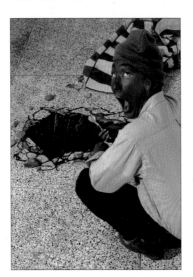

4.270 쇼생크 탈출

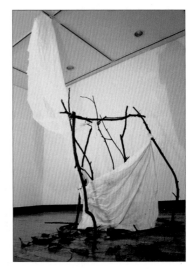

4.271 선녀와 나무꾼

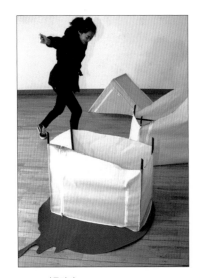

4.272 사무라이

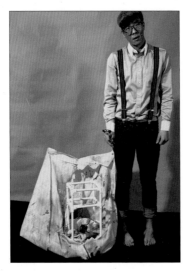

4.273 벤자민 버튼의 시간은 거꾸로 간다
(The Curious Case of Benjamin Button)

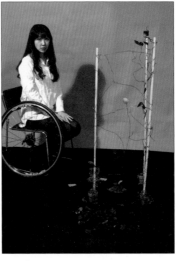

4.274 마지막 잎새(The Last Leaf)

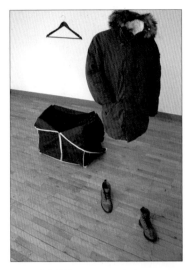

4.275 투명 인간(The Invisible Man)

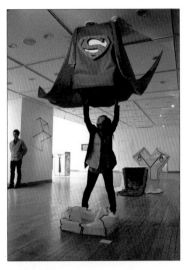

4.276 슈퍼맨

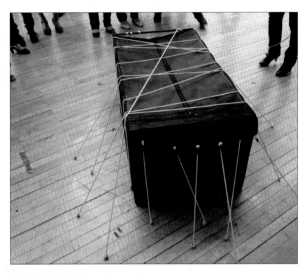

4.277 걸리버 여행기

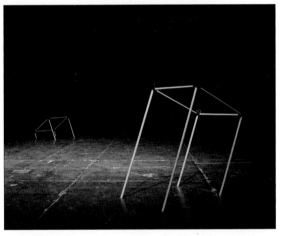

4.278 투명 인간

4.279 투명 인간

4.280 히틀러(Adolf Hitler)

4.281 투명 인간

E5 모빌

키네틱 아트(kinetic art)의 하나인 모빌(mobile)은 움직이는 조각이나 공예품이다. 이것은 여러 모양의 쇳조각이나 나뭇조각 등을 가는 철사나 실 따위에 매달아 균형을 이루게 한 것으로, 공기의 흐름에 따라 이리저리 움직이며 평형을 유지한다. 모빌이라는 명칭은 미국의 추상 조각가 알렉산더 콜더(Alexander Calder)의 1932년 작품에서 유래한다.

모빌은 기본적으로 자연에 존재하는 공기의 흐름으로 작동하는 것이 원칙이지만 인위적인 전기나 자기장 등의 동력을 사용하기도 한다.

이 과제는 특정한 인물이나 사건을 모빌로 재해석하는 것이다.

진행 및 조건

- 주제: 특정한 인물이나 사건
- 방법: 모빌

문제 해결

- 모빌에서 주제를 설명할 방법을 고려한다.
- 모빌의 균형감을 위해 물리적 평형을 연구한다.
- 모빌을 구성하는 요소들의 크고 작음, 길고 짧음, 형태, 색상 등을 연구해 바람직한 공간감을 탐색한다.

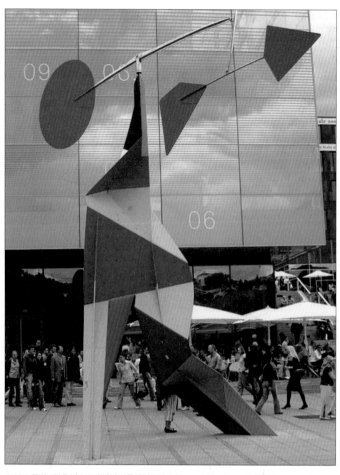

4.282 콜더, 〈붉은 디스크가 달린 비틀린 기초(Crinkly avec Disc Rouge)〉(1973)

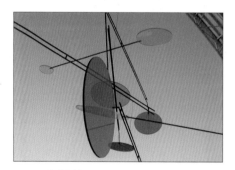

4.283 모호이너지(László Moholy-Nagy)

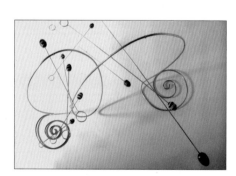

4.284 파브르(Jean Henri Fabre)

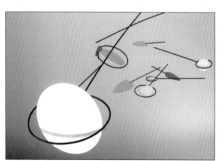

4.285 어린 왕자(Le Petit Prince)

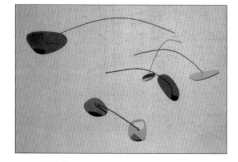

4.286 호안 미로

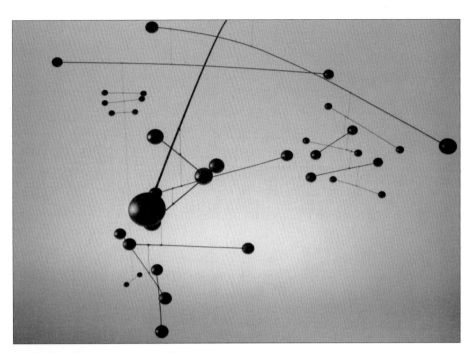

4.289 모차르트(Wolfgang Amadeus Mozart)

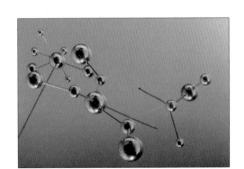

4.287 아인슈타인

4.290 체 게바라

4.288 몬드리안(Pieter Cornelis Mondriaan)

E6 그라피티

'낙서'라는 의미의 단어 그라피티(graffiti)는 그리스어 'sgraffito'와 이탈리아어 'graffito'에서 탄생했다. 이 어휘는 '긁다, 긁어 새기다'라는 의미로 고대 미술의 동굴벽화를 뜻하는 말에서 출발했다. 그라피티는 소형 캔 스프레이가 시중에 나돌기 시작한 1970년대부터 모습을 드러내 지금의 모습으로 발전했다.

현대 그라피티는 도시의 소외 계층으로부터 출현했는데, 특히 뉴욕 시의 할렘을 중심으로 건물 벽면이나 지하철 차량, 열차 등에 스프레이를 뿌려대기 시작하면서 거리의 힙합(hiphop) 문화를 생성했고 점차 하나의 예술이 되었다. 그라피티는 '문제투성이의 뒷골목 낙서'라는 인식으로부터 점차 대중과 호흡하는 거리예술(graffiti art, street art)로 사랑받게 되었고 이후 도시 미관과 연계해 세계 주요 도시에 자리를 잡았다.

참고 사이트

street art utopia(www.streetartutopia.com)

진행 및 조건

- 주제: 꿈, 희망, 유머, 휴머니티, 사회적 이슈, 착시, 이상한 원근, 초현실, 권위에 대한 비아냥, 의외성, 공동체 의식 등
- 조건: 일정한 공간을 제한한다.

문제 해결

- 모퉁이, 창문, 계단 등 공간적 상황을 이용한다.
- 남들이 무심해 하는 것 또는 남들로부터 소외당한 공간을 이용한다.
- 디자이너의 따뜻한 눈길로 대중을 미소 짓게 한다.

4.292 그라피티
산드린 불레(Sandrine Boulet) 작.

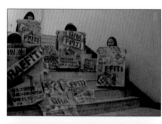

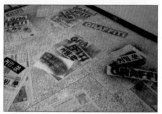

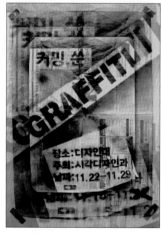

4.293 전시 포스터와 관련 사진

4.291 프로젝트 전시 홍보 안내장

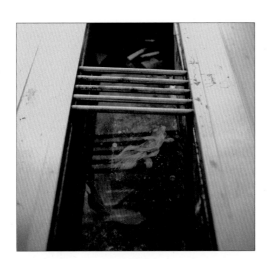

4.294 어항

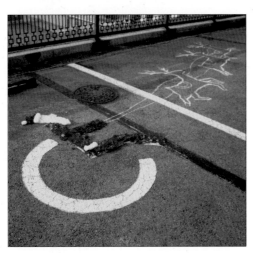

4.295 산타클로스

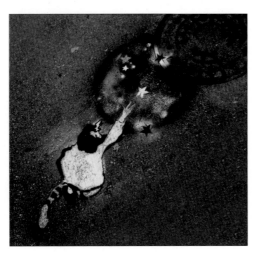

4.296 어린 왕자

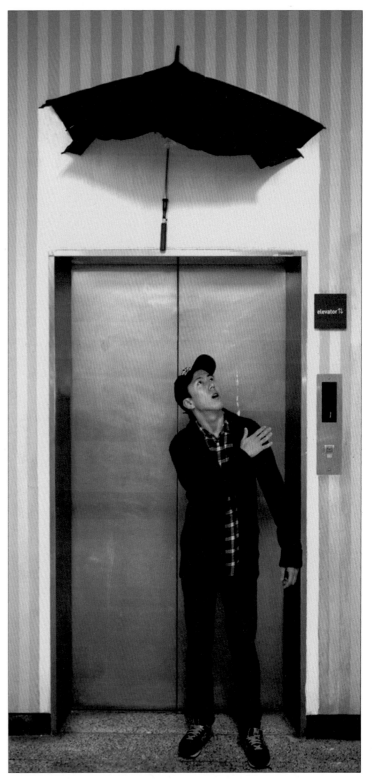

4.297 비 오는 날

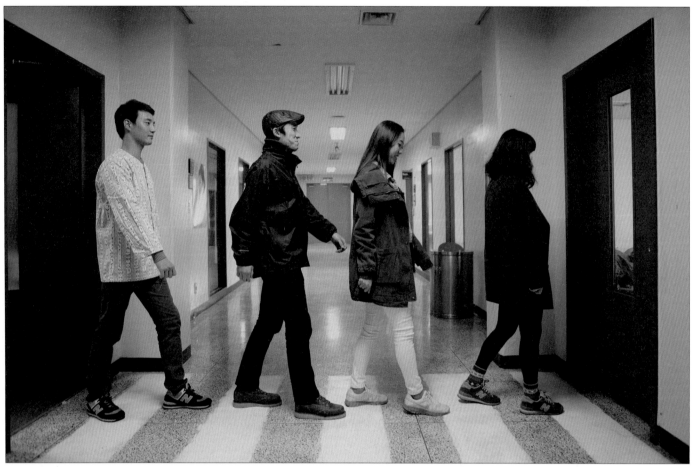

4.298 비틀스(The Beatles)

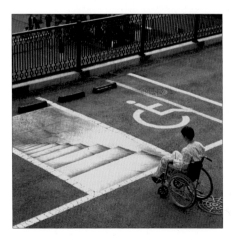

4.299 장애인

4.300 알까기

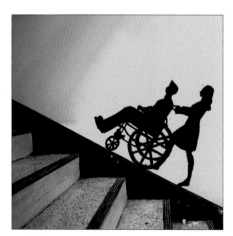

4.301 희망

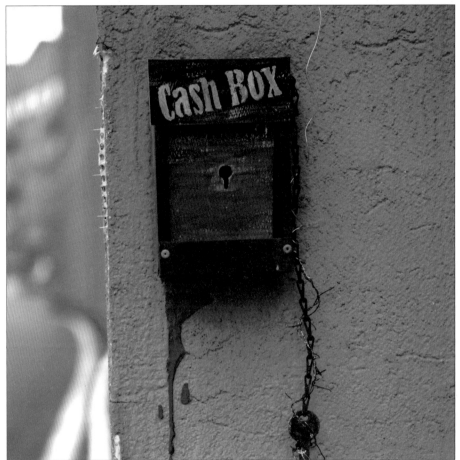

4.302 금고

4.303 불의의 사고

4.304 NO WAR

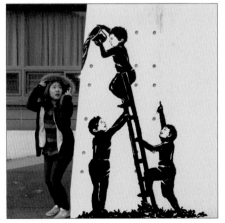

4.305 악동

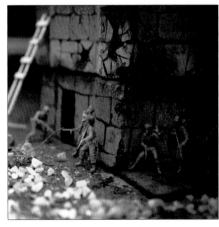

4.306 일촉즉발

4.307 워낭 소리

감사의 글
찾아보기
참고 문헌
도판 목록

감사의 글

책의 발간에 즈음해 여러분들에게 고마움을 표하지 않을 수 없다. 먼저 사뭇 긴 세월 동안 세상을 잊고 오로지 행복감만으로 교육자로서 날개를 펼칠 수 있도록 드넓은 광장을 제공해준 상명대학교에 감사드린다.

수십 년 동안을 서로 가르치고 배우는 관계에서 함께 호흡했던 수많은 제자들에게 진심 어린 마음으로 깊이 머리 숙여 감사를 표한다. 그들과 함께했던 시간은 나에게 더없이 아름다운 기억이며 또 그들이 있었기에 이 책을 출간할 수 있었다. 분명 힘들고 고된 요구였음에도 그들은 훌륭한 인내심을 발휘해 빛나는 창의력과 독창적인 상상력으로 거의 모든 과정을 성실히 완수해주었다. 매우 고무적이고 극히 우수했으나 불행히도 결과물이 저자의 손안에 있지 않아 이 책에 소개하지 못한 작품들이 있어 못내 아쉽다. 그리고 빼어난 기량과 땀 흘린 노력의 결정체인 작품들을 이 책에 게재할 수 있도록 흔쾌히 동의해준 많은 제자들에게 다시 한 번 감사한다. 그 작품들이 있어 이 책에 더욱 의미가 가해졌다.

또한 무한 신뢰로 끊임없는 격려와 지원을 아끼지 않으시는 두 부모님과 장모님, 그리고 비록 지금은 타계하셨지만 늘 예술에 대한 강렬한 영감으로 생을 사셨던 장인어른 고 송기성 화백님께 감사한다. 항상 그 자리에서 큰 울타리가 되어 가족을 위해 묵묵히 헌신하고 애쓰는 아내 송부용 여사, 또 이 책의 출발에 대해 구체적 영감을 일깨워준 큰딸 선희와 믿음직한 큰사위 진우일, 여전히 꿈같은 신혼 속에서 몇 달이 지나면 곧 왕자님을 출산할 작은딸 지희와 항상 상냥한 작은사위 고석훈, 얼마 전 제대와 동시에 몸과 마음이 성큼 자란 막내아들 대학생 선재, 그리고 언제나 더없이 큰 기쁨을 선사하는 사랑스러운 손녀 진보라, 진유라 그리고 손자 고보석(태명)에게도 깊이 감사한다. 이들은 교수로서의 내 성장은 물론 이 책의 출발로부터 마지막 탈고까지 여러 해 동안을 무던한 인내와 헌신으로 나를 지탱해주었다.

더불어 공동 집필진으로 참여해 서로 지혜를 모은 각별한 제자 서승연 교수와 송명민 교수에게 마음속으로부터 무한히 감사한다. 이들은 이 책의 집필을 위해 여러 해 동안 함께 공부하고 논의하며 동고동락한 공동저자로서 각 장의 집필은 물론 진행의 초반부터 책을 기획하고 글을 쓰고 작품들을 수집하고 선별하는 등 구체적인 전 과정을 깊이 공유했다. 돌이켜 보면 이들의 적극적인 노력과 열정이 없었다면 이 책은 세상에 태어나지 못했을 것이다.

마지막으로, 머리말에서 밝힌 바대로 이 책이 나오기까지 그리고 내가 오늘에 이를 수 있도록 예상치 못한 계기를 통해 바른길을 안내해주신 두 분의 스승 권명광 교수님과 최동신 교수님께 다시 한 번 깊이 감사드린다.

저자들을 대표해서
원유홍

찾아보기

참고 문헌

김동빈, 박영태, 서승연,『디자인으로 문화 읽기』, 시공문화사, 2014.

박영원,『디자인 기호학』, 청주대학교출판부, 2001.

원유홍,『커뮤니케이션 디자인사』, 도서출판 정글, 1998.

이두원,『커뮤니케이션과 기호』, 커뮤니케이션 북스, 1998.

최동신, 원유홍, 박우형,『시각디자인 일반』, 교육인적자원부, 2002.

길, 밥,『제2언어로서 그래픽 디자인』, 배기만, 윤세라 역, 36.5커뮤니케이션스, 2013.

랜드, 폴,『폴 랜드: 그래픽 디자인 예술』, 박효신 역, 안그라픽스, 1997.

랜드, 폴,『폴 랜드: 미학적 경험』, 박효신 역, 안그라픽스, 2000.

왈슈레거, 찰스 & 신시아 부식스나이더,『디자인의 개념과 원리』, 원유홍 역, 안그라픽스, 1998.

울먼, 매슈,『무빙 타입』, 원유홍 역, 안그라픽스, 2001.

자키아, 리처드 D.,『시지각과 이미지』, 박성완, 박승조 역, 안그라픽스, 2007.

장, 조르주,『기호의 언어』, 김형진 역, 시공사, 1997.

카터, 롭,『CI 디자인+타이포그래피』, 원유홍 역, 안그라픽스, 1998.

카터, 롭,『실험 타이포그래피』, 원유홍 역, 안그라픽스, 1999.

프루티거, 아드리안,『인간과 기호』, 정신영 역, 홍디자인, 2007.

헬러, 스티븐 & 베로니크 비엔,『그래픽 디자인을 뒤바꾼 아이디어 100』, 이희수 역, 시드포스트, 2012.

白石和也,『錯視の 造形』, ダヴィツド社, 1978.

福田繁雄,『福田繁雄のポスター』, 光村図書, 1982.

『傘日和』, Recruit Co. Ltd., 2008.

Aldersey-Williams, Hugh, Lorraine Wild, Daralice Boles, *Cranbrook Design: The New Discourse*, Rizzoli International Publication Inc., 1990.

Ambrose, Gavin & Paul Harris, *The Visual Dictionary of Graphic Design*, AVA Publishing, 2007.

Arnheim, Rudolf, *Visual Thinking*, University of California Press, 1989.

Arntson, Amy E., *Graphic Design Basics [With Access Code]*, Wadsworth Publishing Company, 2011.

Art Directors Club, *Art Directors Annual 81*, ADC Publications Ltd., 2002.

Bader, Sara, *The Designer Says*, Princeton Architectural Press, 2013.

Bevlin, Marjorie Elliott, *Design Through Discovery*, CBS College Publishing, 1984.

Bennett, Audrey & Steven Heller, *Design Studies : Theory and Research in Graphic Design*, Princeton Architectural Press, 2006.

Biesele, Igildo G., *Experiment Design*, ABC Verlag, 1986.

Bloomsbury USA Academic, *Design Thinking for Visual Communication*, Fairchild Books, 2015.

Cato, Ken, *Hindsight*, Craftman House, 1998.

Cheatham, Frank R., Jane Hart Cheatham, Sheryl Haler Owens, Design Concepts and Applications, Prentice-Hall Inc., 1987.

Craig, James, *Thirty Centuries of Graphic Design*, Watson-Guptill Publications, 1987.

Diethelm, Walter, *Visual Transformation*, ABC Verlag, 1982.

Ernst, Bruno, *Avventura con Figure Impossibili*, Benedikt Taschen, 1990.

Fishel, Catharine, *Minimal Graphics*, Rockport, 1999.

Fletcher, Alan, *Beware Wet Paint*, Phaidon Press Ltd., 1996.

Garchik, Morton, *Creative Visual Thinking*, Art Direction Book Company, 1982.

Gestalten, *Designing News*, Gestalten, 2013.

Graser, Milton, *Graphic Design*, The Overlook Press Inc., 1973.

Grear, Malcolm, *Inside/Outside*, Van Nostrand Reinhold, 1993.

Gregory, R. L. & E. H. Gombrich, *Illusion in Nature and art*, Gerald Duckworth & Company Limited, 1980.

Guiraud, Pieere, Semiology, Routledge, 1975.

Harper, Laurel, *Radical Graphics*, Chronicle Books, 1999.

Heller, Steven, *AIGA Graphic Design USA: 6*, American Institute of Graphic Arts, 1985.

Heller, Steven & Gail Anderson, *Graphic Wit*, Watson-Guptill Publications, 1991.

Heller, Steven & Seymour Chwast, *Graphic Style*, Harry N. Abrams Inc., 1988.

Heller, Steven & Mirko Ilic, *The Anatomy of Design*, Pageone, 2007.

Henrion, F. H. K., *AGI Annals*, Alliance Graphique Internationale, 1989.

Herdeg, Walter, *Graphis Poster 95*, Graphis Press Corp., 1995.

Heskett, John, *Design*, Oxford UK, 2005.

Heufler, Gerhard, *Design Basics*, Niggli, 2012.

Hiebert, Kenneth J., *Graphic Design Processes*, Van Nostrand Reinhold , 1991.

Hiebert, Kenneth J., *Graphic Design Sources*, Yale University Press, 1998.

Hofmann, Armin, *Graphic Design Manual*, Van Nostrand Reinhold Compony, 1965.

Jacobs, Karrie & Steven Heller, *Angry Graphics*, Gibbs Smith Publishing, 1992

Kress, Gunther & Theo van Leeuwen, *Reading Images the Grammar of Visual Design : The Grammar of Visual Design*, Routledge, 2010.

Landa, Robin, *Graphic Design*, Dalmar Publishers, 1996.

Lewis, Richard W., *Absolut Book*, Journey Editions, 1996.

Lupton, Ellen, *The ABCs of Bauhause: The Bauhause and Design Theory*, Prince Architectural Press Inc., 1991.

Malamed, Connie, *Visual Language for Designers : Principles for Creating Graphics That People Understand*, Rockport Publishers, 2011.

McAlhone, Beryl & David Stuart, *A Smile in the Mind*, Phaidon Press Ltd, 1996.

McKim, Robert H., *Experiences in Visual Thinking*, PWS Enginering, 1972.

McQuiston, Liz, *Graphic Agitation*, Phaidon Press Inc., 1993.

Meggs, Philip B., *Typographic Design*, Van Nostrand Reinhold, 1985.

Meggs, Philip B., *A History of Graphic Design*, Van Nostrand Reinhold, 1992.

Mollerup, Per, *Marks of Excellence*, Phaidon Press Ltd., 1997.

Moos, Stanislaus von, *Le Corbusier: Elements of a Synthesis*, MIT Press, 1979.

Moser, Horst, *Surprise Me*, Verlag Hermann Schmidt Mainz, 2002.

Myers, Jack Fredrick, *The Language of Visual Art: Perception As a Basis for Design*, Holt Rinehart and Winston Inc., 1989.

Myerson, Jeremy & Graham Vickers, *Rewind Forty Years of Design & Advertising*, Phaidon Press Inc., 2002.

Ota, Yukio, *Pictogram Design*, Kashiwa Shobo Publishers Ltd., 1987.

Peckolick, Alan, *Herb Lubalin*, American Showcase Inc., 1985.

Pedersen, B. M., *Graphis Typography 1*, Graphic Publication, 1995.

Pedersen, B. M., *Graphis Typography 2*, Graphic Publication, 1996.

Pricken, Mario, *Creative Advertising*, Thames & Hudson, 2002.

Rand, Paul, *Paul Rand: A Designer's Art*, Yale University Press, 1985.

Schmittel, Wolfgang, *Process Visual*, ABC Verlag, 1978.

Stephen, Eskilson, *Graphic Design*, Yale University Press, 2012.

Stoklossa, Uwe, *Trick Advertising*, BNN Inc., 2006.

Swann, Alan, *Graphic Design School*, Van Nostrand Reinhold, 1991.

Thomson, Dr. David, *Visual magic*, Sterling Publishing Co. Inc., 1991.

Why not Associates, *Why not Associates*, Booth-Clibborn editions, 1998.

Wilde, Judith & Richard Wilde, *Visual Literacy*, Watson-Guptill Publications, 1991.

Wolf, Henry, *Visual Thinking*, American Showcase Inc., 1988.

Woolman, Matt, *Sonic Graphics*, St. Martins Pr, 2000.

Woolman, Matt, *Digital Information Graphics*, Watson-Guptill Publications, 2002.

Zec, Peter, *International Yearbook Communication Design 2002/2003*, Avedition, 2002.

Zelanski, Paul & Mary Pat Fisher, *Design Principles and Problems*, CBS College Publishing, 1984.

Hipgnosis, Dragon's World Imprint, 1989.

Print's Regional Design Annual/1993, RC Publications Inc., 1993.

Print's Regional Design Annual/1996 L: V, RC Publications Inc., 1996.

Print's Regional Design Annual/1997 LI: V, RC Publications Inc., 1997.

Street Art Utopia (www.streetartutopia.com)

Wikimedia Commons (https://commons.wikimedia.org)

도판 목록

이 책에서 사용한 도판 자료는 저작권자가 불명확하거나 연락이 닿지 않아 출처를 밝히지 못한 것도 있으며 일부는 저자가 직접 수집한 참고 자료에서 이용했음을 밝힌다. 출처를 밝히지 못한 도판은 출간 이후에도 저작권자의 확인을 위해 노력할 것이며 확인되면 반드시 이를 명시할 것이다.

There are many figures and illustrations collected by authors, and also gotten from some books, magazines, or research papers for readers better understanding. We have to get permission from all the copyright holders but some of them we couldn't, because there is no contact information or unreliable authorship. We disclose all source of those figures instead.

2.10 저자

2.11 저자

2.12 저자

2.13 RonAlmog (Wikimedia Commons, CC-BY 2.0)

2.14 Frauke (Wikimedia Commons, CC0 1.0)

2.15 GreenTracks, Inc.

2.16 저자

2.17 저자

2.18 저자

2.19 작가 미상

2.20 작가 미상

2.21 저자

2.22 저자

2.23 저자

2.24 저자

2.25 Tewy (Wikimedia Commons, GFDL1.2)

2.26 저자

2.27 저자

2.28 저자

2.29 작가 미상

2.30 저자

2.31 저자

2.32 Commander John Bortniak, NOAA Corps
(Wikimedia Commons)

2.33 저자

2.34 저자

2.35 저자

2.36 저자

2.37 저자

2.38 저자

2.39 저자

2.40 저자

2.41 저자

2.42 저자

2.43 저자

2.44 저자

2.45 저자

2.46 저자

2.47 저자

2.48 저자

2.49 저자

2.50 저자

2.51 저자

2.52 저자

2.53 저자

2.54 저자

2.55 저자

2.56 저자

2.57 저자

2.58 저자

2.59 Georges Seurat, Zenodot Verlagsgesellschaft mbH
(Wikimedia Commons)

2.60 저자

2.61 저자

2.62 저자

2.63 Paul Zelanski in Paul Zelanski & Mary Pat Fisher,
Design Principles and Problems, CBS College
Publishing, 1984, p. 205

2.64 저자

2.65 저자

2.66 저자

2.67 저자

2.68 저자

2.69 저자

2.70 저자

2.71 저자

2.72 송기성

2.73 Jack Fredrick Myers, *The Language of Visual Art:
Perception As a Basis for Design*, Holt Reinhart and
Winston Inc., 1989, p. 46

2.74 저자

2.75 저자

2.76 저자

2.77 저자

2.78 저자

2.79 Leonardo da Vinci (Wikimedia Commons)

2.80 저자

2.81 저자

2.82 저자

2.83 저자

2.84 저자

2.85 저자

2.86 저자

2.87 저자

2.88 저자

2.89 저자

2.90 저자

2.91 저자

2.92 작가 미상

2.93 Jack Fredrick Myers in Jack Fredrick Myers, *The
Language of Visual Art: Perception As a Basis for
Design*, Holt Reinhart and Winston Inc., 1989, p. 33

2.94 Armin Hofmann in Armin Hofmann, *Graphic
Design Manual*, Van Nostrand Reinhold Compony,
1965, p. 29, 40, 71, 154

2.95-96 학생작: 강진구

2.97-98 학생작: 김보라

2.99-102 학생작: 김보라, 권진만, 강진구, 서연아

2.103-106 학생작: 김보라, 권진만, 서연아, 강진구

2.107-109 학생작: 김보라, 강진구, 김소정

2.110 저자

2.111 저자

2.112 학생작: 강진구

2.113 학생작: 강진구

2.114 학생작: 김진웅

2.115 저자

2.116 학생작: 미상

2.117 저자

2.118 학생작: 정혜정

2.119 학생작: 미상

2.120 학생작: 미상

2.121 학생작: 미상

2.122 학생작: 미상

2.123 학생작: 미상

2.124 학생작: 미상

2.125 학생작: 미상

2.126 학생작: 미상

2.127 학생작: 미상

2.128 학생작: 미상

2.129 학생작: 미상

2.130 학생작: 미상

2.131 학생작: 미상

2.132 학생작: 미상

2.133 학생작: 미상

2.134 학생작: 미상

2.135 학생작: 미상

2.136 학생작: 미상

2.137 학생작: 박정민

2.138 학생작: 김지은

2.139 학생작: 배주원

2.140 학생작: 김혜민

2.141 학생작: 하혜미

2.142 학생작: 유준희

2.143 학생작: 최수경

2.144 학생작: 이도윤

2.145 저자

2.146 저자

2.147 저자

2.148 저자

2.149 학생작: 강진구

2.150 학생작: 김주희

2.151 학생작: 김보라

2.152 학생작: 박근주

2.153 학생작: 서혜민

2.154 학생작: 안수진

2.155 학생작: 안지수

2.156 학생작: 이재근

2.157 학생작: 서연아

2.158 학생작: 서희진

2.159 학생작: 이종윤

2.160 학생작: 최용조

2.161 학생작: 박근주

2.162 학생작: 최혜은

2.163 학생작: 미상

2.164 학생작: 정민영

2.165 학생작: 구민철

2.166 학생작: 남성우

2.167 학생작: 신지현

2.168 학생작: 미상

2.169 학생작: 변희선

2.170 학생작: 미상

2.171 학생작: 이수영

2.172 학생작: 미상

2.173 Ron Overmyer in Frank R. Cheatham, Jane Hart
Cheatham, Sheryl Haler Owens, *Design Concepts and
Applications*, Prentice-Hall Inc., 1987, p. 145

2.174 저자

2.175 저자

2.176 학생작: 김유림

2.177 학생작: 김다정

2.178 학생작: 박근주

2.179 학생작: 박정민

2.180 학생작: 박재민

2.181 학생작: 서연아

2.182 학생작: 서윤정

2.183 학생작: 유현지

2.184 학생작: 이재근

2.185 학생작: 손은아

2.186 학생작: 강진구

2.187 학생작: 김보라

2.188 학생작: 미상

2.189 학생작: 미상

2.190 학생작: 김지선

2.191 저자

2.192 학생작: 곽민선

2.193 학생작: 구소민

2.194 학생작: 김리원

2.195 학생작: 김연희

2.196 학생작: 김영은

2.197 학생작: 박지아

2.198 학생작: 방신영

2.199 학생작: 방원영

2.200 학생작: 송민우

2.201 학생작: 윤상미

2.202 학생작: 이휘영

2.203 학생작: 전진수

2.204 학생작: 정선아

2.205 학생작: 조은혜

2.206 학생작: 최윤찬

2.207 학생작: 공나영

2.208 학생작: 미상

2.209 학생작: 이희정
2.210 학생작: 문성열
2.211 학생작: 신은우
2.212 학생작: 류지수
2.213 학생작: 강기연
2.214 학생작: 미상
2.215 학생작: 송민우
2.216 학생작: 류지수
2.217 학생작: 남성우
2.218 학생작: 김연희
2.219 학생작: 김교진
2.220 학생작: 이혜진
2.221 학생작: 엄선미
2.222 학생작: 김선희
2.223 학생작: 이성은
2.224 학생작: 김지현
2.225 저자
2.226 저자
2.227 저자
2.228 저자
2.229 학생작: 김솔
2.230 학생작: 방민아
2.231 학생작: 송민성
2.232 학생작: 안혜원
2.233 저자
2.234 저자
2.235 저자
2.236 학생작: 박재민
2.237 학생작: 민경희
2.238 Yukio Ota in Yukio Ota, *Pictogram Design*,
 Kashiwashobo, 1987, pp. 240-245
2.239 Yukio Ota in Yukio Ota, *Pictogram Design*,
 Kashiwashobo, 1987, p. 221
2.240 학생작: 정소라
2.241 학생작: 박진아
2.242 학생작: 박지현
2.243 학생작: 김예슬
2.244 학생작: 정해영
3.1 저자
3.2 저자
3.3 Frank R. Cheatham in Frank R. Cheatham, Jane Hart
 Cheatham, Sheryl Haler Owens, *Design Concepts and
 Applications*, Prentice-Hall Inc., 1987, p. 54
3.4 울산암각화박물관 (Wikimedia Commons, CC BY-SA 3.0)
3.5 저자
3.6 저자
3.7 저자
3.8 저자
3.9 저자
3.10 저자
3.11 저자
3.12 저자
3.13 저자
3.14 저자
3.15 저자
3.16 저자
3.17 저자
3.18 저자
3.19 igorowitsch (pixabay.com, CC0)
3.20 Malcolm Grear in Marjorie Elliott Bevlin, *Design Through
 Discovery*, CBS College Publishing, 1984, p. 25
3.21 저자
3.22 Kaiser Porcelain in Jack Fredrick Myers, *The Language
 of Visual Art: Perception As a Basis for Design*, Holt
 Reinhart and Winston Inc., 1989, p. 46
3.23 Victor Vasarely in Jack Fredrick Myers, *The Language
 of Visual Art: Perception As a Basis for Design*, Holt

3.24 Uwe Stoklossa, *Trick Advertising*, BNN Inc., 2006, p. 20
3.25 Michael Vanderbyl in Jack Fredrick Myers, *The
 Language of Visual Art: Perception As a Basis for
 Design*, Holt Reinhart and Winston Inc., 1989, p. 28
3.26 저자
3.27 저자
3.28 저자
3.29 Oscar Reutersvard in Bruno Ernst, *Avventura con
 Figure Impossibili*, Benedikt Taschen, 1990, p. 14
3.30 저자
3.31 작가 미상
3.32 The Language of Visual Art, p. 46
3.33 Dr. David Thomson, *Visual magic*, Sterling Publishing
 Co. Inc., 2000, p. 5
3.34 작가 미상
3.35 작가 미상
3.36 Martyn Davies (Wikimedia Commons, CC BY-SA 2.0)
3.37 저자
3.38 저자
3.39 왼쪽: Jessie Eastland (Wikimedia Commons,
 CC BY-SA 4.0)
 오른쪽: Fir0002/Flagstaffotos (Wikimedia Commons,
 GFDL 1.2)
3.40 저자
3.41 JaGa (Wikimedia Commons, GFDL 1.2)
3.42 작가 미상
3.43 저자
3.44 저자
3.45 저자
3.46 저자
3.47 저자
3.48 René Magritte
3.49 후쿠다 시게오, 모모세 히로유키, 이지은 역, 『후쿠다 시게오
 의 디자인 재유기』, 안그라픽스, 2011, p.170
3.50 W. E. Hill in Dr. David Thomson, *Visual magic*, Sterling
 Publishing Co. Inc., 2000, p. 41
3.51 Al2 (Wikimedia Commons, GFDL 1.2)
3.52 저자
3.53 저자
3.54 저자
3.55 저자
3.56 저자
3.57 저자
3.58 저자
3.59 Uwe H. Friese (Wikimedia Commons, GFDL 1.2)
 Asio otus(Wikimedia Commons, GFDL 1.2)
 Sigman (Wikimedia Commons)
3.60 저자
3.61 저자
3.62 저자
3.63 저자
3.64 pornchanok (Wikimedia Commons, CC BY-SA 3.0)
3.65 저자
3.66 저자
3.67 저자
3.68 저자
3.69 저자
3.70 저자
3.71 저자
3.72 저자
3.73 학생작: 황덕령
3.74 학생작: 이나라
3.75 학생작: 정소라
3.76 학생작: 박진아
3.77 저자
3.78 저자

3.79 학생작: 이성은, 최윤찬
3.80 학생작: 박선정
3.81 학생작: 안수화
3.82 학생작: 장선혜
3.83 학생작: 정선아
3.84 학생작: 조은비
3.85 학생작: 김다온
3.86 학생작: 김리원
3.87 학생작: 송민우
3.88 학생작: 이수지
3.89 학생작: 임보경
3.90 저자
3.91 학생작: 김선구
3.92 학생작: 김나리
3.93 학생작: 김나리
3.94 학생작: 김나리
3.95 학생작: 김나리
3.96 학생작: 김나리
3.97 학생작: 김나리
3.98 학생작: 김리원
3.99 학생작: 김리원
3.100 학생작: 김리원
3.101 학생작: 김리원
3.102 학생작: 김리원
3.103 학생작: 김리원
3.104 학생작: 신우선
3.105 학생작: 신우선
3.106 학생작: 신우선
3.107 학생작: 신우선
3.108 학생작: 신우선
3.109 학생작: 신우선
3.110 학생작: 안성님
3.111 학생작: 안성님
3.112 학생작: 안성님
3.113 학생작: 안성님
3.114 학생작: 안성님
3.115 학생작: 안성님
3.116 학생작: 정세희
3.117 학생작: 정세희
3.118 학생작: 정세희
3.119 학생작: 정세희
3.120 학생작: 정세희
3.121 학생작: 정세희
3.122 학생작: 송민우
3.123 학생작: 송민우
3.124 학생작: 송민우
3.125 학생작: 오진아
3.126 학생작: 오진아
3.127 학생작: 김아람
3.128 학생작: 이옥숙
3.129 학생작: 이옥숙
3.130 학생작: 이옥숙
3.131 학생작: 김아람
3.132 학생작: 김희진
3.133 학생작: 노수진
3.134 학생작: 이정화
3.135 학생작: 이정화
3.136 학생작: 이주호
3.137 학생작: 박지혜
3.138 학생작: 신광섭
3.139 학생작: 노미래
3.140 학생작: 김다예
3.141 학생작: 박지혜
3.142 학생작: 황지인
3.143 학생작: 이옥숙
3.144 학생작: 윤보영
3.145 학생작: 유리왕

4.125 학생작: 정대원
4.126 학생작: 정대원
4.127 학생작: 방형욱
4.128 학생작: 정승우
4.129 학생작: 정우진
4.130 학생작: 정혁
4.131 학생작: 임근영
4.132 학생작: 조민희
4.133 학생작: 최윤상
4.134 학생작: 최윤상
4.135 학생작: 윤승한
4.136 저자
4.137 학생작: 강동희
4.138 학생작: 강동희
4.139 학생작: 강지원
4.140 학생작: 임현아
4.141 학생작: 김리연
4.142 학생작: 김지선
4.143 학생작: 황지현
4.144 학생작: 박두열
4.145 학생작: 김보라
4.146 학생작: 송민근
4.147 학생작: 김소리
4.148 학생작: 김윤지
4.149 학생작: 박지현
4.150 학생작: 황지현
4.151 학생작: 김지선
4.152 학생작: 안지수
4.153 학생작: 김예슬
4.154 학생작: 미상
4.155 학생작: 이소연
4.156 학생작: 김예슬
4.157 학생작: 김나영
4.158 학생작: 김리연
4.159 학생작: 김윤지
4.160 학생작: 김기현
4.161 학생작: 김경아
4.162 학생작: 김강인
4.163 학생작: 유혜순
4.164 학생작: 박현선
4.165 학생작: 김현정
4.166 학생작: 최희
4.167 학생작: 박미미
4.168 학생작: 백승혜
4.169 학생작: 주미정
4.170 학생작: 최수진
4.171 학생작: 이정희
4.172 학생작: 이수정
4.173 학생작: 강희경
4.174 학생작: 정선희
4.175 학생작: 조윤숙
4.176 학생작: 안수영
4.177 학생작: 임희영
4.178 학생작: 정혜련
4.179 저자
4.180 학생작: 김윤지
4.181 학생작: 정소라
4.182 학생작: 박지현
4.183 학생작: 박지현
4.184 학생작: 최지호
4.185 학생작: 미상
4.186 학생작: 미상
4.187 학생작: 미상
4.188 학생작: 미상
4.189 학생작: 미상
4.190 학생작: 미상
4.191 학생작: 김윤지

4.192 학생작: 김초혜
4.193 학생작: 김리연
4.194 학생작: 미상
4.195 학생작: 미상
4.196 학생작: 미상
4.197 학생작: 박지현
4.198 학생작: 이소연
4.199 학생작: 조아라
4.200 Kati Durrer in Ken Cato, *Hindsight*, Craftman House, 1998, p. 95
4.201 Kati Durrer in Ken Cato, *Hindsight*, Craftman House, 1998, p. 95
4.202 학생작: 미상
4.203 학생작: 미상
4.204 학생작: 미상
4.205 학생작: 미상
4.206 학생작: 미상
4.207 학생작: 미상
4.208 학생작: 미상
4.209 학생작: 이종현
4.210 학생작: 엄현희
4.211 학생작: 김성준
4.212 학생작: 김용희
4.213 학생작: 이동석
4.214 학생작: 신명선
4.215 학생작: 선규남
4.216 학생작: 박정희
4.217 학생작: 이희정
4.218 학생작: 김준희
4.219 학생작: 황지연
4.220 학생작: 미상
4.221 학생작: 함아영
4.222 작가 미상
4.223 작가 미상
4.224 학생작: 장미선
4.225 학생작: 장현정
4.226 Gonçalo Mabunda, 저자 촬영
4.227 학생작: 강은경
4.228 학생작: 강재원
4.229 학생작: 김지은
4.230 학생작: 김한솔
4.231 학생작: 이헌구
4.232 학생작: 이현기
4.233 학생작: 이현주
4.234 학생작: 이가영
4.235 학생작: 신지은
4.236 학생작: 이영미
4.237 학생작: 강미정
4.238 학생작: 강주연
4.239 학생작: 노수경
4.240 학생작: 곽경민
4.241 학생작: 권현지
4.242 학생작: 김슬기
4.243 학생작: 임정임
4.244 학생작: 정성희
4.245 학생작: 정수연
4.246 학생작: 문현정
4.247 학생작: 조명진
4.248 학생작: 조서연
4.249 학생작: 태혜진
4.250 학생작: 안미선
4.251 학생작: 조차숙
4.252 학생작: 김민정
4.253 학생작: 이효경
4.254 학생작: 서용환
4.255 저자
4.256 저자

4.257 학생작: 미상
4.258 학생작: 미상
4.259 학생작: 박진아
4.260 학생작: 미상
4.261 학생작: 강기연
4.262 학생작: 이유나
4.263 학생작: 미상
4.264 학생작: 미상
4.265 학생작: 곽민선
4.266 학생작: 공나영
4.267 학생작: 권희선
4.268 학생작: 윤재훈
4.269 학생작: 기요한
4.270 학생작: 송민우
4.271 학생작: 신은우
4.272 학생작: 류지수
4.273 학생작: 정윤호
4.274 학생작: 이희정
4.275 학생작: 김선구
4.276 학생작: 미상
4.277 학생작: 미상
4.278 학생작: 미상
4.279 학생작: 미상
4.280 학생작: 미상
4.281 학생작: 미상
4.282 Alexander Calder, Rufus46 (Wikimedia Commons, GFDL 1.2)
4.283 학생작: 황효상
4.284 학생작: 황보주연
4.285 학생작: 정민영
4.286 학생작: 황상미
4.287 학생작: 한희선
4.288 학생작: 이준석
4.289 학생작: 박유진
4.290 학생작: 박재성
4.291 저자
4.292 Sandrine Boulet in http://www.streetartutopia.com/?p=8569
4.293 저자
4.294 학생작: 최소영
4.295 학생작: 공나영
4.296 학생작: 이휘영
4.297 학생작: 심재하
4.298 학생작: 김선구
4.299 학생작: 이종무
4.300 학생작: 류지수
4.301 학생작: 김연희
4.302 학생작: 김선구
4.303 학생작: 정민영
4.304 학생작: 임지원
4.305 학생작: 황지인
4.306 학생작: 신은우
4.307 학생작: 송민우

우리는 눈앞에 없는 사물들

☆ Stars & STRIPES
By Kit Hinricle

Soul Bones - 스도기

form

fun

storytelling

simple

우리는 ...

...재무를 해서 ㄴ 인문 | 시각적 모티브를 찾아라
...리저믹이라 기대 재미요소찾자 (지적게임) Visual Puns
히트,별 → simp 가급적 기본요소를 유지해라 ⇒ 절제적인 디자인을 해라.
...반으로함것이나라 악보같은 디자인 참고해봐라.

...출/퀴리이코드
...에 | 서울노랑노랑 지로당사반로판다자인
...5 - 서요기 반로프노-글자는 9개
 장식자 <기능성

...이해하기 어렵고난 작업을하며대상을잘이해 + 전체적인 톤을 이해
...는 시각이 압박에서 주메뉴 알아야한다.(반호판의 태양과기능가장중요)
...는 그리지말고 빠빠함 완성적인것 X ⇒ 작업호 타임에 르라히더 작업해야함
...특개히면해야하는냐 이름을 쓰지말자. 숫자를 디자인하자.
...표해야할 실에대 기존의 반로판다자인
...함이 다른글자들을때 글자.자간.저럭, 테두리를 이끄⇒ 개념적인 틀로
 ※가가지고있는 콘셉 네이밍인지※
...체를 디즈든단☆ 디자인느낙 상과해야시람
비뚤어김(X) ◎ 숫자를 표현할수있는것 →주사위, 카드, 히트, 로마숫자
 주산, 계산기, 커버드, 별 正

 디임을 골라.(시체아지) ⇒ 디푹들과서 취비.
 디임의 다구들가지고 디자인 ⇒ 해강, 자라, 개준, 소라, 저라느등을
 이임하며 디자인

 쇼도 고려요소과 전체 아부분이여...

...민느다르다☆ ...쟈를감삼체느 나내남으로 보여션이해라.
쓰는건커뮤니케이션이 안된다 ...전체서차형에 박규적인 깅들이최우런데데마스며
...시살감을 담자. 1. 전제자가하함
...ㅋ나 납작해햔 안된다 으 히대르글아대햔수있는부규데것
...마사를 어떻게 타이피하히게 나타내느냐! ...상강한 1공의 남침말자~!!
블과물. ⇒ 삭격적라게☆ ...히 인속 디임-하나하나 보지말고 전체 글자 야 전세를 낙고작성
 ⇒ 적목적인 블과물 으 인속
 전체시형데마데 X 유니적인관현 O
다차럼 나와야된다. 묘먹기가 타아스 ...상히험데 X 유니적인관현 ...지당사반로판에기 적절하게 Merge
 ...님를 작아서 지당사반로판에기...
... (나득2곱!맡고)
...휴이다. ┃idea !IDEA┃...
☆에디다하매각
...저.이더아하고 닥이적아한다 ☆전시체를봐라. (숫자를 표현할있는다른것)
...그그글 데입사라 다자인! ...쟈고나인다낙것 ...고려할것/필하고급라한것
 ...처느믿느드 고려할것(종하느로과대품)느
 ...보디테데 사용 (종하느로과대품)느
 ...데이에 대한시표 (글자, 보드라인)

여야함 + 디테일도 꼼꼼히
↳ 인상비슷하게.

비주얼을 추구할수있는 세련된 폼들.

변화, 위치의이동, 라인의 형태/두께, 회전
과 쏘과지션, 변화과감성
형태에따라 사업진은 없애고 작업하자
관계는 균형짱지적인부분
일감이 있어야함.

단균일/테마에 꼭맞는 컬러바쌔스★

<그대로 쓰는건 커뮤니케이션이 안된다
크레인 권리청에 사실감을 담자.
비주얼만 멀끔무슨, 납득해선 안된다
권청에 따쫄려이 마사블를 어떻게 타이파하게 나타내는가!
화근한 집단의 결과물 → 상략적 위계★
 → 극목적인 결과물

비따처럼, e기다처럼 나와야된다.

다원 → 참여, 소유감 (부속감, 밀결)
대비가 필요하다.
형태★ 에 대하여지각.

형태는 잠점축저정이어야하고 당이져야한다
→ 특징을 잡아내야 그것을 대입시고 디자인!

독자적인 요소를가져야되 그대로가져안되메 이번 쪼금가까인
방향으로 요소를 시오해야함

자체굵기, 대소문자, 너비, 자간, 기울기, 서체의기복수
파, 키, 위치, 와가비와향대, 여배, 수량, 질감, 재질
rm의형태, 색

독양할에는 그대로가지지먹고 의미, 커뮤니케이션내요★
내용을 요꼬바꿔 해야하는가?
문매를 해석하고 그걸 어떻게 비주얼로 나타써야하나?
TYPE DE에(이TV estory) → 타이포의역사
→ 아메리간타이프, 구텐베르크
시대적대려사적, 형용한데 어기저자 → 끄점이지말고 꼼꼼하고 섬세하메
러명케하여 당소식주인공과주변 감각하실
형용한 느낌을 포현해야함 + 디테일도 꼼꼼히
 ↳ 인상비슷하게.

단서를 찾은대서 비주얼을 추구할수있는 세련된 폼들

움의변화, 압체, 색변화, 위치의이동, 라인의 형태/두께, 회전
형이변라 아니뜨길과변화, 쏘과지션, 변화과감성
움리려팀 형태에따라 사업진은 없애고 작업하자
변화방법의다양성 변화하는것의방향적부분
맺음변화하여 내본느게능구괌 부분을 표현가능.
단! 변화에는 도입감이 있어야함
쏘씨가다장법방제하개. 단균일 감이 가능이독시키면된닪.
크래퍼장결물을근하하며 (균일단균함) 테마에 꼭맞는 컬러바쌔스★